越南电影的多维审视

历史与当下

章旭清 著

东南大学出版社
SOUTHEAST UNIVERSITY PRESS

图书在版编目(CIP)数据

历史与当下:越南电影的多维审视 / 章旭清著. ——南京:东南大学出版社,2021.12
 ISBN 978 - 7 - 5641 - 9939 - 5

Ⅰ.①历… Ⅱ.①章… Ⅲ.①电影史-越南 Ⅳ.①J909.333

中国版本图书馆 CIP 数据核字(2021)第 262739 号

责任编辑:李成思　　　　责任校对:张万莹
书籍设计:韩　晖　　　　责任印制:周荣虎
封面设计:王夏歌　毕　真

历史与当下:越南电影的多维审视
Lishi Yu Dangxia: Yuenan Dianying De Duowei Shenshi

著　者	章旭清
出版发行	东南大学出版社
社　址	南京市四牌楼 2 号(邮编:210096　电话:025 - 83793330)
经　销	全国各地新华书店
印　刷	江苏凤凰数码印务有限公司
开　本	700 mm×1000 mm　1/16
印　张	16.25
字　数	248 千字
版　次	2021 年 12 月第 1 版
印　次	2021 年 12 月第 1 次印刷
书　号	ISBN 978 - 7 - 5641 - 9939 - 5
定　价	68.00 元

本社图书若有印装质量问题,请直接与营销部调换。电话(传真):025 - 83791830

内容提要

本书是在新亚洲视域下对越南电影进行的基础研究,是对亚洲国别电影研究的补充。

上篇全面梳理了越南电影百年发展历程,总结分析了越南电影在各个历史时期的代表人物、代表作品、文化内涵、艺术特色等。

下篇重点对20世纪90年代以来的越南新电影给予研究性阐释。

考虑到读者可能对影片个案以及相关的历史、文化、民俗、国际电影节稍许生疏,本书在注释中对这些信息给予说明,以期能帮助读者深入认识越南电影及其文化谱系、国际交流路线,最大限度地发挥本书的基础性研究价值。

本书可供电影学相关学者及研究生学习研究使用,也可为"一带一路"研究者提供参考。

目录 CONTENTS

| 前言 | 001 |

| 上篇　悠悠岁月 | 001 |

第一章
越南电影概述 ……………………………… 003

　第一节　越南电影印象 ……………………… 004
　第二节　族群文化、地缘环境、历史变迁与越南电影
　　　　　　　　　　　　　　　　……… 016

第二章
苦难中驶来电影的车轮 ……………………… 027

　第一节　电影在越南的发端 ………………… 028
　第二节　炮火中成长 ………………………… 032
　第三节　20世纪50—70年代越南电影取得的成绩
　　　　　　　　　　　　　　　　……… 038

第三章
红色岁月的诗情记忆 …… 047

第一节　充满戏剧张力的诗情记忆——陈武 …… 050
第二节　革命女性的文学化塑造——范其南 …… 056
第三节　红色诗意现实主义的高峰——阮鸿仙 …… 061

第四章
缓冲期前后越南电影的发展 …… 069

第一节　缓冲期前后越南电影事业发展 …… 070
第二节　缓冲期越南故事片、纪录片创作特点 …… 077
第三节　和平岁月的温情审思——邓一明、杜明俊 …… 083

第五章
市场化、国际化后越南电影新发展 …… 091

第一节　步入市场化 …… 092
第二节　迈进国际化 …… 096
第三节　个体生命与文化身份的执着抒写 …… 105

| 下篇 | 承前启后 …………………………………… 121 |

第六章
越南新电影的一面旗帜——陈英雄 …………………… 123

第一节　湄公河畔的吟游诗人——陈英雄作品细读 ………… 125
第二节　住在世界的杂糅者——陈英雄电影的艺术特点 …… 138

第七章
双骏骈俪——越南新电影代表导演解读 ………………… 149

第一节　美式的越南风情——裴东尼 ………………………… 150
第二节　"流沙岁月"中坚力量——阮青云 ………………… 161

第八章
你到底是谁——关于当代越南影像的三副面孔 ………… 173

第一节　留候者的守望 ………………………………………… 175
第二节　他者的凝望 …………………………………………… 179
第三节　放逐者的回望 ………………………………………… 184

第九章	
流淌生命的河流——越南电影民族身份的传达	191

第一节　生活趣味与乡土田园的合奏 …………………… 193
第二节　东方情怀与民族音乐的和鸣 …………………… 200
第三节　民族性格与情感选择的共振 …………………… 206

参考文献 …………………………………………………… 213

附录
越南电影获奖情况 ………………………………………… 219

后记 ………………………………………………………… 243

前言 PREFACE

本书是关于越南电影的基础研究，主要关乎越南电影的发展历史及其成绩，关乎越南电影在发展变化轨迹中所透射出的越南人民的生活信念、哲学信仰、审美取向、社会伦理、人文传承等方面的变迁。越南电影，对于很多中国观众甚至相关领域的学者来说是一个既熟悉又陌生的概念。相对于日本、韩国、印度等亚洲国家影像，越南电影在中国学术研究领域处于相对冷门或边缘的地位，是被当今影像世界五花八门的繁荣所遮蔽的另一个世界。然而，我们今天应当且必须付出心力对这个国家的影像做一个全面系统的梳理。这是基于以下四个重要因素。

首先，对越南电影进行系统研究的时机成熟。全球化时代世界经济文化重心的东迁，使得亚洲日渐成为世界经济文化的重要生长力量。新亚洲背景下越南电影的快速成长使我们有必要及时介入相关研究中去。二十世纪七八十年代开始，亚洲各国告别殖民地属性迎来民族独立，相对稳定的国内外环境推动了各国经济文化飞速发展，与此同时亚洲的电影也呈现出群体性崛起的趋势，在世界影坛发起了一波又一波的冲击。作为亚洲一员的越南，自从其进入革新开放时期，国内经济以平均5%～7%的速度增长。在世界经济普遍加速艰难的当下，这个速度让世界上绝大多数国家羡慕。伴随国内经济的高速发展，越南的电影文化事业发展也加快了步伐，不仅国内代际更迭频率高，涌现出一拨又一拨实力派影人——如邓一明、阮青云等，一些海外越裔导演的加入，也将越南电影推向了国际舞台的高光区。20世纪90年代，正是以陈英雄、裴东尼为代表的海外越裔以越侨的视角拍摄了几部关于越南题材的影片——如《青木瓜之

味》(1993)、《恋恋三季》(1999)等,在国际影像的主流舞台激起了专业人士的好奇心和兴趣,人们遂将欣赏的目光转向了越南本土的电影制作。如今,越南本土培养的新一批年轻导演已经成长起来,以醒目的才华赢得自己的舞台。越南在政策上高度重视电影事业的建设发展,尤其重视电影软实力的输出。越南作为东盟的重要成员国,对于本国电影的定位是东盟的电影强国,在东盟电影共同体合作中发挥中坚力量。这些动向都实实在在地提醒我们及时介入研究的必要性。"一带一路"视域提示我们一个整体亚洲的存在,一个全新的亚洲电影合作交流可能性的存在。当下对越南电影进行系统性研究,不仅可以填补亚洲电影国别研究的空白,还可以在此基础上围绕"一带一路"上的亚洲影像合作交流生发新的研究领域,乃至为促成亚洲国家在其他各领域的合作发展提供历史基础和学理依据。

其次,基础研究是电影学科体系全局构建的源头和基础。前文已述,本研究是一个相对冷门领域的基础研究。习近平总书记在多个场合指出:"基础研究是整个科学体系的源头。"①如果没有对基础研究的重视和投入,那么其他的研究工作就将成为无源之水、无本之木。然而,在我国的人文社科领域,对边缘领域或冷门领域的基础研究不足,几乎可以算是一个常态。就我国学界对世界区域研究的现状,光明日报社理论部副主任薄洁萍认为:"从研究的国别、地区领域来说,全国有限的研究力量主要集中在欧洲、美国和日本,研究中东、中亚和拉美的少之又少;专门研究意大利、加拿大的人员也非常稀缺;即使是研究得比较多的大国,如美、英、德、法、俄等,其历史与文化也有不少空白需要填补。

① 《习近平:在中国科学院第十九次院士大会、中国工程院第十四次院士大会上的讲话》(2018年5月28日),见 http://www.xinhuanet.com/2018-05/28/c_1122901308.htm。

印度、越南是我们的邻居,但全国研究印度史和越南史的学者屈指可数。非洲与中国关系密切,而对非洲的研究却远远不能满足现实发展的需要。应该说,基础学科和基础领域研究不足,在我国不是个别现象。"①回过头来审视我们的电影研究领域,情形亦大体如此。在当下新亚洲背景下研究区域电影,我国学者对日本、韩国、印度、泰国、伊朗等国家电影的系统研究都有专著出现,如舒明撰写的《日本电影纵横谈》(北京大学出版社 2016 年版)、孙晴撰写的《20 世纪 90 年代以来韩国电影政策研究》(社会科学文献出版社 2020 年版)、杜建峰与黎松知合著的《韩国电影导演创作论》(中国电影出版社 2015 年版)、张仲年与拉克桑·维瓦纽辛东主编的《泰国电影研究》(中国电影出版社 2011 年版)、汪许莹著的《新亚洲视域下的当代印度电影及其启示》(东南大学出版社 2020 年版)、熊文醉雄撰写的《伊朗新电影研究》(中国广播影视出版社 2017 年版)等。对于越南、马来西亚、印度尼西亚、菲律宾等这些国家,关于其电影的体系性研究,与前述诸国比较起来就弱了不少。然而这些国家的电影状貌,又是我们形成整个电影学科体系的必要组成部分。如果缺失了这一部分,我们大谈特谈什么全球视野、世界版图、亚洲版图,都属于空中楼阁。因此,我们不仅需要把目光投向东亚、南亚、西亚这些电影存在感比较强的区域,还需要把目光投向越南、马来西亚、印度尼西亚、菲律宾等电影存在感相对弱一些的区域。因为,区域研究与区域研究的叠加,才能使我们的研究具备大格局的全局意识。这些相对边缘或冷门区域的电影研究,是我们人文研究领域基础中的基础。

再次,对越南电影进行系统性研究的物质条件也已经比较成熟。在新亚洲

① 薄洁萍:《充分认识基础研究对智库建设的重要性》,《光明日报》2016 年 2 月 17 日,第 16 版。

背景下透视亚洲电影,不能缺少对越南电影的研究。国内观众与相关学者之所以对越南电影的关注度不够,还是在于对其不甚了解。伴随着越南电影影响力的提升,国内已有不少拥趸。这些观众虽然是小众,但是他们在各种社交平台发布的有关越南电影的评述,提高了越南电影在国内的曝光度。在学术领域,国内学者对其关注度也越来越高。《北京电影学院学报》《当代电影》《电影评介》《艺术探索》等刊物先后辟出版面发表专题文章,如《北京电影学院学报》2019年第6期发表了黎光、王淞可的《戏梦西贡,越南新电影的怀旧情绪——〈悲歌一击〉导演黎光访谈》,《艺术探索》2018年第6期发表了张葵华的《有意味的两极:"革新开放"后越南电影的底层叙事》,《电影评介》2020年第13期发表了卢劲的《越南电影中的女性主体风格》等。周星和张燕编撰的《亚洲电影蓝皮书》系列,从2015年至2020年连续出版了5辑,每一辑都专门开辟了越南电影专题。早些年,国内对于越南电影的系统性研究的确存在困难,主要在于影像资料及一些文献资料的相对匮乏,国内对越南电影的译介零零碎碎。目前,随着国内学者对此的关注度越来越高,新材料、新成果日渐丰富,再加上中越文化交流活跃,互联网的迅猛发展,影像和文献上的短板逐渐被克服。有了这些前期研究成果以及影像、文献等物质资料作为保障,我们对越南电影做全面研究的可行性大大增加。

最后,本研究作为基础研究还可以为相关领域研究乃至决策提供参考价值。克拉考尔说:"一个国家的电影总比其他艺术表现手段更直接地反映那个国家的精神面貌。"① 我们立足基础研究,给予越南电影以全景式、俯瞰式透视,

① [德]齐格弗里德·克拉考尔:《电影,人民深层倾向的反映》,李恒基译,见李恒基、杨远婴主编:《外国电影理论文选》,上海文艺出版社1995年版,第270页。

力图细致梳理越南电影百年发展轨迹,不仅是对其外在状貌和发展轨迹的描述,还要通过对其影像内涵的描述去深度解读这个国家的生活变迁、社会结构、宇宙哲学、审美取向、民族性格、社会心理、人文传统等。不光如此,我们还要把越南电影放到其所成长的亚洲文化系统和文明形态空间中去审视。对于亚洲文化系统内部的越南电影,我们还会细致挖掘其所呈现文化与中华文化圈的渊源关系,以及其这百年来与中国电影的互动交流。这些关键信息可以为其他相关领域的研究乃至决策提供有价值的信息。以目前国内各大高校和研究机构积极建设智库项目来举例。在美国,人文社科领域的信息是其智库建设的重要支撑。"正是在这些看上去与政治关注相去甚远的领域,如历史、哲学、人类学等基础研究领域所建立起来的庞大知识库存,支撑了美国构建'大政府'的历史进程。"①事实上,"美国智库能够真正起到智囊团的作用,那就是美国拥有全面而扎实的基础研究知识,包括人文和社会科学研究方面的巨大成果,支持着美国智库取得辉煌业绩"②。因此,本研究立足基础研究,但包含着丰富的层次性和延展性。

笔者介入对越南电影的研究,也是因为偶然机缘——缘起笔者参与南京大学周安华教授关于亚洲电影研究的系列课题。在此基础上,笔者也独立申请了关于亚洲电影的两个课题:一个是教育部人文社科项目,一个是国家社科规划基金艺术学项目。笔者致力于将亚洲电影作为一个整体版块来做宏观思考。在主持这些课题的过程中,笔者深切感受到目前国内对亚洲电影各区域版块研

① 薄洁萍:《充分认识基础研究对智库建设的重要性》,《光明日报》2016年2月17日,第16版。
② 薄洁萍:《充分认识基础研究对智库建设的重要性》,《光明日报》2016年2月17日,第16版。

究的不平衡,对于一些电影存在感低的国家的研究成果有限且零零碎碎难成体系,从而影响了我们在全球化背景下对亚洲新电影的全局把握。尤其是在"一带一路"视野下,我们提倡亚洲国家影像之间的交流合作,提倡"影像命运共同体"的建构,但是如果我们缺失了对这些国家电影面貌的基本了解,就无法真正从行动上做出准确的对接。而越南电影以其今天的发展热情,已成为"冷门中的热门",其基本资料的积累也已相对充分。那么,我们就从它开始吧!

上篇
悠悠岁月

它，
既近又远，
既熟悉又陌生，
它是"他者"凝视下的东方想象，
它是黑白色调中萦绕着的弥漫硝烟，
它是去国怀乡者的绕指情柔，
它是全球化滚滚浪潮中的万千律动，
它是有根的诗，
跨越百年绵延纷飞的影像，
涌动着这个东方国度的文化重塑！

第一章

越南电影概述

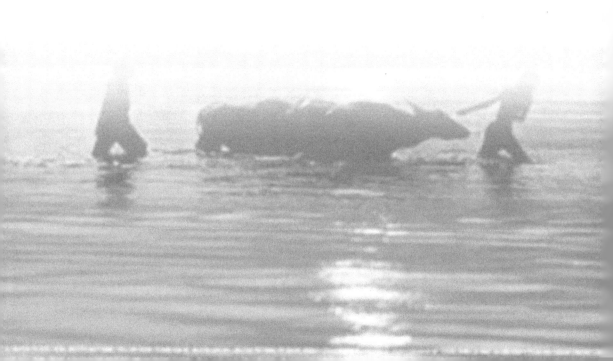

第一节　越南电影印象

　　曾几何时,好莱坞模式似乎成为世界电影艺术的代名词,欧陆派电影成为世界文化多样性的标准符号。然而,亚洲电影呢?似乎是一个可有可无的边缘存在。翻看各个版本的世界电影史,亚洲电影要么占有的篇幅非常有限,要么只是作为体现世界电影版图完整性的点缀而已。然而,这也许只是人们一厢情愿的误读。进入 21 世纪,全球化进入第二幕,世界经济文化的重心正逐渐向东方亚洲迁移。幅员辽阔的亚洲区域正成为世界经济的新引擎和发动机。伴随着经济实力的增强,亚洲各国对自身的民族电影工业建设也投入了极大的热情。亚洲国家在影像中寻求民族认同、文化认同的诉求也日益增强,在世界影像多样生态体系中凸显出自己的价值意义。亚洲各国电影依托自己的民族文化基因,正成为生产银幕奇观的另一方热土。

　　当以好莱坞为代表的西方影像以大投入、大阵容、大制作、高科技等手笔试图掌握全球电影文化话语权之时,亚洲影像的亮眼表现让人们看到一个崭新的朝气蓬勃的亚洲的到来。当我们从美国的视觉大餐、欧陆派的小资光影中腾出身来,把目光转向新兴的亚洲电影时,眼前一亮、清雅扑鼻是其给我们最直接的感受。如果说好莱坞式的大片擅长营造玄幻迷蒙的造梦世界,欧陆派电影擅长

第一章　越南电影概述

以冷峻的诗意审判现实人生,那么亚洲电影就是吾土吾民在这片古老的东方热土上的真切还乡。在美国奥斯卡国际电影节、意大利威尼斯国际电影节、法国戛纳国际电影节、德国柏林国际电影节、加拿大蒙特利尔国际电影节、韩国釜山国际电影节、中国上海国际电影节等国际电影节上,亚洲电影的曝光度越来越高,存在感越来越强,分量越来越重,获奖数量节节攀升,在国际影坛上掀起一阵又一阵"亚洲雄风"。一批亚洲导演和他们的作品由此蜚声世界,如越南的陈英雄、伊朗的阿巴斯、中国的张艺谋、韩国的金基德、日本的岩井俊二、印度的米拉·奈尔等等。

如今"一带一路"视域复苏了东方亚洲的历史文化基因,把当代亚洲国家的文化发展联结为一个彼此呼应的纽带。亚洲电影的群体性崛起,成为人们关注的焦点,这绝对是值得世界影坛玩味的。相较于世界其他区域,新亚洲影像发展有着无可替代的独特性,呈现出共同体的特征。它们崛起的时间相近,历史背景文化基因相近,彼此的影像风貌及文化诉求相近,彼此的联动合作也很频繁。合作发展一直是亚洲电影发展的传统,当外界不少人还在因各种内部壁垒质疑"共同"发展的可能性时,东南亚国家早已用实际行动告诉人们"求同存异,共同发展"的切实性。东盟①的建立更是为东南亚国家在电影方面的交流合作提供了有力的外部保障。在这样的大背景下,越南电影作为亚洲电影的重要组成部分,作为东盟电影合作发展的中坚力量,跟随着亚洲电影群体性崛起的新浪潮一起成长、一起崛起。一大批越南电影人为推动亚洲影像乃至世界影像生态多样化发展贡献着自己的智慧和才华。

具体而言,越南电影对于中国观众而言,具有丰富的层次性和质感。对于中国不同代际的电影观众而言,越南电影呈现给他们的是不一样的面孔。"60后"的

① 东盟,即东南亚国家联盟,英文全名为"Association of Southeast Asian Nations",简称"ASEAN"。1967年成立,现有10个成员国:印度尼西亚、泰国、越南、马来西亚、菲律宾、新加坡、文莱、柬埔寨、老挝、缅甸。东盟旨在以平等合作精神,在政治、经济、安全一体化框架内促进东南亚地区的文化经济发展和社会进步。

历史与当下：越南电影的多维审视

观众对越南电影的印象可能就是"飞机加大炮"。对于"70后"的观众而言，越南电影可能就是美国大兵想象中的热带风情。对于"80后"的中国观众而言，越南电影可能是一群海外越裔导演的去国情怀。对于"90后"的中国观众而言，越南电影很可能就是一群新成长起来的电影青年对当代越南社会边缘地带的尖锐拷问。

中国观众对越南电影的最初印象，主要来源于引进的一批摄制于二十世纪六七十年代的革命战争题材影片，如《同一条江》(1959)①、《阿甫夫妇》(1961)②、《四厚姐》(1963)③、《年轻的战士》(1964)④、《阿福》(1966)⑤、《前方在召唤》(1969)⑥、

① 《同一条江》(Chung Mot Dong Song，Together on the Same River)，阮鸿仪(Nguyen Hong Nghi)、范孝氏(即范其南，Pham Ky Nam)导演，黑白片，约90分钟，越南故事片厂1959年出品，上海电影译制厂译制。影片简介：1954年的日内瓦协议把越南分为南北两个政权，边海江就成为越南南北政权的分界线。北岸的阿运和南岸的小怀是一对恋人，也因此被隔开不能相见。在越南劳动党的领导下，在村民们的支持下，一对新人经过激烈的斗争，终于冲破了封锁，团聚了。
② 《阿甫夫妇》(Vo Chong A Phu)，梅禄(Mai Loc)导演，黑白片，约73分钟，越南河内电影制片厂1961年出品，上海电影译制厂译制。影片简介：越南西北解放前夕，阿甫和阿梅是受尽奴隶主欺压榨的农奴，生活在平山脚下。后来，忍无可忍的阿甫在阿梅的帮助下逃到了解放区。阿甫受解放区新生活的感染加入解放大平山的战斗中去。大平山解放了，阿甫和阿梅团聚，他们一起向往幸福的新生活。
③ 《四厚姐》(亦名《思厚姐》，Chi Tu Hau，Mrs. Tu Hau/Sister Tu Hau)，范其南导演，黑白片，约75分钟，越南河内电影制片厂1963年出品。影片简介：四厚姐原本是一个普普通通的越南女子。一天，法军扫荡了四厚姐和丈夫阿科生活的村庄。阿科去前线打仗。四厚姐被法军军官强暴，痛不欲生。后来四厚姐将对敌人的仇恨转化为参加革命的力量，与战友们一起与敌人抗争。四厚姐在战斗中成长为一位优秀的革命女性。
④ 《年轻的战士》(Nguoi Chien Si Tre，Young Warrior)，海宁(Hai Ninh)、阮德馨(Nguyen Duc Hinh)导演，黑白片，约85分钟，越南河内电影制片厂、越南人民军电影摄制团1964年联合出品，长春电影制片厂译制。影片简介：刚从军校毕业的新班长给部队带来了新鲜的思想。班长缺少打仗经验，但是在对法战争中，他用自己的智慧摧毁了敌人的坦克，自己也在战斗中成长起来。
⑤ 《阿福》(Em Phuoc，Little Phuoc)，黑白片，约50分钟，越南河内电影制片厂1966年出品，中国人民解放军八一电影制片厂译制。影片简介：阿福是越南南方少年，爸爸被美国强盗杀害了，妈妈被美国强盗抓走了。阿福为了给爸爸报仇，救出妈妈，带着小伙伴们偷弹药，闯敌营。最终阿福和小伙伴们靠着机智勇敢炸毁了兵营，救出了妈妈，胜利而归。阿福和小伙伴决心和美国强盗战斗到底，为祖国解放做贡献。
⑥ 《前方在召唤》(Tien Tuyen Goi，The Front Is Calling)，范其南、桂龙(Quoc Long)导演，黑白片，约86分钟，越南河内电影制片厂1969年出品，长春电影制片厂译制。影片简介：抗美战争如火如荼，阿谦和阿辉是医科大学的同学，一个选择奔赴前方战场，一个选择留在后方继续自己的科学研究。最终阿辉意识到自己的局限，决定响应国家的号召奔赴前线。该片深刻教育了越南知识分子应随时听从革命的召唤。

第一章 越南电影概述

《琛姑娘的松林》(1969)①(如图1-1所示)、《回故乡之路》(1971)②、《荒原》(1979)③等等。所以,这个阶段的观众也把越南影片戏称为"飞机加大炮"。中国观众也从西方人的影像中看到了一个别样的越南,如美国导演弗朗西斯·福特·科波拉导演的《现代启示录》(1979)④,迈克尔·西米诺导演的《猎鹿人》(1978)⑤,奥利弗·斯通导演的越战三部

图1-1 《琛姑娘的松林》剧照
(图片来源:优酷视频截屏)

① 《琛姑娘的松林》(Rung O Tham),海宁导演,黑白片,约64分钟,越南河内电影制片厂1969年出品,长春电影制片厂译制。影片简介:在后方的葱翠松林里,机智勇敢的琛姑娘和村民克服困难,帮助前方的运输机躲过敌机袭击顺利开往前方。
② 《回故乡之路》(Duong Ve Que Me, The Return to One's Native Land),裴庭鹤(Bui Dinh Hac)导演,黑白片,约85分钟,越南河内电影制片厂1971年出品,长春电影制片厂译制。影片简介:为了在美国侵略者眼皮底下修一条秘密山路,游击队员阿里、阿山、阿凯接到去牵制敌人的艰巨任务。执行任务过程中,阿里和阿凯误以为阿山牺牲了,而阿山也以为阿里和阿凯牺牲了。阿山坚持留在大山里和敌人兜圈子,工兵部队趁机把公路修好了。阿山的母亲被敌人抓捕,阿里为救阿山的母亲英勇就义。最后,阿山和母亲、未婚妻劫后重逢。
③ 《荒原》(Canh Dong Hoang, Wild Field/The Abandoned Field),阮鸿仙(Nguyen Hong Sen)导演,黑白片,约105分钟,越南故事片电影综合企业1979年出品。影片简介:故事以1972年美军入侵湄公河三角洲铜塔梅地区为背景,以诗意般镜头描绘了青年农民巴都和妻子六钗在这一带的生活与斗争。
④ 《现代启示录》(Apocalypse Now),弗朗西斯·福特·科波拉(Francis Ford Coppola)导演,彩色片,约183分钟(最终剪辑版),联美电影公司(United Artists)1979年发行。影片简介:越战期间,美国上尉军官威拉德奉命秘密前往柬埔寨丛林寻找失踪的美军上校科茨。科茨上校曾经是对越作战的英雄,后来他脱离了美军在热带丛林建立了自己的王国,成为丛林之王。威拉德上尉带领几名士兵沿湄公河逆流而上,见证了战争的种种罪行,他似乎理解了科茨上校蜕变成杀人狂魔的原因。最终,威拉德上尉奉命击毙了科茨。被数千年文明化育的人类道德在战争的面前不堪一击。人类最原初的野蛮基因在战争状态中被唤醒。
⑤ 《猎鹿人》(The Deer Hunter),迈克尔·西米诺(Michael Cimino)导演,彩色片,约182分钟,EMI Films、环球影业公司1978年联合出品。影片简介:迈克尔、史蒂芬、尼克是美国宾州Clair小镇上的三位钢铁工人兼好友,他们是俄罗斯后裔,都热爱美国,也热爱打猎。越战期间,他们参军入伍来到越南前线,不幸被捕成为越南人的"鹿"。后来他们侥幸逃出。迈克尔回到小镇,不复当年的激情。史蒂芬在逃跑过程中摔断了腿,不愿意拖累家人,隐遁在疗养院。尼克留在西贡,麻木地玩着俄罗斯轮盘赌的游戏。战争的伤痕撕裂了每个人的生活。

历史与当下:越南电影的多维审视

曲《野战排》(1986)①、《生于七月四日》(1989)②、《天与地》(1993)③,法国导演让-雅克·阿诺导演的《情人》(1992)④等。西方人对于越南这个在他们的地理概念里被称为"印度支那"⑤的东方地域,似乎从殖民时期开始就产生了一种复杂的情感。因此,关于"越南的电影"一直是西方导演热衷的题材,活跃在西方人的光影中。西方人一直对他们称为"支那"的东方越南怀揣着某种情结。这是关于"越南的电影"呈现给观众的又一副面孔。70年代末到90年代初期,越南本土电影有了较大的起色,但是中国观众对此接触有限,了解也就有限。进入90年代中期,一批海外越裔导演——如陈英雄、裴东尼、段明芳等等——创作的关于越南题材的影片在国际电影节上获得声誉,使得世界观众(包括中国观众在内)的视线再次投向这片东方土地。1993年,法籍越裔

① 《野战排》(*Platoon*),奥利弗·斯通(Oliver Stone)导演,彩色片,约120分钟,Hemdale Film Corporation 1986年出品。影片简介:1967年的克里斯·泰勒是一名大学生,前往越南服兵役。在野战排里,杀人如麻的巴恩斯中士和追求人道的伊莱亚斯居然是好友。谁的战争观点才是对的?泰勒对此感到迷惘。后来,巴恩斯和伊莱亚斯因猜忌产生矛盾。巴恩斯在一次战斗中杀死了伊莱亚斯。数月的战争生活改变了泰勒,他也在一次混战中打死了巴恩斯。

② 《生于七月四日》(*Born on the Fourth of July*),奥利弗·斯通导演,彩色片,约145分钟,Ixtlan Corporation 1989年出品。影片简介:郎·柯维克生于国庆日,自幼要强,渴望成为男子汉。10岁生日,也即美国国庆日那天,郎被总统先生激情洋溢的战争演说鼓舞着。郎放弃上大学的机会来到越南战场,目睹了战争杀戮的无情。郎在战争中负伤,下肢截瘫。郎回到家乡,仍然坚持对战争的信仰。一次次失望的现实使郎认识到战争背后的谎言,他投入到了反战运动中去。

③ 《天与地》(*Heaven & Earth*),奥利弗·斯通导演,彩色片,约140分钟,华纳兄弟影片公司、法国第四电视台1993年联合出品。影片简介:越南女孩黎里(Le Ly)出生在一个稻米飘香的乡村,与家乡所有人一样,以天为父地为母,过着贫寒的日子。战争开始了,苦难也来临了。她经受了一系列不公道的事件,最后以做小贩维持生计。她邂逅了美国军人史蒂尔·巴特勒少校。史蒂尔带着她回到美国,她开始了另外一种人生。战争改变了黎里,也改变了史蒂尔。回到美国的史蒂尔因不堪压力饮弹自杀。若干年后,黎里靠自己的勤劳换来富足的生活。她带着孩子回到祖国越南。

④ 《情人》(*The Love*),让-雅克·阿诺(Jean-Jacques Annaud)导演,彩色片,约115分钟,Films A2、Grai Phang Film Studio 1992年联合出品。影片简介:20世纪20-30年代的越南是法国殖民地。法国少女简在西贡的寄宿学校读书。简家境窘迫。后来,简在回学校的船上邂逅富裕华侨家的少爷东尼,坠入爱河。但是两家门不当户不对。后来,简和母亲回到法国,东尼也娶了其他女人。多年后的黄昏,一个电话唤起了简对这段刻骨铭心的爱情的回忆。

⑤ 印度支那,西方人对亚洲中南半岛国家的称呼。西方人开辟新航路后来到东方亚洲,认为亚洲只有印度和中国,将中国和印度之间地带(即中南半岛),称为"印度支那"。

第一章　越南电影概述

导演陈英雄以一部清新淡雅的《青木瓜之味》①斩获戛纳国际电影节最佳处女作金摄影机奖,并于同年获得法国青年电影奖、法国恺撒奖最佳外语片以及美国奥斯卡最佳外语片提名。陈英雄的率先突围使人们发现,越南不仅有范其南、阮鸿笙、阮云通、陈武这样的革命年代的老导演以及他们创作的为中国观众所熟悉的《四厚姐》《荒原》《青鸟》(1962)②这样的红色诗化影片,还有邓一明、阮克利等过渡时期的资深导演创作的《第十月来临时》(1984)③、《退休的将军》(1988)④这样反思历史现实的伤痕影片,更有茁壮成长起来的本土和海外越裔导演如阮青云、越灵、裴东尼、阮武严明、胡光明、武国越等,他们作为新时代的新生力量倾情演绎了《流沙岁月》(1999)⑤、《梅草村的光辉岁月》

① 《青木瓜之味》(Mui Du Du Xanh, The Scent of Green Papaya),陈英雄(Tran Anh Hung)导演,彩色片,约104分钟,1993年出品。影片简介:女孩梅家境贫困,来到城市一户正走向没落的大户人家做佣人。在这里,她得到少奶奶的疼爱,也经历了离别、死亡。梅云淡风轻,宠辱不惊,最后迎来幸福的生活。
② 《青鸟》(Con Chim Vanh Khuyen, The Fledgling / The White-eye),阮云通(Nguyen Van Thong)、陈武(Tran Vu)导演,黑白片,约43分钟,越南河内电影制片厂1962年出品,上海电影制片厂译制。影片简介:抗法战争期间,小娥和父亲住在湄公河边,一边打鱼摆渡,一边为革命同志服务。法国兵发现了小娥和父亲的秘密,胁迫小娥去欺骗革命同志。为了保护革命同志,小娥牺牲了自己的生命。临终前,她放飞了她心爱的小青鸟。
③ 《第十月来临时》(亦名《何时到十月》,Bao Gio Cho Den Thang Muoi, When the Tenth Month Comes),邓一明(Dang Nhat Minh)导演,黑白片,约95分钟,越南故事片厂1984年出品。影片简介:媛得知丈夫牺牲了,强忍悲痛,隐瞒消息地照顾着年幼的儿子和生病的公公。她每天强颜欢笑,请同村的康老师冒充丈夫给公公写信。公公临终前希望见儿子一面。恰巧丈夫的战友路过村子,媛请他冒充丈夫看望公公。公公安心地走了,媛的生活在继续。
④ 《退休的将军》(亦名《退役将军》,Tuong Ve Huu, The Retire General),阮克利(Nguyen Khac Loi)导演,黑白片,约90分钟,越南故事片厂1988年出品。影片简介:为国奉献50多年的将军光荣退休回到家乡。他毕生为之奋斗的"人人平等、公平正义"的社会理想,却在家人、佣人各种狭隘、自私的复杂人性下被瓦解得粉碎。将军非常失望,带着内心的孤独离开人世。
⑤ 《流沙岁月》(亦名《沙子人生》/《沙之乡》,Doi Cat, Sand Life),阮青云(Nguyen Thanh Van)导演,彩色片,约90分钟,1999年出品。影片简介:战争结束了,军人阿景回到家乡,他的妻子阿钗已经等了他20多年。可是阿景在北方有了新妻子阿芯和女儿阿名。阿名想念父亲,阿芯带她来到南方阿钗家。一家四口人在一起生活磕磕碰碰,堪称煎熬。阿芯决定回北方,阿景送行。阿钗看到阿景和阿芯难舍难分的情景,于心不忍。阿钗赶紧买了一张车票给阿景,把他送上回北方的列车。

(2002)①、《恋恋三季》(1999)②、《牧童》(2004)③(如图1-2所示)、《变迁的年代》(2005)④、《绿地黄花》(2015)⑤等优秀作品。这些作品兼具"本土化与国际化",既主动拥抱全球化变迁又极具民族气息和导演个人的气质特点。由此,人们看到了当代越南影像打开国门后别有洞天的世界。世界观众(包括中国观众)对于越南电影认识的断代鸿沟才算填上。

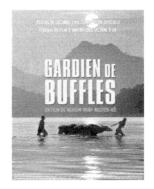

图1-2 《牧童》海报
(图片来源:制片方官宣发布)

① 《梅草村的光辉岁月》(亦名《糜草:遥远年代》,*Me Thao Thoi Vang Bong*,*The Glorious Time in Me Thao Hamlet/Me Thao:There Was a Time When*),越灵(Viet Linh)导演,彩色片,约117分钟,越南解放电影制片厂(Giai Phong Film Studio)、Les Films d'Ici 2002年联合出品。影片简介:20世纪20年代的梅草是一个以种桑养蚕为业的村子。村里大户阿阮因为未婚妻遭遇车祸去世,憎恨一切现代文明的东西。他的好友张心不忍看他颓废偏执下去,就把他介绍给"Ca Tru"歌手苏。阿阮只有听了苏的演唱才能减轻痛苦。苏的"Dan Day"(越南传统乐器)有一个魔咒:任何不能成为苏的丈夫的男人弹奏它,都会死去。经过种种波折,最后张心弹奏着苏的"Dan Day"离开人世。

② 《恋恋三季》(亦名《忘情季节》,*Ba Mua*,*Three Seasons*),裴东尼(Bui Tony)导演,彩色片,约113分钟,越南解放电影制片厂、十月电影公司、开放城市电影公司1999年联合出品。影片简介:采荷女甘欣的歌声唤起了麻风诗人的回忆。诗人和甘欣成为忘年交,临终前把自己的诗集赠给甘欣。三轮车夫打动了风尘女子莲。孤儿胡迪找回了他赖以谋生的货箱。美国老兵来到胡志明市找到了失散多年的女儿。这一切都发生在恋恋三季。

③ 《牧童》(亦名《水牛男孩》,*Mua Len Trau*,*The Gardien De Buffles/The Buffalo Boy*),阮武严明(Nguyen-Vo Nghiem Minh,亦名吴古叶)导演,彩色片,约102分钟,3B Productions、越南解放电影制片厂、Novak Production 2004年联合出品。影片简介:1940年的雨季,15岁的男孩金听从父亲的命令把家里的水牛带到附近高地吃草,与另一位牧人立产生矛盾。作为被战争、贫穷双重压抑的男孩,金需要从与立的对抗中寻找到男子气概。

④ 《变迁的年代》(*Thoi Xa Vang*,*A Time Far Past*),胡光明(Ho Quang Minh)导演,彩色片,约109分钟,越南解放电影制片厂、Solimane Productions 2005年出品。影片简介:军人赛回到家乡参加女儿的婚礼,他想到了自己的婚姻。他12岁时受父母之命娶了18岁的图伊特。为了逃避这场包办婚姻,他离开家乡参了军。在女儿的婚礼上,他回顾了自己的军旅、爱情和政治羁绊。

⑤ 《绿地黄花》(亦名《我在青草上看见金花》,*Toi Thay Hoa Vang Tren Co Xanh*,*Yellow Flowers on the Green Grass*),武国越(Vu Victor)导演,彩色片,约103分钟,Galaxy Studio、SIF 309 Film Music 2015年联合出品。影片简介:20世纪80年代的越南农村,哥哥阿韶、弟弟小祥和邻家的小敏是好朋友,他们之间既有孩童的情感,也有情窦初开的朦胧,并生出误会。他们的故事中,还有些小插曲:小敏的爸爸疑似得了麻风病;一个叫小伊的女孩因为杂技事故而精神异常,自称公主。一心做驸马的小祥终于在树林里见到了公主。小敏爸爸得的是牛皮癣。后来,小敏跟父母去了城里,留给阿韶的书里夹着一朵清新的黄花。

第一章 越南电影概述

越南电影颇耐人寻味。虽然电影这个新生的事物在越南的出现几乎与世界电影的诞生同步,但是长期的殖民地历史与战乱①限制了越南电影事业的发展。同时,作为一个无论是在经济影响力上还是在文化影响力上都相对比较弱的东南亚国家,世界其他强势影像文化的在场在某种程度上也遮蔽了越南影像作为民族文化倾诉的存在。发展到 80—90 年代的时候,当亚洲的日本、韩国、印度等国家的电影工业高速腾飞,越南电影事业在整体上却是相对滞后的,几乎不具备产生一流电影的全部技术和物质条件。1986 年革新开放②后,越南政府与其他亚洲国家步调一致,将本国电影推向市场化。习惯了计划经济思维模式的越南电影起初不能适应这种转型,进入尴尬的瓶颈期。越南政府看到越南电影继续这样发展下去是不行的,90 年代又恢复了对国有电影企业的资助。但这些资助是有限的,对于这些国有电影企业而言,是杯水车薪。随后,海外越裔的加盟为进退维谷的越南电影带来了新的曙光。祖国敞开了胸怀,吸引了一批优秀的海外越裔导演如陈英雄、裴东尼、胡光明、吴古叶、段明芳等回到祖国创作影片。他们的到来为越南的电影创作带来了新鲜的理念、先进的技术和更加开放的国际视角,也把越南本土电影推向了国际舞台。所以我们看到,越南电影经历了革新期的阵痛后迅速向上攀爬,很快就在国际重要影展展现光芒,成为东方影像的一道独特风景。90 年代以来在亚洲影坛乃至在世界影坛,越南影像的出镜率和获奖频率是相对较高的。进入 21 世纪的第一年,"在 2001 年的戛纳电影节上,越南电影终于得到集体亮相的机会——论坛单元首次向西方观众介绍了 8 部 1997 年以来的越南新电影。至此,越南电影已被公认为亚洲电影新势力中不可小觑的一股力量"③。

20 世纪 90 年代至 21 世纪初是越南电影蓄势发力的重要时期。继《青木瓜

① 1975 年越南才结束战争状态,进入国家建设时期。
② 1986 年越南学习中国实行的改革开放经验,推出"革新开放"政策,逐步改变计划经济体制模式,发展市场经济。
③ 张巍:《外国电影史》,中国电影出版社 2004 年版,241 页。

历史与当下：越南电影的多维审视

之味》打开局面之后，1995 年陈英雄导演执导的《三轮车夫》①获得了威尼斯国际电影节金狮奖。1999 年陈文水执导的《美莱城的小提琴曲》获得了亚太国际电影节②最佳纪录片奖。1999 年裴东尼执导的《恋恋三季》获得圣丹斯国际电影节评审团大奖以及最受观众欢迎剧情片大奖。2000 年阮青云执导的《流沙岁月》获得亚太国际电影节最佳故事片、最佳女主角、最佳女配角等奖项，还获得同年度法国阿米昂国际电影节特别奖。2003 年越灵执导的《梅草村的光辉岁月》获得巴黎 the Wallonie Brussels 文化中心举办的法语国家电影节二等奖、意大利贝加莫（Bergamo）国际电影节最高奖。2005 年胡光明执导的《变迁的年代》获得上海国际电影节最佳音乐奖。2004 年吴古叶执导的《牧童》获得法国阿米昂国际电影节金麒麟奖、亚太国际电影节最佳摄影奖。2005 年段明芳、段明青姐弟执导的《沉默的新娘》③获得鹿特丹电影节金虎奖。2007 年吴光海执导的《飘的故事》④在戛纳国际电影节登场，并代表越南参加奥斯卡最佳外语片竞

① 《三轮车夫》(Xich Lo, Cyclo)，陈英雄导演，彩色片，约 123 分钟，Canal＋、Centre National du Cinéma et de l'Image Animée 和 Cofimage 5 1995 年联合出品。影片简介：影片将镜头对准了 1990 年代越南胡志明市的底层和边缘人的生活。为了生计辛苦奔波的三轮车夫和姐姐住在贫民窟，因生活所迫卷入了一场黑社会的毒品交易。姐姐为了生活沦落为娼妓，邂逅了具有诗人气质的黑帮老大。黑社会老板娘后来良心发现，三轮车夫回归了正常生活。
② 亚太电影节(Asia-Pacific Film Festival)，之前的名称有"亚太影展""东南亚影展"，创办于 1954 年。该电影节由亚洲太平洋电影制片人联盟主办，每年在联盟内成员国轮流举行至今。其间，2007 年、2008 年受亚洲金融风暴影响停办两年，2009 年恢复。该电影节旨在促进亚太地区的电影传播与交流，提高亚太地区的电影艺术标准。
③ 《沉默的新娘》(Hat Mua Roi Bao Lau, Bride of Silence)，段明芳（Doan Minh Phuong）、段明青（Doan Minh Thanh）导演，彩色片，约 114 分钟，Moonfish Films 2005 年出品。影片简介：贤是个孤儿，由继父养大。成年后的贤探寻母亲的经历，从别人的叙述中拼贴出母亲的传奇故事，感叹女子身不由己的悲哀和为母则刚的顽强。
④ 《飘的故事》(Chuyen Cua Pao, The Story of Pao)，吴光海（Ngo Quang Hai）导演，彩色片，约 98 分钟，越南电影局（Vietnam Cinema Office）2006 年出品。影片简介：在越南偏远的赫蒙族山村，一个叫飘的女孩自幼被生母抛弃，她和她的兄弟被继母抚养长大。在继母自杀之后，她离开村子开启寻找生母的旅途。在这段旅程中，随着乡村社会人际关系的解密，观众们看到了越南女性的压抑和痛苦。

第一章 越南电影概述

赛。2006 年刘皇导演的《穿白丝绸的女人》①参加韩国釜山国际电影节并获观众票选最佳影片。

2007 年越南加入世界贸易组织,这是越南电影发展的又一个重要的时间节点。经过 20 世纪 90 年代至 20 世纪初的蓄势积累,加入世界贸易组织之后的越南政府在推动民族电影工业发展上更加放开了手脚。越南政府把发展电影产业作为一项长期的政策,提出了 2030 年要跻身亚洲电影强国的目标。越南政府在关乎民族电影发展的三个方面给予了空前的重视:一是加大了硬件建设(影院、屏幕)、资金扶持;二是推动并优化电影教育、电影评奖;三是推动外国资本与本土企业合资拍片。在开放宽松的氛围中,越南电影的工业化、商业化形态日渐显现,最突出的就是电影类型的多元化。电影类型方面,除了传统的伦理片,越南还根据市场需求新开拓了动作片、惊悚片、爱情片、喜剧片、同性题材片。动作片如刘皇导演的《龙现江湖》(2009)②、武国越导演的《天命英雄》(2012)③等,惊悚片如德里

① 《穿白丝绸的女人》(*Ao Lua Ha Dong*,*The White Silk Dress*),刘皇(Luu Huynh)导演,彩色片,约 142 分钟,Anh Viet Company、Phuoc Sang Entertainment、越南故事片厂 2006 年出品。影片简介:丹和驼背仔是总督府的下人。战乱中,总督大人遇害。丹和驼背仔逃到南方生活,白丝衬衫是驼背仔送给丹的唯一嫁衣。他们生了两个女孩,然而家中因为天灾人祸战乱而艰难窘迫。丹以母亲的坚强撑起这个家,将心爱的白丝衬衣改成白色奥黛让女儿们轮流穿着去上学。后来,丹和驼背仔相继在战火中离去。和平年代,女儿缅怀丹的伟大。
② 《龙现江湖》(亦名《不死传奇》,*Huyen Thoai Bat Tu*,*The Legend Is Alive*),刘皇导演,彩色片,约 90 分钟,Phuoc Sang Entertainment 2009 年出品。影片简介:龙自幼父母双亡,10 岁那年智力停止发育,无法在普通学校继续学习。但是,龙却在武功方面展现出过人的天赋,他认为自己就是美国传奇的武术家李小龙的儿子。在去美国的路上,他从人贩子团伙手中救了一个女孩。这个女孩是第一个相信他的故事的人。两个人一起开启惩恶扬善的旅程,探索出生活的真谛。
③ 《天命英雄》(亦名《血书》,*Thien Menh Anh Hung*,*Blood Letter*),武国越导演,彩色片,约 103 分钟,Saiga Films 2012 年出品。影片简介:15 世纪中叶越南后黎朝,阮氏蛊惑太宗废黜了谅山王,又谋害太宗,并嫁祸阮鹰并致阮鹰一家被灭三族。阮武是当年的唯一活口。12 年后,阮武决心复仇,为家族洗刷冤屈。他与当今皇上的堂兄嘉王,以及与太后有仇的花氏姐妹结成同盟。阮武发现嘉王图谋篡位,为了越国不陷于混战,阮武放弃复仇,退出江湖。

克·阮导演的《侍女》(2016)①、武玉登导演的《王家有鬼》(2015)②等,喜剧片如武国越导演的《新娘大战》(2011)③、阮查理导演的《我的男妻》(2018)等,爱情片(含同性恋题材)如阮有团导演的《六月之恋》(2012)④、武玉登导演的《迷失天堂》(2011)⑤、郑霆黎明导演的《再见,妈妈》(2019)⑥。越南院线方面对电影档期也有了清晰的概念。客观地讲,这个时期的越南电影创作空前活跃,但是在影片的题材、内容乃至风格方面,有不少模仿韩国、中国、日本、泰国电影的痕迹。而且,这个时期的新一代导演,在创作上似乎没有自己稳定的题材类型,经

① 《侍女》(亦名《女仆》,*Co Hau Gai*,*The Housemaid*),德里克·阮(Derek Nguyenk)导演,彩色片,约105分钟,Happy Canvas、HK Film 2016年联合出品。影片简介:1953年法属印度支那,反法斗争如火如荼。越南孤女灵来到一家法国人的橡胶园做女仆,照顾重伤在床的男主人。灵和男主人坠入爱河,触怒了男主人亡妻的鬼魂。亡妻在橡胶园掀起了腥风血雨。

② 《王家有鬼》(*Con Ma Nha Ho Vuong*),武玉登(Vu Ngoc Dang)导演,彩色片,2015年出品。影片简介:越南帅哥阿南因为情感纠纷杀人后逃到西贡,认识了阿辉。阿辉出重金购买阿南的一天时间,要求阿南按自己的要求做法律允许的任何事情。阿辉把阿南带到一个神秘的宅院,在这里阿南遇到一系列离奇恐怖的事情。阿南意识到人应当战胜自己的心魔。最后,阿南去警局自首了。

③ 《新娘大战》(*Co Dau Dai Chien*,*Battle of the Brides*),武国越导演,彩色片,约100分钟,HK Film、Saiga Films 2011年联合出品。影片简介:阿泰是个玩世不恭的富家公子,同时和医生、厨师、空姐、明星、文艺女交朋友。阿泰准备和文艺女阿灵结婚,结果其他女朋友阴差阳错都以为阿泰要和自己结婚。婚礼现场,混战一片。

④ 《六月之恋》(*Danh Cho Thang Sau*,*Love in June*),阮有团(Nguyen Huu Tuan)导演,彩色片,约81分钟,June Entertainment Co. 2012年出品。影片简介:金、黄、明是三位要好的高中同学。黄和金还是学校篮球队的队员,他们将迎战一个强大的篮球赛对手。就在比赛前夕,金却突然离去。原来是黄发现金暗恋着明,把他赶走了。为了应对即将到来的比赛,黄和明必须找到金,挽回他们的友谊。

⑤ 《迷失天堂》(亦名《忘返天堂》/《你是天堂,爱是地狱》,*Hot Boy Noi Loan—va Cau Chuyen ve Thang Cuoi/ Co Gai Diem va Con Vit*,*Lost in Paradise*),武玉登导演,彩色片,103分钟,BHD Co.、越南传媒公司和越南工作室2011年联合出品。影片简介:少年科伊第一次从农村走出来到大城市谋生,单纯简单,被林和东骗走了全部身家,没办法只能干苦力。偶然机会,林和科伊再次相遇,此时林也境况艰难,林为过去伤害过科伊忏悔。科伊和林关系越来越密切。最后林为了生计而去抢劫,不得善终。科伊继续向着自己心目中的天堂负重前行。

⑥ 《再见,妈妈》(亦名《我,最亲爱的》,*Thua Me Con Di*,*Goodbye Mother*),郑霆黎明(Trinh Dinh Le Minh)导演,彩色片,约106分钟,An Nam Productions、CJ HK Entertainment、Muse Films 2019年联合出品。影片简介:在美国生活9年的云(Van)回到越南乡间的老家,主要目的是为父亲迁坟。与云一同回来的还有兰(Lan)。一家人团聚在一起,奶奶患有阿兹海默症,把兰错认为云。妈妈有糖尿病。云不敢告诉家里长辈他和兰的真实关系。家人的逼婚、亲戚的狗血、族人的误会,令云和兰感到尴尬并产生矛盾。最后,亲人的温情战胜了观念的分歧,彼此都在妥协中找到最好的相处方式。

第一章　越南电影概述

常跨界尝试各种类型。如武国越是一位非常有才华的导演,对动作片、喜剧片、惊悚片、古装片、伦理片等类型都有涉猎。再如阮查理、阮春智等导演对动作片、喜剧片、爱情片、历史片也都有尝试。

诚然,进入21世纪的越南电影,在探索自身工业化建设的步履中,在借鉴亚洲地缘国家的经验中,在拥抱全球化浪潮的路途中,模仿的痕迹是很明显的,但是当新一代电影人将国外经验与本土元素结合后,的的确确向世界观众展现了当下越南社会丰富多彩的面貌。世界观众从中可以了解到当下越南社会中人们最真实的生活状态、心理结构、社会转型等等。这个时期的越南电影通过影像重新向世界塑造了崭新的民族形象。早先,当我们提到越南,我们脑子里搜寻的词汇只有贫穷、落后、越战、红河、湄公河等有限且抽象的词汇。提到越南电影,除了二十世纪六七十年代的老电影,人们还多会想到美国人拍摄的越战片中那凌厉硝烟的残酷和法国人拍摄的殖民片中那爱欲缠绵的伤痛。越南,这个充满东方想象的场域,仿佛生来就是为他人演绎梦想和慰藉浪漫的一个风情舞台。这是最初越南留给世界观众的认知图式,而今天我们通过越南影人的努力看到了一个兼蓄乐观与温存、拥抱现代也怀念传统、既开放感性又不失含蓄内敛的层次多元的国族形象。由于资金与软硬件实力,越南的高科技大片数量极少,反响也较为平淡。在绝大多数的越南电影中,很少看到高科技包装的华丽痕迹。但是,其却能凭借质朴的本土情怀,利用为数不多的资金创造一个又一个影像的感动。《泰坦尼克号》《阿凡达》里壮阔的视觉图景固然令人荡气回肠,然而越南影像中那绮丽的东方风情、隽永的东方智慧、袅娜的东方身姿,在当代国际影坛尤其是亚洲影坛中亦是充满魅惑的一笔,无法被电影史所忽略。美国人、法国人拍摄的关于越南题材的电影,处处充满了以"文化他者"的身份对越南这个东方场域的殖民想象,此种想象的后果便是造成人们对这个民族的某种误读。新一代越南本土导演和海外越裔导演的作品则烙刻这母国文化历史的深沉胎记,敢于不加修饰地将民族生活中最质朴,甚至最粗粝、最原生态的一面坦然展示,因而,他们的影像表达才更接近或还原地道的越南印象。

历史与当下:越南电影的多维审视

曾经,被高科技打造的华丽影像宠坏了当代人的感官需求,但是当代越南电影里自有一种别样的暗香浮动沁润在影像的时光流转中,在温温吞吞的不经意间释放出柔和的东方气息,吸引着人们走进它的光影斑斓里。

这就是我们对越南电影最概括的印象。它是熟悉的也是陌生的,是亲近的也是疏离的,是属于新亚洲的也是属于它自己的。

第二节 族群文化、地缘环境、历史变迁与越南电影

法国19世纪的艺术理论家丹纳(Hippolyte Taine)在他的《英国文学史序言》中提出影响艺术生产的三个要素是"种族""环境""时代"。关于"种族",丹纳认为"一个种族,如古老的阿利安人,散布于从恒河到赫布里底的地带,定居于具有各种气候的地区,生活在各个阶段的文明中,经过二十个世纪的变革而起着变化,然而它的语言、宗教、文学、哲学中,仍显示出血统和智力的共同特点"①。在丹纳看来,"种族"是艺术创作的"内部主源"。"内部主源"决定了艺术作品中所承载的关于这个种族的心理结构。丹纳认为,"种族""时代""环境"构成了我们考察某个特定艺术生产现象的计算公式。尽管有批评家担心丹纳的这套计算公式可能会掩盖某个特定环境中的特定种族在某个特定历史中的个性,但是毫无疑问,丹纳的三要素批评方法在今天依然普遍运用于我们的艺术批判之中,成为我们分析艺术创作症候的研究模式,具有高度的方法论意义。关于"环境","我们这样勾画出种族的内部结构之后,必须考察种族生存于其中的环境。因为人在世界上不是孤立的;自然界环绕着他,人类环绕着他;偶然性的和第二性的倾向掩盖了他的原始倾向,并且物质环境或社会环境在影响事物的本质时,起了干扰或凝固作用"②。丹纳把"环境"看作是艺术作品创作的外

① 伍蠡甫、胡经之主编:《西方文艺理论名著选编》(中),北京大学出版社1996年版,第150页。
② 伍蠡甫、胡经之主编:《西方文艺理论名著选编》(中),北京大学出版社1996年版,第150页。

第一章　越南电影概述

在压力，可以决定一个族群进行艺术创作的风格形成。当作为"内部主源"的种族，作为"外部压力"的"环境"确定后，影响艺术品风貌的还有一个关键性的"后天动量"，那就是"时代"。丹纳认为："一个民族的情况就像一种植物的情况：相同的树液、温度和土壤，却在向前发展的若干不同阶段里产生出不同的形态，芽、花、果、子、壳，其方式是必须有它的前驱者，必须从前驱者的死亡中诞生。"①在丹纳那里，作为"后天动量"的"时代"，决定了一部艺术作品的历史特质和特定的历史倾向。

与韩国、日本、印度、中国等亚洲其他国家的电影发展情况相似，近一个世纪以来越南电影的发展过程，其影像风貌烙印着这个族群（种族）的基因特点，其影像的运用元素和情感结构的形成则与越南所处的地缘环境②有着千丝万缕的联系，其影像在题材与风格的变迁上则与这个族群在不同历史时期的时代命题呈现出直接的因果联系。我们可以从族群文化的形成、族群所生活的地缘环境（地理环境和社会环境）、族群所经历的近现代历史更迭等三个因素去考察越南电影发展的动力机制。

一、族群文化的形成与越南电影

对于越南这个族群特质的形成，我们不能不从越南本土文化源流去溯源。历史文化作为一种集体无意识已经成为基因渗透在越南这个民族的血液和毛孔之中。越南电影影像风貌的形成与越南社会历史背景及民族文化积淀有着密切的联系，因此，我们有必要对越南这个族群的形成以及其电影所汲取的文化历史资源做一些描述。

① 伍蠡甫、胡经之主编：《西方文艺理论名著选编》（中），北京大学出版社1996年版，第153页。
② 这里，我们把丹纳所说的"环境"概念进一步提炼为"地缘环境"。本书中使用"地缘环境"，意在凸显越南所处地理位置、地理特征及与周边国家的地理关系。

历史与当下:越南电影的多维审视

越南历史悠久,"是东南亚较早出现古代文明的地区之一"①。根据考古发现,越南历史最早可以追溯到旧石器时代。越南远古称"文朗"②,在越南传说中是炎帝的后代。公元前3世纪晚期,也就是我国的战国时期,越南处于中国统治之下。秦汉时期,由于越南中北部地区与中原的地理关系日益密切,中国封建王朝的势力开始到达这里。中国秦朝末期赵佗曾到此设"交趾"(今河内)、"九真"(清化)二郡,开始了中国中央王朝对越南长达一千年的封建统治,这段时期在越南历史上称为"郡县时代"或"北属时期"。汉武帝时期,越南北部的"交趾郡""九真郡"和中部的"日南郡"与中国的广东、广西、海南一起,接受汉朝直辖管理,地方官员称"交趾刺史"。公元7世纪时,唐朝在越南设安南都户府,直到公元939年越南才脱离中国的中央集权统治(此时是中国的五代十国时期)成为独立的封建国家。越南在秦、汉、唐历朝的北属时期,曾有数次中国中央王朝因内乱、衰退等因素对越南控制力减弱,越南人夺回控制权。秦朝时期,中国中央政府将中原地区人民迁徙到越南,与越南百姓杂居,促进了文化融合。光武中兴,交趾太守锡光、九真太守任延先后"教其耕稼,制为冠履,初设媒妁,始知姻娶,建立学校,导之礼义"③。这被历史学家认为是越南濡染教化的开始。到了唐朝,大唐气象万千的书气文风也渗透到越南,唐代著名诗人杜审言、沈佺期曾在安南为官,对当地的文学创作产生重要影响。

唐朝灭亡之后,五代十国时期中国对越南的控制衰微,越南结束了郡县时代,建立了自己的独立王朝,先后建立有吴朝、丁朝、前黎朝、李朝等。佛教从中国传入越南,盛行于丁朝、前黎朝和李朝,这几个越南朝代对应的都是中国北宋时期。在丁朝也有了道教在越南传播的记载。尊儒祭孔,科举制度是在李朝时期施行的。李朝之后是陈朝。陈朝遭遇了正在崛起的蒙古。陈朝曾向蒙古进贡,接受蒙古王朝的分封。后来,陈朝重挫蒙古,蒙古放弃征战越南。陈朝时期

① 黄心川、于向东、蔡德贵主编:《东方著名哲学家评传·越南卷 犹太卷》,山东人民出版社2000年版,第57页。
② "文朗国"建立于公元前2879年,在今天越南北部至中国广西南部一带。
③ [南朝]范晔:《后汉书·卷八十六 南蛮西南夷列传第七十六》。

第一章 越南电影概述

依然沿用李朝文化,重用儒家。明朝取代元朝之后,明太祖与陈朝建立宗藩关系,封陈朝统治者为"安南国王"。后,越南进入胡朝时期,明成祖攻灭胡朝,改越南为交趾,设立行政官署进行统治,历史上称这段时期为"属明时期"。郑和下西洋就发生在这一时期。郑和下西洋的重要休整地点"占城",就是今天的越南归仁一带。1426年,明朝恢复越南为"安南国"。1428年后黎改国号为"大越",后黎向明朝三年一贡,但明朝不干涉越南内务。1802年阮福映推翻西山朝,建立阮朝。清朝嘉庆皇帝封阮福映为"越南国王",从此"越南"为正式国名。

"郡县时代"在越南思想史上占有重要地位,中国文化的大量输入奠定了越南早期文化的基本结构和基本脉络。儒学、佛学与道教在此期间相互辉映,形成了越南民族意识形态的基础,也规定了越南文化此后发展的基本脉络。汉武帝时代,实行"罢黜百家,独尊儒术"的文化政策,经两汉到隋唐,得到管理古越南的交趾、九真等郡的地方官吏的有力贯彻,中国儒学开始在越地传播流行开来。佛教和道教也在"郡县时代"由我国传入越南并在社会上盛行开来。其中,"佛教"在10世纪后成为越南的国教。越南在成为独立的国家之前,已经受到以"儒、道、释"为核心的"中华文化圈"的浸润长达近一千年。越南成为独立国家后,主流意识形态部分的文脉已经确立,且越南与中国的文化、经贸往来仍旧非常密切,在政治上仍尊中国为宗主国,所以在文化思想上继续受到汉文化的浸润与辐射,仍然是"中华文化圈"的重要一员。不过,这种文化属性也经过越南本土的社会政治、经济改造,因此越南"发展了一种无论在文化内涵或其表现形式上都既属于汉文化圈,又具有越南特色的古代文化"[①]。越南古代文化中所具有的汉文化色彩,较之于古代朝鲜、日本,都有过之而无不及。越南的封建社会在文化主流形态上呈现出儒、释、道三家并存的特点,在此消彼长的发展过程中出现了中国社会未有过的儒教和佛教并重的局面。同亚洲其他国家相似,几千年来发展形成的"儒、道、释三家并尊"的文化形态直到今天已经积淀为集体无意识,流淌在越南民族文化的血液里。无论是越南本土导演还是海外越裔导

① 贺圣达:《东南亚文化发展史》,云南人民出版社1996年版,第138页。

演,无论是最老派的越南导演还是国际化环境下出炉的新生代导演,他们的作品中都能让人从中感受到浓郁的民族文化的濡养,我们可以从影像中释放出来的东方性格、人生哲学、处世之道等诸多细节处去慢慢领会。这是一种流淌在身体中的基因,塑造着越南这个族群的独特文化结构和心理结构。

二、族群生活的地缘环境与越南电影

接下来,我们来看影响影像创作的"环境"因素。丹纳所称"环境因素"包含地理环境和社会环境。考察越南影像的环境因素,我们更倾向于使用"地缘环境"这一概念。这一概念能够使我们更好地从地缘关系上来了解塑造越南影像风貌的外部动力。

越南,地处东南亚的中南半岛东部,在地图上呈狭长的"S"形,国土面积约33万平方千米,还不如我国云南省大。在西方地缘的概念中,这是连接中国与印度的过渡地带,因此西方人将越南称为"印度支那"(Indo-China)。越南北部与我国的贵州、广西、云南交界,西与老挝、柬埔寨接壤,东边则濒临我国南海。从地缘关系上看,越南是一个典型的东南亚国家,受中华文化圈的辐射。在越南地理上,人类经济与文化活跃的区域在南北两端,这就是北边的红河三角洲和南边的湄公河三角洲。越南中部狭长地带是山地,在农耕时代不适合耕种,算是不毛之地。历史上统治越南的王朝基本都位于南北两端。北边的红河平原和我国广西、云南一带的丘陵相连,没有天然的屏障,因此我国古代中原的文化辐射基本可以覆盖红河三角洲。而南部的湄公河平原与西部的柬埔寨、泰国处于一个广阔的大平原之上,所以这片地带在文化上与柬埔寨、泰国的关系更相近。红河发源于我国云南省。湄公河的源头在我国青藏高原的唐古拉山,其在我国境内的河段叫澜沧江。红河三角洲和湄公河三角洲不仅是越南人民的衣食之仓,而且是越南各民族文化的发源地和交汇点。

越南境内西高东低,四分之三为山地和高原,东部沿海为平原,地势低洼。

第一章　越南电影概述

红河三角洲、湄公河三角洲地势极为低洼,海拔高度不超过 3 米,有的地方甚至低于 1 米。越南北部四季分明,越南南部一年只有两季——雨季和旱季。历史上红河、湄公河一带经常洪水泛滥,但是洪水带来的淤积物却给这两片平原带来了肥沃的土壤。数千年来,越南人与洪水做斗争,因地制宜地在这里栽培水稻、种植蔬果。同时,越南还拥有漫长的海岸线,约为 3260 千米。所以,我们可以用山川绵延、河流密布、日照充分、土地肥沃、雨水丰沛、物产富饶这一系列的词汇来勾勒越南地理的重要特征。越南地处热带季风气候,湿热的天气给这个地处热带的东方国度增添了几分浪漫的风情。美丽的土地养育了越南民族,也培育了越南民族对土地的深厚情感!艺术来源于生活。所以,围绕这片土地而发生的生产生活事件,比如人们在洪水中的斗争与生活,是不同时期的越南影像常常使用的共同资源。

在古越南的历史文化遗存中,人们发现早在原始社会,居住在越地的越南人就已经有了自然崇拜、祖先崇拜等现象,就已经对自我意识、自我与自然万物的关系、对宇宙的认知有了初步的思索。与中国、东南亚其他国家的宇宙观相接近,越南先民也认为宇宙本是混沌的一体,后来从混沌中产生了天柱神将其撑开形成了天与地,然后孕育出了山川万物和人类万民。越南人相信万物有灵,一切自然物质,山川、河流、草树,都是有思想的生命体,都是人的生命与物的生命的互渗。除了对自然的崇拜,越南人和亚洲其他族群一样,讲求孝道,将祖先祭祀视为头等大事。他们认为人类的祖先也是有灵魂存在的,祖先的灵魂可以庇佑后代的子孙。因此,越南人家里一般都设有神龛、神台,供有香炉、香烛和水果。逢年过节,家族中人都要团聚在一起,举行祭拜祖先的仪式。万物有灵、祖先崇拜,构成了越南民族的自然观和宇宙观。

越南人对土地有着深厚的感情,在影像中对应的是越南人的乡土情怀和家国爱恋。山峦、村落、丛林、稻田、池塘、庭院,无论是追逐商业性的影片还是寻求个性的艺术片,我们都能够从广角镜头下看到导演对于祖国美丽山河的视觉强调——壮丽不失秀美,朴素不失风韵。来自民族根性的自然观、宇宙观构成

历史与当下:越南电影的多维审视

了越南民族的情感结构,进而转化成越南影像的情感表达特征。这些观念在影像中则幻化成林林总总的影像表意元素。那些我们日常生活中不在意的泥土上的蚂蚁、木瓜的汁液、袅袅的炊烟、村头的古树、弹奏的乐器、佛龛上的神像,甚至是看不见、摸不着的清风,不仅是点染环境的细节,更是影像中传递东方情怀、寄寓主人公心境的重要载体。甚至,四季(两季)的气候变迁都能衍化为艺术创作的重要灵感。这些影像素材的运用,虽然不一定属于影像故事的主线,但却作为辅助元素发挥着重要的艺术表意功能。外部环境施加的土地观、自然观、宇宙观与作为主源力量的种族特性所施加的文化根性相互适应,共同生长,在影片中透射出东方民族所特有的"沧海慈航""悲天悯人"等情感特征。这个特征不仅在越南电影中得到强调,在亚洲其他国家电影中也得到强调。

三、近现代历史更迭与越南电影

越南电影诞生于近现代社会越南反抗殖民侵略的炮火中。因此,近现代越南所走的社会历史过程是考察越南电影一个重要的动态因素,它使越南电影创作在不同的历史时期体现出不同的时代内涵。

17世纪大量的传教士和商人进入越南。法国殖民主义者把越南视为"东南亚的钥匙"。越南沦为殖民地的历程是从1858年8月31日开始的。那一天,法国-西班牙的14艘军舰向越南南部的岘港发动了公开的武装侵略。1884年6月6日,法国在顺化迫使越南的封建王朝签署了投降条约,史称《第二次顺化条约》,规定"安南国承认并接受法国的保护。法国将在一切对外关系中代表安南国。生活在国外的安南人将置于法国的保护之下"。1885年,越南彻底沦为法国的殖民地。法国人把越南当作自己的摇钱树,越南是法国的原材料产地和产品倾销市场。1940年9月,日本取代法国成为越南的新一任殖民者。1945年第二次世界大战以德、意、日法西斯的失败而宣告结束,日本结束了对越南的统治。这年的9月,从反法西斯战争中恢复了神智的法国殖民者在美国人的帮

第一章　越南电影概述

助下卷土重来,妄图恢复对越南的殖民统治。经过艰苦的 9 年抗争,1954 年奠边府战役大捷终于迫使法国殖民者在保证越南独立国地位的《日内瓦协议》上签字,法国人退出了越南的土地。然而不幸的是,战争的硝烟还没有在越南这片土地上散尽,美国发动了所谓特种战争,扶植起南越政权与北越政权对抗。越南人民只得再次拿起手中的武器,为了国家的独立统一而继续战斗。由于越南人民的英勇智慧,交战的南北两条线上捷报频传。1969 年,美国被迫参加了在法国巴黎举行的,由越南民主共和国、越南南方共和临时革命政府、美国和西贡伪政权参与的四方会谈。经过漫长的讨价还价,美国于 1973 年 1 月 27 日在巴黎签署了《关于在越南结束战争、恢复和平的协定》。"协定"规定:美国和其他国家尊重 1954 年关于越南问题的《日内瓦协议》所承认的越南独立、主权、统一和领土完整;美国承担义务,在"协定"签字后 60 天内从越南南方撤出美国及其同盟者的全部军队和军事人员,不继续其对越南南方的军事卷入,不干涉越南南方内政,保证尊重越南南方人民的自决权,等等。1975 年,南越的西贡伪政权覆灭,越南实现南北统一。

　　同亚洲大多数国家的近现代历史相似,近现代的越南人民反抗西方殖民侵略的斗争风起云涌,长达一个世纪之久。越南社会文化经济发展的正常历史进程被打断,数千年孕育起来的本土文化传统受到压制。大量侵入的西方文化渗透过来,使越南传统文化产生了不小的震荡,也奠定了今天越南文化中西杂糅的特点。法国侵占越南之后为便于奴化教育,用拼音文字逐渐取代越南传统的汉字和喃字。西方社会的民主、平等、自由等新思想输入越南,成为越南人民争取独立、自由斗争的思想武器。20 世纪初,俄国十月革命的胜利唤醒了越南人民,受之影响,马克思主义思想传播到越南并迅速发展壮大。特别有意思的是,与中国近现代社会思想界对传统文化的深入批判很不一样,越南近现代文化对外来思想和文明的吸收,并没有妨碍越南人民对传统文化的维护与热爱。在法语与拼音文字逐渐取代汉字与喃语而成为越南主要交流工具的时候,越南也曾掀起过维护汉文化的文学运动。相当一批饱受汉学滋养、儒家功底深厚的思想

历史与当下:越南电影的多维审视

家坚持用汉文赋诗填联,反对殖民者的奴化教育和封建的愚民文化,在越南历史上谱写了风云激荡的一页。在越南近代思想史上素有"双子星座"之称的潘佩珠与潘周桢二人都是当时著名的民主革命思想家,同时儒家文化的熏陶在他们身上也根深蒂固。潘周桢将儒家思想与资产阶级的民主思想相结合;潘佩珠则从"天下大同"思想出发,将社会主义与儒家大同思想结合在一起。作为越南思想和精神文化领袖的胡志明,儒学基础深厚,可以熟练地用汉语作诗。他不仅将马克思主义与越南革命相结合,而且还将传统儒学中的合理因素吸收到马克思主义思想中,丰富了越南治国思想的宝库,如他将儒家中的"忠""孝"观念加以发挥,提出了"忠于国""孝于民"的主张。

1976年,越南社会主义共和国成立,越南南北正式统一。建国之初,越南学习苏联斯大林模式,采取公有制政策和闭关锁国政策,严重阻碍了越南经济发展。1986年越南国民经济濒临崩溃,在看到中国改革开放取得的巨大成就后,越南于1986年提出"革新开放"政策,解放思想,对外开放,导入市场经济。越南在政治经济体制模式上都以中国为参考答卷。越南在意识形态上坚持以马列主义、胡志明思想为指导,坚定不移走社会主义道路。在经济发展的路线方针上,也是先从农村改革试点逐步推进到城市,从计划经济过渡到市场经济。从此,越南进入了经济高速发展期,GDP年均增率保持在5%~8%之间,成为东南亚,乃至亚洲、全球经济增长的重要引擎,并且直到现在还保持着相当的活力。

越南电影事业是在饱受殖民奴役和战争苦难的历史环境中艰难发端的。这段历史,尤其是抗法战争和抗美战争的历史,对越南电影的影响是深远的。尽管经历了独立战争、南北统一战争后,今天的越南已经作为一个独立的民族站立在世界民族之林,但是,殖民与战争留下的伤痕至今仍然在当代越南电影中时不时地显现出来。在当代越南本土电影和海外越裔导演电影中,战争和殖民的历史或成为影片的题材,或成为影片叙事的背景。与此同时,外来文化思潮入侵并没有使得越南与自己的传统文化完全割裂,相反其还与本土传统文化

第一章 越南电影概述

彼此互补、和谐共生,融入本土文化并成为本土文化的有机组成部分。这成为越南文化的新特点。例如,越南人喜欢喝茶,嚼槟榔,但是对咖啡也有着相当的情结,在越南民间的人情往来上,咖啡与茶叶具有同等的分量;越南人家的房屋,常见东方的庭院兼蓄法式的门廊。这使得当今越南文化呈现出东西杂糅、以东为主、多元多质的特点。这是越南文化相较于亚洲其他国家文化的独特之处。再者,越南作为一个曾经面临丧失民族文化身份和在文化上呈弱势的民族,在民族重新独立后,要求民族文化自觉的愿望就更强烈。这反映在当代越南电影上,那就是通过影像表达在全球化舞台上寻求民族认同的诉求。对于这一点,我们只要稍加留意越南电影中对那些具有民族特质的影像元素的强调,就可以看得很分明。一方面寻求民族认同,自觉使用国际通用影像语汇,另一方面自身文化又存在着中西兼容的特点,这使得越南电影在国际舞台上更容易获得交流的有效性。

要之,当代越南电影风貌的成型与越南的历史文化渊源、得天独厚的地理环境以及近现代以来的历史进程关系是十分密切的。它们就像是一条生生不息的长河,以集体无意识形态滋养着越南电影的独特气质,使得越南电影成为一个可以进行多层次、多角度解读的审美召唤结构。经历了岁月的洗礼后,它们也将继续担当越南电影开创未来的重要资源。从历史意蕴层看,它与时代主题呼吸与共,影像文本伴随着时代主题的变迁也经历了诸多的主题转换,如"被殖民""战争""个体的觉醒""边缘表达"等话语范畴。从文化意蕴层看,影像文本中所传达的民族意识和民族精神空前高涨,这既是对被殖民奴役历史的应激表达,也是在当代全球化社会里西方掌握话语霸权的语境中寻求民族身份认同的表现。从审美意蕴层看,来自东方的文化传统已经成为越南当代文化的集体无意识,成为用影像进行东方诗情抒写的重要的财富,提升了影像审美意境。

第二章

苦难中驶来电影的车轮

第一节　电影在越南的发端[①]

1885年,越南彻底沦为法国的殖民地,而在这一年的11月28日,在法国巴黎的一家地下咖啡馆里,卢米埃尔(Lumiere)兄弟放映了世界上第一部影片《水浇园丁》。不久,法国人将电影带到了越南。电影作为一种新鲜的事物在越南出现并流行,恰是在其沦为法国殖民地背景下开始的。

在越南放映的第一部影片是法国远征军在越南的殖民政府组织拍摄的一部宣传片。起初,越南的电影院里主要放映来自法国、美国以及中国香港等地的无声影片,因而影院里弥漫着异国情调和狂欢猎奇的气氛。这些影片通常会在节日和集会的日子里放映。法国殖民者将电影引进越南,其目的并非是要为越南开辟一个影像基地,他们之所以这样做仅仅是因为他们发现电影是赚钱的好财路。因此,他们就经常在豪华的大饭店和宾馆里组织电影展,并且在报纸上做广告招徕生意。20世纪20年代,法国的投资者从商业角度考虑,也开始在一些大城市建设电影院,先是在河内(Hanoi),然后波及顺化(Hue)、海防(Haiphong)、西贡-堤岸(Saigon-Cholon)等大城市。据统计,到1927年越南本

[①] 本节写作参考了:Aruna Vasudev, Latika Padgaonkar, Rashmi Doraiswarmy (eds.). *Being & Becoming—the Cinemas of Asia*, New Delhi: Rajiv Beri for Macmillan India Limited, 2002.

第二章 苦难中驶来电影的车轮

土已经有电影院33家。1923年法国殖民者成立了"印度支那电影和院线公司",以此达到在越南垄断电影发行和放映的目的。1930年又组建了"印度支那电影集团"。

法国殖民者也在越南拍摄一些简单的纪录片,如展示越南风光的《顺化城风光》(*Phong Canh Tai Kinh Do Hue*,*Landscape of Hue Citadel*),展示人物风情的《北方少女》(*Co Gai Bac Ky*,*Northern Maid*),等等。这些最初级的纪录影片大都从西方人的视觉奇观出发来描述越南的风土人情,去展示西方人想象中的某种东方情调。这也许可以算作是殖民地强国作为"他者"(the Other)凝视越南本土风貌的源头。1897年,法国百代公司开始负责打理越南本土的电影发行工作,后来它又代替了卢米埃尔兄弟成为越南主要的影片生产商。20年代,在越南生产出了关于本土题材的故事片。在越南制作的第一部故事片是依靠法国和中国的资金摄制的,其详情现在已经不可考了。有迹可循的最早的影片是1924年法国人根据越南著名作家阮攸(Nguyen Du)的小说《金云翘传》[①](*Kim Van Kieu Truyen*)改编的同名影片《金云翘传》。这部影片的名字出现在当年一份报纸广告中。这份广告是为当年10月15日至10月21日举行的"特别电影周"做宣传的。"特别电影周"中有一个系列就是"安南电影",这部电影的名字就列在其中。但是,乔治·萨杜尔在《世界电影史》中认为《金云翘传》摄制于1940年左右,对白使用越南语[②]。笔者分析,1929年有声技术才运用于电影拍摄实践,那么,乔治·萨杜尔所称这部使用越南语对白的《金云翘传》很

① 《金云翘传》,也称《翘传》(*Truyen Kieu*)或《断肠新声》(*Doan Truong Tan Thanh*),是越南诗人阮攸(1765—1820)根据我国明末清初青心才人的章回体通俗小说《金云翘传》改写成的长篇叙事诗,使用越南喃字写成,在越南是家喻户晓的文学经典作品。《金云翘传》取故事中三位主人公(金重、王翠云、王翠翘)的名字中各一字组合而得名。故事讲的是中国明朝没落官宦家的小姐王翠翘与书生金重情投意合,私订终身。后翠翘父亲被奸人陷害入狱,翠翘只得卖身救父,不幸沦落为娼。贵族子弟束生娶之,但束妻嫉妒不容翠翘。翠翘逃出束家,不幸再入娼门。海盗徐海屡败官军,救下翠翘并为她报了仇。徐海听从翠翘建议归顺朝廷,却被朝廷杀害。翠翘投江自尽被尼姑觉缘救起,与金榜题名的金重重逢并修成正果。《金云翘传》歌颂了王翠翘反抗封建黑暗势力的斗争精神和在苦难中的坚韧意志。

② 参见乔治·萨杜尔:《世界电影史》,徐昭、胡承伟译,中国电影出版社1995年版,第570-571页。

有可能是在1924年版本的基础上翻拍的。毕竟,《金云翘传》在越南文学史上的地位如同中国的《红楼梦》。作为文学经典,《金云翘传》被多次翻拍也是合情合理的。这些影片采用的是越南本地的演员、服装,在越南拍摄任务结束之后,母带就被送到法国进行后期制作。可见,早期关于越南的这些影片,几乎都是由外国人制作完成的。1929年,张信司拍摄《巴德的传说》①(*Huyen Thoai Ba De*,*The Legend of Ba De*)。这是一部类似于卓别林的喜剧风格的故事片,是由越南人自己拍摄的,但最终没有完成。乔治·萨杜尔在《世界电影史》中认为《巴德的传说》是"直到1935年,唯一一部由越南人自己拍摄的影片"。1929年,由于全球性经济危机的爆发,金融投资萎缩,这次危机对外商在越南电影投资的打击几乎是致命的。

电影这个新鲜的事物虽然在越南本土产生较早,却不能成为真正意义上的越南民族电影事业的发端,这不能不说是越南电影事业在滥觞期的尴尬之处。毕竟,在早期电影的生产制作乃至放映体系中,唱主角的多是法国人和部分亚洲人。早期的越南还不具备创作电影的设备、技术和人才。

19世纪末到20世纪初的这个时段里,在越南放映的影片大多来自国外,如法国、美国、中国。这令越南的一批知识分子感到十分不满。他们决心去拍摄真正属于越南自己的民族电影。20年代"鸿基照相馆"的老板就曾经成立"鸿基电影公司"(Huong Ky Film Company),这家电影公司也拍摄过一些文献纪录片,比如《启定国王的葬礼》②(*Dam Ma Vua Khai Dinh*,*The Funeral of King Khai Dinh*),以及《保大国王的登基典礼》③(*Le Tan Ton Vua Bao Dai*,*The Enthronement Ceremony of King Bao Dai*),并在1926年的5月1日首映。

30年代有声技术出现,有声影片开始流行,越南的部分电影爱好者也想拍摄说越南语的电影。以谭光天(Dam Quang Thien)为首的一个电影团体曾于

① 参见乔治·萨杜尔:《世界电影史》,徐昭、胡承伟译,中国电影出版社1995年版,第570页。
② 启定国王(1885—1925),1916年登基,是法国殖民者扶植的傀儡国王,在位9年。
③ 保大国王(1913—1997),1926年登基,越南历史上的末代皇帝,后客居法国直到去世。

第二章　苦难中驶来电影的车轮

1937 年与中国南方的电影公司合作,在香港拍摄了第一部有声电影《魔鬼的田野》。这部影片是根据越南现代作家阮文南(Nguyen Van Nam)的小说改编而成的。《魔鬼的田野》讲述了一个精神病人的故事:他极度地憎恨骗子、庸医和妓女,常常产生想杀死这类人的精神强迫症;这时出现了一位善良的心理医生,他决定肩负起帮助这个精神病人走出精神狂想症的责任。为了在越南获得可观的上座率,这部影片拍摄时雇用了 20 多位越南演员加入演出。但是因为种种原因,这个预期的目标最终并没有实现。作为早期处于探索实践期的电影,《魔鬼的田野》在思想内涵上显得不太成熟,比较肤浅,在艺术性上也很粗糙,但是这毕竟是由越南人参与投资、表演和使用越南语对白的电影,因而应该在越南民族电影发展史上具有一定的里程碑价值。这部影片给越南人民以信心,那就是越南人完全有能力独立完成自己的民族电影。

在这部影片鼓舞下,不少越南制作者迸发了制作本土电影的热情,不久在越南本土生产出了第一批由越南人独立创作的制有声影片。如阮文廷(Nguyen Van Dinh)领导的亚洲电影集团(The Asia Film Group)与越南艺术家心名(Tam Danh)合作,拍摄过《爱之真谛》(*Tron Voi Tinh*, *True to Love*, 1937/1939)、《胜利之歌》(*Khuc Khai Hoan*, *The Song of Triumph*, 1940)等有声电影。再有,如陈新蛟(Tran Tan Giau)领导的越南电影集团(Vietnam Film Group),在艺术家康梅(Khuong Me)等的参与下,制作过《湄公河的夜》(*Mot Buoi Chieu Tren Song Cuu Long*, *An Evening on the Mekong River*)和《红胡子巫师》(*Thay Phap Rau Do*, *The Red-Bearded Sorcerer*)两部故事片。这些有声电影受到当时的技术条件限制,声音是事先录制在唱片上,然后采用声画同步的方式,在电影院放映胶片的同时播送声音。以上我们提到的这几部影片被公认为第一批完全由越南人投资、在越南本土制作的影片,是真正的越南民族电影。

在殖民地条件下制作民族电影,面临的困难和限制是可想而知的。电影制作计划要么还没开始就夭折,要么在拍摄初期就已经流产,要么在发行放映的

历史与当下:越南电影的多维审视

时候受到挫伤,因此这些影片在质量、资金、技术上根本无法与法国、美国的影片竞争①。越南当时的电影制作市场和高档电影院线也完全控制在法国资本家手中,次一等的电影院线也掌握在中国商人的手里。而且,越南电影观众对电影的消费能力也有限。根据乔治·萨杜尔提供的数据,"1939年,观众人次只有200万,或者说,平均每年每人购票十分之一张都不到"②。发端期的越南民族电影事业尽管付出了艰难的努力,但是经过近20年的惨淡经营后,最终还是迫于时局形势停滞了。

1940年6月,德国法西斯占领了法国首都巴黎。这年的9月,日本法西斯军队进入越南,替代法国成为越南的第二任殖民者。在此期间,法国百代内森(Pathe-Nathan)公司也曾试图邀请越南当地的演员出演一些电影,如《下龙湾的渔夫》(*Nguoi Cheo Thuyen Tren Vinh Ha Long*,*The Boatman on Ha Long Bay*)、《界标》(*Don Bien Phong*,*The Border Post*)。不巧的是,由于法国百代内森公司内部的管理层发生调整,这些计划自然也就被搁浅了。1945年初,一个叫白维(Bevy)的法国人也曾约见越南艺术家阮尊(Nguyen Tuan)等商讨摄制一部以越南古代神话故事为题材的电影,同样因为日本人在1945年3月9日发动了一场针对法国政府的政变而宣告流产。在日本人的殖民统治时期,越南电影院放映的影片大多是日本及其同盟国德国、意大利生产的,而越南人自己制作的影片几乎为零。

第二节　炮火中成长

1945年8月15日,日本帝国主义宣布向世界反法西斯阵营投降。在越南,

① 二十世纪三四十年代,欧美电影在亚洲市场占据绝对优势。不光是越南电影市场,在中国、泰国、菲律宾、马来西亚、印度尼西亚、新加坡等亚洲国家的电影市场情况亦如此。欧美电影通常在上等院线放映,而亚洲各国的本土电影大多只能在次等院线放映。

② 乔治·萨杜尔:《世界电影史》,徐昭、胡承伟译,中国电影出版社1995年版,第570页。

第二章　苦难中驶来电影的车轮

胡志明领导的越南共产党发动了八月革命,发起群众运动,从亲日傀儡政权手中夺回政权。1945 年 8 月 30 日,以陈辉僚为团长的临时政府代表团在顺化故宫午门外召开了一个有 5 万人参加的群众大会,会上临时政府接受了越南阮朝最后一个皇帝保大递交的金印和宝剑。至此,越南结束了殖民统治和封建统治的历史。越南的电影事业也相应地进入新的一页。

1945 年 9 月 2 日,河内 10 多万群众聚集到巴亭广场,聆听越南民主共和国主席胡志明宣读《独立宣言》,宣告越南民主共和国成立。这个场景被一位来自法国的业余摄影师拍摄下来,这被越南国内公认为记录越南历史的第一份珍贵资料。1974 年,越南的《阮文追—胡志明》①摄制组到法国,拍摄者把这段珍贵的资料交给越南,这段资料后来被整合进 1975 年越南纪录片《1945 独立日》(*Independence Day* 1945)中去。在这一天,越南国内的电影工作者也自己拍摄和洗印了胡志明主席在巴亭广场演讲的纪录影片。1945 年,越南电影摄影科成立。该机构是作为越南通讯宣传部的一个下属机构而存在的,主要负责电影的相关事务。由于缺少技术设备,这个科在当时的主要工作主要是帮助组建流动摄影队。1946 年初,一个特殊的电影放映队组建完成。这是个流动的电影放映队伍,主要负责用火车运输电影放映设备,在铁路沿线的城镇、车站放映电影给观众们观看。当时放映的主要是越南电影工作者自己摄制的反映革命斗争生活和弘扬革命精神的纪录片和故事片。电影放映小分队行程覆盖了全国近 30 千米的铁路沿线。电影在火车的车轮上放映,当电影放映结束时,火车的汽笛也奏响,继续奔赴下一站。当时,越南人民对电影的需要是热切的,成千上万的观众有时苦等几天就是为了这放映火车的到来。越南人民太需要从这些影片中了解前线斗争的情况,树立赢取民族解放独立的信心。有时应观众的要求,一部片子一晚上要放映好几遍。这成为当年越南电影放映的一大景观。

1945 年 9 月,刚从世界反法西斯胜利中恢复了神智的法国殖民者卷土重

① 阮文追(1940—1964),越南民族英雄,因刺杀美国国防部部长麦克纳马拉失败而被捕入狱,被美国侵略者杀害。

历史与当下:越南电影的多维审视

来,在美国政府的支持下,在越南国土上发动了旨在恢复殖民统治的侵略战争。1946年法国开始了对越南的全面进攻,越南新一轮的反抗殖民侵略的卫国战争开始了。法国殖民者控制了越南南方,胡志明领导的越南共产党中央迁往越北地区开展抗战活动。在9年的抗法战争中,许多电影工作者冒着生命危险潜入南部的南蒲(Nam Bo)军事区活动。1947年,第八区电影队、第九区电影队、第七区电影队相继组建成功。他们秘密潜入越南南方城市西贡购买制作电影所必需的机器设备和材料,然后深入前线和革命区第一线开展摄制活动。在这一时期,越北的电影队制作的影片类型主要是新闻片。电影队还在越北的游击区设立了临时性的洗印厂,为新闻短片提供后期服务。值得一提的是,第八区电影队于1948年用16毫米摄影机制作的《木化大捷》(Moc Hoa Battle)是越南独立后的第一部无声纪录片。1951年战争形势日益严峻,第八区、第九区、第七区电影队合并组建为南方电影机构。这个机构相继摄制过一些短片和具有实验性质的电影,比如《打倒帝国主义》(Da Dao De Quoc, Down with the Imperialists!)。《打倒帝国主义》这部影片吸收了故事片和纪录片的表现元素,为越南电影首先从纪录片方面引起国际关注积累了经验,体现了越南电影工作者的艺术探索精神。

在越南北方,电影工作者面临的困难也不少,主要是购置不到必需的电影拍摄器材。1950年电影工作者潘严(Phan Nghiem)通过改装旧机器拍摄了发生在越南最北部军事基地的东溪(Dong Khe)战争,留下了很多珍贵的影像资料,比如东溪营地的炮火场景、法军投降的场景等。1951年,越南前线战事捷报频传,为越南电影打通了走向世界的通衢。在这一年,潘严带着越南电影工作者自己制作的影片参加了在德国柏林召开的世界青年节大会(World Youth Festival),并且以此为题材制作了一部纪录片《越南青年代表团在柏林世界青年联欢节上的活动》(The Activities of Vietnam's Youth Delegation in the World Youth Festival)。在1946年到1951年间,许许多多的南方电影工作者相继来到越北地区,制作了一批历史文献片,有《越南共产党第二次代表大会》

第二章　苦难中驶来电影的车轮

(the 2nd Congress of the Communist Party of Vietnam)以及《胡志明主席在越北战区》(Ho Chi Minh in the Viet Bac)等。在越南反法斗争最艰苦的时刻,中国人民给予越南电影工作者以积极的支持。"1951年,中国与越南的电影工作者联合拍摄了一部长纪录片,名叫《战斗中的越南》(由张廖林和阮月眉合导)。"[1]该片的重点不在于给战争以直接描写,而是主要反映越南人民在战斗中的生产生活情况,包括发展文化建设、工业建设等。此外,在1945—1960年间,越南还与苏联、中国、捷克斯洛伐克、波兰、民主德国和保加利亚等兄弟国家合作制作了12部影片[2]。

战争状态下的越南需要以影像的方式反映人民群众的斗争生活从而激扬人民的斗志。这种情况要求成立一个集中管理相关事务的电影机构,将各部分力量、资源整合起来统一行动,为实现这一目标服务。1953年3月15日,胡志明主席在越北战区签署了第147号主席令,批准成立越南电影与摄影企业。第一个国家级的越南电影管理机构诞生了。电影与摄影企业的任务在战时主要有四点:(1) 宣传革命政府的政策;(2) 弘扬越南人民在战斗中的英雄主义精神和取得的成就;(3) 让友好国家了解越南在经济和社会领域所取得的成就;(4) 对人民进行文化和政治教育。这一命令的签署还极大地鼓舞了越南的电影工作者,为越南电影事业的发展注入了新的生命力。

1945—1954年抗法战争期间,在法国人控制的越南南方,法国军队也组织了许多移动电影放映队伍,放映来自法国、美国和其他国家的电影。他们鼓励在印度支那地区生产纪录片,用以宣传法国对印度支那的殖民政策,为殖民战争服务。一些比较富有的南越商人也投资拍摄了一些影片,如《一个女人的命运》(Kiep Hoa, A Fair's Destiny)、《艺术与欢乐》(Nghe Thuat Va Hanh Phuc, Art and Happiness)。这些影片大都改编自外国作品,导演和摄影师都是从中国香港聘请来的。影片的思想性和艺术性都不是太强,与战争时代的社

[1] 乔治·萨杜尔:《世界电影史》,徐昭、胡承伟译,中国电影出版社1995年版,第571页。
[2] 丁静、武文滨、张振奎:《十五年来越南电影事业的发展》,《电影艺术》1960年第9期。

会主题格格不入。

经过近9年的艰苦奋斗,以奠边府大捷为顶峰的1953—1954年的冬春战役彻底粉碎了法国殖民主义者的纳瓦尔计划。与战争同步,阮进利(Nguyen Tien Loi)和阮鸿仪(Nguyen Hong Nghi)导演的纪录片《奠边府大捷》(*Dien Bien Phu*)也于1954年制作完成。纪录片《奠边府大捷》以史诗般的热情出色地表现了越南人民为取得战争的胜利所走过的艰辛历程和付出的代价,它记录下了越南电影事业的成长足迹,是越南电影事业的一次巨大的成功。

奠边府战役的胜利迫使法国于1954年7月20日签署了关于印度支那问题的《日内瓦协议》。协议规定法国尊重并保证越南、老挝、柬埔寨等国的独立、主权和领土完整。次年,越南解放海防地区,法国最后一批远征军撤离越南北方。抗法战争胜利后越南迎来一段相对安宁的国内环境,国内的大气候非常有利于越南电影业的成长。很快,一批电影机构就纷纷成立。1956年,越南电影制片厂、国营电影发行放映公司成立。1957年《电影报》创刊。1960年越南军事电影制片厂成立。1959年越南专门的电影学校和电影机械厂也相继成立。其中,越南电影制片厂是一个综合性的生产厂,不仅制作纪录片,也制作故事片、科教片,向多种类型的电影生产发展。在这期间,除了纪录片,越南还摄制了第一部科教片《为了水稻生长好》(*Lam Cho Lua Tot*,*Growing Rice*)、第一部故事片《同一条江》(1959)、第一部动画片《狐狸的下场》(*Dang Doi Thang Cao*,*A Deserved Punishment for the Fox*,1960)等。中国人民在此期间一如既往地为成长时期的越南电影事业提供帮助。越南方面拍摄《同一条江》时,担心经验不足,特别向中国发出协助邀请。中国派出了一位摄影师和一位化妆师前往越南协助拍摄。为了向电影制作的专业化发展,1956年至1960年间,越南电影制片厂被划分为三个相对独立的单位,分别是:越南故事片厂、纪录科教电影制片厂和越南动画电影制片厂。越南电影学院与戏剧学院合并为越南戏剧艺术与电影大学,设编剧系、导演系、摄影系和表演系等。

《日内瓦协议》的签订结束了法国在越南长达近一个世纪的殖民统治,但是

第二章 苦难中驶来电影的车轮

美国等西方国家显然不甘心这样的局面。两年之后,美国就公然违背《日内瓦协议》规定的内容,在南越扶植起傀儡政权,与共产党领导的北越相抗衡。1961年,美国彻底撕去了伪装的面纱,继法国之后发动了由美国出钱出枪、南越出人的所谓特种战争。这样,越南人民为了国家和民族的独立和统一,只得再次拿起武器反抗美国殖民者的武装侵略。战争在硝烟中继续,越南的电影事业也不得不继续行走在弥散的硝烟中。

相较于越南南方,越北的电影事业全面开花,无论是在纪录片、故事片、动画片制作方面①,还是在电影软硬件建设,乃至电影生产队伍建设方面,都取得了长足的进步。1965年至1973年期间,越北以河内为电影制作基地,共制作了463部新闻短片、307部纪录片、141部科学片、36部故事片和27部动画片②。伴随着电影制作的繁荣,越南的电影放映单位的数量也迅速增长。据统计,1954年越南有49个电影放映单位,其中包括23个移动放映队和26个电影院。仅仅一年之后,电影放映单位就增加到74个,其中移动放映队增加到37个、电影院增加到37个,观众达2100万人次之多。1963年,越南电影发展到326个放映单位、269个放映队、46个电影院和11个露天电影场,服务的观众达到1亿多人次。到1964年,短短一年的时间内,电影放映单位的数字就增长了近一半,达到536个之多,移动放映队增长到277个,另有48个电影院和11个露天放映场。1959年越南电影学校创办。1969年11月,由电影艺术家、批评家以及业内其他相关人士自发组织的越南电影工作者协会成立。1970年越南创办了第一个官方电影节,设金荷花奖、银荷花奖,每两年举办一次。

越南南方西贡伪政权在电影事业建设方面没有什么建树。1959年西贡伪政权在控制区成立了军队电影处和国家电影中心,主要生产为伪政权服务的纪录片,电影院里放映的影片大多是外国片。1954年到1956年,一些私人投资电

① 因为此部分容量较大,分量较重,本书拟在本章下一节详细介绍。
② Nguyen Trinh Thi,"Vietnam Documentary Film: History and Current Scene",见 https://www.goethe.de/ins/id/lp/prj/dns/dfm/vie/enindex.htm。

影制作,在越南拍摄然后到国外冲印。越南籍的海外留学生和一些外国导演被邀请到西贡制作电影。1960年到1969年陆续有私人公司登记经营故事片生产。1971年登记的公司有40家之多。它们除了为外国故事片配音,还拍摄故事片——大部分是商业娱乐片。60年代,越北的革命工作者潜入南方,成立越南南方民族解放阵线。1960年越南南方民族解放阵线建立了自己的摄影队。1961年越南南方民族解放阵线在南方的森林里成立了解放电影制片厂(Giai Phong Film Studio),有自己的洗印部、录音部和制景部。从1961年到1964年,"三年来,'解放电影制片厂'拍摄出了近百部新闻纪录片,仅一九六三年六个月内就拍摄了三十二部反映越南南方人民的斗争和生活的各种纪录片,其中有《不屈的越南南方人民》和《不屈的佛教徒》……反映越南南方解放区人民愉快地进行生产劳动、学习文化和文娱生活的有《解放区》《抗战区的医院》《军事医院》《抢收稻子》《清义小学》《新闻班》《塔班村选举人民代表》等片"①。解放电影制片厂制作的纪录片不仅得到了越南南方解放区老百姓的欢迎,也得到了敌占区老百姓的欢迎,还参加了第三届亚非国际电影节。1974年美国从南越撤军,该地几乎没有故事片产出,直到越南南北统一。

第三节 20世纪50—70年代越南电影取得的成绩

在抗美战争期间,尽管电影生产的条件依然艰苦,但是越北的电影工作者依然取得了不菲的成绩。

自电影事业在越南本土发端到六七十年代,纪录片就一直是越南电影工作者所热衷的主要电影类型之一。当美国的炮火在越南南方肆虐的时候,越南北方的电影工作者在艰苦奋斗中也没有忘记支持他们的南方同事,因而南方的纪录片也得到了比较大的发展空间。所以,在战争期间,越南纪录片创作的业绩

① 黎凡:《战火中诞生的越南南方的革命电影》,《电影艺术》1964年第Z1期。

第二章　苦难中驶来电影的车轮

是骄人的。

其中,"越南北方电影工作者第一次拍摄了《东溪战役》这部影片,它也是第一部越南在国外放映的影片"①,这部影片在柏林举行的第二届世界青年联欢节上第一次向世界人民介绍了越南人民反抗法国殖民者的战争。1959年由裴庭鹤(Bui Dinh Hac)、阮鸿仙(Nguyen Hong Sen)执导的《水到北兴海》(*Nuoc Ve Bac Hung Hai*,*Water to Bac Hung Hai*)是越南民主共和国成立后制作的第一部大型纪录片。该片主要记录了越北人民在红河三角洲一带兴修水利,开展社会主义建设的豪迈壮举。以往,位于红河三角洲中心地带的北宁省(Bac Ninh)、兴安省(Hung Yen)、海阳省(Hai Duong)一带,由于有的田地干旱、有的田地水涝,有相当数量的土地不能耕种。在法国殖民统治期间,这里的老百姓生活十分困苦。纪录片《水到北兴海》记录了越南人民将20余万公顷荒地改造为千里良田的伟大功绩,客观记录了越南劳动者如何克服工程量巨大的压力、如何改造粗笨简陋的劳动工具,团结协力投身水利工作,仅仅花了7个月就完成了工作计划。该纪录片还以朴素的国际意识生动记录了"苏联、中国、朝鲜、捷克、波兰、阿尔巴尼亚、保加利亚、民主德国"②等兄弟国家大使馆的外交人员与越南人民一道兴修水利的事迹。中国也派出了专家对越南兴修水利工程给予帮助,"影片里除拍摄了中国技工们的劳动外,还有这样一个镜头:一位越南弟兄点燃了一大管旱烟,送给了一个中国技工:'亲爱的中国工人,抽口烟吧!'"③该片对中国专家协助越南建设的忠实记录,也是我们今天了解、研究、发展中越关系的珍贵史料。《水到北兴海》(1959)以史诗般的风格、朴素洋溢的热情,赞美了社会主义的劳动人民,赞美了社会主义的建设,感动了无数观众。为

① 丁静、武文滨、张振奎:《十五年来越南电影事业的发展》,《电影艺术》1960年第9期。
② 梁燕:《社会主义的雄壮乐曲——看越南民主共和国纪录片〈北兴海〉》,《电影艺术》1960年第9期。
③ 梁燕:《社会主义的雄壮乐曲——看越南民主共和国纪录片〈北兴海〉》,《电影艺术》1960年第9期。

此,这部影片获得了1959年莫斯科国际电影节①新闻纪录片金奖,这也是越南纪录片第一次在国际上获奖,奠定了越南纪录片在国际上的良好形象。

此外,还有相当一部分纪录片在国际电影节上产生较大的反响。如《在社会主义的新学校》获得1960年在开罗举行的亚非国际电影节三等奖②。《上前线》(1969)③、《风口浪尖》(1967)④、《钢铁堡垒永灵》(1971)⑤、《茶江上的村子》(1971)、《Dac Sao山的猎人们》(1971)⑥等曾在莫斯科国际电影节上获得纪录片金奖,而《永远的阮文追》(Nguyen Van Troi Song Mai, The Everlasting Nguyen Van Troi)则获得银奖。再如《街巷战》(Tran Dia Mat Duong, Fighting on the Streets, 1971)、《下寮九号公路大捷》(Victory on Road 9-Southern Laos, Chien Thang Duong 9-Nam Lao, 1971)、《拂晓的城市》

① 莫斯科国际电影节(Moscow Internationale Film Festival):据电影节官网介绍,该电影节成立于1935年苏联时期。1959年该电影节才正式开始常规化举办,每两年举办一届,1999年后改为每年一届。该电影节现在是俄罗斯最大的国际A类电影节,也是世界上历史最早的国际电影节之一(意大利威尼斯国际电影节创办于1932年,比莫斯科国际电影节早2年创办)。
② 丁静、武文演、张振奎:《十五年来越南电影事业的发展》,《电影艺术》1960年第9期。
③ 《上前线》,(亦名《到前方的路》,Duong Ra Phia Truoec, The Way to the Front),阮鸿仙导演,黑白片,1969年摄制。影片简介:该片以戏剧化手法记录铜塔梅地区后勤战场运输工兵的工作与生活。
④ 《风口浪尖》,(亦名《大风大浪》/《直面暴风雨》,Dau Song Ngon Gio, Facing the Tempests/Chanllenging Wind and Waves),阮玉琼(Nguyen Ngoc Quynh)导演,黑白片,1967年摄制。影片简介:主要记录了抗美期间越南北部海岛居民日常的生产生活情况。阮玉琼后来被越南政府授予人民艺术家称号。
⑤ 《钢铁堡垒永灵》(Luy Thep Vinh Linh, Vinh Linh Steel Rampart),阮玉琼导演,1971年出品。影片简介:永灵处于越南北部和南部之间的中间地带,空袭使得这个地方一片残垣断壁。美军在这个不到1 000平方千米的地方投放的炸弹是整个二战期间向日本投放炸弹数量的3倍以上。永灵地区的人民通过巧妙的地道系统来对付美军的轰炸,保存斗争力量。他们在地道中生活,在战场上种植水稻,在战火中保持了乐观的斗争精神。
⑥ 《Dac Sao山的猎人们》(Nhung Nguoi San Thu Tren Niu Dac Sao, The Hunters of the Dac Sao),陈世丹(Tran The Dan)导演,黑白片,1971年出品。影片简介:该片以故事化手法歌颂了南越人民的英勇事迹。

第二章　苦难中驶来电影的车轮

(1975)①等在德国的莱比锡国际纪录片和短片电影节②上获得纪录片金鸽奖。《古芝游击队》(1967)③、《我的土地，我的人民》(1970)④则获得银鸽奖。

从1970到1974年在越南举办的两届电影节上⑤，抗美战争期间制作的纪录片共获得了35个金荷花奖和39个银荷花奖。我们试着列举一些有影响力的影片。歌颂战争中的人和事的影片有：《河内的一天》(Mot Ngay Ha Noi, One Day in Ha Noi)、《咸棱的人们》(Nguoi Ham Rong, People in Ham Rong)、《河内——英雄之歌》(Ha Noi Ban Hung, Hanoi—A Heroic Song)、《隆安的女炮兵》(Doi Nu Phao Binh Long An, Squad of Artillery Women in Long An)、《玉水的姑娘们》(Nhung Co Gai Ngu Thuy, The Girls in Ngu Thuy)。反映革命斗争工作的作品有：《在决胜的红旗下》(Duoi Co Quyet Thang, Under the Victory's Flag)、《在祖国的领海上》(Tren Hai Phan To Quoc, On Our Country's Territory)、《重返奠边府》(Tro Lai Die Bie, Returning to Dien Bien)。反映革命战争期间解放区生产生活的作品有：《土与水》(Dat Va Nuoc, Earth and Water)、《抗旱》⑥、《扫盲》(Diet Dot, Wiping out Illiteracy)、《越南中央解放区》(Vung Giai Phong Mien Trung, The Liberated Zone in the Central of Vietnamese)。还有歌颂革命领袖的作品，如《胡志明主

① 《拂晓的城市》(亦名《城市拂晓时》, Thanh Pho Luc Rang Dong, City at Dawn)，海宁导演，越南故事片厂1975年出品，纪录片，黑白片。
② 德国莱比锡国际纪录片和短片电影节(Dok Leipzig International Documentary Film Festival)，是世界上最悠久的纪录片电影节。该纪录片电影节设立于1955年，最初的名称叫"莱比锡国际纪录片与短片电影周"(International Leipzig Documentary and Short Film Week)。1960年后每年举行一次。1995年新增加了动画电影竞赛内容。
③ 《古芝游击队》(Du Kich Cu Chi, Guerrillas in Cu Chi)，陈如(Tran Nhu)、李明文(Ly Minh Van)导演，黑白片，约21分钟，1967年出品。影片简介：影片主要记录了反美战争期间，南越湄公河一带古芝地区游击队员的生活和工作的情况。
④ 《我的土地，我的人民》(Ngung Nguoi Dan Que Toi, My Land and My People)，陈文水(Tran Van Thuy)导演，黑白片，约11分钟，越南解放电影制片厂1970年出品。
⑤ 越南电影节，1970年创办于河内，起初并没有正式的奖项。1973年举办第二届电影节时，确定金荷花奖(Bong Sen Vang)为越南电影节的最高奖项。
⑥ 《抗旱》(Chong Han, Fighting Against Drought, 1957)，获1957年捷克斯洛伐克国际电影节荣誉奖。

席的活动》(The Activities of President Ho Chi Minh Hinh Anh Ve Doi Hoat Dong Cua Ho Chu Tich)等等。

　　这个时期的纪录片主题主要是表现越南人民争取民族独立、勇于投身革命、积极建设国家的豪迈热情。由于在战争环境下创作，不少纪录片毁于战火，幸存下来的影片中有不少是残片。如《钢铁堡垒永灵》是制作者们一边参与战斗，一边摄制的，目前残存下来的约有 45 分钟。尽管很多纪录片我们今天已经无法欣赏，或者只能看到残存的部分，但我们依然能够感受到当年的纪录片工作者在创作中投入的真诚与匠心。越南纪录片能够取得如此辉煌的成就，一方面是因为这些影像的一手资料几乎都来自硝烟弥漫的一线战场，忠实记录了战争环境中的重要事件和身处其中的人们的观念、生活乃至精神面貌，是珍贵的影像志，具有人类学价值和媒介考古价值。另一方面是由于电影工作者们对纪录片艺术风格的不懈探索。他们在影片中尝试用戏剧化的手法结构影像，同时运用具有史诗格调的叙事风格来高歌越南人民与强权势力相抗争、维护民族与国家统一的豪情壮志。纪录片在越南不仅是对事实的记录，更是兼具东方诗性情怀的艺术品。因此，这些影片能够释放出浓郁的艺术感染力，冲击观影者的内心世界。这也是越南在电影制作条件有限的情况下，能够率先在纪录片方面取得突破，在国际上获得认可的重要原因。

　　与纪录片的辉煌形成鲜明对照的是故事片的生产。由于故事片资金、技术条件要求比纪录片要高，因此在战争状态下故事片的制作受到限制。即使是这样，故事片中还是涌现出许多广为人们所熟知的优秀作品。如阮鸿仪和范其南共同摄制完成的《同一条江》(1959)，阮云通、陈武导演的《青鸟》(1962)，范其南导演的《四厚姐》(1963)，梅禄导演的《阿甫夫妇》(1961)，阮德馨(Nguyen Duc Hinh)导演的《年轻的战士》(1964)，陈天青(Tran Thien Thanh)和武山(Vu Son)共同执导的《两个战士》(1962)，裴庭鹤(Bui Dinh Hac)和李泰宝(Ly Thai

第二章 苦难中驶来电影的车轮

Bao)共同执导的《阮文追》(1966)①,裴庭鹤(Bui Dinh Hac)执导的《回故乡之路》(1971)、阮辉成执导的《起风》(1966)②、海宁执导的《17度线上的日日夜夜》(1973)③、《河内来的女孩》(1974)④。当时,还生产了一批反映越南人民热情建设社会主义新国家的影片,如陈武、阮辉成导演的《浮村》(1964)⑤,农益达导演的《山区女教师》(1969)⑥等。其中,《青鸟》(1962)、《四厚姐》(1963)、《回故乡之

① 《阮文追》(Nguyen Van Troi),裴庭鹤(Bui Dinh Hac)、李泰保(Ly Thai Bao)导演,黑白片,约92分钟,越南故事片厂1966年出品。影片简介:影片以1963年民族解放阵线成员阮文追为原型,以他在南越刺杀美国人罗伯特·麦克纳马拉和亨利·卡博特·洛奇事件为艺术加工素材,戏剧性地展现了这起事件的前前后后。

② 《起风》(Noi Gio,Rising Storm/Windy),阮辉成(Nguyen Huy Tranh)导演,黑白片,约90分钟,越南故事片厂1966年出品。影片简介:本片改编自越南剧作家陶红琴(Dao Hong Cam)的同名剧作。芳(Phuong)在南越政府的军队里工作,姐姐云(Van)在越北领导的越南南方民族解放阵线工作。姐妹俩分别多年终于相聚,却因为革命立场不同最后不欢而散。云和儿子被捕关进集中营,儿子在狱中死去。云依靠装疯卖傻骗过敌人活了下来。出狱后云说服弟弟以及许多在南越军队里的士兵投身民族解放阵线。最后,姐妹俩和解。

③ 《17度线上的日日夜夜》(Vi Tuyen 17 Ngay va Dem,Parallel 17—Day And Night),海宁导演,越南故事片厂1973年出品,黑白片,约180分钟。影片简介:1954年签订的《日内瓦协议》,将越南北纬17度线两侧2千米范围内的区域规定为军事停火区。边海河把越南划为南北两个阵营。Diu留在了边海河的南岸,丈夫和部队迁往北方。Diu受了很多苦。地方党委书记Thuan叔去世后,Diu接替了他的工作,领导群众挫败敌人的阴谋。

④ 《河内来的女孩》(亦名《河内宝贝》,Em Be Ha Noi,Little Girl of Hanoi/Girl from Hanoi),海宁导演,黑白片,约72分钟,1974年出品。影片简介:1972年新年除夕夜,10岁的女孩玉贺(Ngoc Ha)与父母、姐姐去公园湖边看烟花。美军突然轰炸了河内,玉贺与亲人失散。在士兵的帮助下,她终于与家人团聚。

⑤ 《浮村》(Lang Noi,Floating Village),陈武和阮辉成(Nguyen Huy Tranh)联合导演,黑白片,约84分钟,越南河内电影制片厂1964年出品,长春电影制片厂译制。影片简介:阿辛是个思想独立的女子,冲破家庭对女孩的偏见为村务服务。村子经常遭遇洪水袭击,经常被泡在水里,因此也被称为"浮村"。阿辛带动村子里其他女子和村委会一起修堤筑坝,改变"浮村"的历史。

⑥ 《山村女教师》(Fo Giao Vung Vao,Village Female Teacher),农益达(Nong Ich Dat)导演,越南河内电影制片厂1969年出品,北京电影制片厂译制,黑白片,约65分钟。影片简介:年轻的女教师云英被派到落后的苗族山区办小学。来到苗乡后,却遇到不少阻碍:家长不积极,孩子很淘气,教学条件相当简陋。面对这些,云英没有放弃,积极做工作改变苗乡人的观念。最终在党和村领导的鼓励帮助下,教室里传来阵阵悦耳的读书声。

路》(1971)、《17度线上的日日夜夜》(1973)、《践约》(1974)①等先后在莫斯科、印度等地举办的国际电影节上获得大奖。值得一提的是,在1973年的莫斯科国际电影节上,越南女演员茶江凭借在《17度线上的日日夜夜》中的精彩表演,获得了1973年莫斯科国际电影节最佳女演员奖。此前茶江在《四厚姐》和《浮村》中也有出色的表现。

这些故事片同样也弘扬了革命理想主义精神,歌颂了英雄们英勇无私的牺牲精神和奉献精神,鼓舞了越南人民争取国家独立自由的昂扬斗志和建设社会主义新家园的热情。由于当时这些影片多直接服从战争的需要,为革命战争和国家建设摇旗呐喊,所以难免陷入题材单一、艺术表现方式标语口号化和公式化的窠臼。

动画片制作在抗美战争期间也成果斐然。自从1964年越南民主共和国第一部独立制作的动画片《狐狸的下场》成功问世后,动画电影工作者又成功地制作出一系列寓教于乐的动画影片,如《小兔上学》(Chu Tho Di Hoc, The Rabbit Goes to School)、《银蛇》(Chiec Vong Bac, The Silver Necklet)、《月圆之夜》(Dem Trang Ram, The Full-Moon Night)、《多嘴的八哥》(Con Sao Biet Noi, Talking Myna)、《寂寞的猴子》(Con Khi Lac Loai, The Lonely Monkey)等。此外,获得过国际大奖的动画影片有《小猫咪》(1965)、《山墙上的歌声》(1967)、《炯——英雄的故事》(1970)②(如图2-1所示)等。越苏合作的动画

图2-1 《炯——英雄的故事》海报
(图片来源:制作方官宣发布)

① 《践约》(亦名《我们会重逢》/《燕约莺期》,Den Hen Lai Len,We Will Meet Again),陈武导演,黑白片,约106分钟,越南河内电影制片厂1974年出品。影片简介:故事发生在1940年抗日战争期间,阿妮和阿志是一对情投意合的歌手恋人。地主的儿子阿平看上了阿妮。阿志被诬陷入狱,后来参加了革命军队。阿妮因母亲病重被迫嫁给阿平,却在新婚夜逃走。后来,在与敌人和恶势力的斗争中,阿妮和阿志重逢。八月革命胜利了,阿志又告别阿妮走上前线。

② 《炯——英雄的故事》(Chuyen Ong Giong,Giong—A Hero's Story),吴梦兰(Ngo Manh Lan)导演,彩色片,约24分钟,1970年出品。影片简介:故事选材于越南古代民间故事,讲述了男孩炯面对外敌入侵,号召、组织越南百姓进行斗争的英勇事迹。这部影片普及了人民战争的思想。

第二章 苦难中驶来电影的车轮

片《青蛙》于 1960 年在莫斯科国际电影节获得一等奖①。《小猫咪》获 1966 年罗马尼亚马马亚国际电影节银鹅奖。《山墙上的歌声》于 1968 年在罗马尼亚获得了罗马尼亚电影组织授予的大奖。《炯——英雄的故事》获 1971 年德国莱比锡国际电影节金鸽奖。吴梦兰(Ngo Manh Lan)是《小猫咪》和《炯——英雄的故事》的导演,张过(Truong Qua)是《山墙上的歌声》的导演。他们被公认为越南动画电影的开山人物。

从 1945 到 1975 年,越南电影伴随着战争的炮火逐渐成长。为了国家的独立和统一而战斗是特定的历史环境赋予越南电影的主题。电影对于越南,其意义不仅仅停留在它是新生的第七艺术,它更是人们战争生活的内容之一,是激发爱国主义精神、民族自豪感和捍卫国家独立自由的手段之一。当时越南的影片除了在苏联、中国、捷克斯洛伐克、波兰、民主德国等国家放映,还在柬埔寨、印度尼西亚、印度、日本、西德等国家放映②。

① 丁静、武文滨、张振奎:《十五年来越南电影事业的发展》,《电影艺术》1960 年第 9 期。
② 丁静、武文滨、张振奎:《十五年来越南电影事业的发展》,《电影艺术》1960 年第 9 期。

第三章

红色岁月的诗情记忆

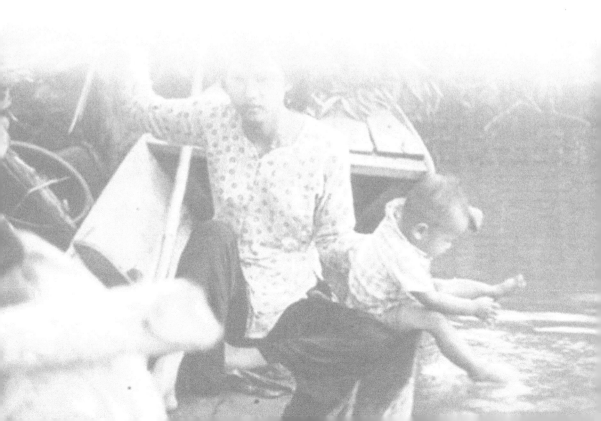

红色年代的越南电影，其革命诗意现实主义的传统并不是从一开始就有的，而是当时的电影人在电影艺术的道路上不断尝试的结晶。准确地说，越南故事片最初的格调是属于革命现实主义的，总体艺术成就不高。后来，陈武、范其南、阮鸿仙等专业电影人在革命现实主义的基础上融入了越南文学艺术的诗意传统，使得越南故事片的艺术表现张力得到了质的飞越。

1959年阮鸿仪和范其南导演的《同一条江》问世，标志着越南第一部故事片的诞生。《同一条江》以1954年越南和法国签订《日内瓦协议》这样一个重大历史事件为背景拍摄。根据1954年的《日内瓦协议》，以越南中部的"边海河"（即"贤良江"）为界，将越南分为南、北两方，沿这条河南、北两岸5千米以内的区域被规定为"非军事区"。尽管《日内瓦协议》规定军事分界线是临时性的界限，无论如何不能解释为政治的或领土的边界，而且，虽然美国在《日内瓦协议》签署时，承诺过美国不准备以武力来干预日内瓦协议的实施，但是它很快就背弃日内瓦协议，扶植起南越政权破坏越南的和平统一。由于美国单方面的破坏，"贤良江"还是成为一道江界，阻断了南越和北越人民的往来。《同一条江》讲述了分别住在"贤良江"南岸和北岸的"怀姑娘"（Hoa）与"运哥"（Van），在即将成亲的那一天，被美国扶持的南越政权人为制造的"江界"隔断了幸福的通道。后来在乡亲们的帮助下，有情人终成眷属。故事的情节架构非常简单，但在那个电影稀缺的年代，还是给越南观众带去不少惊喜和精神慰藉。《同一条江》通过戏剧化手法向人们揭露了美帝国主义者的卑劣行径，褒扬了越南人民在反殖民反

第三章　红色岁月的诗情记忆

侵略的历史进程中的斗争精神和智慧。《同一条江》的艺术格调奠定了这一时期越南故事片创作的革命现实主义传统。

第二次世界大战结束后，本以为越南可以迎来民族的独立安宁。没想到的是，从1945年到1975年整整30年的时间，越南都是在战争状态中度过的，先是反法殖民斗争，接着是维护国家统一的反美战争。任何艺术创作都应当首先考虑时代的主题，倾听时代的呼声。因此，战争与救亡主题就是那个时代的越南电影不可避免的胎记。

特殊的历史背景设定了越南早期电影的这样一种风貌。二十世纪六七十年代，越南生产的《阿甫夫妇》(1961)、《浮村》(1964)、《年轻的战士》(1964)、《阿福》(1966)、《琛姑娘的森林》(1969)、《前方在召唤》(1969)、《山村女教师》(1969)、《回故乡之路》(1971)等一系列革命影片相继被引介到中国。中国观众对这些影片非常熟悉，如果不考虑语言、服装等因素，这些影片在叙事方式、人物设定、主题基调、摄影风格方面，看起来与那个时期中国自己生产的革命战争题材影片没太大的区别。在当时人们的精神生活普遍贫瘠的背景下，观众们对这一类型的电影并不太挑剔。然而，随着时间的推移，我们站在新的历史维度回过头来再看这些电影时，发现其毛病也是很明显的：为了故事而故事，为了主题而主题。这类电影通常故事结构程式化、公式化，人物性格刻画单一化、脸谱化，主旨表达上常常为了"观念的东西"而忽略影像"艺术的东西"，沦为某种意志的传声筒。总的来说，越南老电影在总体的艺术成就上还是略显单薄。当然，我们评价一部电影不能脱离电影生产的时代环境。今天的电影观众生活在一个新技术、新手段、新流派层出不穷的媒体新时代。这些技艺上明显粗糙的黑白老电影看上去似乎有那么些遥远、有那么些陌生。要知道，这些电影毕竟创制于电影的初生期，我们用今天"豪华套餐"的标准来评判这些老电影，显然是有失公允的。总之，作为一种时代记忆，在这些老电影留下的朴素镜头里，总有一些难以忘怀的时刻令人感动，总有某个不经意的场面会勾起我们曾经经历过的某种体验。

历史与当下:越南电影的多维审视

作为越南电影艺术的最早开拓者,陈武、范其南、阮鸿仙等几位导演为越南战争电影的艺术提升做出了突出的贡献。《青鸟》《践约》《四厚姐》《荒原》等是他们的代表作,也是能够代表越南诗意革命现实主义影片艺术成就的佼佼者,被誉为"红色岁月的抒情史诗"。影片避开对战争场面的直接呈现,用诗化镜头对战斗环境中的日常生活进行微熏浅染式的摄录,重视刻画人物性格、心理的变化活动过程,有意识地调用民族元素(民族音乐、意象符号),烘托出战斗中的民族气息和民族生活情趣。这些艺术处理在一定程度上避开了以往此类题材影片人物扁平化、宣传教条化的缺陷,代表了越南革命题材影片的艺术高峰。

第一节 充满戏剧张力的诗情记忆——陈武

陈武(1925—2010),本名 Nguyen Phu,1925 年出生于越南南定(Nam Dinh)。陈武有十来年在部队当兵的经历,参加过反法斗争。1959 年陈武进入越南电影学院导演系学习,是越南电影学院的首届学生。那年,他已经 34 岁了。陈武的作品有:《青鸟》(1962)①、《浮村》(1964)②、《阿力夫妇》(1971)③、《践约》(1974)、《急速风暴》(1977)、《我所遇到的人们》(1979)、《我和你》(1986)。作为第一代导演中的扛大旗者,陈武在越南电影史上具有不可替代的地位。越南政府为表彰他对电影艺术的突出贡献,授予他"人民艺术家"称号。

陈武导演的电影作品,擅长制造戏剧冲突以增强影片观赏性,同时也偏爱运用隐喻、象征元素以营造美学风格。他总是能将精巧设计的戏剧冲突与匠心

① 与阮云通(Nauyen Van Thong)合作。
② 与阮辉成(Nguyen Huy Tranh)合作。
③ 《阿力夫妇》(亦名《卢克夫妇的故事》,Truyen Vo Chong Anh Lu,The Story of the Luc Couple/Mrs. and Mr. Luc),陈武导演,黑白片,约 88 分钟,越南河内电影制片厂1971年出品。影片简介:卢克先生是个集体观念非常强的人,为了集体的利益不惜牺牲自家利益,卢克夫人有时不能理解。卢克先生家的房子挡住了村里的灌溉渠,他就牺牲了自己家的房子。村民们打算为他重建房子,他又把这个机会让给了村里的学校。卢克太太也逐渐明白了,个人的需求应当顺应国家和人民的需求。

第三章 红色岁月的诗情记忆

独具的民族诗意元素融为一体,彼此如雪入水不着痕迹,毫无生硬堆凑质感。《青鸟》和《践约》是陈武在战争年代里创作的代表作。

1962年摄制的《青鸟》被评价为是充满了戏剧张力的悲情史诗,其以写意抒情风格的戏剧冲突,弘扬了越南人民英雄无畏的战斗精神。《青鸟》是陈武和阮云通合作完成的。拍摄《青鸟》时,阮云通和陈武还是越南电影摄影学院的学生。《青鸟》是他们的毕业作品,他们本来是要借助这部作品顺利完成学业的,谁承想这个练手的作业竟然成为越南电影史上的里程碑。《青鸟》获1962年捷克斯洛伐克第13届卡罗维发利国际电影节①评审团短片特别奖。这是越南故事片在国际上获得的第一个奖项。

《青鸟》故事的发生背景是1945年至1954年的抗法战争期间。少女小娥(Nga)与父亲住在湄公河边的一个小屋里,他们的生活艰苦而宁静。他们的小屋其实是革命干部的交通站。他们以打鱼和摆渡来维持生计,并为革命干部打掩护。革命干部、革命情报通过他们的小木船送达河的彼岸。在革命干部的眼里,父亲是一棵饱经沧桑可以提

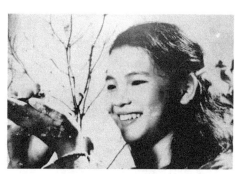

图 3-1 《青鸟》剧照
(图片来源:YouTube 提供视频截屏)

供庇护的大树;而姑娘就是那树下纤嫩的花朵,纯洁天真,一如飞翔的小青鸟(如图3-1所示)。小娥机灵勇敢,但有一次逞能接革命女同志甄姐过河时,遇到敌机袭击。小娥慌乱中落水而甄姐负伤,幸亏父亲及时相救,否则就酿成大祸。小娥为自己的过失而自责难受。小娥常常在河边放风筝,原来风筝是给河对岸游击队员的信号。当风筝在河流这边的上空迎风招展时,就是在向河对岸

① 卡罗维发利国际电影节(Karlovy Vary International Film Festival),1946年举办第一届,前四届在捷克斯洛伐克的马里安温泉举行,1950年起每年7月在捷克斯洛伐克西部"温泉之城"——卡罗维发利举办。1959年该电影节与苏联的莫斯科国际电影节交替举行,改为两年一次。1994年后恢复为每年一次(2020年因新冠疫情停办)。迄今已举办55届。

的革命同志暗示河这边的情况安全而平静。日子就这样不急不慢地过去了。终于有一天,这个秘密被法国兵发现了,于是这和谐而平静的景致被破坏了。这天,风筝放上了天空,河对岸的同志得到了安全的信号准备过河。法国兵伪装成商人忽然来小娥家歇脚,实际上是想趁机把革命干部一网打尽。父亲看到他们留下的烟头知道大事不好,他暗示小娥赶紧逃去放下风筝,而自己却被法国兵抓捕了。法国兵强迫小娥像什么都没发生一样在河边放风筝、跳绳。看到小娥的跳跃和飞舞的风筝,河对岸的革命干部误以为河这边还如往常一样安全。影片最具张力的一幕出现了:父亲被绑在树上,风筝在空中无助地飞舞。在法国兵的枪口下,小娥不停地跳跃着。敌人伪装成父亲的侄子到河对岸接革命同志。河这边,气氛紧张而悲凉,河那边宁静而安详,影片的戏剧性矛盾在对比中强劲起来。就在革命同志准备渡河时,小娥不顾一切地冲到岸边对着河对岸的同志呼喊:"敌人在这里,不要过来!"这时,枪声响起,小娥跌倒在河里,鲜血喷出染红了河面。在小娥闭上眼睛的最后一刻,她挣扎着从口袋里放飞了她一直照顾着的小青鸟。恍惚中,她看见小青鸟在天空自由地翱翔。

短片《青鸟》虽然只有43分钟,但是却具备了一部优秀的艺术片所必需的多种素质,比如故事线的铺排、高潮的渲染、镜头节奏的控制、人物心理的刻画、隐喻符号的运用、美学风格的确立等等,以及所有这些质素的综合有机融合。镜头语言纯净,没有什么废笔。首先,故事线很完整,叙事节奏紧凑,戏剧高潮部分设计精巧。故事的开端描绘了河边的场景,风筝在天空迎风翱翔,女孩小娥跳绳捉到一只青鸟。这里,故事发生发展的主要元素——时间、地点、人物、事件、道具、伏线,几个镜头就全部交代清楚了,开门见山,毫不拖沓。其次,戏剧冲突的高潮部分设计非常具有张力。法国兵的自鸣得意与小娥被逼跳绳的内心挣扎、河岸这边的肃穆气氛与河对岸的宁静祥和,影片在此通过平行蒙太奇手法的运用使得这两组事件形成了鲜明的对比。紧张气氛很自然地被烘托出来,扣人心弦。从中,我们可以看出来,导演的场面调度非常老道,不像出自刚从电影学院毕业的青年之手。再次,影片的镜头节奏处理也是一流的,镜头

第三章 红色岁月的诗情记忆

虽然唯美且带着悲悯基调的浪漫气质，但是在节奏上并不单调乏味，而是将欢乐的气氛与低沉的气氛交相穿插、交替运镜。这样的镜头节奏应该是根据观众的审美接受心理考虑过的，更加贴合观众审美接受心理的舒适度。最后，影片对人物形象的塑造非常立体，通过心理刻画让我们看到角色的思想成长过程，避开了革命影片机械僵化塑造人物形象的窠臼。小娥并不是一开始就是一个勇敢坚定的战士，她只是个单纯善良的女孩，有淘气的时候，也有怯懦的时候。她因为逞能去接革命女同志过河，结果途中遇到状况自己先落荒而逃。导演对她的内疚心理进行了细致的刻画，为后面她甘愿冒生命危险拯救革命同志埋下了伏笔。再有就是法国兵逼着她跳绳的那场戏。她跳绳的动作被重复剪辑，既渲染节奏和气氛，也把她内心的矛盾挣扎刻画得入木三分。另外，影片故事的讲述沉浸在浓浓的诗意和深刻的隐喻气氛中。如高高飘扬的风筝、轻灵可爱的青鸟既是推动故事发展的工具型道具，也是渲染主人公情绪、营造美学氛围的重要元素，更是烘托故事主题的隐喻符号，可谓是一箭多雕。"风筝"是小娥的玩具，它的"飘"与"落"牵系着革命同志的安危，故事因风筝的"飘"与"落"而发展，这里它发挥了推动故事发展的工具功能。"风筝"在碧天云海下高高飘扬，象征着革命群众对革命成功的向往，这里它发挥着隐喻和抒情的功能。"青鸟"也是这部电影最重要的隐喻符号。"青鸟"一直是小娥的爱宠，由小娥照顾着，是小娥的寄托。小娥在生命最后一刻静静地躺在沙滩上，艰难地从口袋里放飞心爱的小青鸟。小娥壮志未酬，死不瞑目，但是她的小青鸟则载着她的灵魂、带着她的希冀冲向苍穹之昂，去实现小娥求而不得的独立与自由。"小青鸟"是"小娥"的化身，它象征着小娥所追求的祖国的独立与民族解放，它高高地飞翔在祖国的蓝天下，告慰着小娥的灵魂。

除此之外，这部影片的民族特色也非常浓郁，特别是富有民族特色的背景音乐运用，对于进一步渲染诗意的氛围、提升影片的整体质感具有画龙点睛的意义。总之，《青鸟》是一部教科书级别的影片，值得初学电影的创作者反复拉片，琢磨其中的奥妙。

历史与当下:越南电影的多维审视

《践约》创作于 1974 年,是陈武艺术创作成熟时期的代表作。《践约》的故事发生在抗美抗日期间越南北宁(Tinh Bac Ninh)一带的山村里(如图 3-2 所示)。影片在热情洋溢的官贺①歌声中拉开了帷幕,将观众带入了长山(Truong Son)丛林里一处古老的村庄。越南人民军军人阿安(Ah)和队伍

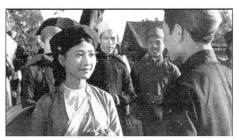

图 3-2 《践约》剧照
(图片来源:YouTube 提供视频截屏)

在这里休整,被山里传来的官贺歌声吸引。她循声而去见到了昔日的老友、著名的官贺歌手阿妮(Ne)。阿安通知阿志,她见到了阿妮。阿志和阿妮这对 20 年前的恋人终于相逢了。两人的回忆涌入这古老而宁静的村庄。1940 年的春天是少男少女们恋爱的甜蜜季节,阿志和阿妮本是村里的一对恋人。阿妮和村里的姐妹们在庙会上唱着官贺民歌,偏偏地主的儿子阿平也来庙会,看中了美丽的阿妮。阿平几次托人去阿妮家提亲,都被拒绝了。可是阿志家里穷,暂时还娶不了阿妮。阿平家诬陷阿志是共产党,阿志被关进了牢房。这时,阿妮家突然遭遇变故,被迫嫁给阿平。阿志从牢里逃出来后,要带阿妮出走,阿妮舍不得丢下病重的母亲,没有相随。阿志参加了人民军。阿妮在新婚夜逃跑了,没了消息。转眼到了 1945 年,日本人控制了阿妮的家乡,阿平当了越奸。越南人民军战士阿安和阿志来到长山组织开仓放粮工作。阿安被日本人追捕,逃到一家陶器作坊,遇到了阿妮。原来阿妮在这家陶器作坊工作。阿志得到消息来陶器作坊找阿妮,阴差阳错,这对昔日的恋人还是没能见上一面。阿安和阿志组织开仓放粮的工作时,与敌人发生了混战。他们逃到一处寺庙,在那里遇到了敲钟给乡亲们报信的阿妮。一对有情人终于相见。八月革命胜利了,阿志再次

① 官贺,越南北部红河三角洲北宁省、北江省一带流行的民歌形式。最早源于越南先民"结义"习俗,表达互助分享的愿望,见于庆祝、祭祀、集会等场合。官贺表演时要穿着民族服装,通常是两个歌手或者两支队伍对唱、合唱。官贺歌词含蓄,曲调有 200 多种,不同的场合运用不同的曲调。2009 年北宁官贺民歌正式进入联合国教科文组织的人类非物质文化遗产名录。

第三章　红色岁月的诗情记忆

和阿妮分别,跟随队伍上了前线。

该片故事性很强,以越南在重要革命历史时期的更迭为背景,描绘主人公一波三折的人生经历。影片用越南人民反抗殖民压迫、封建压迫的历史遭遇来注解主人公在旧社会的命运和对新社会的向往。影片特别注重地方特色的营造,在故事徐徐展开的过程中,融入了大量具有地域色彩的山景、乡景、江景、渡口和集会、民俗表演等。影片注重对景物描绘的细节化渲染,如江面的波光、阳光婆娑的枝杈等。由此,长山一带的地域风情就自然而然地从镜头中流淌出来。影片还细腻描绘了庙会期间长山一带青年男女的唱和风俗。他们在山头河间、庙里屋外,一唱一和,一问一答,含蓄生动地表达了青年男女对美好生活的渴望、对自由爱情的向往。精致的画面配合曲调悠扬的官贺小调,20 世纪 40—50 年代越南古老乡村的真实生态得到复现,使得整部影片地域风情十足。在《践约》里,陈武的导演手法延续了《青鸟》的基本技巧,在艺术性与故事性的结合上更加得心应手。阿妮被迫答应阿平婚事后,在坝场晒白布,突然乌云密布,天色暗将下来,白布在狂风中乱舞。这里白色的布和暗色的天气形成了抢眼的撞色对比,是对阿妮命运转折的隐喻。影片在这里运用长镜头,由于当时的条件不可能铺设拍摄轨道,全是靠摄影师一边抱着摄影机一边移动来完成的。

这部影片将陈武擅长的艺术技巧再次发挥到了极致,即将一波三折的戏剧冲突与民族抒情表意元素完美融合。观众在这里不仅被故事吸引,也为浓郁的民族风情所感染。《践约》公映后,受到越南社会各界的热烈欢迎。《践约》在1975 年的越南电影节上,一举囊括最佳影片、最佳导演、最佳摄影、最佳美术、最佳女演员等在内的多个大奖。《践约》在 1976 年捷克斯洛伐克卡罗维发利国际电影节上产生强烈反响。至今,在越南的重要电影节展上,《践约》仍然常常是新一代电影人向老一辈电影人致敬的经典影片。

历史与当下:越南电影的多维审视

第二节 革命女性的文学化塑造——范其南

范其南(1928—1984),1955 年毕业于法国高等电影学院导演系。范其南作为早期越南电影的开拓者,在全面掌控电影拍摄制作方面的综合能力很高。法国高等电影学院的系统学习,使他对电影拍摄制作的各个环节都非常熟悉,在摄影、照明、场景布置方面有着很高的造诣。他的主要作品有《同一条江》(1959)、《四厚姐》(1963)、《火海》(1965)①、《前方在召唤》(1969)、《无处躲藏》(1971)②、《钟和沙》(1978)③、《黎明前的自白》(1979)④。因为范其南在越南电影史上的突出地位,2012 年他被越南政府授予"人民艺术家"称号。

《四厚姐》在越南电影史上享有重要地位(如图 3-3 所示)。这部影片于 1963 年拍摄完成。在此之前,范其南和阮鸿仪共同执导完成了越南电影史上第一部故事片《同一条江》。在《同一

图 3-3 《四厚姐》剧照
(图片来源:YouTube 提供视频截屏)

① 《火海》(*Bien Lua*,*Sea of Fire*),范其南导演,黑白片,约 95 分钟,越南河内电影制片厂 1965 年出品。
② 《无处躲藏》(*Khong Noi An Nap*),范其南导演,黑白片,约 119 分钟,越南故事片厂 1971 年出品。影片简介:一个由三人组成的突击队降落在越北地区,其中一人被同伙杀害。他们的身份是间谍。人民群众与间谍斗智斗勇。在人民群众的队伍里,间谍无处藏身。
③ 《钟和沙》(*Chom va Sa*,*Chom and Sa*),范其南导演,越南故事片厂 1978 年出品,黑白片,约 70 分钟。影片简介:故事发生在越南的战争年代。Chom 和 Sa 是越南农民的孩子,父亲去世了,他们和母亲相依为命。法军的轰炸使他们失去家园。母亲带着他们自食其力。
④ 《黎明前的自白》(*Tu Thu Truoc Binh Minh*),范其南导演,越南故事片厂 1979 年出品,黑白片,92 分钟。影片简介:1975 年 4 月,北越即将统一南越,时代充满了变数,每个家庭也充满了变数,每个人的心态也发生了变化。

第三章　红色岁月的诗情记忆

条江》的拍摄组里，范其南是唯一一个因有在法国电影学院留学的经历而具备专业背景的工作人员，其他人都是初次尝试。范其南对越南第一部故事片的拍摄做出了重要贡献。在《同一条江》中，他使用的是"范孝氏"这个名字①。在《同一条江》的拍摄制作中，范其南积累了丰富的故事片制作经验，这些经验在《四厚姐》的创作中厚积薄发。《四厚姐》这部影片是根据越南著名作家裴德爱(Bui Duc Ai)②创作于1958年的小说《医院纪事》改编的，同时裴德爱也是该片的编剧。因此，这部影片的文学抒情色彩很强，在故事的叙述结构上也沿用了小说体的结构方式，塑造了一位平凡的渔村女子在对敌斗争中成长为坚强的革命战士的历程。这位平凡而又伟大的女性就是四厚姐。

首先，该片开端采用了文学的倒叙笔法。在越南河内的一家医院里，女患者刚刚做完手术，大夫从她身上取出了几枚弹片——这是女患者不顾危险参加革命斗争的见证。一位作家采访了这位坐在轮椅上的女患者——她就是本片的主人公四厚姐。采访过程中，四厚姐回忆起抗法战争初期发生在南越海边渔村里的往事——她就生活在那个村子里。四厚姐自幼父母双亡，在西贡的街头与小伙子阿科相识相知。婚后，四厚姐和丈夫一起回到了阿科的家乡——位于南越海边的罢梢村。四厚姐是个典型的贤妻良母，在家相夫教子，在村里担任助产士，与人为善。1945年8月反法战争爆发，丈夫阿科参加了革命队伍，到抗法前线去了，四厚姐带着襁褓中的儿子和体弱多病的公公在村里生活。

平静的村庄未能幸免于战争的袭击，村民们纷纷出逃。四厚姐按照公公的盼咐去查看同村的残疾人阿水逃出来没有，结果被两个南越兵调戏，其中一个是同乡二宝。这时，法国兵来了，赶走了南越兵，但是法国军官亨利福强暴了四

① 有的文献说范其南在《同一条江》中使用的是"范孝民"这个名字，笔者仔细查看了上海电影译制片厂译制的原片，确定是"范孝氏"这个名字。

② 裴德爱(1935—2014)，越南作家。裴德爱参加过抗法战争，20世纪60年代在南越做过地下党，在做地下党期间改名"英德"。曾任越南作协领导，胡志民市文学艺术联合会党组书记。作品有《金瓯角来信》《岁暮的信》《七月的信》《土地》《医院纪事》(亦名《医院里的故事》)、《土地的儿子》等，其作品主要反映抗美抗法斗争和祖国统一等主题。

厚姐。受到欺辱的四厚姐痛不欲生,不顾一切地冲向了茫茫大海。在危急关头,儿子嗷嗷待哺的哭声响起,四厚姐放弃了轻生的念头,擦干眼泪回到家里。丈夫阿科从前线回家探亲,得知妻子的屈辱后非常气愤,第二天天还没有亮就独自一人悄悄离开家去找二宝、亨利福报仇。在镇上的酒店里他等到了二宝,对着二宝开了枪。四厚姐醒来发现丈夫已经不在身边,赶紧出门寻找,终于在附近的山坡上找到了丈夫。这对患难中的夫妻紧紧地拥抱在了一起。不久,阿科假期结束要重返前线,四厚姐抱着孩子,和丈夫依依惜别。生活又恢复到了四厚姐和儿子、公公相依为命的时光。村里大姐来家里和四厚姐一边干活一边聊天,试图说服四厚姐帮助执行革命任务。四厚姐没有应承下来,认为自己只要在心里支持革命活动就好。日子刚刚恢复平静,噩耗却又传来,丈夫阿科在前线壮烈牺牲了。四厚姐知道这个家的担子全在她身上,她不能被生活压倒。她一边强忍着悲痛继续照顾公公和儿子,一边继续村里的接生工作。

丈夫的牺牲以及南越兵、法国兵给村民们带来的灾难,在四厚姐的心里掀起波澜,她决定参加村里的党组织工作。四厚姐的主要任务是帮助接送革命干部。她在实践中锻炼了自己的能力,慢慢也做起了别人的工作,动员其他进步村民也参加进来。四厚姐的行踪引起了南越兵的注意,二宝带着人来到家里想抓捕四厚姐。二宝没有抓到人,就打死了公公,烧毁了房子。原来当初阿科没有打死二宝,二宝侥幸逃脱了。坚强的四厚姐把孩子托付给村里的大婶,全身心投入到革命斗争中去。不甘心的二宝继续进村抓人,把大婶和四厚姐的孩子抓进了监狱。四厚姐听到孩子的哭声想要返回村里,被战友阿团制止了。四厚姐和战友们策划行动,拿起武器冲进监狱去营救被抓的村民包括自己年幼的孩子。营救的场面混乱,四厚姐一时没能找到自己的孩子。就在她即将与孩子团聚的一刹那,四厚姐被二宝开枪击中,倒在了血泊之中。越南军民的抗敌斗争仍在继续。

回忆结束,影片又回到了开头的一幕,和平年代的革命家四厚姐在医院里接受治疗。

第三章 红色岁月的诗情记忆

《四厚姐》是一部人物传记片,这部影片以重大历史变革中普通个体的命运选择来讴歌无数为国家和民族奉献的革命女性。"四厚姐"这个角色之所以有这么巨大的魅力,有这样几个因素:

首先,影片抓住了在"典型环境"中去塑造"典型人物"这样一条现实主义创作原则。"典型环境中的典型人物",是现实主义文艺创作的根本原则。恩格斯说:"现实主义的意思是,除细节的真实外,还要真实地再现典型环境中的典型人物。"①《四厚姐》将人物的思想转变搁置在越南人民反殖民反侵略这个宏大的历史背景中。四厚姐本来就是一位普通的贤妻良母,即使自己吃点亏,但只要能保障基本生活诉求,她就可以做到无欲无求,安心过自己的小日子。因此,她虽然拥护反殖民斗争,但是当三姐劝说她出来为革命做点事情的时候,她婉转地拒绝了。外在环境的刺激是四厚姐思想发生改变的推动力。被南越兵欺负、被法国兵强暴、丈夫牺牲于反法前线、家宅被毁、村民遭殃等等,这些事件促使四厚姐原先那种小富即安的思想一点一点在动摇。渴求最基本的生活保障而不得,这些外力因素激发了她对敌人的仇恨,进而转化为她的内在动力,推动她参加了革命工作,为天下所有受苦受难的百姓谋福祉。因此,"四厚姐"这个人物的成长经历不是孤立的,而是具有了特定时代的印记。这个人物是特殊性与普遍性的统一,具有那个特定年代革命女性的普遍性特征。正因为四厚姐这个人物形象身上体现了这种时代和历史的共性特征,所以影片公映后引发了越南社会的深度共鸣,产生了很大的影响。

其次,影片对这个人物的塑造采用了文学笔法,因而整体风格偏委婉含蓄。文学笔法的介入,使影片在塑造这类人物时能走出一般革命人物塑造概念化、教条化、生硬化的模式:我们是好的,敌人是坏的;敌人最终失败,我们最终胜利;主要人物永远有钢铁意志,不食人间烟火,从来不会表达内心的感受。影片采用了倒叙回忆的手法,使影片结构曲折化,避免了对人物平铺直叙的刻画。

① 恩格斯:《恩格斯致玛·哈克奈斯》,见中共中央马克思恩格斯列宁斯大林著作编译局编:《马克思恩格斯选集》(第4卷),人民出版社1995年版,第683页。

影片并没有一下子就把主人公定位为英雄人物,而是运用细腻的影像语言细腻展现了四厚姐心理活动的变化。茶江对四厚姐心理活动的精彩演绎把四厚姐这个人物演活了。当四厚姐被法国军人亨利福污辱后,内心充满了痛苦、绝望,冲向海边准备自尽,这时画外音传来孩子的哭声来揭示她因为母爱本能唤起生的欲望。再比如丈夫阿科回来后知道了家里的不幸,导演用"一家人彻夜难眠"这样的无声语言生动传达了阿科和四厚姐的心理活动,以"虚"写"实",由此产生了"此处无声胜有声"的艺术感染力。再如丈夫阿科黎明出发去刺杀二宝,四厚姐醒来不见丈夫焦急寻找,最终夫妻俩在山坡上相遇,彼此无言,紧紧拥抱在一起。这长时间静默的镜头是四厚姐与丈夫在苦难中情感升华的低吟,同样也是"此处无声胜有声"意境手法的最高实践。导演运用了多种变化有致的镜头语言来展现人物的内心状态,如房间里昏暗的灯光与物影在风雨中的飘摇闪烁,是人物内心孤苦无助的外化隐喻,是勾勒恶劣环境危机四伏的曲笔表达。这个场面使观众在灯火摇曳中对主人公的命运产生深深的忧虑。这都是文学"隐笔"手法在电影创作中的运用。

再次,影片注重对越南南方渔村风土人情和日常生活的勾勒,使得四厚姐这个人物充满了越南南方渔村妇女的人情味和乡村情趣,从多个侧面立体塑造了四厚姐这样一个革命女性形象。导演一方面注重通过戏剧矛盾来推动主人公的思想转变,用文学手法重点渲染主人公丰富复杂的内心活动,另一方面还有意识地还原了四厚姐这个南方渔村妇女真实的生活环境和生活内容,因此四厚姐这个人物相当接地气,也相当具有真实感。导演展现了不少她日常生活的片段——洗衣做饭、相夫教子、为村民接生、照顾公公、接送革命干部等等,展现了越南乡村女性淳朴、善良、勤劳的性格特征。同时,对日常生活片段的勾勒,也使得影片在美学风格上洋溢出越南南方民族的风情。

最后,在拍摄过程中范其南对演员表演充分信任,很善于发掘演员的表演潜能。这也是这部影片成功的重要因素。这部电影最出彩的地方在于对四厚

第三章　红色岁月的诗情记忆

姐这样一位革命女性的塑造,其扮演者茶江(Tra Giang)①因为对这个角色出色的演绎被莫斯科国际电影节授予特别奖。茶江回忆,在拍摄中范其南给演员充分的自由进行发挥,每一个场景至少为演员提供两种以上的表演方案。茶江以自己会说话的眼神和动作,细腻展现了四厚姐这样一个善良热心的柔弱女子如何在环境变化中一步一步走上革命前阵的坚定决心。

要之,影片在"典型环境中"塑造了典型人物"四厚姐",立体地、多侧面地塑造了这样一位革命女性形象。在"四厚姐"这个形象身上,体现了特殊性与共性的统一:既具有越南乡村女性共同的性格特征——那种发自内心的自然朴素的美,又具有在恶劣的战争环境下成长起来女子的特性。她在不幸与苦难中成长起来的坚强意志感染了当时的许多越南女性。《四厚姐》在越南电影史上具有重要的里程碑地位,至今仍然是越南戏剧电影大学电影系的教学案例,足见其所具有的经典意义。当年,这部影片就获得了莫斯科国际电影节银奖。1973年在越南第2届电影节上,该片获金荷奖。

第三节　红色诗意现实主义的高峰——阮鸿仙

阮鸿仙(1933—1995),越南早期电影的元老级导演之一。他的人生经历几乎与越南电影事业发展的每一个脚印同步。他出生在越南南方的隆安省(Long An)沐化县(Moc Hoa)。阮鸿仙16岁时跟随越南北部抗法力量参加了抗法战争。在越南北部他成为越南电影学院摄影班的第一届学生。阮鸿仙很快就在电影创作方面显露了他过人的才华。无论是纪录片还是故事片,他都能驾驭。

① 茶江(Tra Giang),1942年出生于越南广义省,越南早期最优秀女演员之一,出演过《秋天的第一天》(Mot Ngay Dau Thu)、《四厚姐》(Chi Tu Hau, Sister Tu Hau,1963)、《17度线上的日日夜夜》(Vi Tuyen 17 Ngay Va Dem, Parallel 17—Day And Night,1973)、《河内来的女孩》(Em Be Ha Noi, Girl from Hanoi,1974),并于1963年、1973年两次获得莫斯科国际电影节最佳女演员奖。1984年被越南政府授予"人民艺术家"称号。

1959年由他导演并摄制的纪录片《水到北兴海》(1959)荣获当年莫斯科国际电影节金奖,这是越南电影在国际电影节上首次获得奖项。他在北方时期拍摄了三部故事片:《中火》(Lua Trung Tuyen)、《秋天的第一天》(Mot Ngay Dau Thu)、《金东》(Kim Dong)。《金东》在印度尼西亚Gia-Ta-Tayde亚洲国际电影节上获得优秀摄影师奖。1969年他导演的纪录片《上前线》记录了铜塔梅地区的民兵车队支援前线的事迹,获得了当年的莫斯科国际电影节金奖。1975年越南南北统一后他前往保加利亚、匈牙利、联邦德国学习,两年之后学成归国。《东北风季节》(1978)①是他回国后拍摄的第一部故事长片,这部影片获得了1979年莫斯科国际电影节评委会奖、1980年第5届越南电影节银荷花奖。1979年他创作完成了回国后的第二部故事长片《荒原》②,获得了极大的成功(如图3-4所示)。1980年在第5届越南电影节上该片获得金荷花奖、最佳编剧、最佳导演、最佳摄影、最佳男主角等多个大奖。1981年《荒原》荣获第12届莫斯科国际电影节金奖,这是越南故事片在国际上获得的最高奖项。这部影片几乎可以算得上是越南红色诗意现实主义影片的巅峰之作,代表了同类题材影片的艺术高峰。1980年他创作完成故事片《旋风地带》。1984年越南人民政府授予他"人民艺术家"称号。阮鸿仙于1995年去世。1996年,越南政府追授他胡志明奖。

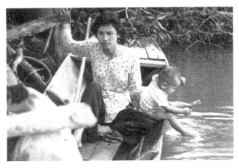

图3-4 《荒原》剧照
(图片来源:YouTube提供视频截屏)

① 《东北风季节》(Mua Gio Chuong),阮鸿仙导演,黑白片,1978年拍摄。影片简介:影片讲述了越南南方湄公河三角洲一带的九龙江平原上,人民群众与美国人斗智斗勇的故事。参见郑雪来主编:《世界电影鉴赏辞典》(第三编),福建教育出版社2013年版,第124页。
② 1978年的《东北风季节》、1979年的《荒原》和1986年的《浮水季节》(Mua Nuoc Noi)被称为"浮水三部曲",均为阮鸿仙和编剧阮光创(Nguyen Quang Song)合作完成。

第三章　红色岁月的诗情记忆

《荒原》由越南著名作家阮光创①于1978年完成编剧,由阮鸿仙于1979年拍摄制作完成。《荒原》围绕"诗意"与"革命",运用多种象征手段来阐释创作者对于战争的观点。以《荒原》为高峰,阮鸿仙的电影将具有民族气息的诗意传统对接革命文艺的现实主义精神,以清新灵动的镜头直面越南人民革命斗争的艰苦历程,为越南"革命诗意现实主义"电影注入了一种充满人性的浪漫主义色彩。这部作品不仅延续了越南早期故事片的革命诗意现实主义传统,还从艺术性上将越南电影的革命诗意现实主义传统上升到一个难以逾越的高峰,为越南电影迎来了国际赞叹的目光。这部电影虽然创作于越南结束战争状态之后,但是作为红色诗意现实主义的高峰,笔者认为把它放在这一章里来分析更为合适。

电影《荒原》以诗意笔法对越南1970年代那段特定时期的社会历史和人物进行了高度的典型化概括。影片在民族历史叙事中拉开帷幕——1972年美军侵入湄公河三角洲。湄公河流域的"铜塔梅"地区是军事上的战略要地,它联系着越南解放军的东、西部战场,美军称之为"前线肚脐"。美军一直要把这片地区切断为无人往来的荒原。美军的直升机不停地在铜塔梅地区的上空盘旋,搜索并轰炸一切他们认为可疑的目标。在这片环境异常危险的荒原上,青年农民巴都(Ba Do)和妻子六钗(Sau Xoa)带着孩子坚韧地生活在这里。面对广袤无垠、荒无人烟的水域,他们的茅棚依树而建,常年漂浮。生活紧张而又温馨。白天孩子咿咿呀呀学语,夫妻二人在水里种植水稻、采莲折芦,在河里摸鱼抓虾,在船头岸边逗孩子,一家三口其乐融融。晚上,巴都会用简陋的敞篷小船为游击队员做向导、传消息、送物资。然而,岁月静好的同时也危机四伏。美军的飞机经常来到这里的上空侦察、偷袭。敌机来袭,他们就熟练地把孩子放在小木盆里,躲在水草深处,甚至有一次他们用塑料袋把孩子包起来,沉在水底,一

① 阮光创(1932—2014),笔名阮创(Nguyen Sang),越南著名作家,2000年获得胡志明艺术文学奖。短篇小说《象牙梳》(Chiec Luoc Nga,1966)编入越南中学语文课本。参与编剧电影《荒原》《东北风季节》等。其子阮光勇(Nguyen Quang Dung)是越南当代著名导演。

历史与当下：越南电影的多维审视

次又一次机智地躲开敌人的袭击。一天，敌人发现了船只碎片和烧火做饭的痕迹，确认这片水域有人活动，于是他们对着巴都和六钗生活的地方进行了密集的扫射轰炸。在一次敌人的轰炸中，巴都不幸牺牲了。悲愤的六钗拿起巴都的枪，向着敌人的飞机射击，美军中尉死亡……六钗拿着枪，抱着孩子，走向远方。

为了强化电影的民族情趣和诗性风格，阮鸿仙淡化了宏大的戏剧冲突，最大限度地减少演员之间的对白。与之呼应，导演对故事发生的环境特征、民族生活日常及人物性格和心理活动进行了强化。在影像摄影方面，他选用了20世纪60年代欧洲新浪潮电影偏爱的长镜头手法，以手持摄影来营造影片的纪实风格和绵长的抒情氛围。欧洲新浪潮电影偏爱长镜头是为了实现对事实的记录，而阮鸿仙的手持长镜头则是为了去呼应民族的诗意美学传统。

首先，影片《荒原》非常在意地域特色的渲染。《荒原》故事的发生地点是越南南部九龙江平原的铜塔梅地区。阮鸿仙的家乡隆安省沐化县就属于这个水网密集的平原区域。这里也是越南人民反抗侵略者斗争的重要地带。在这部《荒原》里，阮鸿仙运用长镜头方式，透过巴都的眼睛久久地凝望着环绕着他的这片美丽的土地，传达他对荒原的眷念。这片土地上有稻浪滚滚的田野、荒凉浩渺的水域、簇簇丛生的芦苇、缠缠绵绵的睡莲、袅袅婷婷的荷花，岸上有简陋温馨的茅棚、被荷花装饰过的小船（主要起掩护作用）。大量的自然景物成为影像中可以诱发审美想象空间的意象，勾勒出铜塔梅地区美丽的自然风光，东方人天人合一的和谐理想也在这样的审美空间中得到尽情表达。影片主人公巴都和六钗的故事就发生在这片充满诗意的荒原上。阮鸿仙的很多影片都以这片土地为背景。我们不仅是在《荒原》里看到了阮鸿仙对于这片土地的深厚感情，在他的其他影片中也都能看到影像中渗透的浓重的故土情结，如《东北风季节》《上前线》《旋风地带》等等。如故事片《东北风季节》的故事发生地点也是这片区域，《上前线》里记录民兵支援前线的事迹还发生在这片区域，《旋风地带》里他展现了一位退伍老兵对这片故土的深情。铜塔梅地区独特的地貌条件和气候条件，给予了生于此长于斯的阮鸿仙诸多的创作灵感。在这些影片里，对

第三章 红色岁月的诗情记忆

地域特点的强调,充分展现了他对故土的热爱、对故土上人民的热爱。

其次,《荒原》在叙事方面,淡化了战争场面,淡化了情节,淡化了戏剧冲突。作为一部反映战争题材的"诗电影","战争"内容并不是影片要表现的主要对象。甚至在这部战争题材的电影中,观众们几乎看不到传统战争题材影片所必备的激烈战争场面。相反,它在影片的叙事中被淡化成主人公日常劳作的背景。《荒原》非常具有生活气息,情节亦被淡化,没有波澜壮阔的戏剧性冲突来推动故事的发展。导演把镜头的重心对准对人物日常情感的细腻刻画。影片主要以主人公的日常生活来架构整篇故事的骨架和血肉。主人公巴都夫妇日常的钓鱼、摸虾、吃饭、逗孩子、种稻、躲避敌机、执行任务,包括夫妻间的斗嘴、赌气、谅解等日常记录构成影像的主要内容。影片在细节方面的强调使得镜头所呈现的生活记录极接地气,比如小两口餐后来不及收拾的碗筷、割得半半拉拉的成熟水稻,再比如小船在河荡芦草间悠悠穿行,巴都拨动琴弦低吟浅唱,六钗深情呼应,意趣十足。浓郁的民族气息和生活情调在生活琐细的纷呈中散发出来。如果不是美军时不时侵犯的画面反复频繁地穿插进来,我们甚至不会将之看作是战争影片。影片着力渲染巴都夫妇的小家庭在战争间隙里那短暂的温馨宁静和安逸恬适,和战争环境的恶劣、残酷形成对比,反衬出战争的罪孽深重。这也给观众带来别致的观影体验:在浪漫的田园情怀中去感受敌我对峙的紧张感。这使得故事的叙事层面看上去平平淡淡,但是在带动观众的心理节奏方面实际是有力量的。因此,影片虽然浓墨重笔描画主人公的日常生活点滴,但影片的节奏推进并不滞缓,观众观影也没有因为没有强烈的戏剧冲突而产生审美疲劳。

再次,在淡化了情节与戏剧冲突之后,《荒原》把创作重心转移到了塑造人物个性上来。与以往的取材于革命斗争的越南电影不同,"过去的战争片以故事为主,通过事件来表现人物,这部影片的人物比事件突出。战争只是作为衬托人物活动的背景。它从一个独特的角度,通过对人物性格、人物心理、人的命

历史与当下:越南电影的多维审视

运的描写来表现特定环境中人的精神面貌"[①]。越南传统的革命战争题材影片,如我们熟悉的《同一条江》《琛姑娘的松林》《年轻的战士》,叙事重点都在制造事件的矛盾冲突以弘扬、褒奖人物的革命精神,人物形象相对而言被符号化、类型化,有点不食人间烟火。这样做的好处是可以将主题纯粹化,但缺点也很明显——因为不接地气而显出高高在上的说教感。《荒原》将人物形象塑造放置在故事之上,更注重对人物生活化、人性化的表现。阮鸿仙非常熟悉铜塔梅地区人民的个性心理特征,他善于通过捕捉一系列生活化的细节从侧面展现人物在革命斗争生活中的波澜与艰苦。由于六钗不留神,孩子掉在水里险些被水淹死,巴都一生气就打了六钗,六钗一气之下出走寻找游击队去了。巴都不见了妻子,划着小船在茫茫荒原里寻找。穿过了一重重的芦苇、睡莲、荷花,巴都和妻子终于紧紧拥抱在了一起。影片的人物对白极少,更多时候是沉默地劳作。影片重点在于通过主人公的行动和客观物象的呼应,来刻画主人公的心绪和面貌。"荷花""孩童""炊烟",都是充满诗意的意象符号,隐喻着生活本来的纯真和美好。而"飞机""引擎声""机枪"频频打破画面的宁静,也打乱了人们本该拥有的纯粹和美好的生活。在这一类诗意意象的对比运用中,人物的主观情绪与客观物象之间形成了鲜明的呼应关系。住在广袤无垠的沼泽地里的巴都夫妇,划着朴素的小船、住着简陋的茅屋去和美军的飞机、大炮、坦克相抗衡,以平凡的肉身之躯去抒写悲壮的革命史诗。

最后值得称道的是《荒原》中闪现的人道主义光辉,这也是这部影片能够释放出触动人心力量的重要因素。《荒原》在塑造人物方面站位较高,尤其是在塑造反面人物方面,显示了唯物主义的辩证历史观。以往的革命题材影片,角色的设定是二分思维,即正邪二元分化,不是好人就是坏人,好人没有缺点、坏人全无是处,缺少对人性多面性、复杂性的揭示。通常革命战争中的反面人物,非常脸谱化,往往集残忍与罪恶为一体,毫无正常人性可言。《荒原》中塑造的反面人物是一位美国的中尉军官。影片一反以往脸谱化的塑造方式,展示出了他

① 郑雪来主编:《世界电影鉴赏辞典》(第三编),福建教育出版社2013年版,第124页。

第三章 红色岁月的诗情记忆

人性中那温情的一面,如他收到妻儿从美国寄来的照片,对同伴说:"完成任务就可以休假了。"他驾驶着飞机被六钗击落而牺牲,妻儿的照片从他的口袋里掉了出来,导演特地给了一个特写的镜头。影片着意于用温情的笔墨传达出世界不同阵营人民所具有的普世价值观念,即对家庭的守护、对家人的爱恋。这种看似"美化"或"同情"敌人的手法在当时的越南还引起了较大的争议。然而,恰恰是对敌人的"温情"刻画,以在人性上的平视精神考量正面人物和反面人物,才能更加有力地批判帝国主义的侵略行径。侵略战争的反人类行径不仅伤害了被侵略的国家,同样也伤害了无数被迫走上侵略战场的普通的美国大兵,而这无数的美国大兵背后则是一个又一个被数字抽象了的美国家庭。普通人的幸福本来很简单,但是在罪恶的战争中即使是最普通的幸福也成为一种奢侈的想象。也因此,《荒原》不仅打动了同样命运的东方观众,甚至也与作为对立面的西方观众产生了共鸣。

要之,《荒原》将革命现实主义的叙事手法与民族诗意的审美传统相融合,对影片叙事结构进行了高度艺术化处理。淳朴的人(主体)、危险的事件(客体)、清新的田园环境(空间)在叙事上达成了高度的和谐一致。出色的摄影技术将战争的紧张气氛及铜塔梅地区的美丽风光调和为整体,给予观众丰富多质的观影体验。相较于同时期的西方战争大片,《荒原》的拍摄因受限于物质条件而在画面呈现上没有过多华丽的修饰,非常朴实。但是,这并不妨碍这部影片运用精心设计的摄影手法来弥补硬件上的不足。以往的越南电影也有诗意抒情的成分,但这些"诗情"成分仅仅是对某个影像环节的烘托或点缀。而《荒原》则不同,整部影片从叙事结构、画面造型、人物塑造、影像语言乃至镜墨手法、蒙太奇运用等方面,彻头彻尾地沉浸在清新浓郁的诗意抒情氛围中。后来的许多越南影片,或多或少都以《荒原》为范本。

第四章

缓冲期前后越南电影的发展

1973年1月27日,越南民主共和国、美国、越南南方共和临时革命政府、西贡当局在法国巴黎签署了《关于在越南结束战争、恢复和平的协定》。根据协议,1973年3月29日美国最后一批远征军撤离南越。1975年初,越共中央政治局会议决定发动全党、全军、全民做最后努力,向南方西贡伪政权发动最后总攻。1975年5月越南南北方统一,长达30年的战争状态终于结束了。

第一节　缓冲期前后越南电影事业发展

从1975年到1986年革新开放(Doi Moi,Renewal)前后的这段时期是越南国内进行和平建设的缓冲期,时段大致可以延续到1990年代之前。这段时期,越南电影施行的是计划经济政策。缓冲期的和平环境为越南电影事业建设带来了难得的稳定环境和发展机遇。缓冲期前后的这段时期虽然是短暂的——前后不过10年左右,却正是越南电影事业从战争伤痕中自我调整、全面建设的过渡时期。

在缓冲期,越南逐渐建成了自己独立完整的电影事业发展系统。一是许多新的电影实体机构纷纷组建或改组。1979年越南故事片厂扩建改组为拥有3个制片厂的越南故事片公司,后又成立了越南动画电影制作厂、胡志明市综合电影制片厂、中央科学与纪录电影制作厂。这几家公司归越南文化部直接管

第四章　缓冲期前后越南电影的发展

理。在越南南部的胡志明市(原西贡市)还成立了中央电影制片厂(现越南解放电影制片厂的前身)、阮廷炤(Nguyen Dinh Chieu)电影制片厂(后拆分为胡志明市新闻纪录电影制片厂和阮廷炤电影制片厂)。二是培育电影人才方面的相关机构和高校相继成立。1979年越南在原电影学校的基础上,合并越南戏剧学校、越南舞蹈学校,将其重组为越南电影戏剧学院,设编剧、导演、摄影、表演等专业,学制4~5年。这段时期,越南电影学院(胡志明市)也成立了。三是与电影制作相关的配套机构成立。如1979年越南成立了电影资料馆,用来收藏、保护、研究电影史料。此外,越南还成立了电影技术研究所、电影物资公司、电影制作与服务公司、越南电影研究所等机构。与此同时,各类关于电影的报刊、专著也如雨后春笋般在全国各地纷纷出现。1979年9月越南第一份全国性电影刊物《电影》(双月刊)创刊。1983年,越南国内第一部全面介绍越南电影的著作《革命越南电影发展简史》(*A Brief History of Revolutionary Vietnam Cinema*)出版发行。该书介绍了越南电影从1947年到1980年代早期的发展历史,共计400页。80年代中期,越南的电影院数量一度达到800个,露天电影场达120个,流动放映队有2000个之多。电影成为那段时期越南老百姓最主要的也是最受欢迎的文化娱乐方式。

在此期间,和平稳定的国内环境助力越南电影的制作能力得到了较大水平的提升,故事片、纪录片(含科教片)、动画片等主要电影类型都获得较为宽松的发展环境。其中故事片最受观众欢迎,发展也最快,年均产量从一年2部左右增长到20部左右。据统计,1985年至1989年越南摄制106部故事片[①]。纪录片、科教片的产量从每年60部增加到70部,动画片则由每年15部增加到18部。如前所述,在战争年代越南故事片和纪录片创作已经拥有了良好的历史基础。这一时期创作的故事片和纪录片在继承了前期良好历史积淀的基础上更上一层楼,在艺术成就方面也迎来了新的高峰。

在故事片方面,如阮鸿仙执导的《荒原》作为红色诗意现实主义的巅峰之

① 周在群:《越南电影的改革与对外合作》,《国际展望》1992年第16期。

作,就出自这一时期。这部影片将越南战争题材故事片的红色诗意现实主义传统发扬光大,在艺术性、思想性方面进行了全面提升,代表着红色诗意现实主义的最高成就,因此我们把这部作品放在前一章(即第三章)进行了详细介绍。此时,一批新老艺术家活跃在艺术创作的舞台上,为越南电影谱写了新的影像史诗。如,龙文(Long Van)执导了《西贡别动队》(*Biet Dong Sai Gon*, *Saigon Special Task Force*,1985);黎黄华执导了《翻转的牌局》(1982)①;阮鸿仙执导了《旋风地带》(1980)②、《浮水季节》(1986)③;邓一明执导了《第十月来临时》(1984)、《触得到的城市》(1983)④;杜明俊执导了《梦里的灯光》(1987)⑤;阮庆余执导了《妈妈不在家》(1980)⑥、《城市山歌》(1983)⑦、《鸟群归来》(1984)⑧、

① 《翻转的牌局》(*Van Bai Lat Ngua*, *Card Game Upturned*),黎黄华(Le Hoang Hoang)导演,黑白片,约85分钟,解放电影制片厂1982年出品。影片简介:影片讲述了反美战争期间,越南情报人员范玉韶(Pham NgocThao)在敌人中心区开展地下工作的故事。

② 《旋风地带》(*Vung Gio Xoay*, *Whirlwind Zone/Swirly Wind Region*),阮鸿仙导演,黑白片,中央电影制片厂(胡志明市)1980年出品。影片简介:战后的越南,老兵海陆(Hai Lua)回到家乡。他的长子在对美战争中牺牲,其余的子女都成家立业了。海陆热爱这生他养他的土地,但他拒绝加入新农村合作社,认为集体劳作会带来贫穷。后来,他参观了一家先进的农村合作社,改变了想法。一天暴风雨来临庄稼遭遇自然灾害,大家群策群力化解了危机,海陆终于意识到合作社劳动的优越性。

③ 《浮水季节》(*Mua Nuoc No*),阮鸿仙导演,阮光创编剧,黑白片,约85分钟,1986年出品。影片简介:影片赞扬了越南西北部农民克服不利的自然气候和自然地形,建设家园,战胜敌人的故事。

④ 《触得到的城市》(亦名《小镇的黎明》,*Thi Xa Trong Tam Tay*, *The Town Within Reach*),邓一明导演,黑白片,约90分钟,越南故事片厂1983出品。影片简介:战争过后,新闻记者回到谅山省(Long Son)小镇做新闻报道。他回忆起在谅山他与学生成(Thanh)的爱情往事。

⑤ 《梦里的灯光》(亦名《梦中之烛》,*Ngon Den Trong Mo*, *The Light in the Dream*),杜明俊(Do Minh Tuan)导演,黑白片,约74分钟,1987年出品。影片简介:影片以男孩忠(Trong)的视角,对战后越南社会进行肖像式描绘,直面战后越南诸种社会问题。

⑥ 《妈妈不在家》(*Me Vang Nha*, *Mother Is Not at Home*),阮庆余(Nguyen Khanh Du)导演,黑白片,约82分钟,河内电影制片厂1980年出品。影片简介:影片讲述了生活在南越湄公河一带的一位母亲和她的五个孩子的故事。母亲是南方民族解放阵线中的一名游击军人,负责为队伍运送水和弹药的任务。五个孩子不得不相互照顾,老大10岁是个姐姐,当母亲外出时,她就得照顾弟弟妹妹。

⑦ 《城市山歌》(亦名《儿子在城市》,*Son ca Trong Thanh Pho*),阮庆余导演,黑白片,约82分钟,越南故事片厂1983年出品。影片简介:故事发生在某个沿海城市。越南南北统一后,人们过上了和平的生活,但是城市生活中仍然潜伏着危险的叛徒和破坏者。一群年轻的孩子开始了自己的小组计划,保护自己和家庭。

⑧ 《鸟群归来》(*Dan Chim Tro Ve*),阮庆余导演,彩色片,约76分钟,1984年出品。

第四章　缓冲期前后越南电影的发展

《天涯何处去》(1986)①；春山执导了《一个17岁少女的童话故事》(1988)②；辉成执导了《首都北边》(1977)③、《回到干涸的土地上》(1982)④、《远与近》(1983)⑤；陈武执导了《急速风暴》(1977)⑥、《我所遇到的人们》(1979)⑦、《我和你》

① 《天涯何处去》(亦名《无地平线》,*Khong Co Duong Chan Troi*, *No Horizon*)，阮庆余导演，黑白片，约77分钟，越南故事片厂1986年出品。影片简介：热带丛林中，一个叫清桂(Thanh Quy)的志愿者女孩爱上了自己的队友。然而，在动乱的战争环境中，她和前方部队失去了联系。她在绝望中等待着地平线那端的男人出现。

② 《一个17岁少女的童话故事》(*Chuyen Co Tich Cho Tuoi Muoi Bay*, *A Fairy Tale for 17-Year-Olds*)，春山(Xuan Son)导演，黑白片，约90分钟，1988年出品。影片简介：故事从一个叫安(An)的小女孩开始，无意间她捡到一封信件，是一位叫泰(Thai)的士兵遗失的。她按照信件地址给泰的母亲寄了一封信。原来泰来自单亲家庭，家中只有母亲。泰的母亲鼓励她和泰通信。安对这个素未谋面的士兵产生了浪漫的感情。同时，在学校里，有一个叫海(Hai)的男孩很喜欢安，安却总是回避他。当安受到批评，海还是支持她的。后来海也去了战场。泰在战场牺牲了，安在记忆深处独自怀念这个未曾谋面的恋人。

③ 《首都北边》(亦名《河内之北》,*Phia Bac Thu Do*, *In the North of Hanoi*)，辉成(Huy Tranh)导演，约78分钟，1977年出品。影片简介：在美国肆虐轰炸越南北方的情况下，延府(Yen Phu)发电厂仍然坚守岗位保障供电。工人仲(Trong)申请参加敢死队被拒绝。他在疏散点积极改革创新，改进发电效率。后来他回到了工厂。在一次轰炸中，他的父亲受伤。仲和工友们一起救治了父亲后，继续留在工作岗位。

④ 《回到干涸的土地上》(亦名《风沙地》,*Ve Noi Gio Cat*, *Reture to the Parched Land*)，辉成导演，彩色片，约108分钟，1982年出品。影片简介：故事讲述了一对老夫妻在革命战争时期的离离合合。

⑤ 《远与近》(*Xa Va Gan*, *Far and Near/Here and There*)，辉成导演，彩色片，约137分钟，1983年出品。影片简介：西贡的一户人家，父亲和儿子不在家，母亲留在家里照顾其他孩子。1975年国家统一后，一家人团聚。父母发现他们的政治立场不能调和，无法继续生活在一起。

⑥ 《急速风暴》(亦名《巴士风暴》,*Chuyen Xe Bao Tap*, *Stormy Trip*)，陈武导演，1977年出品，黑白片。影片简介：一对夫妇从河内市出发去越池市看望孩子，一路上状况不断。两位老人在青年志愿者云(Van)的帮助下，终于见到了孩子。

⑦ 《我所遇到的人们》(*Nhung Nguoi Da Gap*, *The People I Have Met*)，陈武导演，1979年出品，黑白片。影片简介：儿子遭到干部魁(Khoi)的阻挠，失去了录取通知书，不得不在云(Van)家中过夜。恰巧这天晚上云和自己的兄姊们发生冲突，儿子因此误会，半夜匆忙离开。第二天，云过意不去乘公交车去越池找他并道歉。父亲误会儿子和云有了感情。

(1986)①;黎德进执导了《安静的小镇》(1986)②;阮克利执导了《无名俱乐部》(1981)③、《不寂寞的土地》(1982)④、《退休的将军》(1988);海宁执导了《初恋》(1977)⑤、《生命的沙滩》(1983)⑥;越灵执导了《巡回马戏团》(1988)⑦等。越灵还是一位女导演。

再看纪录片制作方面。缓冲期的纪录片延续了革命战争时期的干劲,继续向前发展,主要由越南科学与纪录电影制片厂完成。这一时期的纪录片一方面

① 《我和你》(Anh Va Em, Brothers and Relations),陈武、阮有练(Nguyen Huu Luyen)导演,黑白片,约87分钟,1986年出品。影片简介:孝(Hieu)在战争中幸存下来,回到哥哥进(Tien)生活的地方。但是,孝似乎无法适应战后的平民生活,与周围的人格格不入。他开始反思自己。
② 《安静的小镇》(Thi Tran Yen Tinh, A Tranquil Town),黎德进(Le Duc Tien)导演,黑白片,约90分钟,越南故事片厂1986年出品。影片简介:该片是一部喜剧,具有讽刺和荒诞意味。河内一位部长到一个偏僻的村庄参加婚礼,结果遭遇了车祸。得知这一消息后,当地官员、警察急忙将部长送到当地医院救治。但是当地这家医院未被授权,无法对这位高级官员动手术。于是当地官员打电话到河内请示,但是打到河内的电话需要提前两天预定。他们既联系不上部长的妻子,也无法安排直升机将部长转移到河内。
③ 《无名俱乐部》(Cau Lac Bo Khong Ten),阮克利(Nguyen Khac Loi)导演,黑白片,约93分钟,越南故事片厂1981年出品。影片简介:在解放西贡期间,贺(Ha)奉命带领一群士兵保护一处名为"The Unnamed Club"的房屋。这个房屋里放置着敌人无法携带的手提箱。敌人为了取回留下的东西,使用各种手段进入这栋房屋。贺带领士兵和敌人斗智斗勇。
④ 《不寂寞的土地》(Mien Dat Khong Co Don),阮克利导演,黑白片,约85分钟,越南故事片厂1982年出品。影片简介:南方解放后,贡(Cong)来到一座小岛的胡椒农场工作。农场的成员一直都是以丁(Dinh)马首是瞻,农场的安全和秩序常被丁一伙人破坏。贡多次警告了一伙人,丁怀恨在心,派本(Bep)和惠(Hue)暗杀贡。贡最终靠自己的正直改变本和惠。而丁在杀死了本后,逃跑了。
⑤ 《初恋》(Moi Tinh Dau, First Love),海宁导演,黑白片,约101分钟,1977年出品。影片简介:1975年的西贡,战争即将结束。学生巴维(Ba Duy)与女孩妍香(Diem Huong)相恋。妍香为了救父亲被迫嫁给美国人的顾问。这种被撕裂的爱情使巴维痛苦万分,他选择了辍学。巴维的姐姐海兰(Hai Lan)是市中心的情报工作者,在她的劝慰下巴维重新燃起了生活的希望。越南人民解放军势如破竹,西贡伪政权摇摇欲坠,妍香发现她的丈夫绑架越南儿童卖到国外。由于不愿意坏事暴露,妍香的丈夫杀死了她。
⑥ 《生命的沙滩》(亦名《人间沧海》,Bai Bien Doi Nguoi, The Beach),海宁导演,黑白片,约95分钟,1983年出品。影片简介:战后,一位越南女记者回到家乡采访。她遇到了乔称(Kieu Trinh),乔称的丈夫是一位精神病医生,谋杀了乔称,并劫持了女记者。
⑦ 《巡回马戏团》(Ganh Xiec Rong, Travelling Circus),越灵(Viet Linh)导演,黑白片,约76分钟,解放电影制片厂1988年出品。影片简介:来自河内的小马戏团来到越南中部高地的少数民族村落中驻留。影片从村里年轻人的视角见证了马戏团的魔力,幻想兑现成为现实的希望。

第四章　缓冲期前后越南电影的发展

继续延续了抒写革命、讴歌革命的传统，另一方面也把触角伸向了社会生活的各个角落。前者如范其南执导的《阮爱国—胡志明》①《我心中的南方》②，裴庭鹤、黎孟释执导的《胡志明——一个男人的肖像》③等，以史诗般的风格记录了革命领袖心系国家和人民，带领越南人民走向民族独立的历史片段。后者如黎孟释执导的《大河送电》(1980)④、《大桥建设》(1983)，则真实记录并讴歌了越南人民克服自然、人力、物力等各种困难建设社会主义国家的智慧和决心。陈英茶导演的《丛日地区的教堂》⑤，陈文水执导的《一个人眼中的河内》⑥（如图4-1所示）、《善良的故事》⑦则敏锐捕捉到了在和平时期浮出地表的各种

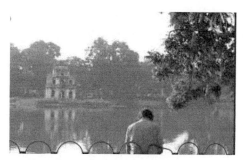

图4-1　《一个人眼中的河内》剧照
（图片来源：YouTube 提供视频截屏）

① 《阮爱国—胡志明》(Nguyen Ai Quoc-Ho Chi Minh)，范其南导演，彩色片，约63分钟，中央科学与纪录电影制片厂1975年出品。阮爱国，系越南领导人胡志明的化名。
② 《我心中的南方》(Mien Nam Trong Trai Tim Toi)，范其南导演，黑白片，约36分钟，中央科学与纪录电影制片厂1977年出品。影片简介：影片主要赞扬了越南领导人胡志明对南越人民的关怀。
③ 《胡志明——一个男人的肖像》(Ho Chi Minh—Chan Dung Mot Con Nguoi, Ho Chi Minch—Portrait of a Man)，裴庭鹤(Bui Dinh Hac)、黎孟释(Le Manh Thich)导演，1990年出品。影片简介：这部纪录片是为纪念胡志明100周年诞辰而作。
④ 《大河送电》(亦名《在大河上安装电缆》, Duong Day Len Song Da, Electricity to Da River)，黎孟释导演，1980年出品。影片简介：该片以饱满的诗意颂扬了越南电力工人建设社会主义新越南的热情。
⑤ 《丛日地区的教堂》(Nguoi Cong Giao Huyen Thong Nhata, Catholic in Thong Nhat Districts)，陈英茶(Tran Anh Tra)导演，1985年出品。
⑥ 《一个人眼中的河内》(Ha Noi Trong Mat Ai, Hanoi in One's Eyes)，陈文水(Tran Van Thuy)导演，彩色片，约45分钟，中央科学与纪录电影制片厂1982年制作，1987年上映。影片简介：该片通过讲述历史人物和历史故事来反映河内人对80年代越南社会的看法。
⑦ 《善良的故事》(亦名《如人活着》, Chuyen Tu Te, Story of Kindness/ How to Behave)，陈文水导演，彩色片，约42分钟，1985年摄制，中央科学纪录电影制片厂1987年出品。影片简介：影片探讨了越南计划经济时期人们的艰辛生活以及生活背后人际的疏离，探讨了越南社会中不太阳光的一面。

新的社会现象。《水偶戏的艺术》①(Mua Roi Nuoc, Art of Water Puppetry)则把目光投向了越南民间的传统艺术。这一时期,战争题材的纪录片创作者们由于离开了熟悉的战争环境,还不能适应新的社会环境,一时找不到全新的艺术感觉,因此在总体艺术成就上很难超越革命战争年代。不过,这一时期陈文水、黎孟释等导演把目光投向和平时期的建设、和平时期的社会角落,带领着纪录片创作者们在新的题材领域取得优秀的成绩。

再来看看动画片的发展。缓冲时期的动画片也得到了一定程度的发展。越南的动画片制作具有浓重的民族特色,主要是从深受老百姓欢迎的历史故事、民间儿童文学中选材,以励志和益智为主要目标,画风偏越南民间美术特点,在艺术表现方面中规中矩。《特别

图4-2 《特别的风筝》剧照
(图片来源:YouTube提供视频截屏)

的风筝》(如图4-2所示)是1977年制作的彩色动画片,以越南文化名人阮贤(Nguyen Hien)为原型创作。故事发生在13世纪陈太宗统治时期。一户贫穷人家诞生了一个男孩,取名阮贤。阮贤很喜欢风筝,很小就钻研怎么制作风筝。村民跟他开玩笑,说他是风筝生的。6岁那年,他拜师学习,无论学什么都能过目不忘。后来因家境贫困,阮贤不得不辍学打工。不管风吹雨打,阮贤都一直坚持利用放牛打柴的间隙跑到教室外面偷偷听课。晚上,他借同学的书来读背,他的灯是用鸡蛋壳和萤火虫制成的。他会用干燥的香蕉叶做作业,请朋友帮助批改。尽管又要养牛放牛,又要学习,阮贤还是一如既往地喜欢放风筝。这一年,国王举行全国考试,阮贤获得第一,成为越南历史上第一位状元,也是最年轻的状元。那年,他才13岁。

1976年出品的《一只蚂蚁和一粒米》(Con Kien Va Hat Gao, The Ant and

① 水偶戏,也称水木偶,诞生于11—12世纪李朝时期的红河三角洲,是越南稻农休闲娱乐的重要形式,属于越南的稻谷文化的重要组成部分。

第四章　缓冲期前后越南电影的发展

a Rice Grain)、《最漂亮的扫帚》(*Cay Choi Dep Nhat*, *The Most Beautiful Broom*), 1978 年出品的《三只小羊》(*Ba Chu De Con*, *Three Little Goats*), 1980 年出品的《蟋蟀的日记》(*De Men Phieu Luu Ky*, *The Diary of a Cricket*), 1982 年出品的《美的旋律》(*Giai Dieu*, *The Melody*), 1983 年出品的《小鸭的帽子》(*Cai Mu Cua Vit Con*, *A Little Duck's Hat*), 1987 年出品《大坝英雄》(*Dung Si Dam Dong*, *Dam Hero*), 都是这一时期越南动画片创作的佼佼者。这些作品浅显易懂, 幽默有趣, 至今仍然是越南儿童绘本的重要表现内容。不过, 这一时期越南动画片的水准并不太稳定, 第 7 届越南电影节就出现过最佳动画片空缺的情况。

第二节　缓冲期越南故事片、纪录片创作特点

故事片是人们最喜爱的电影类型。艺术创作的题材和内容是生活的映射。在战争年代, 受限于客观条件的限制, 故事片起步较晚, 且故事片题材也较为单一, 以战争题材为主。进入缓冲期, 社会生活的主要内容不再是越南人民和侵略者之间的战斗冲突, 而是在相对和平稳定的环境下越南人民全方位展开的生产建设。随着社会生活的丰富, 电影创作题材也丰富起来, 主要涉及两个方面: 一是对战争生活的继续抒写; 二是对和平时期社会风貌和新产生的社会问题的揭示与反思。

战争状态毕竟刚刚结束, 战争的余波和影响依然渗透在生活的各个角落, 汇聚成那个时代的深重记忆。因此, 战争依然是这一时期故事片创作的重要题材。这一时期的战争题材影片, 与战争年代的战争影片相比, 在表现视角上更加多元。战争年代的战争题材影片, 主要反映越南人民与侵略者的正面斗争, 讴歌越南人民为民族独立而奋斗的革命精神。和平时期相对比较稳定的社会环境使得人们能够逐渐冷静下来从多种视角重新解读战争。

历史与当下:越南电影的多维审视

这一时期的战争题材电影,在表现视角上有这四个方面:一是继承革命年代正面抒写红色岁月的艺术精神,将红色诗意现实主义电影发展到新的高峰。如阮鸿仙的《东北风季节》《荒原》等。对这一部分我们已经在第三章详细介绍,这里不再赘述。二是选择从敌后战场、侧面战场来抒写革命斗争故事。如龙文导演的《西贡别动队》、黎黄华①执导的《翻转的牌局》等,描绘了在美国控制区开展工作的特种部队、地下情报人员的英雄壮举。《翻转的牌局》也是越南电影史上一部经典的谍战电影,改编自越南作家陈百藤(Tran Bach Dang)的小说《剑与剑之间的海洋》(Bien Giao Rung Guom)。辉成②执导的《首都北边》表现了革命工人在敌后战场勇于牺牲、发挥聪明才智为革命事业保障电力供给的故事。阮克利执导的《无名俱乐部》讲了我军为了控制一栋放置敌人机密要件的房屋,与敌人斗智斗勇的故事。三是将目光转向战争年代普通个体的生活。如著名的儿童电影导演阮庆余③执导的《妈妈不在家》,以儿童的视角展现了大人因参加革命工作无法全心全意照顾自己的小家,几个小孩如何自我管理和相互照顾的故事。他的《城市山歌》刻画了一群调皮捣蛋的孩子与在城市生活的破坏分子斗智斗勇的故事。海宁执导的《初恋》根据越南作家阮贤荣(Nguyen Hieu Turong)的小说改编,由黄席志④编剧。影片以复杂的戏剧性构思,通过一对年轻恋人的爱情悲剧展示了战争末期正义与邪恶的较量。四是温情审思战争给普通个体带来的伤害,由客观写实转向对人物内心活动的挖掘。战争的枪声已渐凝寂,灵肉的伤痕还未抚慰。红色岁月里那曾经慷慨激昂的感动逐渐冷却,

① 黎黄华(Le Hoang Hoa,1933—2012),1933 年出生于越南芽庄(Nha Trang),曾用名阮魁(Nguyen Khoi)。
② 辉成(1928—2018),1959 年以优异成绩毕业于越南电影学院第一届导演班。1984 年被授予优秀艺术家称号;1997 年被授予人民艺术家称号;2006 年被授予国家文学艺术奖。
③ 阮庆余(1933—2007),最初学习摄影,担任过《四厚姐》等多部优秀影片的摄影,凭借《四厚姐》在第 2 届越南电影节上获得最佳摄影奖。后以执导越南儿童电影而著称。1993 年被越南政府授予人民艺术家称号,2007 年被授予国家文学艺术奖。
④ 黄席志(Hoang Tich Chi),1932 年出生于越南北宁(Bac Ninh)省,1963 年毕业于越南电影学院编剧专业。他是众多越南革命电影的首席编剧,编剧作品有:《17 度线上的日日夜夜》《河内女孩》《初恋》等等。2012 年获得胡志明文学和艺术奖。

第四章　缓冲期前后越南电影的发展

被常年的战争所压抑的内心的痛苦与焦虑浮出了历史的地表。因此,抗敌战争以及战争遗留的创伤是很长一段时期内越南电影中抹不去的痕迹。阮庆余、春山、辉成、邓一明等导演把目光投向了革命动荡时期青年人的情感波动。阮庆余执导的《天涯何处去》讲述了一位志愿者女孩在动乱的战争环境中等待爱人归来的那份执恋。春山执导的《一个17岁少女的童话故事》抒写了一位情窦初开的女孩与前线战士之间那素未谋面的纯真爱情,释放着人与人之间的美好与善意。辉成执导的《回到干涸的土地上》深情感怀一对革命夫妻聚散离合的悲情命运。邓一明执导的《第十月来临时》讲述了一位在战争中失去丈夫的女子如何自我疗愈的故事。

长达近一个世纪的被殖民史和战争状态彻底终结,迥然不同于战争状态的新生活逐渐展开。伴随着社会生活的全方位展开,各种社会问题也悄然滋生。这与战争之初所承诺的并为之流血牺牲的社会理想是那样格格不入。凭着对生活敏锐的直觉和感悟,这个时段的越南电影人逐渐从革命理想主义的豪情中走出,将镜头从战场转向林林总总的社会现象。描绘越南社会风貌以及新出现的社会问题成为这一时期越南电影要表达的又一重要内容。缓冲期是短暂的,但是在旧的历史任务业已终结而新的生活秩序、价值观念仍在重构的历史进程中,越南电影导演在这一时期的抒写心态是复杂的。

首先是对越南社会风貌的捕捉与书写,这方面比较突出的导演有陈武、黎德进、阮克利①等几位。他们在创作过程中并没有停留在对越南社会风土人情的景观式展示上,而都是以理性的镜头去传达对越南社会的深刻思考。这几位导演风格各异,各有千秋。陈武细腻深刻,重在揭示越南人的心理状态。黎德进幽默调侃,侧重反映越南的社会现象。阮克利深沉凝重,指向对越南民族劣根性的批判。陈武执导的《急速风暴》采用了公路片的元素,讲述了战后一对夫妇坐车去探望儿子路上的所见所闻,展示了20世纪70年代末越南社会的风土人情。《我所遇到的人们》是《急速风暴》的续集,继续以公路片的形式向我们展

① 阮克利,毕业于苏联电影学院,获越南政府颁发的优秀艺术家称号,担任过亚洲电影节评委。

历史与当下：越南电影的多维审视

示了战后越南社会的新鲜现象。青年先锋旅的领导人文（Van）背着简单的行囊登上从南越去北越的汽车。汽车行驶在公路上，一车人组成的小世界就是战后越南社会的缩影。影片小心地区分着每个人物的性格——售票员的独断与不守信用，司机的自私与马虎，文和山的直率和慷慨。影片所做的努力是要揭露和平的环境下所暴露出的人性弱点，最后却发现好与坏的界限有时是那么模糊以至于难以区分。陈武执导的《我和你》对人性弱点的批判异常尖锐。战后，老兵孝回到故乡河内，却发现自己与周围的环境格格不入。这是他的战友用生命换来的和平岁月，然而他却没有看到想要的那种生活。他那唯利是图的哥哥嫂子居然把战死疆场的儿子当作谋取钱财的筹码。最后，伤心的老兵决定带着侄子的尸骨回到熟悉的战场，把他埋葬在那些牺牲了的战友们身边。陈武导演的电影，其戏剧性矛盾的重点通常放在营造人物强烈的情感冲突方面，在人物的情感冲突中引发观众对影像的哲理性思考。黎德进是一位擅长喜剧创作的导演，他执导的《安静的小镇》以喜剧调侃甚至颇为荒诞的笔调，围绕一位在小镇上受伤的高层官员的救治问题展示越南官场的各种悖论，机智地讽刺了地方主义和官僚主义。他的《乡巴佬》（Bom the Bumpkin），运用民间传说、音乐等多种混搭元素，幽默地讲述了乡下人进城的故事，批判了和平社会中暴露出来的文化劣根性问题。阮克利执导的《退休的将军》改编自阮辉涉（Nguyen Huy Thiep）的同名小说。影片开篇以轻快的镜头展现了一位年迈的将军荣归故里的满心喜悦。然而，将军为之奋斗一生而迎来的新社会却并不是他所希望的图景。妻子因为战争刺激精神不正常，媳妇贪婪算计，女儿私生活混乱，佣人偷鸡摸狗。失望的将军在孤独无助中去世了。

其次是揭露和平环境下浮出地表的社会问题。如阮鸿仙执导的《旋风地带》批评了社会主义建设时期，地方官员将个人意志强加在农民身上的教条主义，以及社会上抬头的官僚主义、阿谀奉承等不良社会风气。这些出身战士的地方官员可以适应战争的需要，却不能满足和平环境下国家建设的要求。海宁导演的《生命的沙滩》关注的是破坏分子在战后混迹到社会主义建设的队伍中

第四章 缓冲期前后越南电影的发展

来的问题。阮克利执导的《不寂寞的土地》则展现了社会主义建设过程中正义力量和邪恶力量的较量。阮辉成执导的《远与近》揭示了战后的家庭重新团聚并没有想象中的那么丰满,在战争伤痕掩盖下,在看似平静的都市生活的表层下,潜伏着不可调和的矛盾和无法预见的危机。

越灵是为数不多的女导演之一。她于1952年出生于胡志明市,毕业于苏联国立电影学院(VGIK)导演系。她在这一时期创作的《巡回马戏团》以苦中带乐的方式为人们展示了社会主义建设时期人们对美好生活的憧憬。这部影片是20世纪80年代末最受越南观众欢迎的电影之一。

在纪录片创作艺术上成就比较高的有陈文水和黎孟释。

陈文水是越南最著名的纪录片导演。他1940年出生于南定市。1967年毕业于河内电影学院。1966年至1969年在越南第五战区担任新闻摄影记者。1972年陈文水前往苏联莫斯科电影学校学习导演专业,并深得苏联纪录片导演罗曼·拉扎列维奇·卡门(Roman Lazarevich Karmen)的欣赏。1977年陈文水回国后,在文化部下属的中央新闻与纪录片厂工作。他拍摄制作的纪录片有《我的土地,我的人民》(1970年)、《一个人眼中的河内》(1982)、《善良的故事》(1985)、《美莱城的小提琴曲》(1998)[①]。

这里我们重点介绍他在缓冲期前后制作的两部纪录片:《一个人眼中的河内》及《善良的故事》。这两部影片因涉及了敏感的政治话题,并对缓冲期越南社会的阴暗面进行了深刻的揭示和批判,制作完成后在越南国内被禁映,直到1987年在越南领导人阮文灵(Nguyen Van Linh)的过问下才得以解禁。《一个人眼中的河内》以在河内出生和长大的盲人吉他手云王(Van Vuong)的特写作为开头。这位盲人吉他手的愿望就是希望有生之年能看到这座美丽的城市。

① 《美莱城的小提琴曲》(*Tieng Vi Cam O My Lai*, *The Sound of a Violin in My Lai*),陈文水导演,彩色片,约32分钟,1998年出品。影片简介:美国老兵迈克·勃姆(Mike Boehm)重返越南,为1968年美军屠杀越南美莱城平民的罪行忏悔。影片传达了希望和救赎的主题。

历史与当下:越南电影的多维审视

接着,影片借用与河内有关的历史典故和历史人物如苏宪诚①、阮廌②、黎圣宗③、胡春香④、清关县夫人⑤、吴时任⑥、裴春派⑦等,将其与越南当下社会现象和问题相联系,引出人们对于现实的深刻思考。影片在胡志明总书记的遗嘱和盲人乐手云王作曲演唱的歌曲《河内》中结束,表达了越南人民对于祖国深沉的爱与期待。《善良的故事》围绕"什么是善良"这个问题,访问了20世纪80年代越南社会中不同阶层的人:从普通的城镇居民到艰苦的农村劳动者,从斯文的数学老师到社会边缘的自行车修理工,再到困苦的麻风病人。影片表达了越南计划经济时期人们的不易以及生活背后人际的疏离,揭示了越南社会中不太阳光的一面。陈文水在非常困难的条件下拍摄这部纪录片,想表达的是在人们生活艰难、有诸多不快乐的情况下,人和人之间彼此应该更加友善。1988年,这部影片在德国莱比锡国际电影节上引起轰动,获得银鸽奖,评论家说它是"一颗越南炸弹在莱比锡市爆炸了",认为这部影片改变了海外人士对于越南的看法。在德国莱比锡国际电影节获奖后,这部影片陆续被越南多家电视台播放,并被外国电台购得版权。这部纪录片至今仍有深远的影响,2008年其在奥地利维也纳电影节放映,2009年其在俄罗斯联邦国立电影大学放映。

① 苏宪诚(To Hien Trai,1102—1179),越南李朝李英宗、李高宗时期重臣。英宗时期,母亲黎太后重用外戚杜英武(Do Anh Vu)把持朝政,苏宪诚等正直大臣据理抗衡,才使杜英武不至于肆无忌惮。苏宪诚致力于严正军制,提倡学问之道,以公正和正直闻名。
② 阮廌(Nguyen Trai,1380—1442),号抑斋,越南后黎太祖时期的谋臣,精通文武,著名的政治家、儒学家、文学家。黎太祖去世后,阮廌辞官隐居,后被黎太宗重新启用。后来阮廌被奸人诬陷而死,诛连三族,黎圣宗时得以昭雪。
③ 黎圣宗(Le Thanh Tong,1442—1497),越南后黎朝第五位君主,对内改革官制、重视农务、移风易俗、崇儒排佛、编撰文史、发展军事,对外与我国明朝加强文化交流,是越南历史上较有作为的皇帝。
④ 胡春香(Ho Xuan Huong,1772—1822),越南后黎末年女诗人,用越南喃字作诗,其诗歌带有浓郁的乡土气息和民族色彩,释放着女性意识觉醒的魅力,被誉为越南文学史上最伟大的诗人之一。
⑤ 清关县夫人(Ba Huyen Thanh Quan),名阮氏馨(Nguyen Thi Hinh),生活在越南黎末阮初时期,越南近代文学史上著名女诗人。其丈夫官至青关县知县,所以被称为青关县夫人。
⑥ 吴时任(Ngo Thi Nham,1746—1803),号达轩,越南吴派文学重要人物,也是著名的历史学家、儒学家。
⑦ 裴春派(Bui Xuan Phai,1920—1980),越南著名的书画家,其绘画多选择20世纪50—70年代河内古街道、古建筑,风格既原始又逼真,对越南现代艺术发展有很深的影响。

第四章　缓冲期前后越南电影的发展

黎孟释是这一时期另一位在纪录片艺术成就上比较高的导演,他1938年出生于维仙区(Duy Tien)区,是越南电影协会执行委员会成员,主要作品有《大河送电》(1980)、《大桥建设》(1983)、《回到玉水》(1998)等。其中《大河送电》《大桥建设》制作于缓冲期前后。《回到玉水》①摄制于1998年,并于1998年获得第43届亚太国际电影节最佳短片奖。他在缓冲期制作的纪录片积极昂扬,青睐于表现越南人民运用智慧建设社会主义国家的工作干劲和美好的生活。在风格上,黎孟释的纪录片轻松流畅,行云流水,感情真挚,画面精美,充分运用情绪意象。他的作品洋溢着热情的诗意,能够与观众在情感上产生共振。2006年黎孟释获得法国文化部颁发的奖章,以表彰他对越南文化发展的贡献。在2007年第50届德国莱比锡国际纪录片和动画电影节上,黎孟释的《大河送电》在历史回顾单元再次得到展映。

总之,这一时期的越南电影带有些许伤痕与批判的味道。但是,不管社会语境如何变迁,越南人热爱自然、热爱生活,仍然是这一时期越南电影的主要表现元素,同时反思战争、反思社会、审思道德、审思人性则将这一时期越南电影的精神内涵推向了新的深度。

第三节　和平岁月的温情审思——邓一明、杜明俊

如前所述,越南电影导演们以理性而有秩序的镜头调度关怀战后的越南新社会,理性反思是这一时期越南电影的主要基调。同时,东方人基因里自带的那种"悲天悯人"的责任感则为这种理性的反思注入了更多人性化的温度。在

① 《回到玉水》(*Tro Lai Ngu Thuy, Return to Ngu Thuy*),黎孟释(Le Manh Thich)导演,彩色片,30分钟,1998年出品。影片简介:30年前,来自玉水的37个女炮手摧毁了胡志明小道上的5艘美国战舰。导演当年已经拍摄过这些年轻的女性,此次他又回到了遥远的海边村庄玉水,向这些女性展示当年的影像。影片采用平行剪辑的方法,回顾了这段历史。今天,这些女性过着简单的生活,依然团结、勇敢,并发出新的拷问:战争结束了,为什么我们还这么贫穷?

和平的岁月里,他们没有忘记怀揣着温情与理想抚慰灵肉的伤痛,呼唤和谐的人性。在此方面,我们介绍两位导演:邓一明和杜明俊。

一、邓一明与《第十月来临时》《香江上的姑娘》等

邓一明是越南第二代导演的中坚。他 1938 年出生于越南河内的名医世家,在顺化城(Hue City)学习过一段时间。1959 年毕业于莫斯科的俄罗斯语言文学学院。回国后担任越南电影部门的俄罗斯翻译,1965 年投入纪录片拍摄工作,开启了自己的电影生涯。1976 年,他被派往保加利亚学习半年。1985 年在巴黎接受了 8 个月的培训。1989 年当选为越南摄影协会秘书长。邓一明是个创作力旺盛的电影人,直到 2009 仍有新作品问世。邓一明在国内外均享有较高的声誉。2000 年邓一明执导的《番石榴季节》在第 45 届亚太国际电影节上和王家卫执导的《花样年华》一起成为关注的焦点。2004 年在韩国举办的第 5 届光州国际电影节上,因为"他对亚洲电影工业的杰出贡献",被授予终生成就奖。

他的名字和一系列著名的影片联系在一起,代表作品有《触得到的城市》(1983)、《第十月来临时》(1984)、《香江上的姑娘》(1987)[①]、《回归》(1994)[②]、

[①] 《香江上的姑娘》(*Co Gai Tren Song*, *The Girl on the River*),邓一明导演,越南故事片厂 1987 年出品,彩色片,约 92 分钟。影片简介:战争期间住在顺化香水河上的姑娘曾经救过一位革命干部。姑娘虽然为了生计堕入风尘,但她很崇拜这个男人,幻想与他的爱情。然而战后这位革命干部背叛了这位姑娘。

[②] 《回归》(*Tro Ve*, *The Return*),邓一明导演,彩色片,1994 年出品。影片简介:对美战争结束后,河内一位年轻女子在南部一所乡村学校教书,在那里她和一位正在陷入困境的年轻人产生了一段浪漫而短暂的爱情。

第四章　缓冲期前后越南电影的发展

《乡愁》(1995)①、《河内,1946年的冬天》(1997)②、《番石榴季节》③。

邓一明在缓冲期的代表作品有《第十月来临时》《香江上的姑娘》《触得到的城市》等几部。在《第十月来临时》里,邓一明以温情的人性光辉来抚慰战争的伤痛,"被称为'打动人心和充满人情味'的作品,……'成功地把战争苦难历程凝缩到一瞬间',揭示了人们对和平、幸福生活的渴望"④。故事的背景同样也是战争。媛(Duyen)到部队探亲,得知丈夫在一场战役中牺牲了,她决定独自一人承担这份悲痛。她一边照顾年幼的孩子,一边照顾体弱多病的公公。因为公公已经病得不轻,她担心公公接受不了这个消息。为了安慰公公,她请村里的康老师以丈夫的名义给公公写信,这样公公就会认为丈夫还活在世上,就会获得活下去的勇气。媛常常往返于乡村教师处,村民们以为媛是在和乡村教师谈恋爱,而乡村教师也的确已经爱上了她。和中国的风俗相似,农历七月十五是民间的鬼节,传说这一天人们可以在阴阳交界的地方见到死去的亲人。媛思念丈夫,出现在参加鬼节的人群里。看着那熙熙攘攘的人群,媛蓦然醒悟,并不是她一个人在承受失去亲人的痛苦。影片的最后一个场景是象征胜利的红旗迎风飘展,昭示着亲人们以生命为代价换来的和平生活得到了实现。这为承受着失去亲人苦痛的乡亲们送上了心灵的鸡汤。《第十月来临时》继承了越南电影的诗意传统,不以激烈的矛盾冲突推动故事发展,而是以回忆的景触将过去与现在有机地交织在一起。不习惯这种格调的观众甚至会觉得平淡乏味。这部影片的重点在于对爱和白色谎言的诗意描绘,引导观众思考这样一个问题:战争的伤害已然存在,而活下来的众生该以什么姿态面对亲人、面对自己内心的伤

① 《乡愁》(Thuong Nho Dong Que, Nostalgia for the Countryside),邓一明(Dang Nhat Minh)导演,彩色片,1995年出品。影片简介:在越南的北部村庄,认真负责的男孩 Nham、迷人孤独的 Ngu 和时尚活泼的外国人 Quyen,三个性格不同的人之间发生了一段三角恋情。
② 《河内,1946年的冬天》(Ha Noi:Mua Dong Nam 1946, Hanoi Winter 1946),邓一明(Dang Nhat Minh)导演,彩色片,1997年出品。影片简介:胡志明同志在1946年为越南争取和平自治的故事。
③ 《番石榴季节》(Mua Oi, the Seasons of Guavas),邓一明(Dang Nhat Minh)导演,彩色片,2000年出品。影片简介:影片通过温和善良的华(Hoa)的目光去追踪越南社会价值观念的变迁。
④ 周在群:《越南电影的改革与对外合作》,《国际展望》1992年第16期。

痕？生活总是要继续的。在影像的气质上，影片也非常注重东方的田园韵致的渲染和情感表达的含蓄美，如媛在田野里放风筝的镜头设计，比如媛在戏台上借着戏中人倾吐自己的心事等场面设计，体现了外柔内刚、含蓄温婉的东方性格。《第十月来临时》在1985年的美国夏威夷国际电影节上展映，这也是在美国播映的第一部越南电影。

与《第十月来临时》中温馨的人性眷顾不同，邓一明在《香江上的姑娘》里将镜头聚焦于人性的尖锐解读。《香江上的姑娘》引人回味的地方不仅在于其对人性中恶的方面提出严峻的质问，而且还在于他对革命进行反思的意识，勇敢地将批判的触角伸向革命阵营内部。革命干部在越南电影中多以正面形象出场，是正义、正直、希望、理想的符号，《香江上的姑娘》则颠覆了这类形象传统。故事背景是战后的顺化（Hue）。住在顺化香水河畔的妓女曾经冒着生命危险救助过一位革命干部。姑娘很崇拜这位革命干部，甚至幻想着革命干部会一直保持着对自己的爱意。她善良而单纯，从未意识到只有在战争的危险环境中，她对于这位革命干部才是有价值的。战争结束了，渴望的和平终于来临，但是革命干部却背叛了她，将她抛弃并另结新欢。革命干部后来的妻子是位记者，当她知道了丈夫背信弃义的行为和姑娘不幸的遭遇后，勇敢地将真相揭露了出来。姑娘虽然因为生活所迫从事着不光彩的职业，但是心性的善良与情感的纯洁依旧如故；而革命干部虽然从事的是光明的事业，却做出了虚伪与背信弃义的不光彩举动。关于革命的反思和人性的审视在两位主人公强烈而鲜明的反差中得到追溯。因为影片敏感地涉及革命队伍中的阴暗面，有丑化革命干部之嫌，引起争议是意料之中的事。《香江上的姑娘》引起争议的另一个原因就是影片中第一次出现了性的场面。《香江上的姑娘》摄制于越南革新开放政策出台后，在革新期之前这样的影片是不允许公映的。这部影片能够公映，从另一个角度来说，也反映了革新后越南国内政治氛围的开明。《香江上的姑娘》与战争期间的影片相比，艺术处理上更加细腻，情感表达更加真诚，也能唤起不同层次的思考。影片带有浪漫色彩，善于表现女性的温柔、勤劳、灵动（心理、情绪、身体），结合了法国诗意写实主义与现实主义典型化的特点。这部影片先后在日本、

第四章　缓冲期前后越南电影的发展

美国、加拿大、印度等国家放映。1996年,多伦多电影节再次放映了这部作品。

《触得到的城市》(1983)是邓一明较早的一部作品,也是通过爱情故事反思革命,考问人性。故事发生在1979年谅山省(Lang Son),青年武(Vu)和姑娘成(Thanh)相爱了。武是一名记者,成是一位教师。武因为姑娘的家世背景不好,担心自己的仕途受影响,最后背叛了姑娘。导演试图在普普通通的日常叙事中,揭示出在特定的历史年代里关于忠诚与背叛等人性主题,以及人们为自己的肤浅幼稚所付出的代价。爱情是邓一明的影像故事的主要话题,是反思革命、反思社会秩序、考问人性的引子。在他的影像世界里,温馨的人文关怀、尖锐的人性审视、传统与现代的矛盾纠葛,被放置在历史的天空下直视苍穹,使影片呈现出人文的美和历史的思。

邓一明在90年代的几部作品,如《回归》《乡愁》《番石榴季节》等,在缓冲期影片的基础上既有继承又有突破。故事的背景被搁置在急速走在现代化进程中的都市,随着社会变迁,现代文明对传统文化造成强烈的冲击。在这样的社会转型期,忠诚与背叛的人性主题,对乡土家园的眷恋情结,对社会变迁的复杂心态,依旧是他电影所要表达的内容。这多重的关注视角也给他的影片留下了丰富的阐释空间。

二、杜明俊与《梦里的灯光》

杜明俊是越南的中坚导演之一。他毕业于河内大学哲学系,后来到电影学院深造。杜明俊的代表作有《梦里的灯光》(1987)、《带笑的传染病》(1989)、《废墟里的国王》(2002)①、《奠边府的记忆》(2004)等。2004年,越南电影摄影协会

① 《废墟里的国王》(Vua Bai Rac, King of Debris),杜明俊(Do Minh Tuan)导演,彩色片,约97分钟,越南故事片厂2002年出品。影片简介:仲(Trong)是红河边废品场的一位废品贩子,他自称废品场的"国王",通过制定自己的规则来盘剥穷人可怜的一点利润。翠(Thuy)是个可怜的孤女,为了给养母治病出卖了自己的肉体。养父想把她送到妓院去,仲说服她到废品场和自己一起生活。翠的善良激发了仲体内善的种子,他为改善社区居民生活条件而努力,把废品场变成一个团结的大家庭。人们穿上废品转化的衣服,培养对艺术的爱好。

历史与当下：越南电影的多维审视

授予他最佳导演称号。《梦里的灯光》获得 1988 年第 8 届越南电影节银荷花奖。《废墟里的国王》是越南首部送往奥斯卡参赛的影片。

《梦里的灯光》是杜明俊导演的处女作，根据 Thuy Linh De 短篇小说《我的小太阳》(My Little Sun)改编，讲述了少年忠(Trung)成长的经历。在电影创作手记上，导演写道："傅立叶说过'从妇女和孩子身上我们可以理解一个国家'。"这是一部著名的家庭题材电影。《梦里的灯光》虽然讲述的只是一个小孩、一个家庭的故事，却是当时越南整个社会的肖像。当金钱物欲闯入人们的价值观念时，更让人们怀念曾经学生时代的纯真友情和坚定的意志。杜明俊以富有时代气息和民族气质的叙事风格，让人们重温了那段虽然物质贫困但是精神丰富的时代。

影片的切入点是孩子，主旨却是解读战后的越南社会。忠是一个典型的越南男孩，生而贫穷却沉浸在自己丰富的精神世界里。忠的成长经历是对战后越南社会问题的解说。战后的越南社会问题重重，亲人们因为战争或分离或死亡，给越南战后诸多的社会问题留下了滋生的伏笔。战争对于忠来说，是童年夹杂着胜利与欢呼的斑斓记忆。忠是个不幸的孩子，父母早就离异，生父去向不明。他的继父是个粗暴的人，他从哥哥的呵护那里获得安全感。忠一人独自居住在一个小房间里。母亲来看他，企求他开门，他拒绝给母亲开门。后来呵护他的哥哥被卷入一桩偷窃案中，他和哥哥的关系发生了微妙的变化。他不得不到一家小餐馆做临时工，后来又到瓷器厂工作，因为工作中烧伤了手不得不辞职。他被他的家庭和社会抛弃，情感上经常受到孤独以及随之而来的焦虑的煎熬，这种生活经历让他的性格发生扭曲——他用弹弓射击继父的瓷器。但他毕竟是一个孩子，还有着自己的梦想和追求。他为自己开生日宴会，写着标语"庆祝忠先生生日快乐的宴会"。他希望能有一个民族节日是专为孩子和老人准备的。社会的不公、苦难往往与爱心和温情同行。当老师和同学发现了他的沮丧和消沉后，大家都来帮助他。老师的男朋友还和他成为好朋友。一位老书法家鼓励他在书法方面的兴趣，并允诺送他一幅写着"光明永不灭"的卷轴。他

第四章　缓冲期前后越南电影的发展

告诉忠"一个人最重要的是去做一个正义的人和会独立生活的人"。忠生活中光亮的东西在生长,但是社会中负面的力量却未曾对他稍有松懈:因为哥哥的偷窃行为,忠遭遇警察的讯问;女班长的父亲知道了他是个名誉不好的孩子,反对女儿和他来往;最伤心的是慈爱的老者没能写完允诺送他的字幅就离开了人世。忠再次被他所生活的社会疏离。社会不足以为他的成长提供足够的关爱,尽管依旧孤独与不被理解,但忠已经慢慢长大,学会寻找独立的精神依托。他周围的氛围暗淡依旧,但是的的确确有一盏灯始终在他的身边闪亮着。通过这盏灯发出的微弱光芒,他可以阅读,可以思考。他理解了这样一句话:当一个人进行阅读的时候,他的眼睛将明亮千年。影片的最后一幕是忠骑在马上,像一尊塑像一般。这是忠精神上已经成熟的象征,他明白了他从此是个独立的男子汉,他要对自己今后的人生旅程负责。

《梦里的灯光》为越南电影反思战后社会、审视人性提供了另一种角度。杜明俊以优美、流畅的电影镜头驾驭着影像,细腻地为战后各种人物画肖像,反映战后复杂的社会问题,探索一个人在不和谐的社会里独立成长的问题,在对边缘人物的温情关爱里夹杂一分有力道的哲理意味。

第五章

市场化、国际化后越南电影新发展

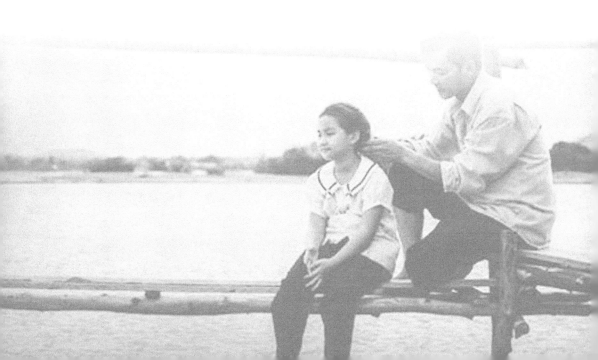

告别了缓冲期的计划经济体制,20世纪90年代以来是越南电影全面面向市场化、国际化的重要阶段。90年代以来的越南电影低开高走。这个时期的越南电影在发展过程中起起起伏伏,遭遇了一段瓶颈期,但积极向上的发展曲线是可以确定的。这个时期的越南电影发展,主要有这么几个情况:一是体制转型,从原先的计划经济转型步入市场化轨道;二是在全球化背景下,大阔步地向国际化靠拢;三是在新的社会文化语境下,更专注于个体生命的表达与文化身份的抒写。

第一节　步入市场化

20世纪90年代初期,应该属于越南电影的至暗时刻。在这个时段,越南电影遭受到了来自体制内改革以及电视、录像行业的双重夹击。

首先,越南电影生产制作体制改革的序曲于1986年拉开了帷幕。1986年底,越南共产党第6次代表大会通过一项重要决议,即在越南全面实行革新开放政策,将发展市场经济、推动国家国际化作为未来越南社会发展的方针路线。电影领域的改革则在1989年吹响号角。1989年越南政府决定将电影全面推向市场,停止对电影企业的财政拨款,电影的制作和发行由原先的部分扶持转型为完全的市场行为。对于当时的绝大多数国营电影企业而言,从原有的计划经

第五章 市场化、国际化后越南电影新发展

济体制转型进入市场体制,从原来的旱涝保收转向完全靠自己的力量去谋取生存之道,其谋生的能力显然不是一下子就能具备的。由于资金供给不足,设备与国际通用标配相比落后,90年代越南电影无论是产量还是质量都呈现断崖式下跌的惨状。1993年越南故事片的产量只有5部,而录像带的产量则有90部之多。据2001年的《环球日报》报道,越南在90年代拍摄的故事片数量平均为每年10部,主要依靠越南故事片厂和胡志明市的解放电影制片厂。

其次,80年代末开始,商业录像和电视成为越南老百姓的主要娱乐方式,把观众从电影院夺走了,这对电影业的打击也是巨大的。商业录像作为一种物美价廉的新生事物在越南流行起来。1996年,"据不完全的统计,越南全国约有一万家出租录像带的商店,每个店又是翻录、出租、发行的销售点。胡志明市3000家录像带出租店,其中只有300家经销店是使用越南电影发行公司的录像带。在河内,1000家中只有70家是使用国家电影公司的录像带。实际上,百分之九十的录像带是盗版的"①。录像制作在越南出现非职业化趋势,只要拥有资本,谁都可以拍片当导演、演员、制片人,而不管有没有专业知识。这些录像大多追逐市场利润,质量上粗制滥造,充斥着感官刺激、小资情调、情感纠葛、战争武打场面,与社会现实生活相去甚远。这些商业片多在胡志明市生产,主要供家庭娱乐。此外,还有很多录像带来自中国(包括港澳台地区)、韩国、泰国、美国、日本、加拿大,在越南很受欢迎(注:多数是走私入境)。

不仅影片质量跟不上新时代的需求,由于资金短缺及管理不善,电影院的设备和服务也很落后。再加上录像带和电视的竞争,90年代前后的越南电影院大多门可罗雀。"过去,越南全国有350个电影院,现在还剩下100多个,其中只有一半尚维持着。往往放映一场电影只卖出二三十张票。"②河内的电影院一度只剩下9家。市场化初期的越南电影虽然具备了国际化意识,也想积极通过各种渠道开展国际交流,但是总的来说,由于影片缺乏时代气息、叙事节奏太慢

① [越]石英:《越南电影事业现状》,《国外社会科学》1996年第4期。
② [越]石英:《越南电影事业现状》,《国外社会科学》1996年第4期。

等原因,国外观众对越南影片兴趣并不大。

很快,越南政府发现,在越南电影业还没有足够能力应对市场风险的情况下,以一刀切的方式将越南电影推入市场是非常危险的事情。1993年末,为了使越南电影振作起来,越南文化通讯部提出了"巩固和发展民族电影"的振兴计划,包括:为电影创作购置先进的摄制设备,拨款培养高水平的电影人才,鼓励有创意而不单单是为了政治宣传的影片制作等。1995年越南文化通讯部决定加大扶持电影业的力度,提出"国家订货资助政策",扶持的主要对象为"文化通讯部批准制作的纪录片、科教片、为国家革新事业服务的影片以及进口的儿童片和有较高思想艺术价值的外国影片"。这些措施产生了良好的效果。但是,紧靠有限的资金扶持有限的几部影片,对于推动越南电影的全面繁荣来说,作用毕竟还是有限的。在越南政府提供扶持基金支持国营电影企业发展的同时,越南政府进一步拓宽了振兴电影的尺度,制定了相关政策,允许并鼓励私营电影公司成立并投资电影的生产和发行活动。1996年,"社会的投资(包括私人的)要占制片总投资的60%"①。越南政府的相关政策激发了市场主体的创作和投资意愿,尊重市场规律让市场充分发挥资源配置功能,90年代中期以后越南电影创作渐入佳境。私人资本介入的公司——如天银公司、富双公司、青年传媒公司、VIMAX责任有限公司、羚羊公司、南方电影公司等——如雨后春笋般涌现。2004年在第14届越南电影节上,天银公司拍摄的商业片——《长腿的姑娘》②获得银荷花奖。这部影片获奖的意义在于,"荷花奖"这一极其具有官方色彩的荣誉首次被授予了一家电影私营企业。这是越南电影发展道路上的重要风向标。在2004年的这届越南电影节上,越南电影局局长阮福青(Nguyen

① 陈伦金、吕晓明、金天逸:《采访录:湄公河畔的信息——关于越南电影的历史和现状》,《电影新作》1997年第1期。陈伦金,时任越南国家电影资料馆馆长。
② 《长腿的姑娘》(亦名《模特姑娘》,*Nhung Co Gai Chai Dai*,*Long Legged Girls*),武玉登导演,彩色片,约135分钟,天银公司(Hang Phim Thien Ngan,Galaxy Cinema Studio)2004年出品。影片简介:乡村女孩翠(Thuy)来到城市,她遇到了一家时装公司的摄影师黄(Hoang),从此进入了时尚界。翠的姐姐反对她离开家庭。时尚界竞争非常激烈,为了自己的事业,翠接受了另一位著名摄影师的求爱。

第五章　市场化、国际化后越南电影新发展

Phuc Thanh)在致辞中说道:"任何富有开拓精神的影片注定是会受到评审团的青睐的。"他进一步解释,评委们更欣赏、鼓励在导演上富有创新精神的影片。越南官方将优秀影片的评选标准定为"先进的越南电影摄影技艺与民族身份认同的融合"。从种种迹象可以看出,越南振兴电影的艺术导向和目标越来越开放、包容。

2005年,越南电影管理部门决定从2006年起停止对国有电影厂的配给计划,这意味着所有的国有电影厂将和私营电影企业在一个平台上竞争。越南电影局实行电影剧本审批制度,只要是优秀的电影剧本都有可能得到政府的资助,而不限于原来的国有电影厂。此外,越南政府对电影进行审查的要求也在逐步放宽。比如著名导演杜明俊1989年就拍摄完成的《带笑的传染病》,曾因为涉及敏感内容而遭到禁映。直到2005年,越南政府才正式允许它在国际电影节上放映。2020年越南电影审查制度进一步放宽,原本在越南电影中被视为禁忌的同性恋、婚外情等内容,也得以在新锐导演作品中得到展现。

2006年越南加入世界贸易组织,同年颁布的《电影法》于2007年1月1日正式施行。根据世贸协定以及《电影法》,越南对电影相关领域全面放开,包括制片企业、影片拍摄发行、院线建设与放映、外片进口与发行等。外资不加限制地进入越南,对越南本土制片企业来说是把双刃剑。短期看,外资在越南电影市场占据了绝对优势,以美国好莱坞电影为代表的外国电影占据了越南80%的市场份额。从长期看,外来的资本优势、市场经验也打开了越南电影人的眼界和格局,激活了越南本土导演的创作活力和创新思维。

果然,越南加入世贸组织并颁布《电影法》之后,在21世纪的第一个十年,越南电影创作迸发出空前的活力。从2007年到2013年短短的6年间,"越南电影票房达到6000万美元,这相当于每年近60%的增幅。2019年,越南年度票房为4.1万亿越南盾(1.76亿美元),同比上涨26%。11年时间,票房翻了30倍,这是中国电影市场也没能达到的速度(从2003年到2014年,中国电影票

历史与当下:越南电影的多维审视

房大盘翻了 27 倍)"①。伴随着电影综合实力的增强,越南政府对本国电影发展的愿景也日渐宏大。2013 年越南文化体育旅游部电影局制定了越南 2030 年电影发展战略规划,制定了越南争取到 2020 年成为东南亚电影强国,到 2030 年成为亚洲电影强国之一的目标②。目前,越南国内电影创作活跃,优秀电影作品在国际影展上占有一席之地,国内电影票房逐年稳健增长,电影软硬件设施提档升级,电影类型化创作模式初现,电影分级化管理制度成形,同时,与电影相关的旅游、服务等配套衍生产业链条也在市场资源配置中发展壮大起来。

第二节　迈进国际化

越南社会的革新期恰好与 20 世纪 90 年代的全球化趋势同步,越南电影发展也打开了国际视野。国内的制片企业主动与国外影片公司扩大联系,不仅与地缘相近的中国(包括港澳台地区)、泰国等交流频繁,还与东亚的日本、韩国,北美地区的美国、加拿大,欧洲的法国、德国,大洋洲的澳大利亚、新西兰等建立了广泛联系。

不过,资金短缺、软硬件设施落后、语言文化差异等,仍是这一时期越南电影主动融入国际的最大壁垒。实力配不上愿景和抱负,所以这一时期的越南电影在国际上的处境相对比较尴尬。这种状况一直持续到 2000 年前后。如阮青云的《流沙岁月》(1999)的预算资金仅合 65 000 美元。为降低成本,他只好多招聘一些临时演员,而这些临时演员多是残疾人,没有表演经验。当时,《流沙岁月》剧组的拍摄设备也失修多年,仅有的几台造雨机、造风机也只能勉强应付影片拍摄的最低要求。以至于影片刚拍摄完成,造风机、造雨机的引擎就飞了

① 西贡坦克:《越南电影市场,下一片蓝海》,见 https://k.sina.cn/article_5985890044_164c96efc01900sujc.html?from=ent&subch=oent。
② 周星、张燕:《亚洲电影蓝皮书(2016)》,中国电影出版社 2016 年版,第 192 页。

第五章　市场化、国际化后越南电影新发展

出来。

很多越南电影难以在国外公映,最主要的原因就是越南本土电影的音画质量达不到国际要求,而非艺术性上的欠缺。由于音画质量不高,很多艺术成就非常高的影片只能以较低的价格出售,如越灵的《梅草村的光辉岁月》(2002)卖给日本的价格仅为 85 000 美元,而该片卖给美国 BB 电影公司的价格也只有 52 000 美元。再如黎煌的《酒吧姑娘》(2003)[①],这部影片涉及当时越南新产生的社会问题如卖淫、性、艾滋病、贫富分化等,在国内很受越南观众的欢迎,其选材和立意也给国际人士以耳目一新的艺术感受,但是因为音画不合标准,就很难卖出去。

为了改变这种状况,消除越南电影开拓海外市场的壁垒,越南电影局也采取了一些措施。据越南青年网报道,2004 年越南电影局为越南电影开展了一系列造势活动,如给优秀剧本拍摄提供好的拍摄设备、配好英文字母、印制英文介绍宣传单等。越南电影局还筹划从整体上提高本土电影的音画质量,以推动越南电影的出口。随着越南电影市场化的推进、外来资本的涌入,越南电影发展到 21 世纪的第二个十年时这些问题都已经不是问题。

进入 21 世纪,为了促进越南电影与国际的交流,越南政府采用了"请进来"与"走出去"的办法。

电影被越南视为向外宣传越南文化、建构国家形象的重要载体。越南电影以官方或半官方形式积极参与国际电影交流。2000 年是越南电影自革新以来发展最好的一年,这一年越南在河内组织承办了第 45 届亚太国际电影节,包括

[①] 《酒吧姑娘》(*Gai Nhay, Bar Girls*),黎煌(Le Hoang)导演,彩色片,约 110 分钟,解放电影制片厂 2003 年出品。影片简介:一位年轻的女新闻记者需要调查、撰写一篇关于迪斯科世界的文章。随着她调查的展开,一个个酒吧女孩的形象逐渐显露出来。华(Hoa)是富家女儿,还不满 18 岁,因为缺少父母的关爱来到酒吧当了舞女。玉(Ngoc)是个表面倔强、内心柔软的姑娘。幸(Hanh)是个热情的姑娘,但是身世可怜,一直渴望有属于自己的爱情和家庭。

历史与当下:越南电影的多维审视

《番石榴季节》(2000)、《没有丈夫的码头》(2001)①、《流沙岁月》在内的 5 部优秀越南影片参评。2003 年,越南信息文化部和与越南建立外交关系的欧洲国家共同举办了第 3 届欧洲电影节。电影节在越南河内和胡志明市举行,架起了越南电影与欧洲电影沟通的桥梁,通过电影越南人民也了解了欧洲各国的民族风情。2003 年为庆祝与澳大利亚建交 30 周年,在河内、胡志明、海防、岘港(Da Nang)等城市举办了澳大利亚电影节。2004 年,亚欧电影节在越南召开;同年,越南在河内举办了有全世界 50 个国家参加的国际电影节。2005 年韩国电影业巨头(Image to Imagination)准备与越南 Dat Sand 媒介有限公司共同投资建设电影学院,设导演、表演、摄影等课程,学制 2 年,其中有 6 个月是在韩国学习。2003 年美籍越南人士组织"艺术与文学协会"创建了越南国际电影节,每两年举办一次。2010 年越南举办了首届河内国际电影节(HANIFF),之后两年举办一次,吸引了中国、韩国、法国、日本、智利等国影人。2018 年日本导演是枝裕和的《小偷家族》成为第 5 届越南河内国际电影节的开幕影片。越南另一个重要的国际电影节是金风筝国际电影节,这是由越南电影家协会主办的。2014 年越南驻韩国大使馆与越南文化体育旅游部在韩国首尔联合举办了"越南电影周",旨在推荐越南电影。2015 年越南文化体育旅游部与法语国家的组织机构联合举办了法语国家电影节。2016 年由中国广西电影集团主办的中国东盟电影文化周暨 2016 中越电影文化周在南宁梦之岛水晶城举行。2017 年越南与西班牙政府合作,在西班牙举办了越南电影周,庆祝越西建交 40 周年。2017 年越南 APEC 电影周在岘港市举行。2018 年越南驻阿根廷大使馆和阿根廷有关部门

① 《没有丈夫的码头》(亦名《寡妇码头》,Ben Khong Chong,Widow Wharf),刘仲宁(Luu Trong Ninh)导演,彩色片,约 90 分钟,2001 年出品。影片简介:奠边府战役结束了法国人对越南的统治,战士阮云(Nguyen Van)回到了家乡东村。他的背包装满了奖章,这位英勇的战士决定将自己的热情都留在这片土地上。但是,渐渐地阮云发现他不太能适应和平时期的生活,因为他无法改变这个村庄拥有了 100 多年的某些习俗。他和妍(Nhan)相爱了。妍是烈士的妻子,她的丈夫很年轻就去世了。村里的习俗认为妍这样的女子就该为丈夫守贞抚养孩子。阮云和妍都很苦闷,不敢面对村里的闲言碎语。东村的每个女人都以自己的方式寻求幸福,如幸(Hanh)、菊(Cuc)、琛(Tham)这些美丽女孩都有一段痛苦的爱情和婚姻,但是时代的陋俗使她们陷入了艰难的抉择中。

第五章　市场化、国际化后越南电影新发展

联合举办了越南电影周。2019年,越南电影学院与英国文化协会在越南国家电影中心(河内)展开合作,越南组织了4部越南经典电影——包括陈武导演的《践约》(1974)、邓一明导演的《番石榴季节》——免费放映,同时双方还讨论了在电影技术和电影档案方面合作的可能性。2020年12月,根据越南与俄罗斯剧院——电影院文化合作计划,俄罗斯在莫斯科科斯莫斯电影院举办越南电影节。

越南电影在东南亚国家中扮演的角色越来越重要。越南积极寻求自己在东盟国家中担当电影产业大国的地位,推广自己的本土文化、传统形象等。2020年越南任东盟轮值主席国电影周在越南河内市国家电影院举行。

随着越南电影产业服务体系的完善,越来越多国家的剧组都到越南取景拍摄。

光靠政府间和民间的交流活动,对扩大电影国际影响力的作用毕竟是有限的。只有打开国际市场,依托市场的扩散能力,电影才能增强自身在国际化步伐中的实力。与国外资本合作拍片,也是越南电影主动迈入国际化的重要措施。此举既能够解决国内电影制作资本不足的问题,还能够打开视野,提升格局,开拓市场。越南国内宽松的电影政策和相对开明的电影环境为越南与海外电影合作开辟了空间。20世纪90年代,胡志明电影制片企业曾经与泰国的全球公司合拍过《远方情》,与原联邦德国拍摄了《今日越南》等纪录片。美国、欧洲等资本也进入越南,在胡志明市兴建现代化电影院,引进先进设备和进行人员培训等。邓一明执导的《乡愁》(1995)①是和日本合作拍摄的,日方出资,后期录音、洗印也由日方协助。陈武、阮友潘(Nguyen Huu Pan)执导的《红海盗》(1995)是越南和中国香港合作拍摄的。

由于历史上法国曾经殖民过越南,所以越南即使在独立后也仍然和法国有

① 《乡愁》(亦名《怀念乡土》,*Thuong Nho Dong Que*,*Nostalgia for Countryland*),邓一明导演,彩色片,约116分钟,Hodafilm、NHK 1995年联合出品。影片简介:以17岁男孩的视角去看待社会转型中越南乡村风土人情、人们情感和命运的变化。

历史与当下:越南电影的多维审视

着某种掰扯不清的渊源。越南人有着法国情结,法国人也有着越南"印度支那"情结,双方在电影方面的合作非常多。许多法国电影都青睐从越南寻找题材,并与越南合作拍片。1992年法国导演让-雅克·阿诺执导的《情人》是与越南解放电影制片厂合作的。1992年法国导演皮埃尔·舍恩德费尔在越南拍摄了《奠边府战役》①。1992年法国导演雷吉斯·瓦格涅(Regis Warginier)在越南河内、顺化、下龙湾一带拍摄了《印度支那》②。许多越南导演拍摄的影片也会从法国寻找合作资本。如法籍越裔导演陈英雄执导的《青木瓜之味》《三轮车夫》《夏天的滋味》③,瑞士籍越裔导演胡光明(Ho Quang Minh)执导的《变迁的年代》,都是由法国资本和越南资本合作完成的。越南本土导演邓一明的《番石榴季节》、越灵的《梅草村的光辉岁月》、裴硕专的《漂泊》④,也是越南和法国合作的。潘党

① 《奠边府战役》(亦名《杀戮奠边府》,Dien Bien Phu,The Battle of Dien Bien Phu),皮埃尔·舍恩德费尔(Pierre Schoendoerffer)导演,Flach Film、Mod Films、France 2 Cinema 1992年出品,彩色片,约125分钟。影片简介:本片以一位美国记者的视角记录了为时57个日日夜夜的奠边府战役中,法国人是怎么一步一步结束了自己的印度支那梦的。以奠边府战役为节点,越南的北方和南方以北纬17度线为界开始了南北分治。影片中哀婉的小提琴声、悲怆的交响乐、时不时的炮声与泥泞、砂砾、硝烟混合的战争场面同步,无不在诉说着法国殖民者对失败的不甘,对辉煌不再的悲情挽歌。

② 《印度支那》(Indochine),雷吉斯·瓦格涅(Regis Warginier)导演,Paradis Films、La Generale d'Images、Paradis Films 1992年出品,彩色片,约159分钟。影片简介:故事发生在20世纪30年代法国殖民统治下的越南。法国贵妇艾丽娅娜在越南经营着一片橡胶园,她收养了越南女孩卡米尔。艾丽娅娜和卡米尔同时爱上了法国海军军官巴普蒂斯特。卡米尔和巴普蒂斯特在逃亡过程中目睹法国人在奴隶市场上对越南人的野蛮压迫,参加了革命战争。巴普蒂斯特不幸去世,卡米尔生死未卜,艾丽娅娜抚养了卡米尔和巴普蒂斯特的孩子艾蒂安纳。多少年后,卡米尔作为越南代表团成员参加了日内瓦会议,然而儿子艾蒂安纳却不愿意见她。

③ 《夏天的滋味》(亦名《夏至》《偷妻》《垂直阳光》,Mua He Chieu Thang Dung,At the Height of Summer/The Vertical Ray of the Sun),陈英雄(Tran Anh Hung)导演,彩色片,约112分钟,Art France Cinema、Canal+、Lazennec Films 2000年联合出品,该片还有德国资本进入。影片简介:河内一户家庭四个兄弟姐妹,大姐苏和二姐凯组建了自己的中产家庭。大姐和二姐都遇到了家庭危机。妹妹莲和弟弟海关系暧昧,同时和另外一个男友交往。看似平静的生活表面下,三姐妹都藏着各自的秘密。

④ 《漂泊》(亦名《欲念起锚》《欲如潮水》,Choi Voi,Adrift),裴硕专(Bui Thac Chuyen)导演,彩色片,约110分钟,Acrobate Film、越南故事片厂2009年联合出品。影片简介:媛(Duyen)是个博物馆的传译员,丈夫海(Hai)是个的士司机。两人结婚后并没有一般新婚夫妇的蜜月生活。平淡压抑的生活中,媛与友人一起去旅游,她沉睡的心灵觉醒了。

第五章 市场化、国际化后越南电影新发展

迪(Phan Dang Di)执导的《大爸爸,小爸爸》(2015)①(如图 5-1 所示)是越南、法国和荷兰三方合作的影片。阮黄叶执导的《在无人处跳舞》(2014)②是越南、法国、挪威、德国合作拍摄的。越南与美国电影的合作也不少。美籍越裔导演阮武严明的《牧童》(2004)是越南、美国和比利时三方合作的结晶。阮查理执导的《末路雷霆》(2007)③是与美国合拍的,其战争场面可与中国导演冯小刚的《集结号》相媲美。2015年美国导演 Courtney Marsh 拍摄的纪录片《墙内的战争》(Chau, Beyond the Lines)是美国和越南合作的影片。

图 5-1 《大爸爸,小爸爸》剧照
(图片来源:制作方官宣发布)

由于地缘关系,越南与中国、菲律宾、日本、韩国等国也有密切频繁的合作。

① 《大爸爸,小爸爸》(亦名《父亲和儿子》《夏恋之外的故事》,Cha va Con va;Big Father,Small Father/Saigon Sunny Days),潘党迪导演,彩色片,约 102 分钟,DNY Vietnam Productiong、Acrobates Fim、Busse & Halberschmidt 2015 年联合出品。影片简介:在 20 世纪 90 年代后期的西贡(现胡志明市),摄影系学生武喜欢抱着照相机记录生活。他的室友唐是一位玩世不恭的浪荡子,武却为这样的唐着迷。一次偶然事件,武和唐逃亡到了湄公河三角洲的一个小村里,在那里武和父亲介绍的一位门当户对的女子结为夫妻,但他对那女子没什么感情。唐却和他的妻子关系暧昧,武很失落。
② 《在无人处跳舞》(Dap Canh Giua Khong Trung,Flapping in the Middle of Nowhere),阮黄叶(Nguyen Hoang Diep)导演,彩色片,约 98 分钟,Cine-Sud Promotion、Film Farms、Filmallee 2014 年联合出品。影片简介:惠(Huyen)是个只有十来岁的女孩,与一个无业游民 Yumg 同居怀孕,为了赚到堕胎的费用,她被迫加入了一个卖淫组织,遇到奇怪的人和事。这部影片反映了越南边缘社会的图景。
③ 《末路雷霆》(亦名《拳戒》,Dong Mau Anh Hung,The Rebel),阮查理(Nguyen Charlie)导演,彩色片,约 103 分钟,Chanh Phuong Phim、Cinema Picture 2007 年出品。影片简介:1922 年,法国殖民下的越南,法国殖民政权与越南民间民族抵抗组织在东南亚丛林中展开了一场"无间斗法"。

历史与当下:越南电影的多维审视

《香港脱险》①是越南作家协会与中国珠江电影制片厂合作的一部跨国主旋律题材作品,由中越两国导演联合执导。中方导演是执导过《情满珠江》的袁世纪,越方导演是执导过《退役的将军》(1988)的阮克利。2015—2016 年度贺岁档影片《越来越囧》②由越南、中国、韩国三方资本共同完成,是由中国导演郭翔执导的喜剧片。越南作家协会与北京沃森影视文化公司合作的《河内,河内》(2007)③由中方导演李伟和越方导演裴俊勇共同执导。值得一提的是,中国女演员甘婷婷参加了《河内,河内》的演出,并凭此拿下了越南金风筝电影节最佳女主角。此外,2015 年日本导演大森一树执导的《吹向越南的风》(*Blowing in the Winds of Vietam*,2015)是日本和越南的第一次合作。朗顿天执导的《租赁新娘》(2018)④翻拍自菲律宾 2014 年的同名电影。加入世贸组织后,韩国是越南电影产业的重要投资者,与越南在电影领域保持着高频率的合作。韩国 CJ 集团控股的 CGV 公司目前控制着越南一半的院线市场,2018 年越南电影票房前十位中有七部是 CGV 公司发行的⑤。韩国与越南合拍的影片有:金泰经执导

① 《香港脱险》(亦名《阮爱国在香港》,*Nguyen Ai Quoc O Hong Kong*),阮克利、袁世纪导演,彩色片,约 86 分钟,Chanh Phuong Phi、珠江电影制片厂 2004 年联合出品。影片简介:1930 年代,阮爱国(胡志明)在香港参加革命活动,被港英当局逮捕,在中越两地党组织的共同合作下,阮爱发挥个人的智慧,最终成功出狱。
② 《越来越囧》(亦名《囧》,*Tinh Xuyen bien Gioi*,*Lost in Vietnam*),郭翔导演,彩色片,约 96 分钟,广西首尔文化传播有限公司 2016 年出品。影片简介:潘石集团的钻石王老五潘帕斯请一家濒临破产的婚庆公司的老板赵小样帮忙物色一位满意的老婆。赵小样带着一个会说蹩脚粤语的女汉子白小白和潘帕斯一起到越南追求大牌女星阮氏芳。
③ 《河内,河内》(*Ha Noi*,*Ha Noi*),李伟、裴俊勇(Bui Tuan Dung)导演,彩色片,约 90 分钟,北京沃森影视文化交流有限公司、云南电影制片厂、越南作家协会 2007 年联合出品。影片简介:苏苏偶然发现病中姥姥的笔记本,为解其中的疑惑,苏苏只身来到越南寻访姥姥的故人。在边境小镇遇到越南青年阿敏,经历误会、冲突之后,善良、理解跨越了语言的障碍,沟通了两人的心灵。苏苏经过一番波折,终于知道姥姥年轻时候的爱情故事。一位越南老人坚守着对友人的承诺。
④ 《租赁新娘》(亦名《孝子找老婆》,*Tim Vo Cho Ba*,*Bride for Rest*),朗顿天(Luong Trung Tin)导演,彩色片,约 87 分钟,Dude Pictures 2018 年出品。影片简介:帅气的阔少 Long 玩世不恭,25 岁生日时因赌博欠债被追讨。一筹莫展时,他想到了外婆的巨额信托资金。然而要得到外婆的遗产有个条件,就是 25 岁要完成终身大事。为了还清债务,Long 租赁了一个新娘。
⑤ 西贡坦克:《越南电影市场,下一片蓝海》,见 https://k.sina.cn/article_5985890044_164c96efc01900sujc.html? from=ent&subch=oent。

第五章　市场化、国际化后越南电影新发展

的惊悚片《抽象画中的越南少女》(2007)①、阮查理执导的喜剧爱情片《明日再别2》(2014)②、潘嘉日灵执导的《我是你奶奶》③(2015)、阮光勇执导的《灿烂岁月》(2018)④、文公远执导的《不顾一切爱你》(2018)⑤。其中,《我是你奶奶》翻拍自韩国影片《奇怪的她》,《灿烂岁月》翻拍自韩国影片《阳光姐妹淘》,《不顾一切爱你》改编自韩国影片《我的野蛮女友》。《明日再别2》创下了越南电影票房纪录,《我是你奶奶》保持着越南电影票房的最高纪录。

此外,抓住时机走出去,选送国内优秀的电影作品参加在其他国家主办的专业性国际电影节,也是越南电影迈入国际化的重要路径。越南电影的口号是:让越南的影像进入世界,让世界了解真实的越南。进入 21 世纪以来,在美国、日本、中国、新加坡、法国、瑞士、日本等国家重要的电影节上,都可以欣赏到越南电影的风采。一批优秀的电影导演和优秀的电影作品也为越南电影带来

① 《抽象画中的越南少女》(亦名《越南女孩的肖像》,*The Legend of a Portrait*),金泰经导演,彩色片,约 95 分钟,Billy Pictures、CJ Entergainment、Dunut Media 2007 年联合出品。影片简介:小说家尹熙陷入创作危机。在越南生活的朋友徐英寄来了一幅抽象画 *Muoi*,尹熙产生兴趣,决定去越南窥探隐藏在抽象画背后的故事。随着调查的深入,种种怪事在他们周围发生,尹熙觉得徐英就是抽象画中的越南少女。
② 《明日再别 2》(*De Mai Tinh 2 : Die Hoi Tinh , Let Hoi Decide*),阮查理(Nguyen Charlie)导演,彩色片,约 95 分钟,CJ Entertainment、Chanh Phuong、Early Riser Media Group 2014 年联合出品。影片简介:会(Hoi)愚人节后从美国回到越南西贡,为建设采购中心寻找投资项目。她在酒店外面被抢劫,被帅气的南(Nam)救了下来。南是一位有才华的艺术家,他在会住的酒店工作。会被南迷住了。随后,围绕着情感纠缠和商业竞争,发生了一系列啼笑皆非的事情。
③ 《我是你奶奶》(亦名《我的奶奶 20 岁》,*Em La Ba Noi Cua Anh , I Am Your Grandmother/Sweet 20*),潘嘉日灵(Phan Gia Nhat Linh)导演,彩色片,约 95 分钟,CJ Entertainment、Chanh Phuong Phim、Early Risers Media Group 2015 年联合出品。影片简介:70 岁的奶奶 Dai 突然变成了 20 岁的模样。然而,相貌看上去 20 岁,做事风格却像是 70 岁,这给她带来很多麻烦,尤其是谈恋爱方面。
④ 《灿烂岁月》(亦名《姐姐妹妹漾起来》,*Thang Nam Ruc Ro , Sunny/Go-GO Sisters*),阮光勇(Nguyen Quang Dung)导演,彩色片,约 117 分钟,CJ Entertainment、CJ HK Entertainment、HK Film 2018 年联合出品。影片简介:六个女生是高中时的好朋友,野马帮是这六个女生高中时候组成的小圈子。20 年后,美蓉得了不治之症,晓芳决定找到昔日的其他四位成员,完成美蓉最后的心愿。她们 20 年后重聚,回忆起了她们青春洋溢的学生时代。
⑤ 《不顾一切爱你》(*Yeu Em Bat Chap*),文公远(Van Cong Vien)导演,彩色片,约 100 分钟,Kantana Post Production、Live Media 2018 年联合出品。影片简介:男生 Minh Khoi 偶然遇到并救了醉酒打算自杀的女孩 Dieu Hieu。Khoi 和 Hieu 在打打闹闹中坠入爱河。

历史与当下：越南电影的多维审视

了国际声誉。如 2004 年青年导演王德带着《得失之间》[①]参加了第 7 届上海电影节亚洲新人参赛片单元的评比。这部影片还参加过在美国纽约举办的翠贝卡(Tribeca)国际电影节以及瑞士第 27 届歌德堡国际电影节等。2003 年黎煌带着《酒吧姑娘》先后参加过在伊朗举行的亚太国际电影节、法国的南特三大洲电影节等。2005 年胡光明带着《变迁的年代》参加了第 8 届上海国际电影节。2005 年第 18 届新加坡国际电影节聚焦越南电影,重点介绍了两位著名的越南导演和他们的作品,分别是杜明俊和刘仲宁(Luu Trong Ninh)。2005 年第 2 届越南国际电影节在美国加利福尼亚州的埃尔文(Irvine)举办,越南送去了 6 部故事片和 31 部短片。2006 年裴硕专带着《活在惊恐中》[②]参加了第 51 届亚太国际电影节及第 9 届上海国际电影节。2006 年,越南文化信息部选送阮武严明执导的《牧童》参加第 78 届奥斯卡奖的角逐,他们认为《牧童》已经具备了参加奥斯卡奖角逐的全部条件。2006 年刘皇导演的《穿白丝绸的女人》参加了韩国釜山国际电影节,2007 年参加了第 15 届中国金鸡百花电影节。2007 年斯蒂芬·乔治带着《猫头鹰与麻雀》[③]参加了美国圣地亚哥亚洲电影节、美国洛杉矶电影节,夏威夷国际电影节等。2010 年刘皇带着《龙现江湖》参加了第 13 届上海国

① 《得失之间》(*Cua Roi*, *Lost and Found*),王德(Vuong Duc)导演,彩色片,约 100 分钟,2002 年出品。影片简介:Thang 是河内的知识青年,出身书香门第,祖父是翻译和研究儒道思想的学者。他以优异的成绩从大学毕业。他以前的老师 Dao 邀请他去一家数学研究机构工作,这家数学机构主攻奇数算法。他个性刚直,放弃了他的数学前途,但这样做给他带来很多麻烦。注:根据越南国内的报道,此片是 2002 年公映。根据豆瓣、IMDB 的信息,此片出品于 2003 年。本书采纳越南国内信息。

② 《活在惊恐中》(*Song Trong So Hai*, *Living in Fear/Upward*),裴硕专导演,彩色片,约 110 分钟,2005 年出品。影片简介:泰(Thai)是南越士兵,有两个妻子,她们住在不同的地方。1975 年战争结束,他带着第二位妻子和孩子来到一片新的土地上,那里到处都是战争留下的地雷。一天,他和朋友南德(Nam Duc)喝酒时得知,这些地雷是可以换钱的。泰冒着生命危险清除地雷,收集废料换钱。他明白地雷总有一天会被清理完,他需要新的挣钱方式。他在清理过的雷区耕种土地。他得出一个结论:地雷只有被踩时才是危险的,如果被从地里取出来它就是一块石头。

③ 《猫头鹰与麻雀》(*Cu va Chim Se Se*, *Owl and the Sparrow*),斯蒂芬·乔治(Stephane Gauger)导演,彩色片,97 分钟,Annan Pictures、Annam Productions 2007 年联合出品。影片简介:Thuy 是个 10 岁的孤儿,在她冷血叔叔的工厂里劳动。她逃到了西贡,以街头卖花为生。她遇到了被未婚妻抛弃的动物园管理员 Hai。她卖了一朵花给空姐 Lan, Lan 为她买了晚餐并给她提供了过夜的地方。Thuy 把 Lan 想象成是一只麻雀,而 Hai 则是一只猫头鹰,Thuy 想撮合他俩在一起。

第五章 市场化、国际化后越南电影新发展

际电影节。2014年阮黄叶带着《在无人处跳舞》参加了2014年第71届威尼斯国际电影节。2015年武国越带着《绿地黄花》参加了2015年中国第2届丝绸之路国际电影节。2019年陈清辉带着《罗姆》①参加了第24届韩国釜山国际电影节,2020年参加了加拿大奇幻电影节②。

总之,随着越南电影产业的活跃繁荣,越南电影国际化已成常态。在这个过程中,越南电影如何保持本土特色,如何提升创新能力,而不是被国际化(西方化)牵着鼻子走,这是越南以及当前诸多正处在上升期的亚洲国家电影所面临的共同课题。

此外,在国际化的过程中,一批海外越裔导演(如法籍越裔的陈英雄,美籍越裔的裴东尼、阮武严明、斯蒂芬·乔治、段明芳、武国越等,瑞士籍越裔的胡光明)的加盟,加深了越南电影国际化的深度和广度。海外越裔导演频繁往来于越南本土与国籍国,不少影片还是在越南本土拍摄的,为越南本土电影带来了国际化资源和交流渠道。比如越南本土导演阮青云拍摄《流沙岁月》时遇到资金难题,《青木瓜之味》的导演陈英雄知道后,就从法国给他寄来5盘高质量的胶片。阮青云用它来拍夜景效果非常好。海外越裔导演为本土导演开阔了国际视野,丰富了本土电影的艺术表现技巧。

第三节 个体生命与文化身份的执着抒写

20世纪90年代以来,越南电影在一种全新的国内及国际语境中发展。这种

① 《罗姆》(亦名《人性爆走课》,Rom),陈清辉(Tran Thanh Huy)导演,陈英雄任制片人,彩色片,约79分钟,Asian Film Market、Cyclo Anination、EAST Films 2019年联合出品。影片简介:罗姆(Rom)生活在熙熙攘攘的西贡,习惯买非法彩票。他住的巷子面临拆迁,巷子里的居民拒绝不合理拆迁。Rom想尽办法帮助大家保住家园,以实现他找到父母的梦想。
② 加拿大奇幻电影节(Fantasia International Film Festival),1996年创办,每年在加拿大的蒙特利尔举办,被誉为"北美最大的类型电影节"。

历史与当下:越南电影的多维审视

全新的国内外语境为越南电影的创作艺术带来了全新的风貌。越南新电影成为国际影坛的亮点,这是越南本土导演和海外越裔导演共同书写的结晶。这一时期越南的电影虽然也经历了转型期的阵痛,但随着其对新环境的适应性增强,越南电影"从影片的思想性和艺术性方面来讲,却有了提高。电影从过去的偏重政治宣传,转向更全面地反映社会生活,并注重娱乐性。艺术上开始出现各种流派。拍摄技术也有了很大的提高,开始向世界电影靠拢,呈现出许多的现代气息"①。在新环境中栉风沐雨的越南新老导演,一方面渴望全球化,另一方面也渴望在全球化语境中实现自我民族的国际认同。因此,他们的影像作品既具有强烈的本土意识,注重从民族历史、民族传统文化、民族生活中去挖掘题材,同时在影像主题的设定上也有意识地去寻找那些超越国界、超越意识形态的人类普世主题。

一、90年代以来越南电影艺术概述

随着国际交流的日益频繁,世界范围内人本主义思潮不断冲击着越南社会的各个角落,在这个新语境下成长起来的越南导演个体意识不断增强;而海外的越裔导演长期浸润在人本主义根基深厚的社会语境中,对于生命的个体意识本身就具有足够的认同。所以,从90年代开始,越南导演——包括本土导演和海外越裔导演——不约而同地将镜头转向对"个体生命"的倾情抒写。与此同时,在文化全球化的语境下,越南本土导演和海外越裔导演都有走向世界寻求民族身份认同的内在需要。在越南本土,西方现代文明加速了越南社会"去传统"的步伐;而旅居在"国籍国"的海外越裔导演也面临着来自母国的文化身份被发达的现代文明遮蔽的危机。因此,越南本土导演与海外越裔导演又一次将目光共同锁定在对民族传统文化的表达上。只有坚守住民族的东西,才能实现对世界的表达,这既是引起世界认同的一个有效策略,也是对现代文明冲击下的民族传统文化的一种追思与留恋。

① 杨然:《步入新世纪的越南电影》,《东南亚纵横》2002年第3期。

第五章　市场化、国际化后越南电影新发展

无论是生活在越南本土还是生活在海外的当代越南人，对他们来说常年的战争带来的灵肉之痛难以在短时间内愈合，而现代文明与传统文化的二难选择又是横亘在眼前的新的纠结。这新痕旧伤交织成的二元社会背景直接影响了90年代以来的越南新电影创作的主旨。站在个体意识的角度去抒写战争伤痕、传递传统信仰，这两条主旨在90年代的越南新电影中交相呼应。如前所述，在战争年代和缓冲期前后，越南电影导演对战争的诗意抒写，其基本的精神支撑仍是站在宏大叙事的立场上，自觉地承担起"自我走出来为民族为社会承担责任和命运"的使命感和责任感。而90年代以来活跃于影坛的越南导演则是站在个体生命的立场上，为战争、为社会变迁提供了一种颇具个人意味的互文性解读，旨在抚慰战争与社会的变迁给个体带来的痛楚与焦虑。同时，他们又通过个体所承受的痛楚和焦虑为刚刚流走的战争岁月和正在进行的社会变迁提供了一种新的阐释视角。

如邓一明导演的《乡愁》，将关怀的目光转向了在偏远乡村土地上耕作的生命个体——一位越南农村妇女。她和她的伙伴们在这块美丽的土地上艰辛劳作，为着日益现代化的都市提供给养。社会在变迁，生活在急转，不管他们身在何处，从未间断过对故土的眷恋和对幸福的渴望。在影片里，土地是他们的生命支柱与精神源泉，也是代表着家园与传统的重要符号。陈文水导演的纪录片《美莱城的小提琴曲》，以越南老兵的个体化视角反思了当年发生在美莱城的那场屠杀。当年这些老兵也都是才十八九岁的懵懂青年，恐怖的屠杀不仅伤害了越南人民，也使他们终生沉浸在痛苦和死亡的阴影中。影片中，越南"美莱和平公园"(My Lai Peace Park)项目的主席迈克·勃姆(Mike Boehm)拉起了小提琴，悠扬的小提琴曲渲染了整个画面，这画面里裹挟着美国老兵对战争的复杂情绪——既有对越南人民宽恕他们的感动，也有对世界和平的希冀。这部纪录片不是要重新撕开伤口，而是要人们重新开放思想，让和平永续。法籍越裔导演陈英雄的《青木瓜之味》带领着我们回到了一个没有尘世纷扰的越南，卑微而渺小的女孩梅就在这纯净的世界中坦然承受着生活的幸与不幸。在大户人家

历史与当下:越南电影的多维审视

的帮佣生活中,她体验到了生活的欣喜、艰难、困顿、离别,还有死亡。陈英雄通过梅的成长过程昭示的是东方生存智慧的无穷魅力。刘仲宁执导的《没有丈夫的码头》根据杨向(Duong Huong)的同名小说改编,影片以一群被边缘化的乡村女子的视角为我们提供了对于战争及战后越南人生活变迁的真切解读。影片故事的年代背景是从1956年反殖民战争开始到国家重新统一的这段时间。这群女子的丈夫或战死或失踪,她们平静地生活并承受着精神和情感上的伤痛。在反侵略的日子里,人们一边忙着建设自己的村庄,一边为南方战场提供援助。战后的日子里,她们要独自面对情感的创伤。导演刘仲宁透过乡村的竹林、灌木丛向我们展示了这群"历史遗留下来的人"。王德的《得失之间》以变革中的越南当代社会为背景,通过对越南社会现象的层层剥离,向人们展示了一个小人物在权势压迫下的命运,传达出他对人生最本真的认识。这些影片一方面注重从个体的角度解读社会历史,另一方面也有意识地强调故事本身的乡土气息和民族特色。如《乡愁》中,着意渲染了越南民情风俗,如对民间葬礼、乡间水偶戏等场面的描绘等。影片在用光上也极尽所能地去勾勒越南乡间的美丽景致,如朝霞满天、妩媚阳光、田间小路等。《没有丈夫的码头》以越南东北部村庄为背景,画面具有越南北部村庄的浓郁特色,如竹林、竹屋、榕树、码头、船只等。为拍摄《青木瓜之味》而在法国搭建的摄影棚,精心还原了越南旧式人家的庭院风貌——花窗、檐廊、热带作物,乃至小小的昆虫等,一应俱全。这些影片几乎无一例外都穿插了几曲运用民族器乐演奏的民族音乐,极富民族气息。武国越是一位能够灵活游走在商业片、爱情片、艺术片之间的多能型导演。他执导的《绿地黄花》颇有陈英雄的《青木瓜之味》的味道,以哥哥阿韶(Thieu)和弟弟小祥(Tuong)的成长体验向我们展现了80年代越南乡村社会的风土人情。那个年代虽然物质匮乏但是人与人之间的情感却是简单而真实的,这简单和真实之中还裹挟着理想主义的光芒。影片剔除了政治环境、社会变迁等各种时代因素,风格清新纯净,为我们提供了一次民族精神的亲切还乡。这些影片中的桥段设计和细节处理,无一不渗透着越南影人对自我文化身份的强调。

第五章　市场化、国际化后越南电影新发展

　　这一时期的代表作品还有：武黎美执导的《战争走过的地方》(1997)，阮青云执导的《无名的尤加利树》(1994)、《流沙岁月》(1999)、《梦游的女人》(2002)，越灵执导的《共居》(1999)①和《梅草村的光辉岁月》(2002)，黎煌执导的《漫长的旅程》(1996)②、《酒吧姑娘》(2003)，王德执导的《锯木匠》(1999)③，阮武严明执导的《牧童》(2004)，吴光海执导的《飘的故事》(2006)，段明芳、段明青姐弟执导的《沉默的新娘》(2005)等。

　　2007年越南加入世界贸易组织之后，特别是进入21世纪的第二个十年，越南新一代年轻导演——如潘党迪、阮黄叶、武国越、阮春智等——强势崛起，展现出旺盛的创作力。这些青年才俊以朝气和锐气为越南电影注入了新鲜的时代气息。战争的伤痕在他们身上逐渐褪色，他们肩上的历史包袱明显要比他们的前辈导演减轻了不少。但是，在关注"个体抒写与文化身份表达"的意识方面，比起前辈们可说是有过之而无不及。如果说，他们的前辈导演如刘仲宁、阮青云等侧重于通过对个体命运的诉说去为越南的历史和现实寻求某种终极关怀，那么这波新起来的新锐导演则将自己的兴趣点更多地聚焦于普通个体的生

① 《共居》(*Chung Cu*, *Apartment/Bulding*)，越灵导演，彩色片，约90分钟，Fonds Sud Cinema、解放电影制片厂、L'Agence de la Francophonie 1999年联合出品。影片简介：影片以胜利公寓看门人的视角，描绘了1975年越南解放到革新开放经济转型期越南人民的生活和思想的变迁。
② 《漫长的旅程》(亦名《长途跋涉》，*Ai Xuoi Van Ly*, *The Long Journey*)，黎煌(Le Hoang)导演，彩色片，约90分钟，解放电影制片厂1996年出品。影片简介：该片采用了公路电影的形式。谭(Tan)乘坐着由南往北的火车，随身带着一个旧背包，背包里装着战友泰(Thai)的遗物。泰为救谭而死亡。谭找到泰牺牲的地方，那里现在是一所幼儿园。他找到泰的遗骸，打算把泰的遗骸带回故乡。谭在旅程中遇到了女战友棉(Mien)，她现在是一位商人。因为带着奇怪的背包，谭被怀疑走私物品，被刁难，误了火车。棉代为保管谭的背包，阴差阳错也没赶上火车。背包又被一位战士美媛(My Uyen)带到了她的家乡。幸好，谭和棉在一位退休将军的便车上再次相遇。他俩几经周折终于找到了装着战友遗骸的背包。
③ 《锯木匠》(亦名《伐木工人》，*Nhung Nguoi Tho Xe*, *The Sawyers*)，王德(Vuong Duc)导演，彩色片，约85分钟，越南故事片厂1999年出品。影片简介：根据越南作家阮辉涉(Nguyen Huy Thiep)的同名小说改编。文盲唐(Buong)在自己的小屋开餐厅，其中一道菜是烤狗肉。村里的居民发现他偷杀了自家狗，把他赶走。Buong和大学毕业的侄子玉(Ngoc)，还有其他家人，来到热带丛林做伐木工。唐在这个新的环境中，干上了贩卖人口的罪恶勾当。在一个文明的社会里，没有什么比丛林法则更加凶残。

历史与当下:越南电影的多维审视

命体验和命运走向本身,以此向世界告白这个族群在当下的精神世界。潘党迪的《毕,别害怕》(2010)①,以一个6岁男孩的视角审视了河内一户普通中产家庭成员之间人性的疏离与压抑,真实揭示了在现代转型社会中一个濒临撕裂的越南家庭的人际心理。阮黄叶的《在无人处跳舞》描绘了一群边缘女孩在车流如织、人潮汹涌的都市里的苟且生存。镜头常常在她们的故乡,或者有着相似于故乡景致的树林、池塘、海港间切换。在社会转型期,边缘女孩为了生计从故乡来到都市无所依傍,灵肉扭曲。而"故乡"或"类故乡"这类场景的反复切入,其实是某种隐喻。因为,故乡指向"生来之初",是寄居的灵魂的落脚处。边缘女孩对故乡的寻找,恰恰说明了个体在欲望横流的转型都市中自我的迷失与找回。阮春智执导的《无尽之恋》②是一部具有浓郁浪漫元素的爱情电影,影片以超自然的色彩讲述了植物学专业的学生灵(Linh)和摄影师贵明(Quy Binh)之间爱而不能的故事。爱情的阻力不仅来自现实,还来自前世的困扰。他们相信"前世的恋人会在这一生中找到彼此",相信姻缘天定。这也表达了当代越南年轻人对爱情、对婚姻的态度。这种爱情观、婚姻观具有典型的东方民族的超验色彩。

总之,国际化后的新老越南影人,站在各自不同的视角去透视当代社会变迁中的个体,去抒写个体们的情感变迁和生存体验。他们含蓄、唯美的光影流转里没有那种高科技的浮华与炫目,却有着对自我民族在当下境遇的真切解读。他们努力寻找世界普世情感,积极参与国际表达,终于在新的世纪以别样的东方风景在世界影坛获得属于自己的掌声。

① 《毕,别害怕》(亦名《红苹果的欲望》,Bi, Dung So!; Bi, Don't Be Afraid),潘党迪导演,彩色片,约91分钟,Acrobates Film、Arte France Cinema、Sudest-Dongnam 2010年联合出品。影片简介:毕和父母、姑姑、保姆生活在河内的一所老宅里。他最喜欢去制冰厂和河边玩耍。生活看似平静。父亲与家人疏离,却与外面的按摩师混在一起。母亲对此熟视无睹。姑姑单身,和一个身材魁梧的学生关系暧昧。

② 《无尽之恋》(亦名《何时相爱》,Bao Gio Co Yeu Nhau, I Will Wait),阮春智(Nguyen Dust)导演,彩色片,约90分钟,Dreamscape DBS 2016年出品。影片简介:灵是一位热爱自然的植物学学生,在一次野外考察中出了事故,被摄影师贵明搭救。两个年轻人坠入爱河,却遭到灵的母亲反对,但是两人感情更加深厚。随着爱情的升温,贵明常常受到梦境的困扰,梦中他总是遇到一位和灵相似的女子,并对她说:"当莲花盛开时,我会娶你。"原来他们的姻缘在前世就已经出现了,所以这世相遇是必然。

第五章　市场化、国际化后越南电影新发展

二、影人解读

如前所述,这段时期涌现出一大批优秀的导演和作品。在此我们拟为大家介绍越灵、胡光明、阮武严明几位导演和他们的代表作品。①

(一)动人的越南风情与民族传统音乐的成功组合——越灵

越灵1952年出生于胡志明市,是当代越南重要的女导演之一。她于1970年代开始在解放电影制片厂从事纪录片制作。1975年从电影厂的摄影师培训班毕业后,她也为纪录片写过一段时期的剧本。1980至1985年她前往苏联的VGIK电影大学导演系学习。她的作品除了我们前面提到的《巡回马戏团》(1988),还有《恶魔的印章》(1992)②、《共居》(1999)、《梅草村的光辉岁月》(2002)等。《梅草村的光辉岁月》是她最具有国际影响力的作品。

《梅草村的光辉岁月》由越南解放电影制片厂与法国的Les Films d'Ici合作拍摄。2002年在第7届韩国釜山国际电影节第一次亮相。影片根据越南著名作家阮尊(Nguyen Tuan)的小说《坛寺》(Chua Dan, Dan Pagoda)改编。故事发生在20世纪20年代越南北方农村——梅草村(Me Thao)(如图5-2所示)。在越南传统音乐"Ca Tru"的旋律声中,影片缓

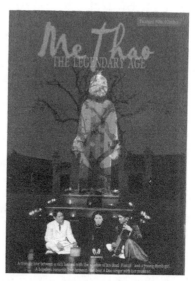

图5-2 《梅草村的光辉岁月》剧照
(图片来源:制作方官宣发布)

① 对这一时期的陈英雄、裴东尼、阮青云等几位重量级导演,我们拟辟专章详细分析。
② 《恶魔的印章》(亦名《鬼之印》,*Dau An Cua Quy*, *Devil's Stamp*),越灵导演,彩色片,85分钟,解放电影制片厂1992年出品。影片简介:一个年轻的女孩因为有一个丑陋的胎记,被村民视为恶魔并遗弃。

历史与当下:越南电影的多维审视

缓讲述了那个年代生活在梅草村的人们的故事。梅草村是一个非常具有越南民族风韵的小村,那里的人们以种桑养蚕为生,影片的主人公阿阮(Nguyen)、张心(Truong Tam)和苏(To)就生活在这里。阿阮是梅草村里比较富有而且还有点欧化倾向的开明绅士,张心是他的知心好友。张心原来是越南民族音乐"Dan Day"的乐手,曾经因为被指控杀人而被阿阮救下。后来张心就在阿阮家住下,成为他的管家和心腹。阿阮爱上了城里的一个姑娘,打算与她结婚。但是就在姑娘来梅草村看他的路上,发生了交通事故,姑娘离开了人世。挚爱的女人的死,使阿阮受到沉重的打击。从此阿阮失去了生活的乐趣,过着空虚的日子。他开始拒绝一切现代化的东西,烧毁了自己一切西式的东西,包括西式家具、西式衣服等。更过分的是,他还强迫他的村民们也摧毁自己少得可怜的一些现代化的财产,包括工具、玩具、书本等等。张心看到往昔这片宁馨的土地正滑向苦难,它的主人几乎丧失理智,很想把阿阮从低迷的生活状态中唤醒,让他重新振作起来。张心发现用传统乐器"Dan Day"演奏的音乐对减轻阿阮的痛苦很有效果,就把他介绍给"Ca Tru"歌手苏。渐渐地,三个人陷入了一种三角恋的尴尬中。张心为了感谢阿阮曾经的救助,放弃了对苏的感情。而此时,阿阮正徘徊在情感纠缠中,一度忽略了对苏的关心。苏努力用自己感人的音乐和纯洁的情感唤起阿阮的爱意。苏曾经是一个著名的歌手,丈夫是"Dan Day"的乐手,自从丈夫去世后她就不再唱了。丈夫给苏留下的"Dan Day"具有一种超自然的力量,可以帮助世间痛苦的人们减轻精神折磨。但是苏的丈夫也在"Dan Day"上留下一个诅咒——任何不是苏丈夫的人演奏它都将死去。而此时,法国殖民者恰好要在阿阮的土地上修建一条铁路线,这是阿阮无论如何也不能容忍的。故事的高潮是这样发生的:张心演奏着苏的丈夫留下的"Dan Day",在悠扬的"Dan Day"声中离开了人世,阿阮在好友身旁绝望地哭泣。张心离世后,阿阮和苏也在漂泊的人生中疏远了彼此。发生在梅草村的这个关乎友情、爱情故事成为人们流连往事的光辉记忆。

《梅草村的光辉岁月》是一部纯粹的越南电影,被誉为"动人的越南风情与

第五章 市场化、国际化后越南电影新发展

民族传统音乐的成功组合"。影片的画面精美,音乐悠美,充满诗意地向人们展示了20世纪50年代越北人的日常生活。村子里的老井,团团簇簇漂流的水草,装满金黄色蚕茧的平篮,这些日常生活里最普通也是最富有民族特色的元素和具有几千年历史的民族乐器"Dan Day"和音乐"Ca Tru",为影片注入了沧桑的历史感和厚重的文化韵味。影片通过几位主人公不同的情感选择和命运走向,告诉人们纯粹的越南情感、越南性格和越南人对于自己的洞察与解读。苏这个人物的出场为故事添进了浪漫主义的线索,但是影片并没有落入一般银幕"三角恋"题材的窠臼,而是指向更为普遍的人性主题,如爱情的忠贞、朋友的情谊、家园的担当。影片最精彩的看点就是具有千年传统的民族音乐"Dan Day"和"Ca Tru"的表演。民族传统音乐"Dan Day"和"Ca Tru"[1]担当了影像表达的重要功能,它们不仅是故事发展的重要推动力,也是为故事增添民族审美情趣的重要表达符号。"Dan Day"是越南传统的一种三弦乐器,琴器上有很长的杆子,演奏技巧要求很高,技艺细腻丰富。悠扬低缓的民族音乐在影片中起到画龙点睛的作用,描摹出了越南式的忧郁、多愁和动情,烘托了电影的灵魂。《梅草村的光辉岁月》在法国、意大利等国家上映时曾引起轰动,多次获得国内国际大奖。

《共居》改编自越南作家阮浩(Nguyen Ho)的同名小说,是越灵从苏联回国后拍摄的第一部作品,也是在越南社会产生较大反响的影片。《共居》的故事发生在西贡,时间跨度为越南南北统一后数十年间。1975年5月,越南共产党军

[1] "Ca Tru"是越南传统的一种歌筹乐,最初是由年轻的女歌手在某种宽松的环境演唱,用来款待男士,并配以饮料和点心。"Ca Tru"繁荣于15世纪的越南北部,流行于皇宫、贵族官邸、文人学士的私宅,用以庆祝生意兴隆、添丁、盖房等等。后来发展到在公共场域、客栈、老百姓家里表演。"Tru"的意思是"卡片","Ca"的意思是越南语歌曲,因为客人到客栈欣赏"Ca Tru"时,需要购买一种竹制的卡片,后来这种歌筹音乐形式就称为"Ca Tru",意思是"卡牌歌"。表演结束后,客人会根据歌手的表现把卡片送给某个歌手,每个歌手根据收到的卡片数量获得自己的报酬。每一次"Ca Tru"表演最少需要三个人,歌者一般都由女性担当,第二位表演者负责演奏一种木质或竹制的并配以两根木槌的打击乐器,第三个人负责演奏"Dan Day"。还可以再配以鼓手。鼓手根据自己的态度决定击鼓的方式,如果认可歌者,就击鼓边数下,如果不认可就击两下。

队在西贡举行游行,庆祝革命的胜利。住在胜利公寓(Hotel Victory)的谭(Tham)先生谨慎地观察着街头场面欢腾的庆祝活动。公寓的老板逃走了,谭先生对公寓很有感情,很担心公寓的未来。公寓被新政府征用,被改建为革命同志的集体公寓,谭先生被指定为胜利公寓的经理,负责集体公寓的日常事务。军人和他们的家属陆续搬进公寓,如俊(Tuan)、妻子英(Anh)和儿子天聪(Tiong Cong)一家。洪是个单身汉,巢(Sau)在战争中失去了胳膊。明(Minh)是公寓老板的侄女,也是医学院的学生,她和雄(Hung)恋爱结婚。谭先生喜欢上住在这里的一群人,大家像兄弟姐妹们一样愉快地生活一个大家庭里。革新时代来临,越南社会经济转型,俊(Tuan)告诉谭先生,胜利公寓将被拆迁,政府出资把公寓买下来了,这里将改建为一家酒店。人们为政府的举措感到兴奋,然而谭先生却暗自颓丧,他不能理解时代的变化。经济条件比较好的家庭陆续搬出公寓,住进自己新买的房子里。一个夜晚,谭先生走了,把政府补助给他的资金无条件地给了一个男孩。《共居》通过一个老人从解放后到革新时期的生活经历,传达出在一个变迁的年代中人们面对传统与现代的两难矛盾。这部电影的得力之处在于对人物心理变化的时代表达,既准确地传达了社会历史必然的走向,同时也在一份无奈的温情中充满了对个体生命的怜惜。这是越南在法国发行的第一部商业电影,参加了第 21 届莫斯科国际电影节。

《恶魔的印章》是一个带有寓言色彩的故事。故事的年代背景是模糊的,主要人物有三个:一个被判死刑的罪犯,一个老麻风病人,一个身上印着胎记的女孩,他们在丛林里遭遇。影片探讨了一个落后社会中存在于幸福和偏见之间的矛盾纠葛。

(二) 变迁年代的悲歌一曲——胡光明

胡光明 1949 年出生于越南河内,2020 年 1 月病逝于胡志明市。1962 年胡光明前往瑞士留学,毕业于瑞士联邦理工学院。1979 年他去巴黎电影学校学

第五章　市场化、国际化后越南电影新发展

习。胡光明现在的身份是越裔瑞士籍人。他导演过的影片有《卡马》(1987)①、《白皮书》(1991)②、《门，门，天堂之门》(1996)③、《变迁的年代》(2005)等。

影片《变迁的年代》是胡光明的重要作品，根据越南作家黎硫(Le Luu)在20世纪80年代最畅销的同名小说改编，讲述了在那个思想有些畸形的政治年代里，一个越南普通军人为此付出的情感代价和一个女人为此所度过的酸涩的一生。影片是这样开头的：女儿要结婚了，长年在外的军人江明赛(Giang Minh Sai)回到家乡参加女儿的婚礼。在欢快的婚礼上，他想起了自己当年的婚姻。当年，村子里一个大户人家是亲法国派。当法国人的势力在越南衰退后，这户人家不得不想办法保全自己。这样，大户人家就匆匆用小妾生的女儿与属于革命家庭的江明赛家结了亲。那时江明赛才刚刚12岁。妾生的女儿叫图伊特，因为身份卑微，没有什么文化。赛对父母硬塞给他的妻子没什么兴趣，但受父母之命却不得不迎娶这个18岁的新娘。尽管图伊特竭尽全力想要得到丈夫的爱，但赛从始至终都很排斥她，甚至对她厌恶至极。这场包办婚姻从一开始就注定了失败的结局。为逃避这段不理想的婚姻，赛选择了离开家庭去参军。赛的叔叔和哥哥都是新政权领导下的新人物，赛也认真学习，积极进取，很想在政治上有所进步。他也曾经爱上过别的女孩子。他想离婚，他不理图伊特，也不去碰她。部队的领导知道了这事就找他谈话。领导说："你想争取入党吗？那么就得注意自己的作风问题，要尊重你的妻子。"甚至，部队领导还跟着他回家，

① 《卡马》(Con Thu Tat Nguyen, Karma)，胡光明导演，黑白片，约103分钟，解放电影制片厂1987年出品。影片简介：平(Binh)是一名南越士兵，他的妻子Nga在平出战的时候从事卖淫的生意。平回来后发现了Nga的行为，无法原谅Nga。他们的朋友Le Cung Bac努力促成两人破镜重圆。
② 《白皮书》(Trang Giay Trang, Page Blanche)，胡光明导演，彩色片，94分钟，解放电影制片厂、MHK Film 1991年联合出品。影片简介：1975年4月柬埔寨红色高棉上台，Vixna听从丈夫的意见带着她的孩子从巴黎返回金边。她在这里没有看到她所期望的共产主义，反而成了波尔布特(Pol Pot)政权的受害者和见证人。
③ 《门，门，天堂之门》(亦名《消失》《走、走，永远离开》，Bui Hong; Gone, Gone, Fover/Gate, Gate, Paragate)，胡光明导演，彩色片，85分钟，解放电影制片厂、ZooDee Productions 1996年联合出品。影片简介：一家有三个兄弟姐妹，姐姐刁顺(Dieu Thuan)原是阮朝王族人家的小妾，后遁入空门，法号妙淳。一个弟弟是共产党，另一个弟弟是南越军人。

历史与当下:越南电影的多维审视

每天早上都问一遍图伊特:"昨晚休息得怎么样啊?"图伊特开始总是默默地流下眼泪,后来终于有了羞涩的微笑。后来图伊特怀了孕,生下了她和赛的女儿。再后来,赛喜欢的姑娘也嫁给了别人,而赛还是因为妻子家庭的问题没有能够入党。最终,赛和图伊特离了婚,图伊特独自抚养女儿长大成人。多年以后,回到家乡的赛在女儿的婚礼上邀请图伊特一起合影,可是图伊特站在赛身旁面对着镜头却怎么也笑不出来,尽管摄影师说"笑一笑,笑一笑",可是图伊特依然泪如雨下。个中心酸,如烟往事,千般滋味此刻全都涌在图伊特的心头……

在《变迁的年代》里,镜头以诗性的张力对那个特定年代的个体进行了自己的注解,同时也以对个体的注解来重新解读那个特定时代的政治氛围。赛和图伊特的辛酸往事触动着人们内心深处最柔软的地方。在那个特定的政治氛围下,图伊特和赛将人生最美好的年华错付给了彼此,他们都为之付出了沉重的代价,都是受害者。人们很难区分他们彼此到底是谁伤害了谁。在2005年第8届上海国际电影节上,《变迁的年代》获得最佳音乐、最佳导演、最佳女主角、最佳男主角、最佳摄影等一系列奖项提名,显示了这部电影的实力。最终,这部影片获得最佳音乐奖,评委们给出的获奖评语是这样的:"电影音乐的音符犹如画家手中的颜料。该片的音乐正是用优美的音符感染了我们。故事中主人公感人的命运正是因为电影音乐的存在而显得更加鲜明。"这部电影的音乐师是邓佑福①。这部影片此前也曾多次获得其他国内外奖项,如2005年越南电影协会银风筝奖,2005年第18届新加坡国际电影节最佳女主角奖,2005年第11届法国亚细亚国际电影节爱弥尔·居美奖(the Emile Guimet Award,由法国巴黎国立亚洲国家艺术博物馆授予,爱弥尔·居美奖要求影片不仅质量要高,还要能弘扬亚洲的文化)。

胡光明的电影作品偏爱将特定的政治背景与个体的时代遭遇联系在一起进行思考。《白皮书》是他1990年代初的作品,讲述了红色高棉政权统治下,普

① 邓佑福(Dang Huu Phuc),1953年出生,毕业于河内音乐学院,越南著名音乐人,为《番石榴季节》(2000)、《门,门,天堂之门》(1996)、《变迁的年代》(2005)等著名电影作品作曲。

第五章　市场化、国际化后越南电影新发展

通个体的社会理想在残酷的政治现实中被撕碎的人生悲剧。《门、门,天堂之门》是1990年代中期的作品,由越南政府全额资助拍摄。影片以阮氏封建王朝王族人家的小妾为主线,通过她的命运去见证历史的滚滚大潮。影片最后将落脚点放在引导人们去思考动乱的岁月中佛家处世的大智大慧。

(三)一个人的成长与家园情怀——阮武严明

阮武严明,亦名吴古叶,生于1956年,现在是越裔美国人。阮武严明出生于越南北方,父亲是经营剧院的。小时候为了躲避紧张的战争氛围,阮武严明就常常溜进剧院,从电影中找到远离现实的钥匙和了解世界的窗口。后来,他到了美国学习,获得美国加州大学洛杉矶分校的应用物理学博士学位。他曾在美国加利福尼亚大学从事物理学教学16年。1998年他才在美国加州大学洛杉矶分校的电影电视制作研究所完成电影摄影课程。

《牧童》又译为《水牛男孩》,于1999摄制完成,是阮武严明导演的第一部影片。这是一部描述人们在越南南方湿地生活故事的电影。阮武严明生活的地方远离南方湿地,仅仅从别人的话里听说过南方的雨季。高中时他读了一位越南作家的小说集,被其中的故事深深地打动了,产生了将这些故事搬上银幕的冲动。这就是越南著名作家山南(Son Nam)创作的小说《金瓯的林香》(*Forest Fragrance in Ca Mau*,*Huong Rung Ca Mau*)。于是,就有了这部为阮武严明带来国际声誉的《牧童》。《牧童》从个体成长的角度反映了越南民族的性格特点和根深蒂固的家国情怀。

《牧童》以倒叙的方式向我们生动地展示了20世纪30—40年代越南南方同塔梅省(Dong Thap Province)的生活风情。影片以倒叙开始。一名叫金(Kim)的老人向他的女儿讲述家族历史。20世纪40年代的南越,金正处在充满幻想的年纪。然而,金的父亲庭(Dinh)患病,长达6个月的雨季淹没了他们的土地,再加上纷飞的战火,这使他们一家的生活充满了磨难。父亲庭说只有把家里的牛牵到高地上去寻找可吃的青草,才能维持家庭的生计。于是,金就

赶着牛群走出水区。与金一起赶着牛群去高地的还有另外一个牧人,他叫立(Lap)。鲁莽草率的立是赶牛群的熟手,他非常看不起没有经验的金。在金与立赶着牛群走出水区的旅程中,发生了种种矛盾与纠缠。金的父亲去世,几个陌生人帮助金把父亲的遗体放到安全的地方,等待洪水消退后安葬。影片一层一层剥开了金与立矛盾冲突的根源和被尘封的家庭历史。立告诉金,金真正的母亲是立的姐姐,金的父亲在放牧中强奸了立的姐姐。金试图强暴 Det 的妻子,但最终收养了 Det 的儿子少(Thieu)。影片的最后,洪水终于退却了,波浪滚滚的大地又变成了稻浪起伏的田园。

《牧童》几乎全部在越南南方水区拍摄完成。故事里的人物熟悉水区的一切,通过自己的切身经历,讲述着人们在南方湿地生活的艰难。20 世纪 40 年代的南越青年受着双重的压迫,他们既没有力量反抗国内军人的压迫,也没有力量反抗法国军队的殖民统治。这就是立与金对抗的催化剂,他们没有别的方式来显示成熟的男子气概,于是只能从牧人彼此的竞争和殴打女人中获得心理补偿。《牧童》可算是一部关于民族在苦难中成长的寓言,男孩金的成长体验让人们看到了一个民族性格的逐渐成形。对自然意象的唯美捕捉也是影片值得称道的亮点之一,导演通过镜头向人们展示了那孤零零的立在高地上的简陋茅屋、高地下无边无际的滚滚波浪、湍流的小河、漂流的小舟、阳光下的牛群、远方的森林,这一切都生动逼真地描绘了越南水区——湄公河三角洲的美丽景色。这真实自然的美学风格缓解了战争带来的紧张气氛,既赋予影片以浪漫的家国情怀,同时也为影片融入了史诗般的气质。

《牧童》先后参加过巴西亚马松纳(Amazonas)国际电影节、美国芝加哥国际电影节、法国阿米昂国际电影节、亚太国际电影节、日本亚洲海洋电影节,产生了很好的国际反响。

第五章　市场化、国际化后越南电影新发展

 他的另一部作品《2030年的水》①，根据阮玉思(Nguyen Ngoc Tu)的短篇小说《女作家的眼泪如水》改编，是一部未来派作品，带有科幻、悬疑和爱情多种元素。这部电影主要描绘了全球气候变化对越南南部生态环境产生了重大影响，进而影响到了每一个个体的命运。这部影片在2014年第64届柏林国际电影节作为全景单元夜场首映电影展出，在2015年第19届越南国际电影节获得最佳音乐奖。

① 《2030年的水》(亦名《国家》，*Nuoc*，2030)，阮武严明导演，彩色片，约98分钟，Saigon Media、Green Snapper Productions 2014年联合出品。影片简介：全球气候变暖，越南南部可耕地低于海平面。大部分人都撤离了，曹(Sao)和她的丈夫士(Thi)拒绝离开这片土地。他们住在高脚屋，培植紧缺的蔬菜。丈夫被谋杀后，曹在水上农场找到一份工作，她觉得在那里能找到凶手。她发现有人在农产品生产中使用基因技术，这会给人类健康带来巨大风险。最后，真相曝光。研究基因技术的首席科学家(曹曾经的情人)是杀害丈夫的凶手，因为丈夫发现了他的秘密。

下篇
承前启后

紧随全球化的大潮，
20世纪90年代的越南电影与亚洲其他各国电影结伴成群，
"恰如大潮涌动般崛起于东方"[①]，
开启了自己的新浪潮之旅，
展现出全新的影像风貌和艺术气质。
因此90年代步入市场化、国际化轨道后的越南电影通常也被称为"越南新电影"。这种"新"，
不仅是一种创作潮流，
更昭示了一种全新的创作精神。
这种"新"，

① 黄式宪:《东方镜像的苏醒:独立精神及本土文化的弘扬——论亚洲"新电影"的文化启示性(上)》，《北京电影学院学报》，2003年第1期。

不是与历史的断裂,

而是在承接民族传统与前辈影人影像经验基础上的开拓。

90年代以来越南新电影之所以为世界影坛所惊叹,

我们无法绕过陈英雄(Tran Anh Hung)、裴东尼(Bui Tony)、阮青云这三位导演,

他们为越南新电影在国际影坛找到自己的位置付出了坚实的努力。

确切地说,

当90年代的人们对越南电影的记忆还停留在飞机加大炮或异国情调的时候,

当90年代之前的越南电影在国际主流影坛上曝光度极其有限的时候,

是这几位导演的"破维"之旅,

让世界看到了一个不一样的越南,

遂而让人们对越南电影产生了别样期待!

第六章

越南新电影的一面旗帜
——陈英雄

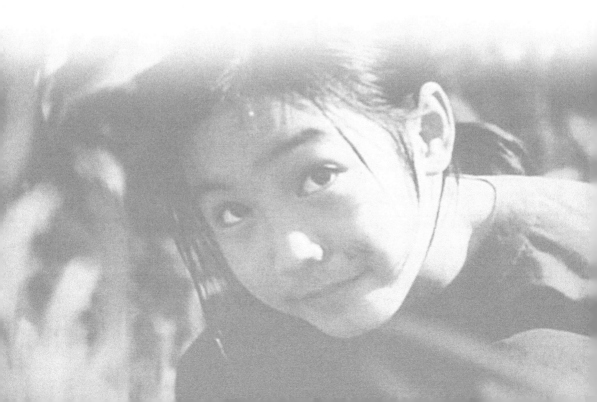

陈英雄是法籍越裔导演。1962年生于越南,十几岁时离开越南移民法国接受教育。在法国他研读的是哲学课程,后来对电影发生了兴趣,就考取了法国著名的电影学院——路易·卢米埃学院。90年代初,陈英雄拍摄了短片《南雄的妻子》、《望夫石》(1991)①,由此引起人们的关注。其中《望夫石》获得1992年法国里尔国际短片和纪录片电影节②评委会大奖。1993年当他带着故事片处女作《青木瓜之味》亮相法国戛纳电影节时,影片中清新雅致的东方格调令国际影人眼前一亮,遂而对越南电影刮目相看。此片获得多项国际电影大奖或提名,如1993年戛纳国际电影节最佳处女作"金摄影机"奖、法国青年电影奖、法国恺撒奖最佳外语片以及美国奥斯卡"最佳外语片"提名等等,从此奠定了他在亚洲影坛乃至国际影坛的地位。1995年陈英雄又推出了《三轮车夫》,2000年拍摄完成《夏天的滋味》,进一步证明了他在电影语言、场面调度方面的实力。其中《三轮车夫》还荣获了1995年威尼斯国际电影节最佳影片金狮奖。《青木瓜之味》《夏天的滋味》《三轮车夫》被称为陈英雄的"越南三部曲"。陈英雄于

① 《望夫石》,陈英雄导演,彩色片,约21分钟,1991年出品。
② 法国里尔国际短片和纪录片电影节(Lille International Short and Documentary Film Festival),创办于1955年,以促进世界各地优秀短片和纪录片的制作和合作为宗旨,每年举办一次。曾在法国阿德尔-卢瓦尔省图尔市、伊泽尔省格勒诺布尔市举办。1978年之后固定在法国诺尔省里尔市举办。

第六章 越南新电影的一面旗帜——陈英雄

2007 年执导了《伴雨行》①,于 2011 年执导了《挪威的森林》②。前者是一部黑帮片,后者是根据日本作家村上春树同名小说改编的爱情题材作品。这两部作品也都是跨国制作。

陈英雄被誉为"越南电影的一面旗帜""东南亚电影新彗星""越南电影的扛鼎人物"。他在越南影坛的地位,如同阿巴斯对于伊朗电影、侯孝贤对于台湾电影。正因为有了陈英雄的率先突围,世界才开始倾听来自这东方古老大地的吟唱,才发现原来越南这片东方沃土是那样的坚韧而富有生机。从陈英雄开始,越南新电影在国际影坛重新找到自己的定位。

第一节 湄公河畔的吟游诗人——陈英雄作品细读

陈英雄是一位具有诗人气质的导演。他虽然生活在法国,但内心的文化情结却停留在自己的少年时期。他的作品不追求强烈的情节表达,而更在意在平缓悠长的日常生活描述中去阐释自己心中的那个母国,以及在母国的大地上生活着的族人。湄公河是越南的母亲河,其之于越南就如同黄河之于中华。陈英雄对越南的描述,更像一个在湄公河畔来了又走、走了又来的吟游者,走走停停间用镜头写下母国之思。本节我们将和大家一起欣赏陈英雄的三部代表作品:《青木瓜之味》(1993)、《三轮车夫》(1995)、《夏天的滋味》(2000)。

① 《伴雨行》(亦名《幻雨追缉》《我随雨来》,*Come with the Rain*),陈英雄导演,彩色片,约 114 分钟,TF1 International 2009 年出品。影片简介:克莱因曾供职于洛杉矶警署,因一次办案不小心情绪失控枪杀了连环杀手,被迫从警队辞职。3 年后,克莱因转行做私家侦探,接到中国富商的订单,请他帮忙寻找失踪的儿子师涛。克莱因到达香港,香港警察孟子与克莱因成为朋友,帮助克莱因寻找线索。黑帮头目苏东坡的情人莉莉被狂徒劫持。克莱因逐渐发现了莉莉、苏东坡和师涛之间的微妙关系。
② 《挪威的森林》(*Norwei No Mori*,*Nonwegian Wood*),陈英雄导演,彩色片,约 133 分钟,2010 年出品。影片简介:好友木月自杀一直是渡边的阴影。渡边高中毕业后进入东京的大学,日子平静而又有些无聊。渡边先后邂逅了木月生前的女友直子、大学里的绿子、疗养院的玲子。渡边和她们产生了不一样的情感纠葛。

历史与当下：越南电影的多维审视

一、有女初长成——《青木瓜之味》

《青木瓜之味》以10岁的小女孩梅在大户人家帮佣的生活为主线，运用散文诗般的影像语言讲述了她的成长与爱情（如图6-1所示）。这是一部意象灵动、生机沁人、风格恬淡的诗电影，它还原了20世纪50年代越南社会的温情与感动。

那是1951年的西贡。影片从光线暗淡的黄昏问路开始。镜头追着梅的脚步来到城

图6-1 《青木瓜之味》剧照
（图片来源：YouTube提供视频截屏）

里的一户人家。梅才10岁，稚气未脱，穿着宽大的布衣布裤，戴着布帽，迟疑地走进主人家的深宅大院。因为梅的年纪和长相与去世的小姐很相近，因而得到了少奶奶格外的怜爱。这家的少爷是一个民间音乐家，常常带走家里的积蓄不告而别，少奶奶一人独自支撑起这个已经有些艰难的家。清晨，老佣人将青木瓜从树上割下，梅看着乳白的木瓜汁慢悠悠地滴落在木瓜树叶上，然后醇厚的木瓜汁从丰润的木瓜叶上轻轻滚落，她的脸上呈现出恬淡的笑意。日子每天从黎明开始，梅神闲气定地忙碌着，似乎辛劳并没有给她过多的负重，而是一种诗意享受。中午的阳光下，葱翠的树叶等待雨季的来临，长鸣的知了满足地哼唱，淘气的青蛙心安理得地鼓噪着，辛勤的蚂蚁为生计忙碌，木瓜的汁液静静滴落。通过对这些生活中细微处的捕捉，来自热带丛林的感动在某个角落里光影流转。时光在平淡如水的日子里从容交替，梅已经长成一个落落大方的少女，而此时梅所服侍的人家已经没落了。他们要缩减开支，不再需要女佣了。梅被介绍到小少爷的朋友浩仁少爷家里帮佣。浩仁少爷是位音乐家，他的未婚妻是一位接受了新式教育的现代女性。有一天，梅穿上前主人送的漂亮衣服，悄悄抹上浩仁少爷未婚妻的唇膏，浩仁少爷突然发现了梅那不动声色的美丽。后来，

第六章 越南新电影的一面旗帜——陈英雄

未婚妻发现了浩仁少爷内心的秘密。音乐在浩仁少爷的指尖流淌,未婚妻终于受不了浩仁少爷的冷漠,夺门而去,冲向雨中。在一个宁馨的夜晚,浩仁少爷推开了梅房间的那扇竹门,梅坐了起来,如水的月光倾泻在她纯净安详的脸上。浩仁少爷开始教梅念书识字,渐渐地梅也能读书了:"我的园子里,有棵木瓜树,那些木瓜,一颗颗地待在树上,熟透了的木瓜有一种淡黄的色泽,味道甜丝丝的……"

在日常生活中发现并享受美,从内心深处发出满足感,是人生一种境界。尤其是在今天这样一个喧嚣的时代,这样的一种细腻更加难得。陈英雄善于从越南人家普通平凡的生活中发现人生的美,运用细腻唯美的镜头捕捉并呈现出生活的散漫状态,这是为许多影评人所称道的。青菜下锅、掬水洗脸、打扫卫生、吃斋念佛、晨起刷牙乃至小孩撒尿……这些日常生活里琐碎得甚至有些无聊的细节,在导演的镜头里都显得那么富有情调。青木瓜、白瓜汁、黄蚂蚁、小蛐蛐、绿青蛙、釉彩瓷具,这些人们习以为常的事物,在导演的镜头下竟然都那么清新如歌,意趣盎然。陈英雄这敏锐而独到的影像视角源自他内心深处对这块东方故土的美好记忆。对东方文化的真切感怀赋予了他的影像一种东方式的清新绵长。青木瓜是他在本片中重点开掘的意象,它是越南人家庭院内司空见惯的一种植物,不动声色地葱翠在难得为人所在意的某个角落里。就是这样一种普通得不能再普通的植物,被导演赋予了丰富的影像内涵。梅和这未染纤尘、清新芬芳的青木瓜一样,不动声色地在生活的某个角落悄悄成长。梅把青木瓜从树上割下,削去果实外边的青皮,轻轻地拍打洁白的瓜身,刮取细细的木瓜丝做成越南人家常吃的凉拌菜。那剩下的瓜身梅舍不得丢掉,她总爱把它剖开,用轻柔的手指拨弄那里面晶莹剔透的种子。这时镜头迅速摇向梅那清秀稚气的面庞,小小的梅就像那果皮朴素平常而内里却晶莹剔透的青木瓜一样,外表淳朴素净,内心世界饱满而纯洁。而那静静滑落的木瓜汁则似乎在告诉我们,尽管这个女孩的身份卑微平凡,但这并不妨碍她内心丰富的情动,同样也会洋溢出那由内而外的豆蔻青春。随着影片中那飘出的青木瓜香,陈英雄几乎让

青木瓜成为越南的符号。自然,陈英雄离开故乡多年,母国与国籍国在时间和空间上相隔,难免会在他那里产生一种距离美,所以青木瓜飘出的香气是不染尘埃的、纯净的,满满都是导演对母国理想而唯美的回忆。

影片中的时空背景是被淡化的,除了开头隐约听到的一两声防空警报,谁也不会把它和20世纪50年代的西贡联系在一起。陈英雄为传达记忆里那个理想的故土,有意识地将故事里的时间和空间与越南的现实相脱离,在一个精心搭建的深宅大院里圈出一隅纯净的空间,演绎一个女孩成长的故事。与之对应,越南传统社会的家庭关系、伦理关系、性别关系则被突显出来。在家庭关系、伦理关系和性别关系的突显过程中,陈英雄并非要翻出一个现代版的灰姑娘的故事。陈英雄旨在通过对家庭关系、伦理关系和性别关系的层层剥离,阐释他对东方传统智慧的解读。女孩梅在《青木瓜之味》中是陈英雄心目中那闪烁着东方诗性智慧的女性形象载体。通过梅的成长过程,陈英雄感怀的是东方女性那从容淡定、含蓄温婉的人生态度。梅来到大户人家做女佣,生火、洗菜、浇花、擦地……所有的辛劳都只体现在她那粘在额头的几绺碎发间。她能从大自然的生灵中获得心灵的窃喜,晶莹的水滴、丰润的绿叶、葱郁的花卉、忙碌的蚂蚁、荷叶上的青蛙、草棠里的蛐蛐、洁白的青木瓜汁等等,充实着她纤细的心灵,也赋予了她平和温婉的心境。梅在主人家里渐渐长大,老爷爷的等待让她知道了思念的味道,空空的米缸让她懂得了生活的困顿,少爷的病故让她体验了死亡的况味……不管岁月如何弄人,我们在她的身上看不到情绪的大起大落,看不到经历岁月沧桑后的满目愁容。她对生活没有什么奢求,无论不幸与幸福如何降临在她身上,她都能处变不惊,永远以镇定从容的心境坦然面对上天的赐予。在影片的结尾,梅穿着华丽的衣装在客厅里读书,镜头缓缓上摇到她头顶的一尊静谧的佛像,这时影像画面中梅的形象与佛的形象进行了置换。这个场景采用隐喻的手法,昭示着温婉含蓄的东方智慧的胜利。梅坐在椅子上以一贯宠辱不惊的心境安详地念道:"……重要的是不论岁月怎么变化,它都保持着樱桃树的形状和果实的风华。"陈英雄对梅的这种自然安详的人生状态的

第六章　越南新电影的一面旗帜——陈英雄

勾勒,得益于东方人知足常乐的人生智慧。影片里从对自然意趣的细腻特写到自然界的蛙叫蝉嘶,从镜头摇移间似不经意闪过的佛的塑像到外婆的木鱼声声、浩仁少爷素描的佛像,这似有似无或浓或淡的精心设计,昭示着东方儒学、道教、佛学对人性灵的浸融。儒学教人中庸,不偏不倚,学会平和的入世态度。佛教教导人怀着出世之心行入世之事,驱除杂念,以悲天悯人的胸怀点化万物生灵,尊重个体生命。道教教人顺其自然,随顺一切,不为名利。古人云:有容乃大,无欲则刚。正所谓:知强守弱,知足不辱,上合大道化育万物而不居之妙谛,下契流水善利万物而不争之天德。只有没有了功名利禄的束缚,个体才可能生活得如此灵秀舒展。现代社会物欲横流,人们普遍感到茫然无措,在精神苍白的境况下,东方传统的人生智慧乃是一服救赎现代人精神困境的良药。陈英雄通过一个如青木瓜般女孩的成长经历,传达出他对东方智慧的推崇。

《青木瓜之味》的画面构图呈现出的美学风格属于东方传统美学范畴的温婉与优美一类。陈英雄善于运用静缓移动的同步跟拍镜头来为影片增添一分东方的从容幽雅。镜头跟随着梅走过深色的地砖,穿过寂静的院廊,推开浅蓝色的雕花木窗,凝视窗外滴落着乳液的木瓜树,舒缓、灵秀、丰润,意蕴饱满,诗意在每一帧画面中流淌。影片的背景音乐轻灵低回,不时点缀着细微生动的自然音效,如蛐蛐的鸣唱、青蛙的鼓噪、纤细的风声等。镜头中打出来的光线柔和且自然。这从容的运镜、细腻的构图、柔和的光线、轻柔的音乐和通灵的音效,配合影像流畅舒缓的滑动,呈现出一个留在童年记忆里的诗意故土,传达着一个被导演的心灵净化过的民族的脉动。通过各影像元素的精心融合,《青木瓜之味》一如东方那暗合着音律的朦胧诗,宁馨、空灵、缥缈。与其说这是一个越南女孩成长的朦胧诗,不若说这是一曲关于母国文化的浅吟低唱。

二、没有名字的河流——《三轮车夫》

陈英雄不仅追怀故国往昔的宁馨灼智,同时他也以赤子情怀关注那片变迁

的土地上暗藏的深刻的社会矛盾。《三轮车夫》就是这样一部关注越南现实题材的影片,反映了当代越南胡志明市(原西贡)人在飞快的社会变迁中的生活原生态(如图6-2所示)。影片一反《青木瓜之味》的温婉宁静,将粗粝的镜头对准了当代越南社会底层的人流,揭开了生活中阳光明媚后的另一面。

图6-2 《三轮车夫》剧照
(图片来源:YouTube提供视频截屏)

在杂乱、拥挤的胡志明市街头,年轻的三轮车夫继承父亲的遗业,靠蹬租来的三轮车来维持一家人的生计。爷爷、姐姐和妹妹也必须以街头给车打气、到菜场送水和擦鞋的方式挣取生活的费用。勤劳与敦厚并没有能够使他们艰苦而安定的生活持续多久。一天,在一个小巷中,三轮车夫租来的三轮车被抢劫。为了赔偿三轮车的主人——一位年轻的老板娘,三轮车夫被迫加入一个黑社会组织。黑社会组织的头目是一个被称为"诗人"的人(梁朝伟饰),他和他的同伙都要听从老板娘的吩咐。三轮车夫不情愿地干着杀人、放火、贩毒等罪恶的勾当;姐姐也被迫从事起卖淫的工作,并且爱上了"诗人"。故事里的每个人都有心结重重的过去,面对着无处遁逃的现实。年轻的三轮车夫父母双亡,作为家中最大的男孩,要坚强地担负起家庭生活的责任,维持一家人的生计;深沉抑郁的"诗人"从小在父亲的暴力下成长,却仍坚守着心中的诗意田园;集阴险与母性于一身的老板娘被丈夫抛弃,还要照顾一个有智障的孩子……

《三轮车夫》是陈英雄回到阔别多年的越南后拍摄的一部影片。他被祖国土地上那仍然贫穷脏乱的现实所触动,这与他记忆中的青木瓜般纯粹悠远的母国相去太远。在《三轮车夫》里,陈英雄并没有纠缠在错综的情节编织中,没有对人物所承受的苦难大肆渲染,也没有过度地去宣泄人物面对不堪时的负面情绪。他在这里要考验的依然是卑微的人物面临苦难时所蕴含的生命张力。对

第六章 越南新电影的一面旗帜——陈英雄

于这个可能让他多少有些失望的土地,他依然没有放弃以仁者之义给这些卑微的人物以关怀。这部影片中的人物是一群无名无姓的所指,只能以抽象的名称如车夫、姐姐、诗人、老板娘等能指来指称。在这部影片里,他对人物的塑造没有遵照特殊性与典型性等一般艺术创作法则,而是采取了概括性与普遍性的手法对当代越南社会底层人物的生活状态进行描绘。通过这种创作手法,他对越南当下社会普通个体的命运遭遇给出了自己的认知。这是一群被忘却了却仍能独自芬芳的人,正如影片的主题曲《没有名字的河流》里表达的那样:

没有名字的河流/我出生时/暗自鸣咽/蓝天大地/溪水黝黑/长年累月下/我逐渐成长/没人对我细加垂怜。

没有名字的是人/没有名字的是河流/没有颜色的花朵/芳香扑鼻/万籁无声。

啊,河流啊,过客/在那三轮车的生涯里/度过年年岁岁/我亏欠祖先的恩德/难以忘怀/我举目犹豫/能否穿州过省/重返家乡……

故事里的无名者被搁置在没有红绿灯的错乱的胡志明市街头,镜头是用长镜头拉开的,都市的车水马龙淹没了主要人物的存在,主人公与街头匆匆的行人很难区分;这个镜头也许更能说明导演未给主要人物命名的用意。人人都在变幻着的都市里迷失自己又寻找着自己。不管生活中的不幸与幸是否必然地不期而至,他们总能以同一种泰然的表情对待。或许对他们来说,挣扎和反抗在强大的对手面前显得是那么地多余,所以不如接受这个不争的现实。

《三轮车夫》里的人物不仅是"没有名字的河流",也是"没有声息的河流"。剧中人物的对白很少,以沉默居多,剧中的主要人物如年轻的三轮车夫只有在必要的时候才会闷声闷气地说几句话;梁朝伟演绎的黑帮头目从头到尾都是一副抑郁的表情而几乎没什么言语;控制着全局的老板娘也只是轻言轻语的三声两句,大部分时间是在给憨儿子哼唱歌谣;街头行人面对杀戮、死亡时有的只是麻木冷漠与我行我素;镜框里的人物、灯、鱼缸、人流也是那么地悄无声息、形单影孤。直至影片终了,导演也没有用什么豪言壮语为片中这群不幸的人物找到

历史与当下:越南电影的多维审视

一个交代,依旧是让人物以沉默的行动来为自己的行为负责任。老板娘的儿子身上涂满了红漆(象征鲜血)惨死于车祸,他以自己的方式完成了对母亲罪孽的救赎;忧郁的"诗人"因为心爱的女人——姐姐失去了纯洁,在烈火中以自焚的方式实现了灵魂的救赎。原本应该是轰轰烈烈的事件冲突在影片中总是在不动声色中登场,而后又是在不动声色中演绎完毕。躁动与平静在影片里达成了某种平衡——不在静默中爆发,就在静默中流逝,就像影片里那默默流淌的来自亘古的河流。影像在静默里承载着太多的意义与无法言明的生活的体验。人们对于生命的感受在静默的张力中被强化。这种静默的张力是无形的而又无处不在,它对于心灵的冲击力量是巨大的。观众在静默的张力中感悟生命的顽强与生存的艰难。这是越南人在长期的战争磨难中形成的民族性格的真实写照——柔韧坚强兼具忧郁内敛。陈英雄在谈论这部影片中惊人的静默时说,这缘于他在越南与两位年长的女性的交谈,她们都在战争中失去了亲人,饱经磨难,却能以惊人的平静和安详来谈论那段战争的历史,仿佛那是发生在别人身上的故事。这种平静安详,此处无声胜有声,特别能触动人们的共情。《三轮车夫》用影像构筑了一个汹涌澎湃却又沉默无声的意义世界。影片的"静默"氛围有意无意间唤起了人们对无声片的体验。"静默"也许是最能体现电影性的手法,因为它可以完好地保留影像所呈现的视觉时空的纯粹。在这部片子里,陈英雄淡化了影片的情节、声响,努力以纯粹影像所建构的视觉世界来积聚酝酿强大的情绪爆发力。

出色的运镜能力仍然是这部影片的一大亮色。冷峻的镜头近乎残酷,几乎赤裸裸地揭开了阳光下面的阴暗,毫不掩饰生活中最粗粝的罪恶。影片大部分由街头实景构成,变化不定的机位和长镜头手持摄影保留了街头实景的纪实性冲击力。克拉考尔曾把现代街道看成是倏忽即逝的景象的集散地,他说:"'街道'一词在这里不仅指街道本身,而且还包括它的各种延伸部分如火车站、舞

第六章　越南新电影的一面旗帜——陈英雄

场、会堂、旅馆、旅馆过厅、飞机场等等。"[①]影像里经常出现车夫与行人在街头匆匆交错的场面。给人印象深刻的场景还有这样一幕：镜头从街头摇到游泳池旁漂亮的酒店，但背景却是被战争蹂躏的脏乱城市。错乱的街头使影像呈现出深邃的历史空间感；车夫和行人匆匆的身影以及残破的城市形象里流淌出来的则是漂泊状态的时间感。生活里的暴力、性、龌龊，还有仁爱、宽恕、奋斗与希望在凌乱的街头聚集并由此延展到生活的各个角落。空间的瞬间感与时间的沧桑感在这里交错，巨大的视觉冲击力和心灵震撼力也从这里迸发。

在这部影片里，陈英雄大量地运用西方电影元素，错乱晃动的手提摄影镜头和冷峻华美的窥视镜头展示着对性、暴力和疯狂的坦白揭示，很容易让人想起欧洲的艺术片。摄影机狂乱地跟拍，影片散发出那酝酿在空气中的躁动、爆发的情绪；室内拍摄镜头中以默然的窥视，使人物被挤压到了镜头的角落里，画面呈现出不对称感，传达出某种使人感到压迫不安的气氛。镜头画面中不时用色彩来强调某种情境，如废弃的仓库里那幽冷蓝色、正午悬目的阳光有如底片的曝光色、老板娘儿子身上炫目的红漆、"诗人"房间里那金黄的底色等，都令人触目惊心。影片光影摇移间，给人们留下的也并非全是冷酷的底色。镜头里也有平静舒缓的镜头，以此来抚慰深陷困顿中的心灵。年轻的车夫挣扎在幽冷的蓝光里时，舒缓的镜头悄无声息地靠近人物，又轻轻地掠过他，仿佛在无声地抚慰三轮车夫那已经暗淡的希望。运镜方式虽然是西方的，但是在影片所包含的文化选择上，陈英雄再一次回到了东方式的善恶报应、因果轮回等传统理念上来。老板娘和"诗人"都为自己的错误行径付出了代价；老板娘的亲人（儿子）、"诗人"都为此付出了生命。年轻的车夫因为与老板娘的儿子年龄相当而触发了老板娘的同情心，被宽免了债务。影像的结尾是辞旧迎新的除夕，一夜之间，生活又步入了平静的正轨，镜头还给人们的又是一个蕴含着生机活力的世界。镜头穿过街市，跃过断壁残垣，摇向高楼大厦，摇向网球场、游泳池，摇向幸福的

① ［德］齐格弗里德·克拉考尔：《电影的本性——物质现实的复原》，邵牧君译，中国电影出版社1981年版，第78页。

人群,摇向教室里快乐歌唱的孩子们。城市的天空突然晴朗起来。三轮车夫蹬着三轮车,载着自己的爷爷、姐姐、妹妹满足地行驶在依旧凌乱的街头,仿佛之前所经历的只是一个稍起涟漪的梦境。虽然街上熙熙攘攘的人流中还有不少操着真枪实弹的士兵,但生活毕竟在动荡中走向正轨。这暗示着命运多舛的人们在成长的创伤与磨砺中走向成熟,传达着导演对剧中人美好的祝福。这一切在陈英雄的镜头视域里是那么地具体自然,呈现出生活里质朴且粗糙的情义,影片也因此释放出现实主义加理想主义的美学风格。

三、心有暗暗流——影片《夏天的滋味》解读

《夏天的滋味》是陈英雄的第三部剧情片,该片又回到《青木瓜之味》那婉约动人、清新恬淡的叙事风格上来。这部影片的着眼点是从微妙的伦理关系中探析当代越南中产家庭在貌似宁静的日常生活中滋生的躁动情怀。

在越南,人们把亲人的祭祀看得比生日庆祝更为重要,其普遍程度几乎成为越南的一种宗教仪式,这源自越南古代对祖先的崇拜。这是陈英雄在《夏天的滋味》中呈现给观众的风俗背景。影片是从河内一户人家的三姐妹苏、凯、莲为去世的母亲操办祭祀开始的。清晨,柔和的光线、小街的喧嚣和早勤的鸟语,一齐从镂花的木窗钻进这个尚在晨梦中的屋子。闹钟哼唧哼唧地响起来,海睁开惺松的睡眼,叫醒同住一屋仅一纱之隔的妹妹莲。今天是母亲的祭祀日,他们要去大姐苏那里帮忙操办酒席。他们到苏那里的时候,二姐凯已经到了那里。三姐妹关系亲密,几乎无所不谈。席间三姐妹嬉嬉笑笑,谈及尘封的一些关于父母的往事。二姐凯告诉姊妹,丈夫基因为写小说,调查到母亲少女时代的一段恋情,母亲似乎对那个叫托的情人一直没有忘怀。她们还发现母亲还有一个爱慕者叫唐。姊妹们都确信母亲同婚姻以外的人相爱过,她们很同情自己的父亲,同时她们也确信母亲并没有对父亲有过不忠的举动。嘈杂的饭厅里,三姐妹坐在长椅上谈着父母的情感往事,莲渐渐将头枕在二姐的腿上,略带忧

第六章　越南新电影的一面旗帜——陈英雄

伤地絮絮诉说。比母亲小一个月的父亲在母亲去世后一个月也跟着去了,父母的阳寿是一样的,这是他们永远都没有分开的证明。被姊妹们奉为楷模的父母爱情之间出现了裂痕,但她们都试图为父母的爱情杜撰出一种并不存在的和谐完美,都认为母亲的情感经历没有再继续调查下去的必要了。这时,在低矮的屋棚里响起了动人的乡村音乐,姊妹们和亲友围坐在一起,为逝去的亲人轻轻吟唱,缠绵的曲调伴着吉他声在屋子里回荡。祭祀结束后,大姐夫库离开河内去西贡住些日子。二姐夫基也因为自己的第一部小说有一场邂逅结不了尾要外出寻找灵感……当代版的父母爱情故事继续在这三姊妹的生活中上演着。

这是河内一户普普通通的人家,在普普通通的日常谈笑之间,人们发现原来他们每个人的心里都藏着不可告人的秘密。大姐苏和当摄影家的大姐夫库的婚姻貌似圆满,其实两人之间的关系早就冷淡,库早在数年前就在西贡有了别的女人并且还生了孩子,而苏为了寻求平衡也常常在外边约会一个叫唐的商人;小妹莲和哥哥海同住,关系有些暧昧,以至于小街上的人们把他们误认为是夫妻;二姐凯和二姐夫基夫妻恩爱,实际上的感情却很脆弱,基为了寻找小说结尾的那场邂逅,对飞机上偶遇的一个美丽少妇产生情动,夫妻二人的关系于是发生微妙的变化。库回到河内向苏摊牌,苏悲痛欲绝。最终,苏接受了库外边的那个女人,也结束了自己与唐的恋情,想继续维持她和库貌似圆满的婚姻。二姐怀疑基做了对不起自己的事情,但也还是原谅了丈夫。莲则找到了自己心仪的爱人。又一个阳光明媚的清晨,莲与哥哥海准备出门去大姐那里为父亲的周年祭祀做准备,这正好呼应了开头为母亲做周年祭祀而出门。莲对海说库和基也会在那里的。故事里的主要人物又恢复到影片开头的生活状态。接着,清晨钟声再次传来,隐隐悠悠,仿佛一切的爱欲纠葛都未曾发生过。《夏天的滋味》再次回到清新温婉的人性主题。在这里,生活中的忠诚与背叛、信赖与怀疑,以东方固有的波澜不惊的方式得到探寻。

三姊妹的"正在"经历,象征着女人生命的三个阶段——从少女怀春期到爱情的甜蜜期再到感情的冷漠与背叛期。影片在开头花了大约半个小时的长度

历史与当下:越南电影的多维审视

讲述的母亲的故事,其实就已经在诠释一个女人的一生。事实上,母亲人生的每个阶段就是她们姊妹三人人生经历的暗示。苏的现在暗示着凯的明天,而凯的现在又意味着莲的将来。三妹莲情窦初开,正经历人生的初恋,面临着自己爱的人和爱自己的人的选择。二姐凯已经度过了甜蜜的初婚期,进入平淡的日常期。红尘的些许诱惑非常轻易地就使凯和基夫妻二人间产生微妙的隔阂,貌似和谐的感情原来是那么脆弱。大姐则正处在婚姻冰霜期,夫妻二人分别寻求着婚外的激情。影片的后半部,莲和凯来到苏的家中,苏出门迎接的时候,三姊妹在门玻璃中的影子刹那间彼此重合,就像是一个人。她们在镜头中如此一致,不仅仅因为她们是人生经历相似的姊妹,更因为她们就是作为人生的各个阶段的隐喻符号而存在的。影片通过这种方式将人生的各个阶段搁置在同一片空间里展示。影片的英文名称是 *The Vertical Ray of the Sun*,直译为《垂直的光线》。当垂直的光线照临地球时,正是二十四节气中的夏至。夏至是夏天到来的标志,而夏天的到来则是成熟的开始。夏天的滋味就是一个女人在经历了生命的各式纷乱后逐渐走向成熟的滋味。

这是部探讨当代越南人欲望与纠葛的影片,但是故事并没有纠缠在矫饰的三角恋情上,这是陈英雄电影和西方电影以及我国港台电影很不一样的地方。影像打动人心的还是东方人面对生活的纷扰时那份平和包容的心态。为了能够准确地传达并感悟这种生活心态的原貌,《夏天的滋味》与陈英雄导演的前两部影片一样,刻意回避时代的背景,尽量让三姊妹的故事演绎在没有世俗干扰的封闭世界里。女人湿漉漉的黑发、曲线曼妙的身姿、雨后滋润的树叶、妩媚婉转的唱和、清澈的湖面,镜头里的一切事物仿佛都是未染尘迹的原生态风貌。美国格式塔心理学家阿恩海姆认为,造成完满的影像,并不需要自然主义把一切都再现出来;只要表现了本质的东西,其他一切(尽管在现实生活中是存在的)也可以去掉。《夏天的滋味》即是如此,它剔除了对事件发生发展的情节铺陈,也没有用大手笔来交代故事发生时间地点;对于吃饭、祭祀、睡觉这样的日常生活场景,影像里也只是稍做点染。这么做可以为揣摩人物丰富的内心世界

第六章　越南新电影的一面旗帜——陈英雄

营造一个比较纯粹的影像空间。与以现实主义的姿态来陈述事件的起承转合相比,影片更推崇揭示人们的内心体验和感悟。镜画里外溢出来的越南的夏天就像热带的阔叶植物一样丰润浓郁、清香沁人。故事里的三姊妹就是在这样一个明媚的夏天体验着人生的种种起伏,虽然纤细得微不足道,但是同样能激荡起人们心中某个敏感的心弦。每个人都有自己的心思,每个人的心思也只在自己的胸怀中暗自汹涌,持久并绵延着。一切的一切都在暗暗地进行,即使发生了不该发生的事情。只是在难挨的时候,她们才会像述说一件普通的往事那样轻轻吐出。影片的镜头和《青木瓜之味》一样,更多地着意于自然意趣的点染,如青山绿水、阔叶上的螳螂、金黄的鸡肉、钻进窗棂的光线乃至淅淅沥沥的夏雨、明净的湖面等等。这些细腻的细节画面,显然不是为了把故事一环扣一环地讲下去,而是为了传递一种情绪,在影片中发挥着揭示人物心理活动的重要功能。

《夏天的滋味》由我国台湾著名摄影师李屏宾担任摄影,该片的摄影风格与《青木瓜之味》有着异曲同工的唯美诗意。几乎每一幅画面都有精心的设计,传递着东方美学的悠远意境。通过对镜头的精雕细琢来传达某种意念,几乎成为陈英雄电影镜头本能的审美倾向。沉稳平缓的运镜风格已成为陈英雄影片的招牌,为故事增添了一分东方式的从容婉约。镜头透过树叶缝隙投射下的暖暖阳光,将现代都市人的率性与怀旧的心理糅合在一起。事件表层背后隐藏的欲望与纠葛也慢慢浮出了生活的水面。本片在拍摄过程中采取自然光照明居多,其中给人印象最深刻的就是当清晨的阳光穿过镂空的格子窗射进屋子时的那幅镜画,那被窗棂劈开的几缕光线,淡淡悠悠,叫人感动。画面的柔和温馨来自天然光线的色泽和饱和度,这是摄影棚里的人工打光所不能取代的。还有就是人物脸部和静物特写,用精心布置的光线来勾勒出脸部和物体的立体感,定格下来都是精美的摄影作品。巨大的心理张力就潜伏在这些流动着的温婉静谧的画面中,没有多少高低起伏的情绪波动却依然可以回味悠长。

第二节 住在世界的杂糅者——陈英雄电影的艺术特点

作为法籍越裔人,对越南而言,陈英雄是个生活、成长在西方的外国人,而对法国人而言,他是个流动着东方血脉的越南人。被母国和国籍国双重认同的同时他也被母国和国籍国双重疏离,这促成了陈英雄文化身份的复杂性——既是放逐者,也是杂糅者,直接推动了其影像的"世界意识"的成型。这映射在陈英雄的影像世界中,使得他的系列电影"越南三部曲"(《青木瓜之味》《三轮车夫》《夏天的滋味》)以及《伴雨行》《挪威的森林》等呈现出独特的杂糅气质。尽管陈英雄自诩为"非越非法"的世界人,但他骨子里的越南血液却无法真正做到在他的杂糅影像中缺席,因此我们在他的影像中感受到那分明、细腻、隽永的母国情怀。陈英雄的电影训练来自法国著名的卢米埃尔学院。西方的电影体系训练形成了陈英雄对电影语言的独到认识,同时其骨子里的东方血脉又使得他在对西方电影镜语技巧的理解中融入了东方人特有的诗性气质。这些特点形成了陈英雄电影在世界影坛的独树一帜。东方人和西方人都能在他的影像世界中看到自己熟悉的东西。

下文我们就将从影像运筹、文化情结、镜语运用等方面来分析陈英雄电影的艺术特点。

一、影像运筹:跨国者的杂糅气质

在2011年举行的第14届上海国际电影节上,《挪威的森林》的中文翻译者林少华做了题为《村上春树为何中意陈英雄》的发言。他指出"既非日本人亦非美国人"的特殊身份,促使日本作家树上春树将自己的这部畅销小说交予陈英雄拍摄。林少华认为:"这样的身份很容易使得陈英雄对所处理的题材保持相

第六章　越南新电影的一面旗帜——陈英雄

应的距离感……村上也才从这位越南裔法国导演的作品风格中敏锐地嗅出了相似的距离感,进而产生依赖感,最终向影片制作方推荐了陈英雄。"[1]的确,"非日非美",进一步"既越又法"的特殊身份造就了陈英雄影片的距离感,这种距离感,还可以从两个方面得到进一步的阐释。

首先,无论运用哪种区域影像衡量,我们都难以给予陈英雄一种纯粹性的归位。陈英雄电影制作惯为跨国组合。他的代表作"越南三部曲",题材是越南的,制作公司来自法国,由法籍越裔演员和越南本土演员联袂演绎。此外,《青木瓜之味》中那具有纯粹越南风情的摄影棚是在法国搭建的,配乐由美国音乐家 Lou Reed 和越南音乐家 Trinh Con Son 合作。《三轮车夫》起用了中国香港影星梁朝伟,背景音乐是英国摇滚乐队电台司令(Radiohead)的《轻声慢步》(Creep)。《夏天的滋味》的摄影师李屏宾来自中国台湾。在陈英雄较早拍摄的"越南三部曲"中,我们还可看到以越南为主体的创作力量。但此后陈英雄拍摄的《伴雨行》[2]及《挪威的森林》等非越南题材影片,跨国合作进一步深化。《伴雨行》根据美国作家肯特·安德森(Kent Anderson)的黑色小说《夜狗》(*Night Dogs*)改编,法国、中国香港、爱尔兰三方联合制作,起用美、日、韩三国的一线明星——美国的乔什·哈奈特、日本的木村拓哉及韩国的李秉宪,音乐由英国摇滚乐队电台司令提供。如果说在"越南三部曲"中我们还可看到明确的区域属性,故事的发生地点也是固定的且有明确国族属性的"河内""西贡"等地,那么在《伴雨行》里,故事空间跨越就宽阔了很多,辗转美国、中国香港、菲律宾等多地。《挪威的森林》是一部越南导演拍摄的日本题材影片,摄影仍由中国台湾摄影师李屏宾担任,英国音乐人强尼·格林伍德为该片配乐。

其次,无论从哪种影像气质衡量,都难以给予陈英雄的电影一种纯粹性的界定。即便是他取材于母国题材的系列电影,都夹杂了许多来自母国之外的气息。至2015年为止陈英雄拍摄的故事片有5部,5部电影分别呈现出5种不同

[1] 林少华:《村上春树何以中意陈英雄》,《时代周报》2011年6月30日第136期。
[2] 《伴雨行》上映后未能取得理想的反响。上映后不久,陈英雄亲自将此片撤映。

历史与当下:越南电影的多维审视

类型的气质。《青木瓜之味》里散发着被提纯过的越南意蕴,而这种越南意蕴似乎被提纯得过于纯净,且又融入了法式的小资情调,以至于与越南本土倒显出了些许游离。《三轮车夫》是陈英雄以母国为实景拍摄的现实主义题材影片,没有了东方的宁静温婉,而是用暴力、血腥、罪孽、粗粝谱写的"恶之花"。《夏天的滋味》似乎回到了《青木瓜之味》的温婉清新,然而相较于《青木瓜之味》对越南意象的提纯,《夏天的滋味》染上了真切的凡俗气息,并且加入了女性主义、兄妹暧昧、婚外情等杂糅元素。《伴雨行》与越南无关,是一个有着警匪外皮、宗教馅的惊悚片,影像画面香艳、暴力。《挪威的森林》则仿佛是用日本的清酒佐以越南的木瓜。

无论在区域归属还是在影像气质上,陈英雄电影都无法做到以某种纯粹性标准予以归位,所以对于惯以纯粹性标准衡量电影的观众而言,陈英雄在执导影片的过程中游离着某种距离感。而这种距离感,呈现在影像上便是多种跨国元素的混杂。通过前文对其5部故事片的分析,我们可以感受到这种独特的混杂性,没有之一,只有唯一。所以,跨国元素的混杂性恰是陈英雄影片的独特气质。人们常常把陈英雄认知为越南导演,认为他为人们认识越南"打开了一扇别样的窗口",但陈英雄却不这样认为。他更加认可自己的"世界人"身份,不受国籍和文化的约束,汲取世界各种资源构筑自我的影像情境。用他的话来讲就是:"我在法国受教育,度过了目前人生中最长的一段时光,但是对我影响最大不是法国文化本身,而是在法国,我可以接触到来自世界各地的文化——我喜欢美国绘画,喜欢德国音乐,喜欢日本的喜剧和文学,喜欢越南当代文学和绘画,喜欢意大利美食……所有这些都会在我的电影中有所体现,所以我不会把我的电影简单地归类为法国电影或者越南电影。"[1]"相比起美国或欧洲,我们不会觉得自己偏向于日本或越南。我能够吸收的是来自世界各地的知识与精神财富。就像我虽然长时间住在巴黎,但其实精神上,我住在世界。"[2]

[1] 转引自王敏:《跨文化语境中的越南"海归"电影》,《戏剧艺术》2008年第4期。
[2] 马李灵珊:《陈英雄——住在世界的"越南导演"》,《南方人物周刊》2011年第21期。

第六章　越南新电影的一面旗帜——陈英雄

此外,陈英雄电影所呈现的电影学体系也体现出杂糅的气质。陈英雄曾就读于法国著名的电影学院——卢米埃尔学院,他的电影体系最早来自西方。在他的影片中,我们能看到法国导演布莱松,日本导演黑泽明、小津安二郎、沟口健二,德国导演茂瑙,美国导演约翰·福斯特等国际著名导演的影子。他从布莱松那里学来了以平易现真实的拍摄视角,从小津安二郎那里借鉴来了那浓淡相宜的怀旧作风,从沟口健二那里吸收了用表现主义手法来揭示故事内涵的技巧。

二、母国文化情结

陈英雄的镜头安静而悠长,柔然又冷静,从《望夫石》开始陈英雄对故土故国的关爱和文化诉求就已经根植其中。尽管已经去国多年,而且影片的拍摄资金也多来自国外,但是他的影像世界里从未曾游离过对故国文化的依恋。《青木瓜之味》《三轮车夫》《夏天的滋味》这三部影片分别从三个不同的角度来理解和阐释越南的社会历史文化,代表着他对祖国越南过去与现在的关注。通过《青木瓜之味》等所呈现的影像世界,以陈英雄为代表的海外越裔导演使世界观众领略到了越南社会历史文化温润充盈、恬淡清新和意趣十足的一面,而不再是硝烟弥漫的越南或者是欧洲人士带有强烈他者想象的越南。人们才蓦然醒悟到那个居于东南亚一隅的贫穷国度里竟然还存在这么一个别有洞天的诗意世界。尽管陈英雄将自己界定为一个在精神上"住在世界的人",但在2011年的上海国际电影节上接受记者采访时,陈英雄又强调:"私人情感上我不是法国人,在我内心深处,我还是一个越南人。"内心深处的"越南人"这样一种民族归属,投射到陈英雄电影中便是那无处不在、无法忽略的"母国"文化情结,一个被放逐者的"母国情结"。

陈英雄的成长背景也映射在他的影像世界中,反映他对越南的复杂情感。对于越南,他既是个异乡人,也是这片古老土地的体验者。他既浪漫又固执,从

历史与当下:越南电影的多维审视

不放弃对故国某种纤微却又恒定的东西的捕捉。"越南三部曲"分别从三个不同的角度来理解和阐释他对祖国文化以及社会历史的关切。《青木瓜之味》宛若一段游离于身外、娓娓道来的传说,是陈英雄为追寻纯正的母国文化的努力。影片的背景被搁置在一个压缩封闭的空间,避开现实中战争和社会的纷乱,演绎了一段被提纯的民族性情。《三轮车夫》描绘了现代越南本土边缘人生活的粗粝状态,突出的是人们在苦难的过程中那平和顽强的人生态度。一切被处理得压抑、忧伤而又平和克制,展现给人们的是那个在困顿中挣扎但不言弃的越南,营造了种种关于民族生存的寓言空间。《夏天的滋味》是一段现代越南都市人的生活谱写,平静中潜伏着躁动的因子,纠缠着东方女性对婚姻、对爱情的态度。《挪威的森林》虽然是一部日本题材的影片,但影片里那东南亚特有的潮湿葱郁气氛遮蔽了日本的干爽明净,所以《挪威的森林》往往被戏谑地称为《青木瓜的森林》。而这些都因为陈英雄内心深处那挥之不去的、千丝万缕的母国心结。

陈英雄影片之所以能够如此具有魅力,更在于他能在西方电影技巧和电影元素的灵活运用中融入东方文化的灵肉。在影片里那静缓移动的摄影动作中,陈英雄悄然阐释着东方人的生活智慧和审美情趣。他的影片有意无意间流露着人与自然和谐相处的哲学理念,有对尘世众生的悲悯情怀,有佛家教义的虚静内敛、临变不惊的处世之道,更有那富有东方特质的含蓄敏感却不失坚韧平和的民族性格。将西方电影手段与东方的文化情怀完美地结合,进而创造出属于他自己的恬淡清新的银幕风格,这种关于影像的思维方式造就了陈英雄影片独到的艺术亮点。也就是说,陈英雄不仅掌握了一流的国际电影语言,他还把握住了母国文化的根脉。

陈英雄的影像常常会调用大量携有母国文化信息的意象符号来参与影像意义的结构过程。这些影像符号通过发挥释义、隐喻、象征、联想等符指功能,传达出对其对母国文化以及民族性格特有的理解和阐释,由此完成了对民族品格的文化塑造。比如《青木瓜之味》中关于"佛"的意向的几次再现。镜头中不

第六章　越南新电影的一面旗帜——陈英雄

时出现佛像与梅的形象的相互置换,揭示出梅的人格魅力中释放着的佛的力量——那种虚静内敛、临变不惊、从容淡定的生活智慧。最有代表性的一幕就是在影片结尾,梅穿着华丽的衣装在客厅里读书,此时镜头缓缓上摇到她头顶的一尊静谧的佛像,这时在镜画中出现了梅与神龛上的佛像交叠的特写。佛是东方文化的重要符号,导演以此来暗示梅的圆满结局亦即佛旨禅意的圆满。

除了"佛"这样的文化意象,陈英雄的镜头下还常常闪烁着来自母国的美学意象。他以细腻敏感的镜头——摇过东方式错落有致的院落,掠过热带独有的丰润作物,俯视蚂蚁、青蛙等生灵,仰望树杈之上的明媚光线,推进光影摇曳的镂花木窗,为人们送来民族生活琐细中的诗情画意。这些自然意趣所携有的生机与影片中个体生命交互映射,洋溢出自然与人的生命的互渗之美。在这里,"大自然的生命并不是被设想为与人生无关的,而是被看作是创造出宇宙的整体,人的精神就流贯其中"①。"审美不是主体向客体的情感移入,不是对对象化的人的本质力量的欣赏,而是生命与生命的互渗。"②而这正是东方美学精神的影像化体现。

要之,作为一个海外赤子,陈英雄对越南这个历史悠远的国度有着难以释怀的文化寻根情结。这促使他在影像中能将感性的母国印象用理性的镜头调度予以呈现。当然,海外成长背景和世界文化的熏染又使得他不可能用一个地道的越南本土人的目光看待自己的母国。折射在他的影像中,人们看到的是个"混血"的越南,"丑就在美的近旁,畸形靠近着优美,粗俗藏在崇高的背后,恶与善并存,黑暗与光明相共"(雨果语)。所以,他的作品中总是能鲜明地体现出来自两种截然不同的文化氛围的性格,而彼此却又能水乳交融在一起。所以,与其说陈英雄的影片再现了某种现实,不若说它实质是在激发人们对那个东方国度的某种想象。

① [英]劳伦斯·比尼恩:《亚洲艺术中人的精神》,孙乃修译,辽宁人民出版社1988年版,第53页。
② 章辉:《东方美学的现代意义——读邱紫华教授新著〈东方美学史〉札记》,《外国文学研究》2004年第4期。

历史与当下:越南电影的多维审视

三、感觉派的影镜像诗

法国先锋派电影理论家莱翁·慕西纳克认为电影的最高表现应该是电影诗。陈英雄的电影里充盈着丰富饱满的诗意。他的"越南三部曲",以及2007年创作的《伴雨行》、2011年创作的《挪威的森林》等,都被称为影像诗意抒写的典范。《青木瓜之味》是清新婉约的诗,《三轮车夫》是暴力粗粝的诗,《夏天的滋味》是妩媚尘俗的诗,《伴雨行》是香艳诡异的诗,《挪威的森林》是葱郁幽玄的诗。

陈英雄是一个用感觉抒写影像之诗的导演。他说过:"我的电影其实并不是反映越南,而是反映自己心中的情绪和感受。重要的不是国家,而是导演自己的感受。"[①]但诗意并不是陈英雄刻意追求的东西,他更在意的是通过对影像语言的运筹帷幄让诗意自然而然地流淌出来。陈英雄也说:"我的电影中的确有很多诗意的部分,但我不会刻意让我的电影变成一首诗。我只会努力让电影以电影语言的方式,将故事讲得更好。诗意会自然涌现,成为其中锦上添花的一部分。"[②]陈英雄还认为电影的本体是影像语言,而不是故事本身。他说:"我心目中真正理想的、完美的电影,是一部经由影像的结构化过程产生意义与感动的电影。观众在观看过程中因电影语言受感动,而不是因为故事内容受到感动。"由此,我们可以摸清陈英雄比较完整的电影思想:凭借感觉和情绪去设计影像,再通过影像意义的结构过程去自然而然地流露出影片的诗意,进而打动观众。

陈英雄凭借情绪和感觉去运筹影像语言,营造出影片的诗意,具体说来在以下几个方面做了实践。

首先,主观性、视觉性、抒情性、淡化情节是陈英雄电影语言的特点所在,当

① 马李灵珊:《陈英雄——住在世界的"越南导演"》,《南方人物周刊》2011年第21期。
② 马李灵珊:《陈英雄——住在世界的"越南导演"》,《南方人物周刊》2011年第21期。

第六章　越南新电影的一面旗帜——陈英雄

然也恰是"诗电影"的重要特点。"'诗电影'主要通过象征、隐喻、梦幻、想象达到作者主体意识的外化与传达。"[1]陈英雄比较重视通过特写客体意象,如青青的木瓜、沉静的佛像、挣扎的金鱼、洁白的木瓜汁、幽冷的蓝光、湖光山色等,以象征、隐喻、梦幻、想象等蒙太奇语言的组接,来外化剧中人物的精神状态和情绪。比如《青木瓜之味》中,小女孩梅看着滴落的青木瓜乳液,脸上流露出了恬恬的欣喜,梅的平和淡定就隐藏在这浅浅的笑意里。再如《三轮车夫》中三轮车夫躺在废弃的仓库里,导演用幽冷的蓝光笼罩着他,他的嘴里还衔着一只正在挣扎的金鱼;幽冷的蓝光隐喻着年轻车夫内心的寒凉,而那无助的金鱼则在告诉我们车夫挣扎的徒劳。《夏天的滋味》中在美丽的下龙湾,大姐夫库躺在清澈的湖面上,镜头逐渐拉开,库在自然的怀抱里逃避着现实生活的纷乱,追求着内心世界的宁静。在陈英雄的影片中,基本看不到大开大阖的戏剧冲突,故事的情节一般都被淡化处理。《三轮车夫》中暴力血腥的镜头都是以柔和的方式解决的:作为黑社会老大的"诗人",在楼顶上杀害嫖客,没有激烈的争斗,两个人像是在拥抱般就把问题解决了。在谈到《挪威的森林》的改编时,陈英雄说:"当我看一本书时,不是故事或者主题打动我,而是一种抽象的感觉,让我觉察到电影艺术的挑战,此刻我就会想去拍摄它。"[2]

其次,灵活运用音乐、布景、自然物象等电影元素为影片蒙上了一层或浓或淡的怀旧情绪和生活的意趣,这也是陈英雄影片传达诗意的一个重要方式。《青木瓜之味》里的背景音乐是用越南传统乐器演奏的弦乐,切切幽幽,把人们带回到了20世纪50年代的西贡。《夏天的滋味》里,母亲祭祀的那天众人哼唱着低缓缠绵的乡村歌曲,沉浸在对已故者和往昔的追思之中。富有越南古韵的乐曲,加上富有时代特质的布景,如简朴的越南街市、古朴的木制建筑、庭院里错落有致的草木、青灯下的佛影、祖宗的牌位等,使怀旧的情绪被无意识地缝合

[1] 朱洁:《影像抒写的诗篇——"诗散文电影"审美特性初探》,《南京师范大学文学院学报》2004年第1期。

[2] 马李灵珊:《陈英雄——住在世界的"越南导演"》,《南方人物周刊》2011年第21期。

历史与当下:越南电影的多维审视

在镜像之中,将一个即将与传统告别的越南呈现在人们眼前。除了布景、音乐等影像元素的运用,影片的诗意还来自导演对自然物象的敏锐捕捉。他让平日里易为人所忽略的物象如阳光下的蚂蚁、热带丰润的植物、阔叶上的螳螂、顽皮的青蛙、煎得嫩黄的鸡身、清晨漏进门窗的光线,包括淅沥的细雨、隐隐约约的人影、风声、虫鸣等,附着上人的感应,摇曳在镜头的推拉摇移之中,释放出平凡生活里最朴质芬芳的意趣。

再次,陈英雄电影的诗意还在于节奏,而不在于故事。陈英雄影片擅长以缓和冷静的镜头语言来描述生活中起伏的微波涟漪,演绎发生在普通生活中稀松平常却韵味悠长的故事。镜头在慢悠悠地摇移,人物在影像中慢悠悠地表演。他的影片更接近散文或者诗歌,而远非情节丰富的小说,人物在你来我往中巧妙地组合在一起。叙事的节奏比较舒缓,构图非常精致唯美。吃饭、睡觉、做饭、祭祀、出行、交谈、唱歌乃至小孩刷牙、撒尿、顽皮,成为他镜头内容的主要构成。陈英雄影片倾向于以开放性的叙事形态捕捉生活的流程,通过放大的细节特写来外化影像的悠悠意蕴。《青木瓜之味》中,青木瓜汁滴落的细节被反复呈现:乳白的木瓜汁缓缓地在枝头凝聚,顺着枝干缓缓下滑,最后轻轻滴落,一滴一滴,滴出来诗意绵长。

最后,导演的运镜方式也直接决定电影的风格。陈英雄更偏爱使用缓慢移动的长镜头,通过画面的蒙太奇组合,使影片散发出一种优雅古典的东方诗味。景别以全景居多,层次丰富分明,主体突出,绝大多数画面构图对称、完整,多采用自然光、声、色营造人与自然和谐共处的氛围。他的拍摄手法也是比较丰富的,长镜头、景深镜头、跟拍镜头和摇拍镜头、手提拍摄镜头是他影片传达意念和制造情绪的常用镜头。在场面调度上,镜头与人物、风景一起匀速运动,追求动静相生的银幕效果。他的镜头常常跟随着人物的行走一起来来回回移动,许多场景就像一幅幅动感的风情卷轴画在镜头的来回移动间徐徐展开。同时,他还注重在镜头的推拉摇移俯仰升中,融入大量具有民族特色的前景和背景,如生机盎然的草木、镂空雕花的古朴窗棂、祭祀故人的供桌、青砖铺就的庭院、栽

第六章　越南新电影的一面旗帜——陈英雄

着荷花的水缸等等,传达他对东方元素的情有独钟。《挪威的森林》中"直子在草原上边走边向渡边倾诉"的一场戏长 5 分钟多,是用一个镜头拍摄完成的,为此拍摄组在草原上特地铺设了长达 120 米的轨道跟拍。在茫茫草原的映衬下,这个镜头绿意迷离,烘托了主人公的哀婉心境,很容易让人联想起黑泽明在《罗生门》中那些光影迷离的运动镜头。

特别值得指出的是,长镜头在西方的电影理论和电影实践中,是展示影像"纪实"风格的重要手段,而陈英雄等亚洲电影导演在运用长镜头过程中,将东方文化美学中特有的诗意融入其中。这在某种程度上拓展和丰富了西方长镜头的理论和实践,这是陈英雄对世界电影美学的贡献。

第七章

双骏骈俪
——越南新电影代表导演解读

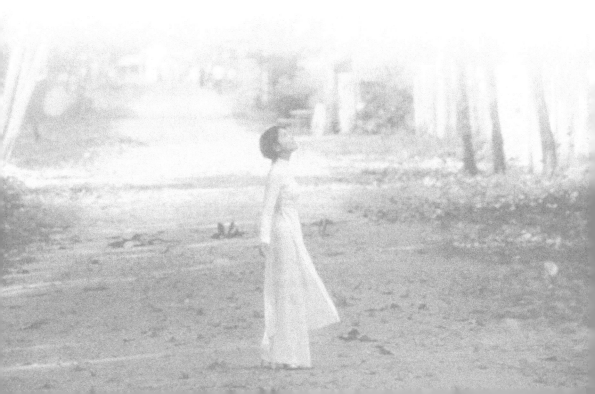

继陈英雄之后,为越南电影在国际上再增风采的是美国越裔的裴东尼和土生土长于越南本土的阮青云。裴东尼以美式的越南风情带着《恋恋三季》(1999)进入国际观众的审美视野;作为越南本土的少壮派,阮青云带着他的《流沙岁月》(1999)让人们感受到了一个完全不同于往昔的越南。他们与陈英雄几乎同期在国际影坛崭露头角,再一次强化了国际影坛对于越南电影的新认知。

第一节 美式的越南风情——裴东尼

裴东尼是一位独立电影导演。他1973年出生于越南西贡。2岁那年,在西贡沦陷前一周,他作为难民随父母离开越南移民美国。他在美国加利福尼亚州的森尼韦尔(Sunnyvale)长大,父亲经营录像带租赁生意。这种环境激发了他对电影的兴趣。他毕业于洛杉矶的玛丽蒙特大学电影专业。1992年,19岁的他才回到阔别已久的故乡,开启了一个人的越南之旅。在这次旅行中,看到故乡的景、故乡的人,裴东尼的内心产生很大的触动。开始,他受不了越南的高温、潮湿、没有空调,但是由于血缘天性,他最初讨厌的东西如潮热、灰尘、噪音、摩托车成了他需要的东西。这对他的电影创作产生了很大影响。他的叔叔Don Duong是越南著名演员,帮助他在越南拍片,克服了很多障碍。

第七章 双骏骈俪——越南新电影代表导演解读

1995年裴东尼拍摄了第一部具有越南风情的短片《黄色莲花》①，Don Duong参演了其中主要角色。《黄色莲花》是裴东尼带着10名学生拍摄的，花费了9000美元。《黄色莲花》的拍摄得到了越南文化部以及越南当地电影制片厂的支持。《黄色莲花》在圣丹斯独立电影节上映，为美国在内的国际观众打开了通往越南电影的大门。裴东尼很想通过《黄色莲花》的拍摄向人们展现当下的越南，让人们用全新的视角来认知这片东方故土。1999年，他拍摄完成了为他带来国际声誉的《恋恋三季》，这是越战结束后第一部完全在越南摄制完成和完全用越南语对白的影片②。Don Duong在这部影片中饰演男主人公车夫海。这一年，裴东尼仅26岁。2001年裴东尼执导完成了《青龙》③，这部影片获得了2001年度的美国人道奖最佳影片④。2005年裴东尼担任了《我的名字是……》的制片。2015年他拍摄了《一次性用品》⑤。遗憾的是，裴东尼后来拍的几部片子似乎没有激起什么水花。

不过，一部《恋恋三季》足以奠定他在影坛的声誉。裴东尼回到故乡越南发

① 《黄色莲花》（*Yellow Lotus*），裴东尼导演，彩色片，约30分钟，Umbrella Entertainment Group 1995年出品。影片简介：1989年一位叫俊（Tuan）的渔民来到西贡想发财，但是他遇到了比发财更重大的事情。影片展现了当代越南人民从战争和政治中得到释放的人文精神。
② 陈英雄的《青木瓜之味》虽然制作比较早，但是在法国搭建的摄影棚中拍摄完成的。
③ 《青龙》（亦名《战地风云》，*Green Dragon*），裴东尼、裴蒂姆（Bui Timothy Linh）导演，彩色片，约115分钟，Franchise Classics、Franchise Pictures、Rickshaw Film 2001年联合出品。影片简介：影片以纪实的手法讲述了美国义工和越南小孩交往的故事，从一个越南难民营小孩的眼中呈现了一个真实的越南。1975年在美国圣地亚哥附近的潘道顿营区（Camp Pendleton），设有一处越南难民营。这是越南难民来到美国这个新大陆的第一站。吉姆兰斯中士委托陈泰为他管理营区。陈泰的侄子和侄女苦等母亲的到来。他们的母亲还在越南尚未离开。侄子敏受到难民营厨师艾迪的照顾。艾迪喜欢作画，家中没有什么亲人，对敏很亲近友善。营地里一个曾在越南开公司的男子爱上了翠，翠据说曾是越南的名妓，现在是另一位难民的妾。越南难民们在找到担保人后陆陆续续离开难民营，发现美国的生活并非天堂，营区反而是最安全的。
④ 美国人道奖是1974年由保利斯制片公司（Paulist Productions）创始人埃尔伍德（Ellwood）创立的，旨在促进电影、电视去表达人的尊严、意义和自由。
⑤ 《一次性用品》（*The Throwaways*），裴东尼导演，彩色片，2015年出品。影片简介：恶名昭著的黑客德鲁·雷诺兹（Drew Reynolds）被中情局（CIA）抓捕。他只有两条路可以选：要么为中情局工作，要么在监狱中度余生。德鲁·雷诺兹在得到可以组建自己团队的承诺后选择了前者。他组建的是"一次性"团队，队员都是一些随时可以丢弃的人物。看来，这是一个最糟糕的团队。

历史与当下:越南电影的多维审视

现,20世纪90年代的越南变化太大了,"1992年,越南到处都是俄罗斯的船只和售货亭,1997年所有的一切都荡然无存,取而代之的是可口可乐和百事可乐,以及无处不在的出租车"①。他想呈现一部作品,去向人们讲述发生在母国土地上的人和事。《恋恋三季》为大家呈现了四组人物的四个相对独立故事,这四个独立的故事在意蕴上却又彼此交会。故事的背景搁置在越南的两个季节里,即旱季、雨季。作者还额外增加了一季——希望的季节。甘欣是个采荷少女,她的歌声打动了莲塘主人——一位病入膏肓的诗人。她与诗人成为忘年的知音,给诗人最后的人生留下美好的回忆。海是个身份低微的三轮车夫,偶遇风尘女子莲,愿意倾其所有与她共度一夜良宵。那晚,海为莲送上洁白的睡衣,海说:我只想让你静静地休息。美国老兵詹姆斯退役后回到越南寻找失散多年的混血女儿,触动他追忆起难以忘怀的往事。无家可归的小男孩胡迪在大雨滂沱的夜晚到处寻找他赖以谋生的箱子。镜头中对采荷女、诗人、车夫、妓女、美国老兵、孩子等人活动的记录,交织成一幅幅越南当代社会的风情画。

一、裴东尼与陈英雄的"同"和"不同"

在国际影坛,提起裴东尼,人们常常会把他和陈英雄放在一起比较,这是因为裴东尼与陈英雄,两人无论是个人成长经历,还是电影拍摄经历,都有着极大的相似之处。首先,裴东尼和陈英雄都是海外越裔身份,都属于海外第一代越南移民。陈英雄13岁离开越南移民法国,属于法籍越裔;裴东尼则2岁就移民美国,是美籍越裔。其次,裴东尼和陈英雄都在国外大学接受了正规的电影专业教育。陈英雄毕业于法国的路易·卢米埃尔学院摄影专业,裴东尼则毕业于美国洛杉矶的玛丽蒙特大学电影学专业。最后,裴东尼和陈英雄都是募集国外

① Vicent LoBrutto,"In shooting the film *Three Seasons*,cinematographer Lisa Rinzler joins writer/director Tony Bui on a trip to his changing homeland of vietnam",见 http://theasc.com/magazine/feb99/culture/pg1.htm。

第七章 双骏骈俪——越南新电影代表导演解读

投资制作电影的导演。陈英雄获得法国的电影投资，与法国的 Les Productions Lazennec 公司及法国制片人 Christophe Rossignon 有着频繁密切的联系，他的"越南三部曲"就是与该公司和制片人合作完成的。裴东尼则拿的是美国投资，走的是独立制片人的路径。最后，他们的拍片历程都颇基本相似：都是从拍短片起家，之后拍故事片处女作，且故事片处女作都是风格婉约的越南题材作品，并以此成名；拍完婉约风格的越南题材作品之后，都将目光转向了呈现母国惨淡现实的纪实风格作品。陈英雄最早拍摄的短片有《南雄的妻子》《望夫石》等。1993年他的故事长片处女作《青木瓜之味》拿下了戛纳国际电影节最佳处女作金摄影机奖、美国奥斯卡最佳外语片提名等，他从此进入国际电影的主流舞台。继《青木瓜之味》后，陈英雄拍摄了《三轮车夫》这样一部从纪实视角出发揭示当代越南本土边缘人粗粝生存状态的影片，影片因太过暴露黑暗面以致在越南本土遭到禁映。裴东尼最早拍摄过《黄色莲花》等短片，其故事片处女作《恋恋三季》获得了美国圣丹斯独立电影节[①]评审团大奖及最佳摄影奖，以及柏林国际电影节最佳电影金熊奖和美国独立精神奖最佳长片处女作奖等提名，他也从此进入了国际主流视野。

除了两人的成长经历和拍摄经历相同，两人成名作的影像格调和文化身份阐释也有着很高的一致性。裴东尼和陈英雄两人都同时背负着双重的国族身份，即他们既是越南人又是美国人或法国人。对越南本土人而言，他们是长在西方的外国人；而对西方人而言，他们则是流淌着东方人血脉、长着黄皮肤黑头发的越南人。双重国族身份，也意味着被母国和国籍国的双重放逐。因此，在文化身份上，他们都是被放逐者。人都有寻根的需要，被放逐者自然也会寻觅

① 美国圣丹斯国际电影节（Sundance Film Festival），也称"日舞影展"，是国际上首屈一指的独立电影节。1985年由罗伯特·雷德福创办，每年举行一次，地点在美国犹他州帕克城。很多新锐导演都将其视为执导美国主流商业大片的跳板。美国好莱坞各大制片公司不仅将在独立电影节上获奖的影片包装发行，而且也从美学理念、表现手法、艺术元素等方面借鉴独立制片的成功之处，因此所谓的独立制片电影节无疑又成为最终通向主流制作的一条新途（戴锦华）。参见崔军：《越界：一种关于"身份"的表述——二十年来跨族裔导演及其创作研究》，《新闻界》2011年第6期。

自己的根脉。在国籍国和母国的选择中,裴东尼也和陈英雄一样"在私人情感上是美国人,在内心深处还是一个越南人"。以放逐者的身份向母国文化寻根,也鲜明地体现在了裴东尼的《恋恋三季》中,其影像格调也与陈英雄的《青木瓜之味》如出一辙——东方式的清丽温婉,内敛含蓄,但又博大悲悯。而且,两部影片所选择的用以寓意内涵的影像元素也惊人地相似:《恋恋三季》选择了越南的国花——"莲",而《青木瓜之味》则选择了越南普通人家司空见惯的果木——"青木瓜"。但毕竟离开母国文化的浸润已经很久了,毕竟人生心智成长的关键期都是在西方文化濡养下形成的,因此他们对母国文化的感受又不由得与本土产生距离,都融进了母国之外的西方视角抑或世界元素。

陈英雄长到13岁才离开越南,这时是人心智成长的早期,已经能够对切身体验的东西有所记忆、有所理解。因此,少年时期对母国文化的切身体验,直到陈英雄成年后还会留存在他的记忆中,我们也能从其代表作中切身体验到。只不过随着时间的推移,随着文化信息的丰富,这种少年记忆中的体验渐渐被提纯了,删去了枝枝蔓蔓的细节,留下了最核心的精髓。此外,欧洲尤其是法国文化艺术熏染中那种贵族化的浪漫成分也随着陈英雄的成长而融入了他的被提纯过的母国记忆中。所以,我们在《青木瓜之味》中看到的是一个相对封闭的影像世界,力图要带给观众关于母国文化积淀的纯粹体验。"梅"作为母国文化的载体,在这样远离尘俗的空间中演绎着自己的成长经历,实际上也是在演绎东方传统文化和人生哲理智慧的魅力。一如欧洲印象派绘画善于用细腻的触觉捕捉生活中的瞬间印象,陈英雄那层次极为丰富的镜头调度非常青睐于捕捉生活中司空见惯但常常会被人忽略的鲜微感动:植物、阳光、油烟、窗纱、生灵。这一切的细腻感触组合成陈英雄对母国的亲切记忆。所以,陈英雄影像中对母国的阐释有"高贵的单纯"之气质。

裴东尼幼儿时期就离开越南,成年后才首次回到故里。裴东尼离开越南的时候尚处于人生的懵懂期,对母国尚未形成清晰的记忆。裴东尼的文化背景来自他成长的国度——美国,在文化认知结构上属于美国文化,对母国的认知来

第七章　双骏骈俪——越南新电影代表导演解读

自他成年之后的信息,如父母的熏染、书本内容以及19岁的初访。当然,天生流淌的越南血脉也成为集体无意识积淀在他对母国的认知中。所以,他影片中对母国越南的呈现,不再是陈英雄镜墨下对母国文化积淀的提纯,而是在母国元素与现代文明元素交织中来解读母国之民的现代性转型及其现代遭遇,以及在此进程中闪烁的平凡人性的光芒。《恋恋三季》在越南传统的丝弦乐中拉开帷幕,背景是越南特有的旱季、雨季以及凉季,展现了采荷女甘欣和诗人、车夫海与风尘女子莲、美国老兵与女儿、孤儿胡迪与小女孩四组小人物在处于现代化转型期的越南社会中的浮世情怀。四组人物彼此独立,却又彼此因缘际会。影片以"寻找和希望"这一充满现代精神的命题为主要构架,寻找心灵的知音,寻找爱情的知己,寻找失散的骨肉,寻找谋生的箱子。西方的"平等博爱"精神与东方的"悲天悯人"情怀在这部影片里实现了共振。因此,这部影片被誉为"从题材到影像表达都符合国际口味的越南民族精神","由西方平民化眼球透射出来的一部越南电影"。裴东尼的影片透露出一位在美国文化中起步成长起来的越南青年对祖国的解读,因此,影片中的越南也难免烙上了"美式"的印记。如果说,陈英雄镜头下的越南是"高贵的单纯",那么裴东尼镜头下的越南则氤氲着美国式的"平民的温馨"。

二、异质合流——东方的悲悯和西方的救赎

东方文化和西方文化,在全球化语境中,在二元对立的思维秩序中,一直被看作是相互对立乃至发生冲撞的。在具有东西方双重文化身份的东方裔海外籍导演身上,不同质文化发生冲撞之后的这种纠结时常有所流露。与陈英雄竭力在封闭的影像空间中回避这种冲突以维护母国文化的纯粹性不同,裴东尼在《恋恋三季》《青龙》等影像中并不避讳外来文化(西方文化)对母国文化的浸入和

历史与当下:越南电影的多维审视

冲击。这一点,很容易让人们把他和华裔美籍导演李安联系起来①。李安的系列作品,特别是早期的成名作"父亲三部曲"《推手》(1991)、《喜宴》(1993)、《饮食男女》(1994),也同样直面了西方文化与母国文化之间的交锋。

首先,裴东尼和李安的影像都交错混合了以美国为代表的西方文化以及以母国为代表的东方文化两种气息,但不约而同地在东西方两种文化的混合中,流露出浓郁的去国者的乡土家园情怀。其次,两人在抒写母国文化以及母国文化受到冲击的过程中运用的影像手段也大体相同:都调用了具有民族标签性质的本土元素作为影像的表意语汇,参与到影像意义的结构过程。这些本土元素往往浓缩着母国文化价值观念,被放置在东西方文化交错的语境中进行具体关照,为人们在东西方文化交错中提供了一次又一次民族文化、民族精神的亲切还乡。比如裴东尼在《恋恋三季》里浓墨铺陈了承载着东方人集体记忆的"荷塘唱晓"场面,反复以越南的国花"莲"作为影像的主要寓意元素,在代表着母国传统的荷塘与浸润着西方文明的都市间流转。甘欣的真"荷花"敌不过都市的塑料荷花,车夫海和他破旧的三轮车在巨大鲜红的可口可乐广告墙的映衬下尤显落魄与渺小,这些都寓意着西方的强势与母国传统的弱势。而李安则在他的《推手》《喜宴》《饮食男女》等影片中,对东方的婚庆风俗、太极武术、饮食文化重笔勾勒,去体察传统文化在西方文化冲击下的抗争与妥协。

不过,裴东尼和李安在处理东西方两种文化碰撞冲突过程中的影像情怀是不一样的。

李安电影面对两种文化碰撞时的心态是中庸的、无奈的,甚至是妥协的。如他的《喜宴》就以"婚宴"为线索,描述了东西方两种异质文化的对抗与妥协的过程。为安抚父母延续香火的愿望,伟同与上海姑娘威威假扮情侣。得知"婚讯"的父母专程从中国台湾赶到美国,准备为儿子操办一场隆重的中式婚礼。

① 在这里我们将裴东尼和李安联系起来,是因为两人的相似之处非常多,可比性很强,即使裴东尼和李安二人在年龄和影像资历上悬殊较大。首先,他们的血统都来自东方并都加入了美国籍,都在美国接受了美国电影学体系的专业训练,又都穿梭于美国与母国之间发展着自身的电影事业。其次,在影像的文化表达上,也存在很多同质性,详见下文分析。

第七章　双骏骈俪——越南新电影代表导演解读

然而,伟同为了省事,决定到教堂举办西方婚礼敷衍一下。第一次是父母妥协了,跟着儿子来到西式教堂。婚礼场面冷冷清清,几分钟就结束了。这让两位老人的心理落差太大,母亲甚至失声哭泣。为了不让父母太伤心,伟同妥协了,遂父母的心愿举办了一场热热闹闹的东方婚礼。父母与伟同关于举办西式婚礼还是举办中式婚礼的意见分歧,实质上就是东、西方两种文化分庭抗争的表征。从影片展示两种婚庆场面时不同的着墨力度,我们也分明能看出在异质文化冲突中,李安所持有的情感立场。不过,李安处理这两种异质文化相互对抗、冲突时的策略是比较理性和中庸的。在影片中,李安让两种婚庆仪式都举行了,暗示出两种异质文化在对抗中达成的相互妥协。

而裴东尼的影像在面对两种文化碰撞时的心态则比较复杂。一方面,他和李安一样,面对东弱西强的文化交错,也表现出某种无奈。但另一方面,在裴东尼的影像中,观众却更多地感动于东西方两种异质文化的精神的合流,即来自东方母国文化的悲悯情怀与来自西方基督精神的救赎情怀的合流。东方人生观念中的"悲天悯人"来自"天人合一,万物有灵,万物皆我同类"的哲学观和认识论,是基于"众生平等、沧海慈航"等人类视角。西方宗教观念的"救赎情怀"则来自"人生原罪、扬善赎过"的人类起源论。这两种东西异质文化在裴东尼的影像中没有发生碰撞冲突,而是同时予以表述,汇合成温馨的人文情怀。

《恋恋三季》中,小人物的故事在"悲悯救度"与"原罪救赎"中交融。纯朴的采莲女甘欣,为荷塘的主人——患了麻风病的诗人打工。转型期的越南都市,童年的清唱渐被遗忘,诗人残废的肢体已难以续写心灵的歌声。甘欣的采莲曲打动了孤傲的诗人,她为诗人记录了生命的绝唱,并在诗人去世之后来到诗人青年时代的水乡,用白莲铺出了纯洁的花河,为诗人冷漠孤寂的暮年超度。风尘女子莲迷恋浮华物质的欢场,并希望有一天也成为其中的一员,她说:"酒店内是个完全不同的世界,那班人都不像我们,人生观不同,谈吐也不同。旭日是为他们东升而非为我们,我们活在他们的阴影下,……有一天我会留在那个世界,成为他们的一员。"车夫海爱上了莲,但莲对他的关爱视而不见。海参加了

历史与当下：越南电影的多维审视

三轮车比赛,为的就是用奖金满足莲在有冷气的房间安睡一晚的心愿。酒店内,海给莲送上了洁白的睡衣,说:"我只想让你静静地休息。"海打动了莲。海把她带到少女时代的红叶林,告诉她:"从此你可以堂堂正正看世界了。"莲原本"市侩"甚乎"肮脏"的灵魂被海净化,向着纯洁的少女时代回归(如图7-1所示)。美国老兵詹姆斯来越南寻找当年被自己抛弃的混血女儿。对于女儿,他的内心充满了内疚。最终,詹姆斯获得了女儿的谅解。他怀抱着一束含苞待放的白莲,和女儿开始了由隔阂到熟稔的交流,完成了对亲情和对战争罪恶的救度。无助的孤儿胡迪一脸茫然地走

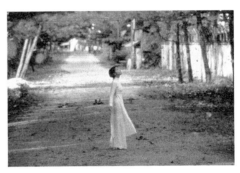

图7-1 《恋恋三季》剧照
(图片来源:YouTube提供视频截屏)

在大雨中,寻找着赖以谋生的箱子,却童心依旧,会被美国动画片《猫和老鼠》逗得手舞足蹈,会和小伙伴在积水的街市嬉笑踢球,和小孤女分享点心。在这里,裴东尼实现了对童真和人性之善的救度。影片的最后,漫天的红叶随风舞落,似乎是在真诚祝福每一个平凡而卑微的幸福。

如果说,裴东尼在影像中对东西方文化碰撞过程中"东弱西强"的坦陈,是出于一种客观理性的判断,那么东西方两种异质文化精神的合流则是他文化认知心理的流露。在被影像冲淡的荷香中,东西方异质文化在相互唱和中找到了和弦的基点,那就是对生命的"仁爱"与"宽恕",对卑微生命的尊重,对人性之善的默契,遂而完成了东西方文化由相互冲撞到相互渗透交融的飞跃。在裴东尼的文化认知心理中,不会有文化的优劣高下之分,"不会有普世的文明,有的只是一个包容不同文明的世界,而其中的每一个文明都得学会与其他文明共存"[①]。在某种意义上,"异质文化的合流"为艺术民族化和世界化提供了另一番风景。

① [美]塞缪尔·亨廷顿:《文明的冲突》,转引自周宪:《中国当代审美文化研究》,北京大学出版社1997年版,第235页。

第七章　双骏骈俪——越南新电影代表导演解读

三、穿越时空的音画调度——荷塘唱晓与都市流转

《恋恋三季》被誉为"动人的越南风情与民族音乐的成功组合",其电影手法娴熟,精致的音画设计和精心的场面调度,是裴东尼凭借这部影片成功的重要因素之一。每个清晨,都市在采莲女的叫卖声中苏醒。影片以采荷女甘欣和莲花为串联线索,不断地在荷塘秋色与都市景观间穿梭,为人们建构起一个从传统农业文明正向现代都市文明转型的现实越南风情。满是东方诗味的田园风光与冰冷、错乱的都市街道景象形成了强烈对比,这一切组合成一个诗意温馨却又粗陋错乱的双面越南。

在都市的场面中,我们看到当代越南底层人物在商品经济全球化的冲击下,为生计而打拼,为操守而坚守,为诱惑而困惑。有这样一些"镜头—段落"可圈可点。在越南喧闹的街市一角,车夫海和同伴在破旧的三轮车上等待生意,背景是鲜艳的大红色。随后镜头徐徐拉开,人们蓦然发现,原来那鲜红色的背景墙不过是可口可乐广告的一个角落,却庞大到足以衬托车夫的渺小。在这个"镜头—段落"中,车夫是前现代社会生活内容的符码,而那色彩醒目的可口可乐广告,一个具有国际地位的美国品牌,则是一个典型的具有西方色彩的文化符号。车夫生意清冷,面部神情有些许落寞,但他在困顿中仍然坚守着自己内心充盈的诗意。这从他把妓女"莲"带到红叶林中,送给她一本翻旧的诗集可以看出。孤儿胡迪穿着雨衣木然地行走在雨幕下的陋街窄巷中,中景和后景穿梭着被虚化了的闪烁不定的车灯。这场景叫人揪心,担心他会丧生于冷漠的车轮下。采荷女甘欣一大清早从荷塘采下新鲜的荷花放进箩筐里,挑着担子沿着都市的街头叫卖,少有人问津;当她坐下休息时,人们对甘欣的真荷花视而不见,绕过她去生意兴隆的塑料花店。甘欣坐在前景的角落里微微苦笑,无奈地擦拭着汗水。风尘女子莲流连于灯火辉煌的大酒店,大酒店意味着上流社会的物质和尊荣,这是莲所遭遇现代性诱惑的隐喻。裴东尼的镜头调度是细腻的,他让人们"不仅能从一个场面中的各个孤立的'镜头'里看到生活的最小组成单位和

历史与当下：越南电影的多维审视

其中所隐藏的最深的奥秘(通过近景)，并且还能不漏掉一丝一毫(不像我们在看舞台演出或绘画时往往总要漏掉许多细枝末节)"①。

与都市场面的细笔白描相比，田园场景则倾注了浓墨华彩，并在影片中反复出现。最倾注导演心力的是影片开头的场面。在幽悠丝弦钟磬声中，影片向观众展开了一幅意趣生动的田园风情画："碧叶连天""白莲袅亭""风色摇曳""兰舟桨影""水吟人和""荷塘唱晓"。在这个场景中，裴东尼还配以颇有民族风韵的音乐形式，有合唱、和唱、独唱等多种形式。首先是老妇人领唱：

湖中的植物是否美若莲花/有翠叶有白花/翠叶白花花心黄得幽雅。

采荷女们齐声和道：

纯白的花/苍翠的叶/黄得幽雅。

老妇人接着唱：

女子命运如雨点/一些落在黑泥沟/一些落在金池塘。

随后甘欣划着小船穿梭在茂密的荷塘间也唱道：

有谁知道/河流有多少湾/云有多少层/有谁可以清扫森林的落叶/谁可以叫风儿别再吹动树身/蚕虫要吃多少槐叶才可织成古色古香的衣裳/天上要下多少雨/才可以不让海洋因泪水而泛滥/月亮要等多少年才会苍老/才可以在深夜来临驻足身边/偷去我的心的那个人/我会为他歌唱/愿他青云直上。

在这里，音乐不是影片的点缀与装饰，它和画面一样都是影片的重要元素。越南民族音乐与秋色荷塘的配合，发挥着多种话语功能：营造地域风情，东方质朴；渲染田园意境，诗意温婉；奠基叙述基调，感怀淡定；寓意影像主题，简约隽永。在田园唱和中，影片突出的主要意象是"莲"，它不仅是传统农牧文明的符号，也是困守在都市底层的小人物们"出自淤泥而灵魂高洁"的隐喻。

《恋恋三季》的场面调度和音画设计穿越了时空，将代表着传统和母国文明的荷塘与寓意着现代和西方文化冲击的都市进行平行蒙太奇剪辑，去表达人物

① [匈]巴拉兹·贝拉：《电影美学》，何力译，中国电影出版社 2003 年版，第 18 页。

第七章　双骏骈俪——越南新电影代表导演解读

在特定的历史和文化变迁中无可捉摸的人世嬗递。这样,影片就将时间线上对传统与现代的历史阐释置换为空间线上的造型隐喻,丰富了影片主题传达的时空变幻感。裴东尼的场面调度和音画设计,让我们看到"一位优秀的电影导演"决不会"让他的观众随便乱看场面的任何哪一个部分。他按照他的蒙太奇发展线索有条不紊地引导我们的眼睛去看各个细节。通过这种顺序,导演便能把重点放在他认为合适的地方;这样,他就不仅展示了画面,同时还解释了画面"①。

第二节　"流沙岁月"中坚力量——阮青云

阮青云,是越南本土电影新浪潮的中坚力量。阮青云 1962 年出生于越南河内的电影世家。他的父亲是越南著名导演海宁。他毕业于河内戏剧电影大学,1990 年进入越南故事片厂工作。为他带来国际声誉并奠定其影坛地位的是《流沙岁月》(1999)和《梦游的女人》(2002)②。前者曾在 2000 年第 45 届亚太国际电影节上一举夺得最佳故事片、最佳女主角、最佳女配角三项大奖,该片还在 2000 年的法国阿米昂电影节上被授予特别奖。后者曾在 2004 年第 49 届亚太国际电影节上获得评审团特别奖。除了《流沙岁月》和《梦游的女人》,他执导的作品还有《小街上的爱情故事》(1992)③(如图 7-2

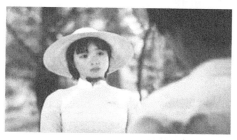

图 7-2　《小街上的爱情故事》剧照
（图片来源：YouTube 提供视频截屏）

① ［匈］巴拉兹·贝拉:《电影美学》,何力译,中国电影出版社 2003 年版,第 18－19 页。
② 《梦游的女人》(Nguoi Dan Ba Mong Du, Sleepwalking Woman),阮青云导演,彩色片,约 84 分钟,2002 年出品。影片简介:Quy 是战时的军医。战争结束了,但是 Quy 仍然不能从战时的阴影中走出来,成了一个梦游的女人。
③ 《小街上的爱情故事》(Chuyen Tinh Trong Ngo Hep, Love Story in a Little Alley),阮青云导演,彩色片,约 75 分钟,越南故事片厂 1992 年出品。影片简介:一个被称为"女人巷"的窄巷里住了很多妇女。Sinh 失去了丈夫,带着十来岁的女儿和年迈的母亲住在一起。Sinh 和女儿陷入了和一个男人 Toan 之间的三角恋情。

历史与当下：越南电影的多维审视

所示)、《无名的尤加利树》(1994)①、《破碎的空间》(1998)②、《渺小心脏》(2008)③、《活在历史中》(2014)④等。这些作品在国际各大电影节上屡屡亮相，口碑不俗。

一、本土经验的阐释者

 作为土生土长的越南人，阮青云和他的父辈是本土特定历史与现实的经历者和体验者，也是对本土经验的直接阐释者。因此，他的影片中无法回避对本土历史与现实的关切。他的影像时空里，行动着一群在越南这片古老的土地上繁衍生息着的人。他镜头里的世界很纯粹，几乎没有多少异质元素的杂糅。他向人们展示的是一个纯粹的越南人对民族生活与民族性格的理解，为人们构筑了一个富有本土特质和现代气息的精神家园。与 20 世纪 90 年代前后在全球化背景下成长起来的其他亚洲导演一样，阮青云作为越南新电影的中坚力量的代表，也有着鲜明的国际表达诉求。他以本土经验为切入口，通过展示在新的历史时期生活在越南本土的人们普遍存在的人性焦灼，找到了将本土阐释与国际表达进行对接的端口。这其实也是亚洲其他导演通常所采用的方法，但阮青云在这之中融入了自己的个人特点。

① 《无名的尤加利树》(亦名《无名桉树》，*Cay Bach Dan Vo Danh*，*The Unknown Eucalyptus Tree*)，阮青云导演，彩色片，约 81 分钟，1994 年出品。影片简介：平(Binh)因为战争失去丈夫，柏云(Bach Van)因为战争失去妻子和儿子。两人惺惺相惜，但碍于村里世俗的眼光，他们不能在一起。后来，平怀孕，柏云种下一棵尤加利树。多少年以后，树木繁茂，物是人非。
② 《破碎的空间》(*Khaong Vo*，*The Broken Space*)，阮青云导演，彩色片，约 87 分钟，1998 年出品。
③ 《渺小心脏》(*Trai Tim Be Bong*，*Little Heart*)，阮青云导演，彩色片，约 84 分钟，越南故事片厂 2008 年出品。影片简介：21 世纪的越南海边渔村，梅(Mai)一家过着贫苦的生活，她很向往城里的生活，被一位老乡兼捎客骗到城里从事卖淫的工作，染上了艾滋病。醒悟过来的她不希望她的妹妹也重蹈自己的悲剧。
④ 《活在历史中》(*Song Cung Lich Su*，*Living with History*)，阮青云导演，彩色片，约 92 分钟，越南故事片厂 2014 年出品。影片简介：一群年轻人去奠边府旅行，结果穿越到了纪录片所描述的 50 年代奠边府战役的场景中。他们通过手中的平板电脑穿越历史，成为战士和民兵，亲身体验了战争的艰辛，领悟到民族的坚毅精神。

第七章 双骏骈俪——越南新电影代表导演解读

他的重要作品如《流沙岁月》堪称 21 世纪前后越南本土电影的代表作(如图 7-3 所示)。该片亦译为《沙子人生》《沙之乡》,改编自越南本土作家阮光立(Nguyen Quang Lap)的短篇小说《月台上的三个人》(Ba Nguoi Tren San Ga, Three People on the Platform of Railway)。这部电影以 20 世纪越南结束长达 30 年的南北战争为背景。故事发生在 1975 年的越南农村。1954 年日内瓦协议签订以后,越南被划分为南北两个政权。为实现祖国的统一,成千上万的越南南方人去了北方打仗,本以为两年以后就可以回来,但是直到 1975 年战争结束国家南北统一,他们才得以回到家乡。军人阿景(Canh)就是在这一年才回到了阔别 20 年的故乡。这原本是妻子阿钗希望的开始,可谁曾想到头来却是阿钗另一段痛苦的来临。在长达 20 年的南北分裂中,阿景在北方又有了新妻子阿芯和女儿阿名。这对阿钗来说不啻是晴天霹雳。阿景向阿钗道歉,阿钗宽容地接纳了她们。阿名放假来找父亲,阿钗希望她们母女在这里安家。家人团聚,细说从前,日子犹如手中的沙子一样轻轻流走。同一个屋檐下,两个女人和一个男人,各自都忍受着难以言说的龃龉。阿芯决定和女儿回北方生活,阿钗看着她们和丈夫难舍难分的情景,便悄悄买了一张车票,将丈夫送上了回北方的列车。对阿钗来说,和平时期失去丈夫比战争期间失去丈夫更加沉痛。《流沙岁月》的镜头调度属于中规中矩一类,画面朴素却不失唯美,故事发展扣人心弦。镜头细腻而深沉地展示着战后越南农村的残景——肢体残破的村民、不堪入目的家园等,反映了越南南北统一后长留在人们灵肉间的战争伤痕。同时,我们在阿钗、阿辉、阿好的生活选择中,也领略到了越南人的宽厚、包容和仁爱。

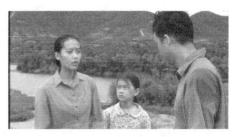

图 7-3 《流沙岁月》剧照
(图片来源:YouTube 提供视频截屏)

《无名的尤加利树》和《梦游的女人》是阮青云导演的另外两部力作。

历史与当下:越南电影的多维审视

《无名的尤加利树》描写的是20世纪70年代南北战争快结束时期北越乡村的往事。平的丈夫在战场上牺牲了,她忍着伤痛照顾婆婆。同村的柏云是一个失去妻子的鳏夫,在战争中失去了儿子。同样的孤独与痛苦将他们的感情牵连在一起。但村民世俗的眼光却不能容忍他们生活在一起。当得知平怀孕后,柏云为他们种下了一棵尤加利树。村子的桥被美军轰炸,柏云拆了自己的房子贡献出木材让战士们去修桥,随后他和平离开了故土。7年后,柏云去世了,女人带着他们的孩子重又回到村子。除了柏云当年种下的尤加利树依旧青葱,一切已物是人非。影片以另外一种角度重新阐释了战争与传统,重新思考了个体在特定环境下内在的命运与情感。

《梦游的女人》改编自越南著名作家阮明州(Nguyen Minh Chau)的短篇小说《特快列车上的女人》(*The Woman on the Express Train*)。反美战争期间,美丽的女军医贵(Quy)得到长山(Truong So)森林战区很多士兵的喜爱。团长阿和在她看来是个不太高大的英雄,喜欢养鸡并患有病。士兵阿厚(Hau)暗恋着贵,默默保护着贵并为之而死。一位不知名的士兵偷看贵在河里洗澡,被贵打了耳光。但是在后来的战争中,贵原谅了这位陌生的士兵。这些逝去的故人、战争中惨烈的场景,常常困扰着贵,即使到了和平时期也是如此。她经常恍惚,在往昔和现实间无法安宁,成为一个梦游的女人。尽管后来贵遇到一个用整个身心爱着她的男人,但她还是无法和其他人一样重新回到战后正常的生活状态中,她成了被战争异化了的游离于社会生活的边缘人。贵所乘坐的特快列车,不仅是一种交通工具,更是国家与城市之间的交会点,牵系着贵的过去和未来、记忆与期盼。《梦游的女人》对贵的心理和情感展现得丰富而有层次,反思了战争对个体生命造成的永久性伤害。

《流沙岁月》《梦游的女人》《无名的尤加利树》等,以细腻的镜头语言深沉地展示了战争结束后到革新开放之前这段时期越南普通人的生活状态和情感风貌。2008年创作的《渺小心脏》则是对21世纪越南社会城乡转型期的现实主义揭露。17岁的梅生活在越南中部的贫穷乡村。梅向往大城市的繁华和充足的

第七章 双骏骈俪——越南新电影代表导演解读

工作机会,结果被一位掮客骗到胡志明市成为妓女。后来,她染上了艾滋病。当她得知15岁的妹妹明(Minh)也在被同样的谎言蒙惑,就急忙赶回家乡,希望能阻止明步自己后尘。但已迟了,载着明的汽车已向繁华的都市出发了。《渺小心脏》根据越南真实的社会事件改编。阮青云说:"《渺小心脏》是我们在新闻上、在我们每天的生活中都看到的、碰到的熟悉的故事。关键是从这些事件中提炼出公众感兴趣的元素。"[①]在这里,阮青云敏锐地捕捉到了社会转型进程中产生的诸种社会问题,如贫富差距、道德失范、物欲横流、个体迷失等,并将之提炼升华为电影的复调主题。他说:"我试图将海村里那平滑洁白的沙地与灯红酒绿的、道路错乱的胡志明市形成鲜明对比。通过这种对比强化我的电影理念。我试图传递出城市与乡村之间、富有与贫困之间存在的鸿沟。"[②]

无论是对战后伤痕的抚恤,还是对转型期社会阴暗角落的批判,作为守望者的阮青云始终坚守在民族美学框架下对本土题材进行叙事。影像的基调悲情而诗意,少有跌宕起伏的情节,平凡的人生、日常的作息、错乱的街市、简朴的屋舍、回旋的音乐、考究的镜头,这一切构成了阮青云对民族历史、现状和未来的回应。没有说教,没有所谓的视觉奇观,当下越南社会的底层现实从故事的"场面和情节"中自然而然地流淌出来。当与阮青云同时代的越南本土导演纷纷转向模仿好莱坞商业电影的制作模式时,阮青云仍然在坚持用朴素的电影手法探索本土叙事的现代转型,坚持以自己作为"守望者"的文化逻辑去打造本土"民族电影",坚持用实诚的民族真相去触动观众。他不用华丽的镜头去包装美化本土尚还落后、贫穷的现实,而是在展示民族"落后"的同时告诉人们,他所守望的国土"俨然存在着丰富、绚烂而又动人的文学、艺术和文化"[③]。

① 阮青云访谈,见 http://vietnamnews.vnagency.com.vn/Life-Style/174636/culture-vulture-13-03-2008.html。
② 阮青云访谈,见 http://vietnamnews.vnagency.com.vn/Life-Style/174636/culture-vulture-13-03-2008.html。
③ 陈映真:《陈映真文集·杂文卷》,中国友谊出版公司1998年版,第62页。

历史与当下:越南电影的多维审视

二、战后伤痕的人性抒写

众所周知,从 1945 年到 1975 年,越南经历了长达 30 年的战争状态才实现了国家统一。漫长的战争史程在当代越南的社会文化变迁中烙下了难以磨灭的印记,即使是在战争结束后的相当长一段时间内,战争的余波仍然时不时地撩动着当代越南人那脆弱敏感的神经。越南的电影事业就是在战火纷飞的年代诞生的,作为社会文化的映射其自然也不能缺失对战争的抒写。战争也是阮青云作品的重要抒写母题,是一个挥之不去的表现元素。阮青云将对战争的阐释转向了"人性"维度,避开了前辈影人以意识形态视角去阐释战争主题的惯常做法。

父辈导演的作品如阮云通、陈武的《青鸟》(1962)、阮鸿笙的《荒原》(1979)、范其南的《四厚姐》(1963),都是装载着革命英雄主义豪情的宏大叙事,包裹了浓重的意识形态色彩。"战争"在与阮青云同时代的海外越裔导演如陈英雄的《青木瓜之味》、裴东尼的《恋恋三季》那里,只是民族集体无意识中的一缕印记,是影片通过抒写"个体"生命完成母国想象的怀旧背景。作为在 20 世纪 90 年代全球化背景下成长起来的越南本土导演,和许多亚洲导演一样,阮青云也有着国际化和民族本土的表达影像追求。这投射到他的影像中则是对父辈导演和海外越裔导演的扬弃与结合。一方面,他继承了父辈导演们直面战争的影像传统,但舍弃了他们影片中对战争的宏大阐释方式和意识形态色彩。因为在阮青云的理解中,对于影像的国际化(在某种程度上是西方化)来说,过于浓烈的意识形态色彩,势必造成文化沟通上的隔阂。对于本土观众而言,浓烈的意识形态说教色彩也已经成为艺术上没有创新的过时话语。另一方面,阮青云也借鉴吸收了具有国际身份的海外越裔导演的阐释视角,那就是倾情于对个体生命的抒写,但舍弃了海外越裔电影中对"战争"后置淡化的处理方式。毕竟对于阮青云这样的本土导演而言,在民族本土的国际化表达中,只有将本土经验与国际通用影像阐释方式结合才是最重要的使命。海外越裔导演影片中那些个体

第七章　双骏骈俪——越南新电影代表导演解读

生命,如女仆"梅"、风尘女子"莲",是寄托母国文化怀思的符号载体,而在阮青云的影片中,如《流沙岁月》中的军人"阿景"、留守妻子"阿钗"、阿景的二婚妻子"阿芯",《梦游的女人》中的军医"贵",《无名的尤加利树》中的"平"和"柏云",以及《活在历史中》的那一群年轻人,这些鲜活的个体生命则是本土重要历史事件的卷入者(亲历者),也是以个体遭遇诉说时代印记的表达者。这就形成了具有阮青云个人色彩的阐释方式:通过对个体生命的倾情抒写来直面战争,并给予战争以不同于前辈的全新的阐释。

"战争"在阮青云的影片中不再是豪迈的、激情的红色诗歌。在阮青云的冷静审思中,战争是给无数普通个体带来不幸、痛苦的悲情挽歌。对于那些被动卷的普通个体而言,长达 30 年的战争史是"历史的意志不断改写个人生命意志"的过程①。即使战争已经宣告历史性的终结,但个体生命所遭遇的灵肉戕害并没有随之而终结。如《流沙岁月》在影片片头文字对故事发生背景的交代性说明中,以及配合情节的音乐旋律中,直指后战争时代无数个体在情感和肉体上永远无法弥合的创痛。除了主人公阿景和阿钗夫妇的不幸遭遇这条主线,影片还在副线叙述了另外一对苦难的村民——阿景和阿钗的邻居阿好和阿辉——的故事。阿好和阿辉劫后余生,但阿好失去了双腿,阿辉也只有一条腿。阿好想和他组织新家,但是阿辉拒绝了。阿辉终日守护着妻子和儿子的墓,他忘不了他们。但是当阿好被人欺负并有了身孕后,阿辉立刻接纳了他们母子,给她以生活下去的勇气。影片以阿钗、阿好、阿辉等人的命运与选择,道出了战后家庭重聚带给人们的却是更深的不幸这一事实。无数像阿钗、阿好、阿辉这样的普通个体是无辜的,战争使他们付出了本不应由他们来承担的代价。从他们对家人、对他人的舍我担当中,我们也看到了苦难之中的人性光辉。

再如《梦游的女人》中美丽的军医贵,她正常的生活轨迹被战争打乱,而在战后也对恢复正常生活秩序无能为力。《无名的尤加利树》中的平,因为战争失去了丈夫,但在世俗中却不能建立自己新的情感,最后不得不背井离乡。

① 蓝爱国:《后好莱坞时代的中国电影》,广西师范大学出版社 2004 年版,第 154 页。

 历史与当下:越南电影的多维审视

战后余殇,在阮青云的影片中不仅表现为个体生命所遭遇的肉体伤害,更体现在战争所导致的个体生命所不得不面对的人伦挣扎。如果没有战争,这些人伦的挣扎本来是不该发生的。如果没有战争,阿景不会离开家园,阿钗就不会和阿景分开,就不用去面对阿景的第二个妻子阿芯和女儿阿名。如果没有战争,阿贵就不会受到刺激,就会按照生活的本来轨迹平静地过着自己的人生。如果没有战争,平就不会失去自己的丈夫,就不需要面对二次情感的建立,就不会背井离乡。阮青云偏爱通过揭示"人伦之中的人性"来诠释战争,通过呈现"人性"中共通的情感如"爱""自私""猜忌""忠诚""背叛"等来寻找和观众的共情。阮青云说:"我拍电影是因为我被故事中的人物和命运所打动……战争电影或者战后伤痕电影受欢迎是因为电影所传递的人性内容。"①阮青云的电影情节舒缓,没有大开大阖的戏剧性起伏,却能凭借饱满的情绪张力引人入胜,这情绪性张力就来自导演对剧中"人性"矛盾的细腻释放。《流沙岁月》中几乎每一个人都被卷入一场难以解决的人性挣扎中,从军人阿景到他的两位妻子阿钗和阿芯,还有他们的邻居阿辉和阿好。因为战争,妻子阿钗和丈夫阿景南北阻隔。阿钗忠贞地等待着丈夫的归来,一等就是 20 年。但丈夫却背叛了自己,耐不住分离的寂寞在北方又组建了新的家庭,还有了孩子。战争带来的旧伤还未抚平,新伤又在滴血。忠诚和背叛的界限在那个特殊的年代变得那样模糊。剧中所有的人物不得不面对一个进退两难的选择。剧中的人们选择了家人团聚,细说从前。两位妻子和一个丈夫同住在一个屋檐下,人性的普遍心理如"痛苦""悲伤""屈辱""善良""宽容",还有"嫉妒",在彼此的内心平静地焦灼着,在日常机械的生活流程中看似漫不经心地交织着。人性的自私注定了他们不能"团聚"在一起,就像阿景自己所言:"如果能让两位妻子彼此体谅,那么天都要塌了。"但人性的善良、牵挂又使得他们彼此不能分开。《梦游的女人》中的军医贵,也像其他普通的越南女孩一样,渴望爱情,渴望温暖的家庭生活。并且,后

① 阮青云访谈,见 http://vietnamnews. vnagency. com. vn/Life-Style/174636/culture-vulture-13-03-2008. html。

第七章　双骏骈俪——越南新电影代表导演解读

来她也真的遇到一个用整个身心爱自己的男人。她努力了,但最终还是无法重新回到战后正常的生活状态中,她成了被战争、被世俗边缘化、异化的怪人。《梦游的女人》揭示了残酷战争对人性的异化,它使正常的人丧失了人之所以为人所应具备的基本的生活能力。

通过上述分析,我们可知阮青云的战后题材影片,基于一种国际化表述的策略,站在个体生命的立场上,为战争、为社会变迁提供了一种颇具个人化意味的互文性解读。即阮青云通过舒缓细腻的影像语言揭示了战争给个体带来的人性痛楚与焦虑,同时又通过个体所承受的痛楚和焦虑为余波未了的战争岁月提供了一种新的思考视角。

三、女性与民族寓言

女性人物是阮青云电影的灵魂,支撑起阮青云电影的大半个星空。作为导演,阮青云在女性人物身上倾注了良多心血,这从他电影的女主角屡屡斩获国内国际女主角奖、女配角奖项中可以洞察一二。"女性"在电影中的性别符号,常常是丧失"主体自持性"的,是在男性主体视域下为建构性别秩序及视觉快感而塑造的"被动他者"。而在阮青云的电影中,女性依然是被"凝望"的主角,但不再具有"性别较量"的意义,而是为民族历史过往及现代性经验做注解的代言者。亚洲许多导演在寻求民族自我表达时,都倾向于以描述个体的方式为民族过往以及现代性历史进程做注解。这些承担民族文化阐释使命的人物多为男性角色。而几乎阮青云的每一部电影,都是以女性为中心视点,来擎起民族表达、民族认同的天空。女性,在阮青云的电影中,诚如詹姆逊所指出:"那些看起来好像关于个人和利比多趋力的文本,总是以民族寓言的形式来投射一种政治:关于个人命运的故事包含着第三世界的大众文化和社会受到冲击的寓言。"[1]

① 〔美〕弗雷德里克·詹明信:《晚期资本主义的文化逻辑》,陈清侨等译,生活·读书·新知三联书店1997年版,第523页。

历史与当下:越南电影的多维审视

《流沙岁月》中的两个女人阿钗和阿芯,拥有同一个丈夫,彼此都被束缚在从放弃到选择、从选择到放弃的人情挣扎中。南北战争使阿钗和丈夫离散,阿钗选择忠贞地等待。战争结束了,丈夫回来了,阿钗选择接纳丈夫阿景和他的第二任妻子阿芯。但是当第二任妻子要离去,看到丈夫和新妻子难舍难分的情景时,阿钗毅然选择放弃丈夫,为他买了一张北去的车票,把丈夫送给了他的第二任妻子。对阿钗来说,和平时期本可以过上家人团聚的好日子,然而她却彻彻底底地失去了丈夫。战争时期,阿钗和丈夫分开,阿钗还有念想,还有希望;和平时期,阿钗牺牲自己,把丈夫推给新妻子阿芯,也就彻底断了支撑自己的那份期待。阿芯是阿景的新妻子,战争结束后,她选择放弃丈夫,让丈夫回到南方的前妻身边。告别丈夫时,她说:"不要给我们写信。"但女儿思念父亲的痛苦以及自己对丈夫的想念,促使她选择去南方与丈夫和他的前妻一起生活。当人性的碰撞使同一个屋檐下的三个好人无法和睦生活时,她选择了放弃,带着女儿回北方。当阿钗将丈夫送给她时,她对阿钗满怀愧疚、感动和矛盾。无数像阿钗、阿芯这样的普通越南女人是无辜的,战争使她们付出了本不应由她们来承担的代价。阿钗、阿芯等女性的命运轨迹被战争改写,道出了战后家庭团聚给人们带来的却是更深的不幸的事实,揭示出战争的伤痕注定要长流在人们今后的人生路上。她们身上的伤痕其实是整个民族的伤痕的缩影,也彰显出这个民族女性伟大的胸怀。

《渺小心脏》反映的是当代越南女性在社会现代化进程中的命运。实行革新开放政策后,越南经济的年均增长率超过了7%,这个增长速度在世界上仅次于中国,名列第二。经济的增长必然加速社会现代化进程和"去传统"步伐,传统生活观念、价值观念也随之受到冲击。社会的现代化进程为当代人描绘了一个美丽的图景:繁华的街市、高档的会所、优渥的物质生活、体面的工作。梅就是这样一个向往现代生活的乡村女孩。她想改变命运,摆脱贫穷单调的乡村生活。梅终于如愿,她击败众多的竞争者被捎客带到了代表着现代文明的大都市。然而,大都市光鲜外表的背后陷阱重重。梅是被捎客骗到欢场做卖淫女的,而不是之前承诺的体面工作。梅挣扎、痛苦,最后接受了命运的安排。但更

第七章 双骏骈俪——越南新电影代表导演解读

大的不幸在等待着她——她成了艾滋病毒携带者。难道这就是梅所曾经幻想的、迷人的城市生活吗?现代性进程所描绘的美丽图景与日渐潜出地表的罪孽使无数像梅一样的越南女孩堕入陷阱。无数像梅一样的生命个体用自身教训向世人说明了在社会历史的转型过程中普通人所付出的巨大代价。

某位哲人说过:"女人是民族的养育者,从女人的身上我们可以洞察整个民族。"在阮青云电影中的女性人物身上,我们也能看到典型的越南民族的性格特点。女性的性格刻画在阮青云的电影中处理得很富有层次。《流沙岁月》中的阿钗、阿芯,有女人的嫉妒、悲伤、猜忌,但更多的是宽厚、包容和仁爱。《无名的尤加利树》中的平,善良、坚韧。丈夫死去,她一人边辛苦工作边照顾婆婆。她也追求自己的爱情,当得不到世俗的认同时,她和心上人选择了私奔。《梦游的女人》中的贵,选择独自承受生活的重压。《渺小心脏》中的梅有些虚荣,但单纯、善良。因为虚荣单纯,她被骗到大城市做欢场女子,但是当她得知自己的妹妹也将被同样的手段欺骗时,就急忙去救她。这些女性身上闪烁着的人格魅力也是整个民族性格的缩影。

婀娜的身姿缠绵于洁白的沙滩,翩然的衣襟摇曳在湿润的乡野,质朴的心灵穿梭于错乱的都市……沧海桑田,阮青云镜头下的女人们坚贞忠诚,忍辱负重,却依然活出了尊严。她们既坦然地接受命运的安排,也永不悖逆对初心的承诺,永不放弃对生活的憧憬。她们以自己柔弱的身躯为民族、为社会承担责任和命运,完成了自我对民族寓言的历史抒写和现代性抒写。

阮青云是本土经验的深刻阐释者,他关注本土重大历史事件对当代越南人生活轨迹的改写,关注被卷入历史事件进程的人们心灵的伤痕和人性的纠结,由此完成了对战争、革新开放等社会历史进程的个性化解读,为人们展现了一个生动的本土越南、现代越南。他尤其重视通过抒写女性命运在历史变革中的起伏,来为自我民族做寓言式的注解。

第八章

你到底是谁
——关于当代越南影像的三副面孔

20世纪70年代的中国观众谈论亚洲电影时流传着这样的一句话:"朝鲜电影哭哭笑笑,印度电影蹦蹦跳跳,越南电影飞机大炮,罗马尼亚电影又搂又抱,阿尔巴尼亚电影莫名其妙。""飞机大炮"似乎成为越南影像的代名词。八九十年代,当人们再一次谈论起越南电影,人们常常不自觉地将美国越战片中的越南影像、法国殖民电影中出现的越南影像等同于越南电影。今天,越南人自己创作的民族电影逐渐进入国际视野,当人们从越南本土电影、海外越裔创作的电影中领略到了一个全新的越南影像时,才蓦然觉悟时代在前进发展,越南影像也在紧随时代的发展而不断进步。诚然,当代的海外越裔导演和越南本土导演由于共同的历史文化渊源,在影像表达的内容主旨上有着许多共同的艺术追求,但是因为彼此抒写的文化语境毕竟有所不同,所以二者的影像在文化风貌上的差异还是比较明显的。

90年代以来,在国际上产生影响的与越南相关的电影主要来自三个组成部分:越南本土电影、海外越裔创作的电影,以及美、法越战殖民电影。在三种文化语境下,三类抒写者对越南影像的抒写姿态是各具其特质的。越南本土导演、法美导演以及海外越裔导演分别作为留候者、他者和放逐者,采取不同的姿态看向这片土地。越南本土导演是脚下这片土地的守望者,法美导演作为外来的他者凝望着这片东方的土地,而海外越裔导演作为放逐者则回望着母国的土地。越南本土导演们留守在越南本土的社会历史情境中守望并反思这个民族的历史与当下。法、美导演们则习惯于将本国文化的集体无意识作为中心视

第八章 你到底是谁——关于当代越南影像的三副面孔

角,以东方主义的想象构建这个民族的文化形貌。海外越裔导演是被母国与国籍国文化双重放逐的人,所以他们倾向于游离出母国现实而在精心构筑的心灵空间中寻找失落的文化身份。经由不同的越南影像创造者,我们看到了人们对于越南文化相互印证而又互有不同的解读视角。这是多个文化场域形成的关于越南题材的影像叙事,也因此生成了越南影像文化价值阐释的丰富性与多样性。为了获取对越南影像的全面认知,在此章节我们拟将以多种形貌出现的越南影像搁置在一个平台上进行讨论,具体包括:越南的本土电影、法美殖民战争电影、海外越裔创作的电影。

第一节 留候者的守望

当亚洲的中国、泰国、韩国、印度、日本等国的电影在国际上已经享有较高的知名度,有的甚至已经进入西方影坛主流时,越南电影对于西方人来说,也许是最后一块独自默默耕耘的土地。西方人看到的越南人拍摄的越南电影大多是法籍越裔导演如陈英雄,美籍越裔导演如裴东尼、阮武严明,瑞士籍越裔导演胡光明等人的影片。

90年代以来,越南本土导演相继走向全球化大潮,向人们展示了越南本土电影的艺术魅力。越南本土资深导演邓一明创作的《番石榴季节》,曾在第45届亚太电影节上和王家卫的《花样年华》一起成为关注的焦点。越南本土导演后继崛起的电影人如阮青云、越灵、陈文水、刘仲宁、王德、刘皇、吴光海、潘党迪、阮黄叶等创作的影片如《流沙岁月》(1999)、《梦游的女人》(2002)、《恶魔的印章》(1992)、《梅草村的光辉岁月》(2002)、《没有丈夫的码头》(2001)、《美莱城的小提琴曲》(1998)、《伐木工人》(1999)、《得失之间》(2002)、《穿白丝绸的女人》(2006)、《飘的故事》(2006)、《毕,别害怕》(2010)、《大爸爸,小爸爸》(2015)、《在无人处跳舞》(2014)等屡屡在国际影坛惊艳登场,人们从而发现了地地道道

历史与当下:越南电影的多维审视

的越南电影的巨大张力,以及洞察今日越南的全新视角。越南本土的导演通过影像,守望着本土的光阴来去。他们的影像里,行动着一群在脚下这片古老的土地上繁衍生息的人,构建着富有本土特质和当下时代气息的精神家园。越灵、陈文水、刘仲宁等属于资历较深的老导演,他们对本土的关注更多着眼于在社会转型的过程中,人心、人性、人情在战后余波、经济浪潮、传统习俗干预下的复杂心绪,如伤痕、纠结、不甘、落寞、找寻等等。吴光海、潘党迪、阮黄叶是21世纪以后成长起来的新生代影人,他们比前辈们更加洒脱自信,展现了当代越南人在国际化进程中的诸种现代性困境,诸如疏离、漂泊、欲望、压抑等等。新老导演以影像本身的自反性完成了对家园故土的守望和解读,有温情,有温度。

作为第三世界国家,越南本土电影具有属于自己的文化叙事逻辑。陈映真认为:"在第三世界,存在着两个标准,一个是西方的标准,一个是自己民族的标准。用前一个标准看,第三世界是落后的,没有文明、没有艺术、没有哲学也没有文学的,用后一个标准,可以发现每一个'落后'民族自身,俨然存在着丰富、绚烂而又动人的文学、艺术和文化。"①的确,对于前一个标准,西方人以自己的优越性看待经济文化落后的第三世界是事实,但是在"他者"凝望中存在的第三世界的一度"失语"也是其绚烂文化被遮蔽的一个重要因素;对于后者,如果自身俨然"丰富、绚烂而又动人的文学、艺术和文化"不能主动向世界传达,那又将和文化贫瘠的印象趋于等同。处于现代化进程中的越南有向世界表达的欲望,影像是文化的重要载体,怀有的正是这样一种将自己"丰富、绚烂而又动人的文学、艺术和文化"主动传达给世界的愿望。打造"民族电影"本身,也是一种诉求文化国际化的潜在的表达。考察20世纪90年代以来的越南本土电影,我们发现,民族文化的表白并没有被刻意打造成"文化"的奇观,民族的气息是从影像故事的"场面和情节"中自然而然地流淌出来的。越南本土电影没有多少激荡人心的情节,平凡的人生、普通的日子、错乱的街市、古朴的房屋、别致的庭院、平和的心境、沉默的性格、悠扬的音乐、唯美的镜画,构成影像的全貌,人们在历

① 陈映真:《陈映真文集·杂文卷》,中国友谊出版公司1998年版,第62页。

第八章 你到底是谁——关于当代越南影像的三副面孔

史与现在的交错中,领略到一个保持着乡土本色的民族。灵秀舒缓的民族音乐、细腻绵长的乡土田园、善良宽容的民族性格、悲天悯人的民族情怀,这是越南本土电影为我们营造的民族情貌。它迥然相异于美国战争电影、法国殖民电影那凝望中的"想象物"。90年代以来的越南本土电影还有意识地摆脱意识形态的纠缠,与西方国家一起探讨共属于人类的普适性主题。这也是其文化寻求国际化认同的一种表达方式。抽离了政治约束,民族的气韵变得更加活脱。如陈文水的纪录片《美莱城的小提琴曲》,描述的是三位美国老兵回到了美莱城——30年前那里发生过美国人对越南平民的大屠杀。这三位老兵在美莱城大屠杀期间,曾经帮助过那里的人们。没有人可以忘记历史的恩怨,但是生活要继续、世界要发展,人们又必须把恩怨搁置在一边,寻找人与人之间的善意和真诚。悠扬的小提琴曲在美莱城平静的空气里飘扬着,东西方人可以共同拥有的人性关照亦随着悠扬的小提琴曲得到了人们的共鸣。

对于民族文化的表达,越南本土电影并没有可以疏离越南当下社会现实的理由,它们无法像海外越裔导演的电影那样沉浸在一个纯净的遐想空间里。越南本土电影以关注个体命运的形式开掘寻找民族文化身份的过程,始终与越南当下的社会历史现实密切地镶嵌在一起。詹明信指出,所有第三世界的文本均带有特殊性,我们应当把这些文本当作民族寓言来读。这个位于亚洲一隅的国度承载着太多的历史负重。对于越南所经历的一切,所正在发生的一切,越南本土导演是亲历者,有着最直接、最真切的体验。他们要在自己的影像中对这个国度的历史、现状与未来进行回应。殖民史和战争史遗留的历史问题需要在时间中逐步得到解决。由前现代社会向现代社会转型的历史进程中出现的许多新状况需要慢慢梳理。他们是一群留守者,他们需要在留守中思索民族的历史与现在,在思索中寻求答案。对于历史,殖民史与战争史留下的灵肉疮痛还需要进一步抚慰;对于现状,走向现代化与传统日渐流逝这一对爱恨交织的矛盾冲突需要考量;对于未来,独立、鲜明的民族形象需要获得世界的认同,而非在现代化的过程中迷失自己。《梦游的女人》《流沙岁月》《番石榴季节》《没有丈

历史与当下:越南电影的多维审视

夫的码头》回应的是前者。长达一个世纪的殖民史和战争史仍然是人们心头抹不去的阴影。与世界第二次世界大战很不同的是,在二战中人们正常的生活被破坏的时间是四五年,而越南的战争时段从 1945 年一直持续到 1975 年,长达 30 年,这可以很好地解释至今在许多越南电影中我们仍可以看到以不同的形式出现的战争身影。《梦游的女人》《流沙岁月》《番石榴季节》《没有丈夫的码头》里留有战争结束后人们那依旧流血的伤痕,善良与邪恶的界限在那个特殊的年代变得那样模糊,这是以个体命运的形式来寓意一个民族对于战争的重读。《乡愁》《得失之间》《共居》中的人们彷徨在现代文明对传统生活方式构成强劲冲击的当下。《毕,别害怕》《在无人处跳舞》则回应的是在现代都市疏离中个体在心灵和肉体方面的孤独体验,展现了对人之天性的关怀。

在过去的数年中,越南是东南亚经济体的龙头,越南的 GDP 以高速率在增长——在世界上这个速度也名列前茅。经济飞速发展必然会加速社会走向现代化的进程,而社会现代化进程的深入又必然会加速社会"去传统"的步伐,这最终会在社会的整体层面上带来人们价值观念、文化观念的巨大变迁。象征着物质富足的现代文明和早已熟稔了的传统诗意真的叫人难以取舍,所以人们面临传统流逝时那失落的矛盾心理也在所难免。这些本土导演创作的影片通过普通个体的本土体验来寓言当下的越南人在整个社会心理层面上所面临的矛盾纠葛。所以,詹明信总结说:"第三世界的文化和物质条件不具备西方文化中的心理主义和主观投射。正是这一点能够说明第三世界文化中的寓言性质,讲述关于一个人和个人经验的故事时最终包含了对整个集体本身的经验的艰难叙述。"[①]

在《迈向第三世界电影的批评理论》中,电影理论家加布里尔将第三世界的电影发展分为三个阶段:第一阶段是模仿阶段,即模仿好莱坞;第二阶段是追忆阶段,本土电影出现,影片内容呈现为殖民历史与记忆,往往以追忆往事和怀旧

① [美]弗里德里克·詹姆逊:《处于跨国资本主义时代中的第三世界文学》,见朱立元、包亚明主编:《二十世纪西方美学经典文本》第四卷,复旦大学出版社 2000 年版,第 221 页。

第八章 你到底是谁——关于当代越南影像的三副面孔

情感出现,将第三世界带入与国际现实社会相脱节的困境;第三阶段是战斗阶段,电影成为解放的工具,用来表现第三世界人民所面临的挣扎,影片将思索过去、了解现在,并且为未来的文化远景努力着。考察越南本土电影,我们无法从中找到第一个阶段的表征,二十世纪六七十年代的越南革命战争电影与好莱坞电影几乎是两个世界。缓冲期前后的影片与加布里尔所说的第二个阶段有些吻合。而对于加布里尔所划分的第三个阶段,我们在20世纪90年代以来的越南本土新电影中得到深深的认同。加布里尔所谓的战斗阶段,其实就是本土文化与西方文化的碰撞交流。在碰撞交流中,越南本土导演可能真正领悟到了"越是民族的越是世界的"这个道理,他们并不致力于用"东方奇观"的方式吸引世界的眼球,而是以真诚丰富的民族气质打动世界。这从一开始就避开了第三世界电影"为了'民族性'忘记'世界性',后又为了'世界性'迷失'民族性'的曲折教训"。

第二节 他者的凝望

早前,越南影像之所以能见度高于其他亚洲国家,主要与美国越战影片、法国殖民影片有关。这是一系列由外国人投资、外国人拍摄的与越南有关的影像,这是强者透过镜像世界对弱者的印象与解读,严格意义上说,这些影片本不应当被归类于越南电影的范畴之中。然而,在越南影像的文化风貌抒写中,美国的越战电影或是法国的殖民电影的确是不能或缺的一笔。它们为越南影像的文化历史风貌的呈现提供了另一种凝望的视角。略去它们的存在,越南影像所传达的文化历史风貌将是残缺的。因为它们的确曾经被人们看作是"越南电影"。

无论是美国越战电影,还是法国殖民电影,二者的存在都是对越南影像主体性的僭越。对于越南影像而言,美、法影像背后的制作主体是一群携带着集

体无意识的"他者"。"他者"以自己的想象和欲望赋予了越南影像的内容和形貌,以至于不少人将这种作为"他人"想象物存在的越南影像当作是关于越南的真实描述。在他者的凝望中,越南影像成为被动的存在物。越南影像因为最早在西方的视野里被发现而十分不情愿地获得了其最初的意义。与地道的越南本土电影人相比,他们无意去探讨什么才是真实的越南,传达真实的越南民族气韵,他们只是一群以本民族的"集体无意识"进行"他者投射"的异邦人。异邦人作为本土民族的他者,二者之间虽然"相互依赖,但是这种依赖并不对称。后者依赖前者是因为它那人为的、强制的孤立。前者依赖后者则是因为它的独断专行"①。

越南战争对于好莱坞来说一直是个发掘不尽的宝藏,《猎鹿人》《早安,越南》《全金属外壳》《现代战争启示录》,尤其是奥利弗·斯通著名的越战三部曲《生于7月4日》《野战排》《天与地》等,一长串的影片都是其中影响颇大的佼佼者。此外,法国的殖民史对于印度支那情结依旧的法国人来说也是抹不去的一道印痕,法国殖民电影是绵延着法国人欲望与梦想的最后一个舞台,《印度支那》《情人》等也都是其中掷地有声的名作。这些西方依靠雄厚的资金、先进的科技营造的印度支那情调,以一如既往的欧洲中心视角想象并图解着东方的情貌。在美国战争电影、法国殖民电影中,遥远而神秘的印度支那是"赤祸"与"难民"的代名词,亚热带的潮湿、阴森是人们对"印度支那"的印象。在西方人眼中,越南是贫穷、落后、愚昧的热带沼泽,而自己的国土则是拯救贫穷、愚昧,通向文明、进步的天堂。这和赛义德所定义的"东方主义"霸权是一致的。"爱德华·赛义德所描述的'东方主义',它确立西方优越的途径就是勾勒'文明的'西方与'野蛮的'东方之间的差异,而东方则被描绘成非理性的、粗野的和不发达的。"②在《印度支那》里,时尚的留声机和穿着精致服装、乘坐华丽的轿车、穿梭

① [英]齐格蒙特·鲍曼:《现代性与矛盾性》,邵迎生译,商务印书馆2003年版,第23页。
② [美]道格拉斯·凯尔纳:《媒体文化——介于现代与后现代之间的文化研究、认同性与政治》,丁宁译,商务印书馆2004年版,第148页。

第八章 你到底是谁——关于当代越南影像的三副面孔

于上流社会的舞会的艾丽娅娜,与象征着愚昧落后的用来抽鸦片的烟枪和永远像谜一样深不可测、戴着尖顶斗笠、脸色压抑忧郁的越南人形成了强烈的对比。《天与地》中女主人公莱莉所生活的环境恶劣、生存困顿的越南与物质富足、器用先进、宛如天堂般的美国也是一组鲜明的对比。如果说这"西方文明而东方落后"的对比不是影片所致力的目标,它至少也是裹挟着西方式优越感的潜意识流露。这俨然是"西方中心主义"以"自我"为焦点,对着越南这片土地投射过去的"凝望"的目光。"即使是奥利弗·斯通的越战三部曲中被认为最能反映越南民族情怀的《天与地》,也从头至尾充满了以'我'为中心的偏颇与怜悯的眼光。不然为什么在影片中,越共的场面全部是色调阴暗、气氛凝滞,越共的各个领导人都是虚伪的兽性的俘虏,而关于美国拯救式的战争场面和日常生活中却是清新亮丽、优雅和谐呢?"① 也许,美国战争电影、法国殖民电影也有努力靠近一种真正的越南情怀的初衷。然而,如果影片制作主体不能真正跨越文化的壁垒,超越文化的偏见,这种尝试显然是徒劳的。法国电影理论家马丁·勒弗费尔论及影像意义的生成过程时说:"给它以形象的过程,同样包含着想象活动和记忆——或者如我们所称的形象——的生成。"② 影像的生成过程同时也是富含着制作主体思维活动的心理过程。在这个心理过程中,主体的意识与无意识、固有的文化背景、生活经验也参与进来。"他者"在凝望中构筑别国文化的影像结构过程中,本身携有的意识,包括源自本民族记忆深处的集体无意识会被自觉或不自觉地缝合进影像意义的表达之中。在《天与地》里,奥利弗·斯通也许真诚地意欲还原一个地道的乡土越南,因为我们在影像里经常可以看到大片大片绿浪滚滚的稻田、骑在牛背上的女孩、穿着袈裟的僧人、神秘深沉的古庙等等带有越南本土意味的象征符号。但是遗憾的是,在东方人的眼里,这终究是西方人对于他国风情的好奇。从影像传达的文化层面上看,这也终究是西方人以

① 崔军:《第二道彩虹》,《北京电影学院学报》2003年第3期。
② [法]马丁·勒弗费尔:《论电影的记忆与想象》,见王宁编:《新文学史》,清华大学出版社2001年版,第247页。

历史与当下:越南电影的多维审视

西方文化为中心对于一段东方历史的解读。《天与地》虽然以一位越南女子(莱莉)作为叙事者,让她通过自己的所见所闻和亲身经历来重现越战的历史,可是我们从影片中看到的分明还是一个美国人眼中的越战。北方的越共和南方的伪政权都是莱莉不幸命运的缔造者,是美国大兵把莱莉带到了天堂般的美国。莱莉进入美国的超市,在琳琅满目的货架前陶醉了。她陶醉在工业社会的物质文明里,暂时地忘却了自己的苦难。奥利弗·斯通在影片中还加入了东方佛教对人生的注解。莱莉徘徊在"天"与"地"之间,旁白起:僧人说,凡事事出有因,吃苦只会让我们接近神。软弱时教我们坚强,害怕时教我们勇敢,迷惘时叫人学会聪明,放弃不应该拥有的;恒久的胜利是在心中赢取,不论是在这个国家还是在那个国家。这个关于人生的佛教式注解对于东方人而言,更像是基督教精神的移情表达。影片里还渗透着关于东方美学概念"天"与"地"的阐释:"天"是父亲,"地"是母亲。但是影片最后对"天""地"的注解却是:"天"仿佛就是那父亲般待她的美国,而"地"就是给了她生命的越南。《天与地》满怀善意地试图站在越南人的视角上解读美越之间的那场战争,但是难以跨越的文化壁垒使得这个美丽初衷难以真正实现。

美国越战电影和法国殖民电影在印度支那情结上纠缠的偏爱是耐人寻味的。说到底,它们终究还是没有绕过"借别人的酒杯浇自己的块垒"的圆圈。越南,只是一个影像的符号,一个可以宣泄心中那沉沉不去的块垒的引子。

1975年结束的美越战争以美国的战败而告终,越南这片富饶的东方热土是美国大兵们的理想和追求破碎的地方,是挥之不去的梦魇之地。以奥利弗·斯通的越战三部曲为代表的美国越战电影,实质上还是借越南这个平台诉说一个美国人对于战争的反省。《野战排》中,影片开始不久就通过画外音交代了像克里斯·泰勒这样的青年来到越南的初衷:"我只想和其他普通人一样,为我的国家尽一分力量……我们为着社会和自由投入战场。"然而,现实并非如泰勒所预想的那样。战争给予泰勒刺激的不是美国人与越南人之间残忍的相互杀戮,而是美国军队的战士们之间可怕的相互残杀。越战给美国人留下了巨大的肉体

第八章 你到底是谁——关于当代越南影像的三副面孔

上和精神上的伤痛。在阴郁可怕的东南亚原始丛林里,无数像泰勒那样的青年将飞扬的青春永远留在了那里,那沼泽的深处留下了他们心灵的伤痕。所以影片再次通过画外音总结说:"也许我们是虚伪的人类。"《生于七月四日》中也是如此,满腔爱国热情激励年轻的科维克为了参军,甚至没有顾得上与心爱的姑娘唐娜共享欢乐。然而在越南他不但没有变得更有男子气概,反而失去了许多从前极为珍视的东西:爱国主义的理想,英雄主义的精神以及各种与之相联系的价值观、文化观。

 法国人的浪漫时光在越南结束得更早,1954 年《日内瓦协议》签订不久,法国人对越南的殖民统治彻底终结。在法国人的眼里,越南象征着风光无限的殖民旅程和欲爱纠葛的异国恋情。在法国与越南合拍的《情人》《印度支那》(越南在这些影片中输出劳务)等一系列影片里,越南是法国人释放欲望与浪漫情怀的乐土,充满着法国殖民者斜阳已去后那一厢情愿的情感投射。这些影片中充斥着异国情调的慰藉,以美丽的幻景来告慰辉煌不再后的失落,以浪漫的欲望纠葛来填充西方人在后现代社会里失去信仰后的精神苍白。橡胶园、越南的仆人和上流社会的酒会,这些场面定格在法国人的心目中,象征着对财富、地位和名利的索求。《情人》根据法国女作家玛格丽特·杜拉斯(Marguerite Duras)的自传体同名小说《情人》改编。越南对于"简"这个法国普通人家的女子而言,是拯救她于困顿生活、摆脱市侩家庭的避难所。这里有能帮她解决生活困难的富家公子,有令她缠绵悱恻的初恋往事。这段求而不得的爱情经历即便是到了她的晚年,仍然像一杯午后的咖啡一样,给她带来精神的慰藉。印度支那,对她而言,就是一个浪漫明媚的灵魂栖居地。《印度支那》以法国女人艾丽娅娜为主体视角来讲述越南,包括越南人民反抗殖民统治的斗争。影片以艾丽娅娜母性的目光看待法国这段不是太光彩的历史。卡米尔是艾丽娅娜收养的越南女孩,艾丽娅娜在这个越南孤女失去父母后"继承"了他们的土地,并且还让这个孩子过上了舒适、文明的生活。她不仅是卡米尔的母亲,而且也是卡米尔生的孩子艾蒂安纳的母亲。艾蒂安纳不认生他的卡米尔作母亲,只把艾丽娅娜当作他的母

亲。她俨然是越南人民的保护神。影片里,越南的少女专注地爱上了代表着西方秩序的白人,越南的劳工与法国殖民者和谐共处,处处体现出对法国殖民统治的精神依赖,白人统治者怀有对殖民地人民无私的责任感与宽容。这是殖民地国家将殖民历史进行合理化想象后沉淀在集体无意识中的真情流露。他们不以对他国的殖民为耻,而是将殖民的历史看作是对落后东方国家的拯救。《情人》讲述的是法国女人与中国男人之间的爱欲缠绵,这是一段法国式的爱情,本与越南无关,但影片的发生地恰恰选择在越南的湄公河岸。可见,越南一直是托载着法国人无边的欲望、幻想、浪漫的土地,是殖民者对殖民历史自我合法化后的美妙遐想。

总之,在美国越战电影、法国殖民电影中呈现的越南情貌,是西方以"自我"为中心的集体想象物。"集体无意识作为一种文化形态,赋予了想象者以主体性,在影像文本的跨文化叙事中,'文化'与'主体性'便成为影像营造'异国形象'的结构性力量,在跨文化的'异国形象'里,显示了一种文化对另一种文化的描述,实际体现出了主体的'自我'需要,是自我需要的延伸。"①战争、贫瘠、激情、浪漫、财富、地位、神秘、异国情调等元素构建的越南影像,只不过圆了一个异乡人在这片东南亚的土地上已经无法兑现的梦幻而已。

第三节 放逐者的回望

20世纪90年代以来,以陈英雄、裴东尼、段明芳、阮武严明、武国越、斯蒂芬·乔治等为代表的海外越裔导演的茁壮成长使得海外越裔创作的电影成为越南影像一道颇为绚丽的风景。对越南本土人而言,这群海外越裔电影人是出生在越南(或携带越南基因)、成长在西方的外国人;而在西方人的概念里,他们的确是流淌着地道的东方血液的越南人。一方面受自身经历、幼年教育、家庭

① 参考高鸿:《跨文化的中国叙事》,上海三联书店2005年版,第21页。

第八章　你到底是谁——关于当代越南影像的三副面孔

传统的影响及母国文化的熏陶,民族文化观念、价值传统已经根植于他们的集体无意识之中;另一方面,作为旅居异国的外乡人,要在国籍国立足又必须认同当地的主流价值观念:这使他们时时处在对民族文化的执着与对异国价值观念认同的矛盾之中。他们是拥有双重文化身份的人群,既是双重文化的体验者,又是被故国和国籍国同时区别对待的异乡人。双重文化身份纠缠在海外越裔导演的影像世界里,使得他们借影像表达出一种被故土和国籍国双重放逐的意味与不甘,以及尝试获取双重文化认同的努力。一方面,生活在异域文化氛围中的海外越裔导演作为"国籍国"的异乡人也需要从母国的文化历史中寻找自己的身份根基;另一方面,能够融入异域文化氛围也是他们能够在他乡立足的重要资本。折射到影像中,海外越裔创作的电影既浸润着浪漫的乡土意识和温馨的家园意识,又不忘散发淡淡的西方情调。同时,两种异质文化的冲突与交融,又使得海外越裔导演能够自觉站在超越东、西方文化差异的角度,寻觅在不同文化中存在的人类共同的情感与力量。

有些学者认为,海外越裔导演制作的关于越南题材的影片,传达的并非是真正的越南民族文化,它们同样是站在后殖民语境下构造的想象物。他们制作的大多数影片使用的是国外资本,有些甚至是在国外搭建的摄影棚里拍摄完成的,如《青木瓜之味》是在法国摄影棚拍摄的,使用的是戛纳电影节提供的资金,《牧童》有法国3B公司和比利时NOVAK的投资等等。不仅如此,导演本人如陈英雄、裴东尼、胡光明、阮武严明等也都是具有外籍身份的外国人:陈英雄是法国籍;裴东尼、阮武严明是美国籍;胡光明是瑞士籍。因而,这些影像只能算是殖民电影的延续或是后殖民电影,是西方文化塑造下的"越南民族形象"[1],因而不能被称为富有独立精神的越南电影。海外越裔导演的影像依旧抹不去去国以后对故土自我安慰式的遐想,而海外越裔导演也仍就是一群"凝望着故土"的他者。

笔者以为,评价一部艺术作品的文化归属,仅仅从文本的外围因素考虑,其

[1] 参见张巍:《外国电影史》,中国电影出版社2004年版,第239页。

说服力是不够的。归位一部作品的文化归属,比较客观的方法应该是回到文本本身,考察文本是否传达出了真实的民族风格。民族风格是"民族个性的体现,是不同民族的文学相互区别的重要标志",是"特定的民族历史境遇的修辞表达"。它首先在反映民族生活题材的作品中表现出来,此外,"民族精神在民族风格中占有尤为重要的位置"[①]。可见,民族风格又可以从文本的历史内容层面和审美意蕴层面两方面来看。从内容层面,可以考察艺术作品的题材是否反映了特定历史语境下真实的民族生活内容;从审美意蕴层面,可以考察艺术作品是否传达出了真实的民族精神。所以如果仅仅从影片的资金来源、导演的国籍归属等外围因素考察,其结论显然是站不住脚的。尽管去国离乡多年,但这些导演从来没有释怀对故土和母国文化的眷恋。《牧童》导演阮武严明说过:"我试图通过牧童向世界介绍我的祖国,她的民族文化和生活观念。"《青木瓜之味》《恋恋三季》《夏天的滋味》《三轮车夫》《牧童》《猫头鹰与麻雀》《绿地黄花》等作品扎根于民族的日常生活,细说着越南人家普通而平静的日子,衣食住行无不是地道的越南方式。他们影像里的越南,是浸润着热带风情的几分湿漉,是穿着奥黛身姿婀娜的越南少女,是杂乱街市里为生活打拼的各式人流,是田间地头为生计忙碌仍心怀阳光的农家少年,是看透了生活依然热爱生活的卖花女童。作为走向海外的移民或移民的后代,他们与母国文化的联系千丝万缕,通过影像寻回自己的文化根基,几乎是所有海外越裔导演的艺术追求。他们的影像中释放着淡淡的乡愁和执着的寻根意识,在乡土生活的熏染中注入了浓浓的家园感。陈英雄在飘着淡淡滋味的青木瓜里,裴东尼在沐浴着朝霞晨晖的莲塘秋色里,执着地寻觅着民族传统文化的根基;胡光明在忍辱负重的女人图伊特身上,阮武严明在赶着牛群走出水区的牧童身上,折射着在苦难中成长起来的越南人的宽容坚韧民族性情。海外越裔导演的电影无论是在影像故事的叙述层面,还是在音乐、构图、节奏等细节层面,以及影片里流淌出来的精神气韵方面,都可以让人从中感悟到导演们受触于母国文化的心跳。一个作家,决不会

[①] 童庆炳:《文学理论教程》,高等教育出版社2000年版,第266页。

第八章　你到底是谁——关于当代越南影像的三副面孔

与童年一刀两断,他从中汲取一切(玛格丽特·杜拉斯语)。玛格丽特·杜拉斯的这段坦陈,不仅仅是她本人海外漂泊多年以后的心声表白,更适合于所有与她有相似成长经历的艺术家的心灵写实。海外越裔导演作为第一代移民,他们身上保持着越南人传统的价值观和人生态度,他们在异国他乡的"怀乡"之作显示了他们对所来之处的无限眷恋,表明了他们对自己的文化之根的指向是明确的。所以,他们的影像作品的文化归属也应当是明确的。

和越南本土导演一样,海外越裔导演也有塑造民族文化身份的自觉意识。他们偏爱于在历史的空间中再现记忆中的母国形象,根植于民族传统生活的土壤去寻找文化的根脉。海外越裔导演的影像中充满了对民族大智大慧的赞赏,这是他们基于自我文化选择后对母国历史的认知。胡光明在《门,门,天堂之门》中找到的是佛家传统哲学智慧和内静的魅力。阮武严明在《牧童》里看到的是民族性格在苦难中的成长。裴东尼在《恋恋三季》里赞美的是悲天悯人的民族情怀。陈英雄则在《青木瓜之味》里发现了沉静、淡定的东方生活智慧。武国越的《绿地黄花》避开了一切意识形态、政治运动的纷争,凸显了传统乡村的手足情谊、乡邻情谊、同学情谊、豆蔻情谊。他们影像里的故事大多被搁置在20世纪的历史时空中,或者是通过回忆将故事的时空拉回到过去。如《青木瓜之味》《牧童》的年代背景是二十世纪三四十年代,《变迁的年代》《恋恋三季》则倾向于回忆二十世纪末的故事,武国越的《绿地黄花》提纯了20世纪80年代的越南乡村生活。这可以使他们远离现实干扰,还原留在童年记忆中那个纯粹的母国文化。他们镜头下的越南释放着含蓄内敛、丰润古朴的民族气韵,即使是那依旧脏乱、贫穷、落后的敝屋陋街,在这些导演的镜头里都充满了生命的活力和纷飞的诗意。对母国的寻根情结有多深刻,对母国的文化表达就有多么纯粹和深厚。海外越裔导演的影像作品是在跨文化语境下制作的,他们的母国与国籍国在文化空间上的距离被置换为当下与过去的时间距离。"错了位的时空似乎已经暗含着某种具有'空间性和地位性文化冲突'中的'边缘人'与'时间性'上

的新旧思想和文化的'过渡人'所形成的'边际人'形象。"①

这实质上隐喻着作为"边际人"的第一代海外越裔导演由于空间转换而造成的文化上的落差,显示出母国文化与国籍国文化的错位感。

当然,海外越裔导演制作的影片与越南本土导演在文化风貌上的差别也是显然的。越南本土导演是越南社会历史变迁的直接体验者,他们的影像直面越南当下的社会历史现实。而海外越裔导演并不生活在本土当下的社会现实中,所以他们能游离出母国的当下现实来关照那里的人们,影像里就多了超脱的姿态。在导演唯美的镜头下,我们也领略到了越南文化中关于性别、权威、阶级与战争的另一种解读。比如,对战争的态度。越南本土导演是战争历史的直面者,是战后战争遗留问题的直接体验者,所以,越南本土影像呈现的是战争所带来的社会动荡,给人们灵肉造成的深切伤害,代表作品有《梦游的女人》《没有丈夫的码头》《流沙岁月》等等。而战争的痕迹虽然在海外越裔导演的电影中依稀可见,然而它对于海外越裔导演来说是童年岁月的模糊记忆,所以与越南本土电影多以战争作为影像叙事的真切背景不同,战争在海外越裔的影像里是一抹朦胧的点缀,是托起文化根脉的引子。如《青木瓜之味》,除了开篇时隐时现几声飞机的蜂鸣以及有关戒严的几句漫不经心的闲谈,整个故事被压缩在一个封闭的庭院空间里演绎,与战争无关。《恋恋三季》里,只有美国老兵的出场依稀还有战争的痕迹,传达老兵寻找女儿的那份人间温情才是导演的所图。《牧童》里,战争只是关于一个民族性格形成的注脚,也非反思的主要对象。

海外越裔导演早已在国籍国立足,也接受认同了当地的文化价值观念。双重的文化身份使然,海外越裔导演除了从感性出发固守母国文化身份的同时,也从理性上接纳了异域文化的气质。所以,海外越裔导演的电影除了流淌着本民族的精神气韵,同时还散发着淡淡的西方情调,在文化心理上呈现出民族文化与异质文化的交融特性。《变迁的年代》结尾,站在赛身边的图伊特对着照相机的镜头哭个不停,而摄影师却在一个劲地说"笑一笑,笑一笑",这流露出西方

① 叶南客:《边际人——大过渡时代的转型人格》,上海人民出版社1996年版,第7页。

第八章　你到底是谁——关于当代越南影像的三副面孔

人的幽默。《恋恋三季》中三轮车夫与风尘女子莲的一夜柔情是西方式的爱情故事模式,但是在那个有空调的房间里两人之间隐而未发的温馨却富有东方式的含蓄。《恋恋三季》的配乐是法国作曲家 Richard Horowitz 所作,动人的音乐表现了一个法国人对越南音符的印象和感受。《牧童》将牧人立与男孩金的竞争作对解释为因政治的压抑而无法释放男子气概,这明显是美国式的对战争与人的关系的思考模式。民族文化与西方文化的交融,显示了海外越裔影片在文化上的包容性。这类电影文本呈现出文化的"混杂性"(hybridity)现象。霍米·巴巴认为这种文化的混杂性现象未必不好,它至少要比两种异质文化相互之间的对抗优越。他认为,异质文化的碰撞,并不是对殖民地文化的绝对否弃,而是让两个矛盾对立的成分同时予以表述的过程。这也许就是实现影像"民族性"和"世界性"的一种策略。从这个意义上说,海外越裔导演的电影传达了一种基于个人立场的"符合国际口味"的越南民族精神。

第九章

流淌生命的河流
——越南电影民族身份的传达

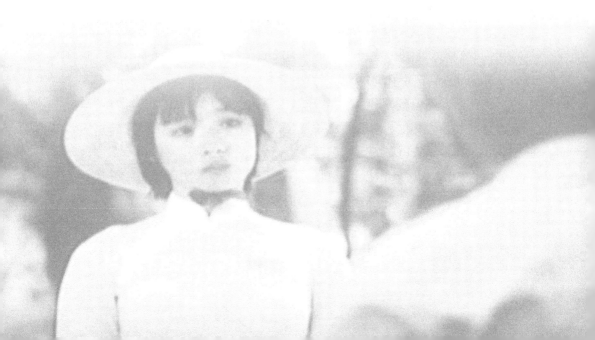

从1959年越南第一部故事片《同一条江》拍摄完成算起,越南故事片已经经历了大半个世纪的跋涉。这其中,时光荏苒,沧海桑田,越南电影作为时代风貌的抒写者在这不算久长的岁月里也几多变迁。它曾穿梭于连天烽火中感悟激情燃烧的诗意岁月,也曾在硝烟散去后用冷峻的镜头透视和平时代浮出地表的种种危机,寻找和谐的人性。今天,它又以开放的胸襟,跨越国界和意识形态的羁绊,聚焦人类普世主题,用有温度的关爱去审视渺小的众生,流连于个体生命里所积淀的民族智慧。从红色岁月的诗情抒写到个体生命的温情审视,从转型期的人性挖掘到现代化进程中对个体困境的透视,越南电影主旨的每一次变迁都留下了优秀电影人开拓的身影。无论生活的苦难有多么深重,无论岁月的变迁有多么激荡,他们始终能够以真实而平静的镜头深情洞察属于自己的那个时代。他们的影像里分明流淌着坚韧的民族性格,向世界传递着自我民族身份表达并期冀获得国际化认同。

通过影像突围"东方主义的想象",塑造并传递真实的民族身份,是当代越南电影人共同的文化诉求,这显示出越南这个第三世界国家寻找文化自主的觉醒意识。越南主管电影的官方部门也积极倡导"先进的电影摄影技艺与民族身份相融合的"优秀影像作品,这表明了越南电影发展的明确思路。越南著名女导演越灵在谈及《梅草村的光辉岁月》时称,通过《梅草村的光辉岁月》,她尝试着打造一部真正能够确证民族文化身份的越南电影。在强势影像文化如好莱坞大片、欧洲文艺片掌握世界影坛主流话语权的情况下,非主流民族的文化身

第九章 流淌生命的河流——越南电影民族身份的传达

份通过影像得到认同显得十分必要。同时,民族身份是电影走向国际的重要标签,也是民族影像成为世界影坛不可替代品的重要支撑,因此保持浓郁的民族气质也是除了欧美以外的非主流电影在国际上获得成功的关键因素之一。塑造民族身份,一方面要走向国际,另一方面又要保持自己的本色。民族电影走国际化路线,如果只是采取简单的方式一味迎合国际,极有可能破坏民族文化自我抒写的真实性,也极有可能在国际化的旋涡中迷失自己。

能够立足于本民族特定的历史文化生活,从悠远的民族遗产中寻找开掘民族文化的资源,这是越南电影能够保持原生态民族特色的动力源泉。更为重要的是,他们敢于用"富有民族精神的眼睛"去看世界,从而在文化全球化的语境中找到了自己的支点。越南电影塑造民族身份的努力是多元的,它们擅长将富有民族特质的影像元素交织融汇运用,在不动声色中释放出绵长的民族气息,如清新芬芳的生活趣味与意蕴悠远的乡土田园的合奏,如博大悲悯的东方情怀和灵秀舒缓的民族音乐的和鸣,如沉默坚韧的民族性格与民族情感选择的共振等。在这种种影像元素的有机交汇中,一个生动的民族形象就渐渐清晰于人们的眼前。民族形象是民族文化身份的载体,影像凭借民族形象这一感性的方式承载着民族的气韵和智慧,传递出民族的三观(人生观、价值观和世界观)、智慧和情怀,从而获得人们对于民族文化身份的理性认同。

第一节 生活趣味与乡土田园的合奏

一、清新芬芳的生活趣味

"不同于好莱坞电影紧张的节奏、宏大题材和伟大情怀、巨大的冲突和戏剧性的情节,如翻天覆地式的灾难或拯救地球的英雄等,越南电影节奏舒缓,散文

历史与当下:越南电影的多维审视

式的平淡和跳跃,是在日常生活中展示诗意和柔美的。"①在电影中,事件的戏剧性远远不及普通人经历的生活感触重要。这是在老一辈影人的作品中就奠定的影像抒写传统,如裴庭鹤、阮鸿仙执导的《水到北兴海》、阮鸿仙执导的《荒原》、邓一明执导的《第十月来临时》等。20世纪90年代以来的越南新电影继承了前辈们的影像抒写思路,没有好莱坞影片的惊心动魄,没有中国香港电影的悬疑重重,也没有韩国影片的悲情,越南影片的故事总是波澜不惊,偏爱于以内敛悠长的镜头呈现越南普通人家生活的细水流长,抽丝剥茧般展现越南普通人家的生活情趣。日常的劳作、家人好友围坐谈天、烧火做饭、摆渡采荷、乡间骑行、放风筝、饲养家禽、拨弦弹唱、夏日沉睡、洗脸梳头、祭祀念经等等,普通人的普通日子在导演的镜头下一点都不无聊冗长,既那么接地气,又是那么富有情调,洋溢出清新而芬芳的生活气息。生命的节律应和着四季的律动,越南普通人家的家庭关系、审美情趣、生活态度和人生理念就在对日常生活流程的演绎中突呈出来。可以说,90年代的越南新电影是不折不扣的生活流电影,在一定程度上标志着这个东方小国久经风雨之后,更加关注个体的日常生活状态。这种日常生活状态中包孕着丰富的民族话题。影像通过日常生活的细节展开对民族旨趣的追寻,在某种层面上也赋予了影像另一层的人类学意义和美学意义。

 细节暗示思想。细节可以帮助影像传达思想,它是电影创作者传递创作目的的载体。巴拉兹·贝拉如是说:"电影艺术的特征之一是:我们不仅能从一个场面中的各个孤立的'镜头'里看到生活的最小组成单位和其中所隐藏的最深的奥秘(通过近景),并且还能不漏掉一丝一毫(不像我们在看舞台演出或绘画时往往总要漏掉许多细枝末节)。电影艺术的全新表现方法所描绘的不再是海上的飓风或火山的爆发,而可能是从人的眼角里慢慢流出的一滴寂寞的眼泪。"②对生活的细节化展示是越南电影导演在影像创作中花费心力较多的环

① 范党辉:《浅谈90年代越南电影》,《电影评价》2002年第10期。
② [匈]巴拉兹·贝拉:《电影美学》,何力译,中国电影出版社2003年版,第18页。

第九章　流淌生命的河流——越南电影民族身份的传达

节。他们通过摄影机镜头的选择和蒙太奇组合将生活的细节放大,在司空见惯的日常点滴里寻找到了生活久违的意趣。在越南电影里,我们常常可以看到摄影机用近景、中景甚至特写摇过导演所要展示的细节:中国式的庭院、雕着釉彩的茶具、有了年代的米缸、精致的镂花门窗、沉静的佛像、祖宗的牌位、金黄的蚕茧、茂密的竹林、含笑的河流、孤独的牛群、苍翠的田野,甚至平凡得可以被人忽略掉的白瓷盆里的清水、清晨的光线、炒菜的青烟、薄如轻纱的蚊帐。这些细节可能和剧情的发展没有多少直接的关联,但是导演们为什么要对这些细节进行放大呢?这些细节原本是给人们的童年带来无限乐趣的事物,而奔波在现代都市里的人们面对它们时已经显得多少有些冷漠。影像以诗意的笔法放大了这些生活的细节,复活了人们儿时诸多的记忆,人们恍然大悟:原来人生丰富的诗意就在生活司空见惯的烦冗里。这些细节是越南人日常生活的主要物件和生活内容,传达着越南人传统的生活方式与生活情调,也反映了当代越南人普遍所携有的时代情绪和对往昔闲淡生活的留恋。同时,诗化的细节还装点着越南电影的民族风情。

　　法国先锋派电影运动领袖路易·德吕克认为电影是一门印象主义的新艺术,最成功的影片就是抓住了虚无缥缈的生活,并充分表现出种种真实的微妙变化,从而反映心理活动,形成独特的风格。巴拉兹·贝拉也认为:"一位优秀的电影导演决不让他的观众随便乱看场面的任何一个部分。他按照他的蒙太奇发展线索有条不紊地引导我们的眼睛去看各个细节。通过这种顺序,导演便能把重点放在他认为合适的地方;这样,他就不仅展示了画面,同时还解释了画面。"[①]越南电影对生活流程的呈现不是自然主义的照相,对凡事都做事无巨细的交代,而是抓住生活里那可以触动人心的某个亮点,让人物的性格、生活的奥妙在场面中自然而然地流露出来。阮青云的影片《流沙岁月》里有这样一幕:丈夫出海打鱼,夜里起了风暴,等着丈夫回家的女人们都感到焦虑,聚到了岸边,围坐成一团,点燃了篝火,等待,等待,等待着。女人们的心思就在这燃烧的篝

① [匈]巴拉兹·贝拉:《电影美学》,何力译,中国电影出版社2003年版,第19页。

火和等待中意领神会,相依为命的亲情和那略带忧伤的情绪也在这燃烧的篝火与女人的等待中释放出来。在越灵导演的《梅草村的光辉岁月》里,一位沉默的女仆为了使自己更漂亮而将用菱叶的红汁涂在脸颊上;一位有相思病的男人以他的未婚妻为原型完成了一件木雕,并且和这个木雕相爱;一群西化的越南农民脱去西装,穿上传统民族服装来愉悦土地的主人。平凡生活的美学张力就蕴藏在这细腻无声的影像里。陈英雄导演的《青木瓜之味》里,原先的主人家招待浩仁少爷时,10岁的梅特意穿上漂亮的衣服;上菜时,梅的脸上悄悄地绽放出一丝狡黠的笑意;梅的伶俐与天真也就随着这狡黠的笑意填充在影像的画面里。长成少女的梅试穿主人未婚妻高跟鞋时有些忐忑不安,脚伸进鞋一半又缩了回来。细节就这样点明了女孩的心思:尽管身份卑微,但是梅也有对美丽的向往,也有对生活的憧憬。青春与遐想,是生活不分贵贱地赋予每个生命的福利,梅坦然地享受着生活给予的礼物。《夏天的滋味》里,当作家的二姐夫基思路不畅,写着写着,忽然拿起一根棍子去拨弄一只螳螂。基写作过程中心不在焉的小心思就从这个小动作中得到暗示,生活的细小意趣也在这看似漫不经心的画面中慢悠悠地浮现出来。潘党迪的《大爸爸,小爸爸》中的情节看上去似乎缺乏因果联系,但是恰恰在生活片段的铺陈和堆积中,人们看到了影像中人物行动的推动因素,同时感受到了氤氲潮湿的热带气氛。

可见,日常普通的生活点滴和细节在越南电影里连缀成以开放姿态叙事的影像流。飘洒着诗意的影像流里,呈现出普通人物在特定环境下的生活意趣,包括欲望与理想、贫困与富有、从容与淡定、沉静与典雅,阐释着一个民族关于过去、现在和未来的寓言,缓缓流淌出一个民族的性格、智慧、情趣、精神和气韵。越南普通人家的生活是越南气韵成长的土壤。正是因为越南电影致力于将民族形象的塑造根植于民族生活的土壤,才使得民族电影避免了沦为专为"国际化"打造的视觉奇观物。要之,真正深厚的民族文化是积淀在日常生活的土壤中的,越南电影独立的民族精神是从平淡朴素的日常生活开始的。

第九章　流淌生命的河流——越南电影民族身份的传达

二、意蕴悠远的乡土田园

越南是以农作物种植为国民经济主要支柱的农业国家,80%的越南人口生活在农村。农作物种植又十分依赖大自然的气候环境,大自然是越南人民的衣食父母,由此,越南人产生了对大自然的亲近感。河流、花草、树木、田舍、阡陌、禽鸟,这些在越南人眼里是人世间的美好景象,是越南电影镜头摄录的最爱。越南人酷爱乡野,对自然有着极深厚的感情。越南人常从自然界的四季轮回、春华秋实中获得启发,从而生成了自己的人生哲学理念。这渗透在越南电影里,从影像镜头对乡野和自然的偏爱中释放出来。尽管导演风格千差万别,但是他们对乡土家园的热爱是一致的。这个特点,我们几乎在每一部越南影片中都能感受得到。导演们的镜头常常将触角伸向自然界的山川河流、日月星辰,去表现人与自然的和谐一律。故事里的人物也喜欢在自然的环境下表演,表达自己的情感。越南电影对于自然的诠释是那么广阔而又具体,从风景如画的下龙湾到潺潺的湄公河,从清雅广袤的麦浪田野到生机盎然的普通人家庭院,从水声桨影到阳光下的一只小蚂蚁,细腻的镜头因为吸纳了自然的灵性而显得包容和富有生气。《梅草村的光辉岁月》里有村庄里的老井、团团簇簇的水草、金黄色的蚕茧、青苔斑驳的码头、清亮的河水;《恋恋三季》里有漂流的小舟、盛开的白莲、茂密的池塘、绚烂的红叶、幽约的唱晚、灵动的桨声;《牧童》里有孤零零的茅屋、滚滚的波浪、湍急的小河、泡在水里的牛群、无边的稻浪、远方的森林;《青木瓜之味》里有葱绿的木瓜树、荷叶上的青蛙、笼子里的蛐蛐、洁白醇厚的木瓜汁、鼓噪的知了;《没有丈夫的码头》里有乡野的小路、苍翠的竹林、含笑的河流等等。在电影拍摄的硬件和技术得到提高后,越南电影导演们也喜爱采用航拍和广角镜头去展现美丽田园的宏大气魄。如《沉默的新娘》将越南广阔的北方山川纳入构图;《飘的故事》就以宏阔视角将越南山野间的美景和越南乡间风情完美地组合在一起;《穿白丝绸的女人》运用了"遥控近距飞行拍摄"技术展现

历史与当下:越南电影的多维审视

越南美丽壮阔的山川和片中的战争场面。随着镜头的推、拉、摇、移、俯、仰、升,越南民族特有的地域风情就在精致唯美的镜画中摇曳而来,一个意蕴悠远绵长的乡土田园逐渐在我们的眼前清晰起来。

越南人秉持万物有灵观,认为自然万物都是有灵性的。这种对自然的亲近与信仰是发源于越南本土的民间信仰,是越南人在长期的农牧社会中形成的对自然敬畏之情的折射。在漫长的历史发展过程中,越南人这种自发的对自然的信仰与后来传入越南的儒、道、释等哲学认识观相结合,形成了越南人天人合一、物人交感的民族传统文化心理积淀。人与自然之间的和谐相处构成了越南人生存智慧的又一个层面。越南电影对自然的或浓妆或淡抹的描绘,渗透着越南当代人对民族传统生活哲学的传承。这和西方传统哲学对自然界的看法很不一样。西方传统哲学的思维模式是二元对立式的,在此基础上产生了主体与客体、现象与本质这些对立统一的概念范畴。在西方的视野里,人与自然是一对对立统一的范畴,自然是作为人的征服对象而存在的。而在东方哲学的智慧里,"天道"是世界的本质,人与自然的和谐即为天道的表现之一,二者彼此之间互为主体,自然从人的那里得到灵性,人也从自然那里得到暗示。人和自然不存在谁征服谁,彼此是平等的、相互依存的。"我见青山多妩媚,料青山见我应如是。"东方哲学的传统是将宇宙视为静态与和谐的,而西方则倾向于视其为动态与冲突的。关于东方电影的这个特点,匈牙利著名电影理论家伊芙特·皮洛曾写道:"与大城市造成的神经机能症相对立,与因时间紧张而加快的体验相对立,银幕上往往呈现出一种似乎更温暖更贴近大自然的牧歌般的世界。这个世界的首要价值就是安宁与永恒;在这里,人类生活的支配力量不是偏颇的理性主义,而是古朴、真挚和坦诚的秩序。"[①]

在镜头和景别选择上,导演们偏爱用长镜头和远景来描绘自然的风光景物,抒写天、地、人、神的和谐共处。长镜头加上柔和的自然光,影像的镜头语言没有高科技的修饰包装而展现出自然原生态的美丽,在流动飘逸的画面中形成

① [匈]伊芙特·皮洛:《世俗神话——电影的野性思维》,中国电影出版社1991年版,第104页。

第九章　流淌生命的河流——越南电影民族身份的传达

一种富有"诗情画意"效果的视觉美感,表达了人与自然的天然相成的轮回理念,体现了东方哲学美学的深层境界。《夏天的滋味》中大姐夫库在碧波万顷的湖中游泳,长镜头徐徐拉开成全景,库在画面中显得很小,像一条小鱼一样融在自然的湖光山色之中。在这个镜头里,库俨然成为自然的一个部分,库和自然构成和谐的整体。阮武严明的《牧童》中有这样一幅画面:镜头用远景构成,镜画的背景是天地之间弥散的夕阳(或朝阳),宽广无边的水域中一个牧童牵着牛鼻在悠悠行走,这也是越南民间艺术中最常出现的意象。这个场面以意蕴悠长的视觉冲击赋予了故事温馨的家园感和沧桑的历史感。同好莱坞依靠高科技打造视觉奇观所刻意形成的视觉冲击力不同,越南电影的视觉冲击力源自创作者从与人心气相应的自然里获取的灵感。影片的画面构图平衡,传达着人们对传统田园生活的怀念,传达着东方人对生活、对宇宙的认知。此外,他们也偏爱用近景、特写来展示一个充满了灵性生趣的自然。《青木瓜之味》里有一幕:年幼的梅在忙碌完蹲在地上扒着碗里的米饭,突然她停顿下来,微笑着看一只小蚂蚁努力地背负一个米粒奋力地前进。镜头给予这只小蚂蚁足够长的特写,它背着米粒爬上对它来说有如高山大川的小石子,又夹着米粒从石子上翻下地来。周围静悄悄,一切生灵都在无声无息中忙碌着。大自然的一切灵性都令人欣喜,人们通过镜头从大自然中悉心地体会生命的奥秘,表达对每一个卑微生命体的敬重。法国先锋派电影理论家谢尔曼·杜拉克认为电影动作的生命并不限于来自人,同时也可以超越人的领域而延伸到自然和梦幻的领域去。

　　从影片美学的角度讲,越南电影之所以能充溢着清新芬芳的东方诗性美,正在于其以乡土田园为主的构图元素成为影片开掘诗性意境的审美意象。所谓意象,乃人们的"意中之像",它是人类集体经验的凝聚物,也是人类精神气质的物化形态。比如,松比喻人的高洁,梅比喻人的坚强,竹比喻君子的清高。"意象"里承载着丰富的民族集体无意识,是民族悠久文化的沉淀。影像通过描摹"意象",采用"隐喻"手法,使故事中的人物与自然建立起精神联系,从而诱发出了丰富的审美阐释的空间。《恋恋三季》中不断出现满塘的荷花,自然物荷花

象征着出淤泥而不染的君子。荷花与人物的镜头对接,隐喻着风尘女子莲、采莲女甘欣、车夫海等虽然生活在污浊的尘世中,尽管身份卑微,操持着不太体面的工作,但在精神上他们依然还保存着质朴的高贵。《牧童》中,宽广辽阔的水域镜头不断冲击人们的视觉,水在影片中成为象征的符号——它是生命的希望,也是死亡的伏笔。《青木瓜之味》里;特写镜头经常送给外表朴素的青木瓜、晶莹剔透的木瓜种子和洁白醇厚的木瓜汁,这是对于梅外表质朴但气质清纯、充满青春活力的隐喻。《没有丈夫的码头》里,河流似乎也承载着人类的情感,我们在河流的倾诉中感受到了女人们内心的苦涩。《番石榴季节》里,主人公怀念着少年时代的老宅和老宅门外的老树,老宅和树是越南20世纪所走过的风雨路途的见证者和承担者。总之,影像通过对"自然意象"的结构化过程,将一个充溢着家园感和历史感的乡土田园呈现给人们。丰富生动的自然意象在镜头的蒙太奇组合中与影像叙事彼此交融,生成了影像虚实相生、情景交融的美学意境,从而实现了人类的"思"与影像的"境"达到"和谐"的目标。

第二节　东方情怀与民族音乐的和鸣

一、悲天悯人的东方情怀

地处东南亚一隅的越南,与亚洲其他许多国家有相似的文化经历,都直接受到过从中国传过来的儒、道、释等文化的浸润和熏染。儒、道、释三家学说的交融生成了越南人认知世界的人生哲学和智慧——在这一点上越南和亚洲其他许多国家是相似的。所谓东方的人生哲学和智慧,主要指在人生观与自然观上主张人与自然的一体交融,彼此心气和谐感应,折射在伦理道德观上则主张众生平等,人类应善待尘世所有的生命灵物。博大悲悯的情怀、达观乐善的人

第九章　流淌生命的河流——越南电影民族身份的传达

生态度是儒、道、释三家哲学参悟人生的最高境界。这样一种人生的情怀同样也在越南电影中渗透并延展着。从裴东尼到陈英雄、从邓一明到越灵，从阮青云到刘仲宁、王德等等，导演们的这种东方特有的诗性情怀代际相承，通过唯美的影像流，给出了当代越南人在质朴平常的生活背后的情感选择，借助剧中人物传达出了悲天悯人、苦海慈航、知人识世的达观态度。

越南影像里流露出的那份悲天悯人的东方情怀是深沉的——每一个生命都被真诚地对待，每一个心灵都被悉心地守护。《恋恋三季》的结尾，每个人都在最后找到了自己的归宿。诗人在得到知音的满足中安详离世。车夫海完成了对妓女莲的灵魂救赎。莲穿着洁白的衣服，站在纷飞的红叶树下，荡涤尽往日的污秽。海送给她一本破旧的诗集。红叶漫天飞舞，宛如幸福真实而隆重地降临。美国老兵如愿找回了失散的女儿，消除了父女间的误会。孤儿胡迪在玩耍中找到了谋生的箱子，像大哥哥一样，挂着箱子，挽着孤女，坚定地走向远方。影片的场景调度是精心编排的，传递着人之初性本善的本源。他没有叫苦难中的孩子失去天真的童心，也没有让他在困顿中雪上加霜，更没有叫他失去生活的希望。当流浪的胡迪在满是积水的小街上与其他小孩踢球时，来来往往的汽车闪烁的车灯叫人心悬，担心可怜的胡迪会丧生于汽车的轮下。因为根据以往的观影套路，这川流不息的车流似乎总是在暗示着悲剧的来临，悲剧总是在这样短暂的快乐中不期而至。但是导演最终也没有安排这样残忍的剧情，反而还让胡迪在玩耍中找到了自己的箱子。影片中还有一幕，车夫的朋友提醒车夫："怎么，你的车还没修好吗？小心送命！"这段对白似乎在为车夫的凄美离世打下埋伏，然而直到影片的终了，导演都没有轻易地结束一个不幸的生命，而是让那绚烂的红叶树赐给他们这人世间最简单而又最难得的幸福。

越南影像里那悲天悯人的东方情怀不仅是深沉的，而且也是博大的。大到普通的芸芸众生，小到自然界微不足道的蝼蚁蚍蜉，都能进入镜头下的博大空间，和光同尘，与爱同在。在陈英雄执导的《青木瓜之味》里，阳光里的金蚂蚁、荷叶上奔腾的绿青蛙、笼子里的小蟋蟀，都充满了人的灵气与生命的活力。这

历史与当下:越南电影的多维审视

些日常生活里微不足道的事物中,都饱含着导演对草根生命的敬重和爱护。影片里有一幕,皮肤不算白皙的梅在白瓷盆边洗手,发现了一只青蛙在身旁鼓噪着,梅就顺手用水泼了它几下,青蛙好像领会了梅的意图似的,识趣地蹦跶开了。在这里,人与自然界的弱小生灵以默契的方式互动。在这尘世上所有的生命都一样,以天为父、以地为母,和谐的生活被庇护在大自然的怀抱中。越南影片对纤细的生灵都给予了如此厚爱,对于生活中卑微的生命更是如此。邓一明在《乡愁》、刘仲宁在《没有丈夫的码头》里将深情的呵护转向了生活在偏远土地上的边缘生命。越灵在《梅草村的光辉岁月》里,将真挚的理解给予了生活里的小人物,哪怕是个默默无闻的女仆。阮青云在《流沙岁月》《梦游的女人》里,温柔地抚慰伤痛依旧的灵肉。导演们与剧中人一起,共同分享生活的柴米油盐、人生的喜怒哀乐、情感的离愁别绪。

越南影像里那博大深沉的东方情怀还体现在他们能够以达观乐善的人生态度来超度众生的苦难,没有赋予本已困顿的众生以更大的不幸,甚或还给他们送去了人世的脉脉温情。还是在《恋恋三季》里,甘欣挑着担子来到城里卖荷花,然而真荷花竟竞争不过代表着现代文明的塑料假花。饰演"甘欣"的演员在这里表情摆得很好,她淡然地苦笑了一下,这多少是甘欣面对现代性的冲击既无奈又认同的一种心态流露。不过,导演安排车夫海来买了她的真荷花,这算是对甘欣的抚慰。车夫、妓女、诗人、美国老兵、孤儿,几乎每个人都生活在自己的人生困顿之中。导演没有忍心让他们到最后还依然迷惘在人生的不幸之中,而是让每个人找到了自己所寻找的希望。得了麻风病的诗人临终之际找到了心有灵犀的知音,美国老兵在回国的前一天找到了自己的女儿,孤儿胡迪在玩耍中找到了自己的箱子,车夫与妓女也在生活的龃龉中找到了彼此的认同与默契。在陈英雄的《三轮车夫》里,车夫和姐姐一家几经磨难,在一个新年的清晨,回归了他们往昔辛劳而宁静的生活,而没有在磨难中毁灭。阮青云在《无名的尤加利树》里,把爱情送给了在世俗的标准里"不应该"拥有爱情的两个人。这是两个孤独的人:一个失去唯一儿子的鳏夫,和一个没有了丈夫消息的女人。

第九章　流淌生命的河流——越南电影民族身份的传达

越南电影悲天悯人的博大胸怀还在于它的宽容——即使是对所谓的坏人和反面人物,影片也没有让他们在污浊的世道中丧失人性的温存。在陈英雄的《三轮车夫》里,身为黑社会头目的老板娘尽管凶恶却没有失尽母性的贤淑与端庄,"诗人"虽然罪恶但是还在内心保留着精神家园的诗意。在《牧童》里,牧人立作为牧童金的对立面出场,导演也没有把他刻画得面目全非,而是投去了理解和同情的目光。阮青云在《流沙岁月》里对那个背叛了妻子的丈夫也没有将他描绘成陈世美一类的丑恶嘴脸,而是着重从人性的角度揭示了他内在的复杂情感。东方文化中的"仁爱"唤醒了人性中的向善的力量。

要之,博大悲悯的东方情怀、达观乐善的人生态度、赋予个体生命以心灵呵护,是越南电影从自己的人生智慧中积淀而来的情感取向。镜头背后的那个人俨然是站在超然的高地上含着宽厚的微笑注视着尘世的芸芸众生,用平和中庸的东方艺术精神带领人们温情地面对人类社会的众生相。这样一种情怀,厚重了越南民族电影的人文底蕴,也丰满了民族形象的情感世界。同时,这也是越南电影在质朴平淡的生活流中常常能惹人情动、几度流连的魅力之一。

二、灵秀舒缓的民族音乐

音乐和画面一样,是影像的重要构成元素。在艺术技巧高超的电影作品中,音乐还是电影整体结构不可分割的部分。音乐是声音的一种,巴拉兹·贝拉如是说:"声音将不仅是画面的必然产物,它将成为主题,成为动作的泉源和成因。换句话说,它将成为影片中的一个剧作元素。"[①]

同理,富有民族特质的音乐也是越南影片不可缺少的一个部分。在影片的情节和场面中,音乐的灵活运用可以修饰并强化影片所致力传递的信息,如主题、风格、情节、情绪、节奏,成为释放民族气息的"泉源和成因"。在老一辈导演们的影片中,音乐就是渲染气氛、传递民族风情的重要手段。如《荒原》中巴都

① [匈]巴拉兹·贝拉:《电影美学》,何力译,中国电影出版社2003年版,第209页。

历史与当下:越南电影的多维审视

在战争的间隙,荡漾在荷花丛中和着琴弦悠悠浅吟低唱是调节影片节奏、渲染气氛的重要手段。如《践约》中阿妮演唱的官贺民歌,是故事情节发展的重要推动因素。新一代导演同样也对音乐情有独钟,充分发挥了音乐在艺术表现中所能发挥的巨大能量。如在《恋恋三季》中,采荷女甘欣的歌声不仅是营造故事情境和情绪的元素,还是影片故事叙事和主题表达的一个部分。她的歌声引起了病入膏肓的诗人的注意,由此才引发后面的情节——诗人请甘欣为他记录诗作,诗人对往昔生活的回忆,甘欣成为诗人的知音。甘欣所演唱的"知音曲"的歌词内容也是对这段小故事主题的指引——歌唱那些如荷花一样在淤泥中生长但依旧高洁的灵魂,歌唱他们虽然卑微但依旧相信知音的灵魂。在《青木瓜之味》里,舒缓流畅的钢琴曲是浩仁少爷内在情绪的外化传递,以此来暗示他对女友的冷漠和对梅的心动。女友终于不堪忍受而在浩仁少爷清越的钢琴曲中奔向雨中,而浩仁少爷终究是借着钢琴曲的余波在一个月华如水的夜晚推开了梅的房门。在《梅草村的光辉岁月》里,民族音乐"Dan Day"和"Ca Tru"担负的功能则更多。它们既是影片故事重要的结构性力量,把影片主人公们的人生选择联系在一起,又是暗示影片时代、营造影片抒情氛围、升华影片情绪的重要元素。在《绿地黄花》中,人们在传统节日灯笼节哼唱越南民谣。在歌声中,孩子们打着简陋的灯笼奔跑玩耍,大人们品茗聊天。这里的歌声既是对影片节奏舒缓张弛的调整,也是对故事中那个淳朴时代的最好注脚。那是一个生活虽然艰苦但人和人之间的关系简单而又融洽的美好时代。

越南电影中的音乐,诗意浓郁清新却不张扬,如同热带植物带着潮湿的水气在呼吸,一切都在暗幽幽地进行,从另一条途径释放出生动的民族气息。成功的电影音乐不是影片的点缀与装饰,而是以一种生动活泼的方式对心灵思考的言说,对生活诗意的开掘。《恋恋三季》里,裴东尼反复让带有越南印象的音乐与秋色荷塘相互辉映,营造出浓郁的地域风情,同时也为升华故事的主题、挖掘影片的美学意境服务。采荷妇人们穿梭在层层叠叠的荷花间相互唱和,歌声飘荡在碧波粼粼的湖面上。在颇有民歌风韵的旋律中,借老妇人那缓缓道来的

第九章　流淌生命的河流——越南电影民族身份的传达

歌声,影片阐释了越南女性对自己命运的言说,隐喻着对甘欣、妓女"莲"命运的解读。《恋恋三季》里,这开场的音乐以富有民族乡村风情的旋律,不仅奠定了影片舒缓清新的风格,还随着流动的画面为观众呈现出越南乡村劳作的田园景色,加深了观众对越南田园风情的印象。

越灵的《梅草村的光辉岁月》被誉为"动人的越南风情与民族传统音乐的成功组合"。民族乐器"Dan Day"和音乐"Ca Tru"与故事叙事的组合强化了影片的民族特色。越南民族乐器"Dan Day"和民族音乐"Ca Tru"在越南已经有一千年的历史传统,因而是最具标志性的民族元素。在《梅草村的光辉岁月》里,"Dan Day"和"Ca Tru"通过三个层次为影片注入生动的民族气息。首先,进入影片的故事内容层。"Dan Day"和"Ca Tru"的演奏,成为演绎越南北方人故事的重要线索。苏的"Dan Day"可以减轻世间人们的精神痛苦,张心就把正饱受精神折磨的阿阮介绍给"Ca Tru"歌手苏,由此构成了三个人的三角关系。阿阮和张心都爱慕着苏。"Dan Day"上有苏死去丈夫的魔咒,"任何不是苏的丈夫的人演奏都将死去"。影片迎来了高潮,张心因为感激阿阮的恩情放弃了对苏的感情而不能成为苏的丈夫,而张心又非常想减轻阿阮的精神痛苦,最后张心在演奏"Dan Day"的时候离开了人世。其次,进入故事的历史意蕴层。影片通过音画结合,在"Dan Day"和"Ca Tru"的优美旋律声中,展开对20世纪越南北方人的生活方式、情感和历史事件的呈现,如村民们从老井汲水、农民们种桑养蚕、法国人征地修铁路等等。在流动的音乐中,影像就像一幅幅动感的关于20世纪上半期越南北方地区的风情画。最后,进入影片的审美意蕴层。影片通过张心的"Dan Day"和苏的"Ca Tru"音乐表演制造出一种怀旧情绪,又凭借这种怀旧的情绪来阐释20世纪越南北方人的历史、性格和情感选择。灵秀舒缓的民族音乐,点染着20世纪越南北方人的忧郁、多愁、动情的情感气质,强化了故事的情绪张力,也赋予影片以厚重的历史感和文化含量。

富有民族色彩的音乐首先是一种个体现象,它由影片中的某个具体的人物——如甘欣、苏、张心、三轮车夫——出场演奏,来阐释个体生命的存在状态。

正因为富有民族特质的音乐的存在,影片中主要人物的命运才显得更加感人而鲜明。同时它又作为社会现象而存在,它对个体生命的理解和认同又代表着民族集体情绪的积淀,其寓意延展为民族集体无意识对人生的阐释,《恋恋三季》里的《采莲曲》和《三轮车夫》里的《没有名字的河流》即是如此。民族音乐在影片中通过非语言的暗示来间接传达影片的观念和情感取向,来形成影片的民族风格。可见,民族音乐是影片营造民族气息的修辞方式之一。

要之,《青木瓜之味》里那悠悠窈窕的背景弦乐、浩仁少爷那清越的钢琴声、《夏天的滋味》里那素朴的民间歌唱,和《三轮车夫》里那深沉的生命表白,以东方式的含蓄倾诉着越南人的生活观念、人生认知和情感方式,为影片增添了极富有东方韵味的旋律美。民族音乐依托主观化的情绪和舒缓的节奏诗化了影片的风格,在影片中起到了锦上添花的作用。

第三节 民族性格与情感选择的共振

一、沉默坚韧的民族性格

活跃在越南影像里的人物,大多是一群最平凡不过的底层百姓,如《青木瓜之味》里身为佣人的梅,《恋恋三季》里三轮车夫海、风尘女子莲、流浪儿胡迪,《流沙岁月》里身为普通农妇的阿钗,《变迁的年代》里身为妾的女儿的图伊特,《梅草村的光辉岁月》里身为仆人和歌手的张心和苏,《牧童》里身为牧童的金,《共居》里身为看门人的老人等。导演们没有局限于宣泄这些小人物的痛苦、挣扎,而是以饱满的诗意来展现他们虽卑微少语却坚忍执着的精神世界。这些小人物的身上折射着典型的越南人的性格。虽然地位卑微,尽管岁月无情,但是在他们的脸上看不到任何愤世嫉俗的脸色或暗自神伤的悲观。不管岁月如何

第九章　流淌生命的河流——越南电影民族身份的传达

变迁，他们既能坦然地接受命运的安排，又永不放弃对生活的希望和憧憬，在他们身上闪烁着东方人特有的含蓄、平和、坚韧。越南人的民族性格是在悠久的东方文化长期的熏陶下以及经年的兵荒马乱的动荡中逐渐成长起来的。兵荒马乱的历史在越南持续了近一个世纪，人们只有靠内心的坚韧才能度过那段不堪回首的岁月。而东方文化推崇的内敛中庸的美学取向熏陶出越南人平和含蓄的性格。越南人的情感表达方式是沉默而坚韧、含蓄而多情的，这是对越南人民族性格的共性概括。

越南电影里的人物性格不是靠震撼人心的豪言壮语来突显的，观影者是从人物的行动和细节中领略到他们的性格魅力的。在《恋恋三季》里，裴东尼善于通过细节化的镜头来捕捉主人公那一招一式的性格化动作。男孩胡迪赖以谋生的箱子丢了，他木然行走在滂沱的雨巷中，但脸上却是一副倔强的表情，我们看不到他伤心的眼泪；地位卑微的三轮车夫海等候客人的时候也不忘阅读一本早已古旧的诗集，脚下虽然苟且心中却怀有诗和远方。在《三轮车夫》里，年轻的车夫租来的三轮车被偷，老板娘要求其参加黑社会活动作为赔偿。即使面对突如其来的生活变故，即使在最恶劣的环境下，我们也没有看到他绝望地呐喊——他以惊人的平静接受生活的这个事实，显示了强大的抗压能力。在《共居》里，越灵描绘了这样一个老人，他是旅馆的守门人。西贡解放的时候，小旅馆改造成集体宿舍，老人看到人们和睦的相处而找到了生活的乐趣和自己存在的价值。而当时代环境变化了，老人对新的时代变迁感到困惑不解时，他选择无语地离开。这是越南电影通过故事中的小人物对越南人性格的诠释：困顿的生活掩不住高贵的灵魂，粗粝的生活下潜动着浪漫的暗流，孱弱的肩膀也能撑起晴空万顷。

女性是越南电影的主要表现对象，她们是电影的灵魂，几乎支撑起越南电影的大半个星空。她们的身肢穿越古朴的庭院，宽腿裤飘摇在广袤的田野。岁月侄偬，她们忍辱负重，却依然活得很有尊严。某位哲人说过，女人是民族的养育者，从女人的身上我们可以洞察整个民族。基于此，女性更适合成为一个民

族性格的注解。在女性文弱、母性的外表后面，潜藏着一种韧性的力量，这也许更能代表典型的越南性格——含蓄包容而又沉默坚强。如同我们前面反复提到的那样，越南是个战乱不断的传统农业社会，男人们必须效力战场，于是女性成为后方家庭重要的经济支柱与精神支柱，这种环境造就了越南女性外柔内刚的性格特点。《乡愁》描绘了一位生活在偏远农村的普通妇女，艰辛的生活从来没有使她放弃对家庭的责任与对幸福生活的渴望。在《流沙岁月》里，妻子阿钗忍辱负重，甘愿辛劳，独自度过丈夫离家20年的日子；当得知丈夫又有了新的妻子后，她没有吵闹，默默地接纳了新妻子和新妻子生的女儿；当看到丈夫舍不下即将离开的新妻子和女儿，她又默默地买好车票把丈夫送上北去的火车。在《青木瓜之味》里，梅来到大户人家帮佣，在这里她经历了思念、离别、死亡、困顿，但这一切都没有让她清澈的眼眸蒙上岁月的尘埃。无论什么时候，她都能发现生活的惊喜，脸上始终洋溢着沉静安详的微笑，正是她性格里的这种沉静与安详打动了浩仁少爷。还是在《青木瓜之味》里，那个沉默寡言的少奶奶也给人留下了深刻的印象。面对一个经常不打声招呼就拿光家里所有积蓄出走的丈夫，她不得不兼顾父亲和母亲的双重角色，不得不独自撑起家庭的天空，照顾孩子，服侍婆婆，还要忍受婆婆对自己"不懂得讨丈夫欢心"的苛责。她将愁绪暗藏，一丝的哀伤只在她的脸上偶尔掠过。温柔隐忍、宽容坚韧、自我牺牲是这个人物性格的主要色调。

《沉默的新娘》是越南第一部具有探索性质的女性电影，从女主人公的身上也许我们能更好地理解越南人的性格特点。故事发生在200年前越南北方一个偏远的小镇，男孩贤(Hien)是个孤儿，由继父养大。后来贤决定探寻母亲的经历，从不同的人那里听到了关于母亲不同的故事片段。母亲的故事是个传奇。养父临终之前告诉贤，母亲叫李安(Ly An)，生活在一个保守蒙昧的村子里。她还是未婚少女的时候就生了一个男孩，这在村子里属于大忌。村民们要她说出孩子父亲是谁，她宁愿遭受祭天的惩罚也不愿说出孩子的生父。村民们认为这是邪灵作祟，于是剃光了她的头发，将她和襁褓中的婴儿放上竹排漂浮

第九章　流淌生命的河流——越南电影民族身份的传达

在湍急的河面上,去等待自身的命运……故事没讲完,养父就去世了。贤开启了自己的旅程,去完成母亲的故事。后来,贤得知母亲和他在竹排上听天由命的时候,狂风暴雨骤起,村里许多人在这场暴风雨中丧命。而母亲和他却被三名伐木工人所救。母亲就带着他和这群伐木工人找到一处僻静的郊野,度过了一段宁馨的隐居日子。但是后来,这个群体产生了内讧,母亲只能带着他再一次开启逃离的旅程。在影片中,母亲是一个缺席的女性,她只行动在人们对她的叙述中。《沉默的新娘》里的女主人公在影片中始终是沉默的,没有发出过自己的声音,但人们通过她的行动像解谜一样地不断阐释她。《飘的故事》和《沉默的新娘》也有某种相似之处。一个叫飘的女孩寻找生母的信息,一路上遇到很多人很多事,如碎片般拼拼贴贴勾勒出母亲原初的模样。这里的母亲也是一位沉默的女性。人们也是通过各种回忆来不断地阐释她。这些沉默的人物就是一个寓言符号,一个可以注解越南女性乃至民族性格的符号。不管人们怎么对这个符号进行阐释,有一点可以肯定,就是他们在纷扰的世界中永不放弃希望和寻找,寻找生机、寻找温暖、寻找感动。从另外一个层面上看,我们可以把这类具有探索性质的影片理解为一部对民族性格进行注解的传奇,以开放式的格局诉说着越南女性身不由己的悲哀和在恶劣环境中的顽强。

要之,越南电影通过一群活跃在影像里的小人物,让人们领略到了越南人性格中那种沉默坚韧以及在其背后的力量与张力。正是性格中的这种沉默坚韧,支撑着影像里的人们走过一段段不平的岁月。

二、回归传统的情感取向

越南电影通过影像塑造民族形象的努力是在当今世界全球化语境下进行的。和许多属于第三世界的发展中国家一样,越南社会正处在从现代农业社会向现代工业社会迈进的历史进程中,追求现代与回归传统成为人们所面临的两难选择。追求现代意味着迈开了走向世界的步伐,回归传统则意味着还要坚守

历史与当下:越南电影的多维审视

民族的传统观念和价值选择。民族性与世界性就像一个杠杆的两端,单纯地追求民族性或是为了追求"世界性"而舍弃民族性,都不是这个时代的发展潮流。折射在越南电影中,故事中的人物也常常陷入回归传统与走向现代的矛盾纠葛中。

20世纪90年代以来的越南新电影,很多导演都在自己的影像故事里坦承了横亘在人们心头的这种徘徊于传统与现代之间的矛盾心结。在《乡愁》里,邓一明借助一位偏远乡村的农妇面对社会的变迁、生活的急转时所产生的迷惘,来传达因为传统即将流逝而带来的现代性焦虑。《回归》讲的是一位乡村女教师嫁给了一位归国的青年留学生,婚后随丈夫移居城市生活的经历。城里的生活物质条件优裕,但是她的精神世界却十分地无聊、苍白。丈夫出外工作,她闲居在家只能与小狗相伴。养狗是城里女人显示身份的时尚,而她这样做却是为了消遣时光。社会进程中的变化带来富足物质的同时也滋生了社会的实用主义和理性主义。为此,她时常怀念家乡的那些灿烂可爱孩子和温馨充实的美好时光。后来,她明白了自己不属于这个城市,而属于那虽然还不太富裕但却需要她的乡村。《番石榴季节》以20世纪50年代到80年代的河内社会生活的变迁为背景,向我们展示了一个复杂的越南现代社会。这是一个传统价值观念积淀久远的社会,而西方的价值观念尤其是商业观念有力地冲击着这个正逐步向现代迈进的社会。越灵在《梅草村的光辉岁月》里,借助主人公阿阮的遭遇来呈现人们对现代文明的复杂心态。阿阮心爱的姑娘因为车祸死去。汽车是象征着现代文明的工具,阿阮由此对一切现代化产物都产生排斥心理。他以极端方式破坏一切现代化物什,包括西式家具、西式服装等;不仅如此,他还要求他的村民们也摧毁自己少得可怜的现代化财产,包括书籍、家具、服装甚至劳动工具。《共居》从一位守门老人的视角来描述人们面对城市的现代化变革所产生的失落感,揭示了由传统社会向现代社会过渡进程中人们所面临的相似的心理焦虑。刘仲宁在《原谅我》(Hay Tha Thu Cho Em, Forgive Me,1992)中,通过当代社会生活与战争生活的对比,揭示了越南年轻人的思维方式与传统价值观

第九章 流淌生命的河流——越南电影民族身份的传达

念的冲突。生活在和平时期的年轻人无法体会他们的父辈兄长从战争中走来的那种情感。他们受到现代文明的熏陶,也希望找到自己的生活方式,但常常迷失在自我的内在矛盾中。这反映了当代越南年轻一代所持有的现代性焦虑。旧的价值体系即将谢幕,而新的价值体系还未建立,在这个由旧向新过渡的空白期,年轻一代的价值信仰迷失了,不知该何去何从。

与邓一明、越灵等人以直面的姿态陈述人们对于传统与现代的矛盾心理不同,年轻的海外新锐导演如裴东尼、陈英雄等人更擅长用娴熟的电影语言感性地呈现传统与现代在当代越南社会的相互对峙。《恋恋三季》里的镜头不断地在象征着传统生活方式的荷塘秋色和代表着现代的高楼林立的都市之间流转,通过空间的场景转换来传达传统与现代这一对时间概念的对立。《青木瓜之味》里,陈英雄把梅和浩仁少爷的未婚妻搁置在同一个屋檐下进行比较,梅是东方古典女性沉静温婉的化身,浩仁少爷的未婚妻则是接受了西方文化的现代女性。让身份卑微的梅和热烈奔放的未婚妻进行对比,即是让东、西方两种文化和生活方式在人们心灵上交锋。是追随现代文明的价值理念,还是回归传统生活的精神田园?无论是越南的本土导演还是海外的越裔导演,都不约而同地将情感的天平偏向了后者。

《乡愁》里的那位农妇不管岁月如何变迁,从未放弃过自己对土地的眷恋和传统的价值观念所赋予自己的责任。《回归》里的那个乡村女教师最终选择回到那个给了她充实生活的乡村,她重新拿起教鞭给那些灿烂可爱的孩子们上起课来。《番石榴季节》批判了现代文明冲击下,人们传统价值观念的迷失。导演通过生动的影像故事告诫人们,当传统的道德标准如信任、忠诚遭遇背叛时,人生将变得多么凄惨。《共居》里的老人选择无声地离去来回避城市现代化的进程,在精神领地里为自己保留一块自留地。《原谅我》里那一群迷惘在现代都市中的年轻人选择向前辈们真诚地忏悔。《梅草村的光辉岁月》里,阿阮的身心被所谓的现代文明戕害得伤痕累累,只有传统音乐"Dan Day"和"Ca Tru"能够慰藉他那伤痛的心灵。"Dan Day"和"Ca Tru"是传统文明的符号,它那超自然的

力量,正来自传统文明的力量。在它优美的旋律中,人们向着传统家园的诗意栖居回归。

《恋恋三季》的最后,甘欣在起伏的歌声中将洁白的莲花抛在水面,人们随着那首在水乡传唱的《采莲曲》回归了儿时的乡土田园。在烂漫的红叶树下,莲宛若回到了纯真的豆蔻年华。车夫海对莲说:"从此你可以堂堂正正地放眼看世界了。"莲终于摆脱了现代红尘的诱惑,而之前这"现代红尘"带来的奢华正是莲所奋斗的目标。《青木瓜之味》中,梅某天穿上漂亮的衣服,悄悄抹上主人未婚妻的唇膏,浩仁少爷在不经意间终于发现了梅不动声色的美丽。他最终选择放弃现代做派的女友。在一个宁馨静谧的夜晚,他选择了梅。《夏天的滋味》里,二姐凯的丈夫基为了寻找写作的灵感——一个要在小说的末尾出现的邂逅,不得不外出旅行。他在飞机上被一个打电话的美丽少妇所吸引。下了飞机,他一路跟随着少妇,少妇也看出他的心思,用口红写下约会的时间和地点。基找到了少妇的房间,门是虚掩的,少妇躺在床上的身姿很有女人的风韵。然而,基最终选择了默然离去。基没有选择婚外的一夜激情,维护了夫妻感情的忠诚。同时,陷入家庭危机的大姐苏和大姐夫库,最终也选择了维持这段貌似圆满的婚姻。影片的最后,悠远的钟声响起,仿佛一切的爱欲纠缠都没有发生过。这些故事的结尾,无一例外都选择了向传统回归。这些影片抒情而不煽情,写景写情点到为止,为影像预留了可供遐想的情感空间。而《绿地黄花》则没有那么多的纠结,影片直接通过提纯过滤展现给我们一个传统的乡村社会。这里没有现代文明的冲突,没有前进和退守的纠结,一切温馨而美好。

可见,在走向现代与留守传统的矛盾选择中,越南电影人仍然守候着返璞归真的梦想,将情感天平倾向了对传统的留守。这从一个侧面反映出在走向"现代化"和"全球化"的过程中,越南电影塑造民族形象的情感落脚点。

参考文献

[1] 克拉考尔. 电影的本性:物质现实的复原[M]. 邵牧君,译. 北京:中国电影出版社,1981.

[2] 比尼恩. 亚洲艺术中人的精神[M]. 孙乃修,译. 沈阳:辽宁人民出版社,1988.

[3] 日丹. 影片的美学[M]. 于培才,译. 北京:中国电影出版社,1994.

[4] 皮洛. 世俗神话:电影的野性思维[M]. 崔君衍,译. 北京:中国电影出版社,1991.

[5] 萨杜尔. 世界电影史[M]. 2版. 徐昭,胡承伟,译. 北京:中国电影出版社,1995.

[6] 亨廷顿. 文明的冲突[M]. 周琪,译. 北京:新华出版社,2013.

[7] 萨义德. 东方学[M]. 王宇根,译. 北京:生活·读书·新知三联书店,1999.

[8] 巴拉兹. 电影美学[M]. 何力,译. 北京:中国电影出版社,2003.

[9] 鲍曼. 现代性与矛盾性[M]. 邵迎生,译. 北京:商务印书馆,2003.

[10] 詹明信. 晚期资本主义的文化逻辑[M]. 2版. 陈清桥,等译. 北京:生活·读书·新知三联书店,2013.

[11] 凯尔纳. 媒体文化:介于现代与后现代之间的文化研究、认同性与政治[M]. 丁宁,译. 北京:商务印书馆,2004.

[12] VASUDEV A, PADGAONKAR L, DORAISWARMY R. Being &

becoming:The cinemas of Asia[M]. New Delhi: Rajiv Beri for Macmillan India Limited,2002.

[13] 丁静,武文滨,张振奎.十五年来越南电影事业的发展[J].电影艺术,1960(9):70-72.

[14] 陈伦金,吕晓明,金天逸.采访录:湄公河畔的信息:关于越南电影的历史和现状[J].电影新作,1997(1):62-64.

[15] 石英.越南电影事业现状[J].国外社会科学,1996(4):90-92.

[16] 阮氏宝珠.越南电影业:旅途没有终点,我们一直在路上[J].电影艺术,2007(4):116-119.

[17] 阮明珠.革新时期(1986—2003)越南电影导演代际研究[D].上海:华东师范大学,2014.

[18] 阮洋南.越南跨文化翻拍电影研究[D].北京:中央民族大学,2019.

[19] 李恒基,杨远婴.外国电影理论文选[M].上海:上海文艺出版社,1995.

[20] 中共中央马克思恩格斯列宁斯大林著作编译局.马克思恩格斯选集:第四卷[M].北京:人民出版社,1995.

[21] 贺圣达.东南亚文化发展史[M].昆明:云南人民出版社,1996.

[22] 伍蠡甫,胡经之.西方文艺理论名著选编:中[M].北京:北京大学出版社,1996.

[23] 叶南客.边际人:大过渡时代的转型人格[M].上海:上海人民出版社,1996.

[24] 陈映真.陈映真文集·杂文卷[M].北京:中国友谊出版公司,1998.

[25] 朱立元,包亚明.二十世纪西方美学经典文本:第四卷[M].上海:复旦大学出版社,2000.

[26] 黄心川,于向东,蔡德贵.东方著名哲学家评传·越南卷 犹太卷[M].济南:山东人民出版社,2000.

[27] 陈振兴. 世界电影电视节手册[M]. 北京:中国电影出版社,2000.

[28] 童庆炳. 文学理论教程[M]. 北京:高等教育出版社,2000.

[29] 张加祥,俞培玲. 越南文化[M]. 北京:文化艺术出版社,2001.

[30] 王宁. 新文学史[M]. 北京:清华大学出版社,2001.

[31] 张巍. 外国电影史[M]. 北京:中国电影出版社,2004.

[32] 蓝爱国. 后好莱坞时代的中国电影[M]. 桂林:广西师范大学出版社,2004.

[33] 周安华. 电影艺术理论[M]. 北京:中国广播电视出版社,2005.

[34] 李显杰. 电影修辞学:镜像与话语[M]. 北京:文化艺术出版社,2005.

[35] 高鸿. 跨文化的中国叙事:以赛珍珠、林语堂、汤亭亭为中心的讨论[M]. 上海:上海三联书店,2005.

[36] 维瓦纽辛东,张仲年. 泰国电影研究[M]. 北京:中国电影出版社,2011.

[37] 郑雪来. 世界电影鉴赏辞典:第一编[M]. 福州:福建教育出版社,2013.

[38] 郑雪来. 世界电影鉴赏辞典:第二编[M]. 福州:福建教育出版社,2013.

[39] 郑雪来. 世界电影鉴赏辞典:第三编[M]. 福州:福建教育出版社,2013.

[40] 郑雪来. 世界电影鉴赏辞典:第四编[M]. 福州:福建教育出版社,2013.

[41] 周安华,等. 当代亚洲电影新势力[M]. 北京:北京大学出版社,2014.

[42] 杜建峰,黎松知. 韩国电影导演创作论[M]. 北京:中国电影出版社,2015.

[43] 舒明. 日本电影纵横谈[M]. 北京:北京大学出版社,2016.

[44] 熊文醉雄. 伊朗新电影研究[M]. 北京:中国广播影视出版社,2017.

[45] 孙晴.20世纪90年代以来韩国电影政策研究[M].北京:社会科学文献出版社,2020.

[46] 汪许莹.新亚洲视域下的当代印度电影及其启示[M].南京:东南大学出版社,2020.

[47] 周星,张燕.亚洲电影蓝皮书(2015)[M].北京:中国电影出版社,2015.

[48] 周星,张燕.亚洲电影蓝皮书(2016)[M].北京:中国电影出版社,2016.

[49] 周星,张燕.亚洲电影蓝皮书(2017)[M].北京:中国电影出版社,2017.

[50] 周星,张燕.亚洲电影蓝皮书(2018)[M].北京:中央编译出版社,2019.

[51] 梁燕.社会主义的雄壮乐曲:看越南民主共和国纪录片《北兴海》[J].电影艺术,1960(9):68-69.

[52] 黎凡.战火中诞生的越南南方的革命电影[J].电影艺术,1964(Z1):122-123.

[53] 周在群.越南电影的改革与对外合作[J].国际展望,1992(16):18.

[54] 范党辉:浅谈90年代越南电影[J].电影评介,2002(10):48-49.

[55] 黄式宪.东方镜像的苏醒:独立精神及本土文化的弘扬:论亚洲"新电影"的文化启示性(上)[J].北京电影学院学报,2003(1):6-16.

[56] 章辉.东方美学的现代意义:读邱紫华教授新著《东方美学史》札记[J].外国文学研究,2004(4):165-168.

[57] 朱洁.影像抒写的诗篇:"诗散文电影"审美特性初探[J].南京师范大学文学院学报,2004(1):67-71.

[58] 章旭清.当代越南电影的三副面孔[J].当代电影,2007(1):122-126.

[59] 王敏.跨文化语境中的越南"海归"电影[J].戏剧艺术,2008(4):

96-103.

[60] 林少华. 村上春树何以中意陈英雄[N]. 时代周报, 2011-06-30.

[61] 马李灵珊. 陈英雄：住在世界的"越南导演"[J]. 南方人物周刊, 2011(21): 84-86.

[62] 崔军. 越界：一种关于"身份"的表述：二十年来跨族裔导演及其创作研究[J]. 新闻界, 2011(6): 55-58.

[63] 章旭清. 越南百年电影事业回顾(19世纪末—21世纪初)[J]. 东南亚研究, 2012(2): 107-111.

[64] 张葵华. 有意味的两极："革新开放"后越南电影的底层叙事[J]. 艺术探索, 2018(6): 29-38.

[65] 崔军. 当代越南合拍片研究[J]. 当代电影, 2018(7): 96-101.

[66] 黎光, 王淞可. 戏梦西贡, 越南新电影的怀旧情绪：《悲歌一击》导演黎光访谈[J]. 北京电影学院学报, 2019(6): 93-97.

[67] 卢劲. 越南电影中的女性主体风格[J]. 电影评介, 2020(13): 28-31.

[68] NGUYEN T T. Vietnam documentary film: History and current scene[EB/OL]. [2021-12-20]. https://www.goethe.de/ins/id/lp/prj/dns/dfm/vie/enindex.htm.

附 录

越南电影获奖情况

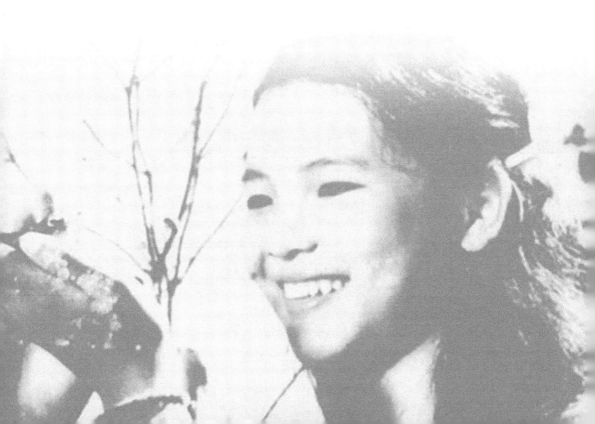

20 世纪 50 年代

片名:《水到北兴海》(*Nuoc Ve Bac Hung Hai*, *Water to Bac Hung Hai*, 1959)

导演:裴庭鹤(Bui Dinh Hac)、阮鸿仙(Nguyen Hong Sen)

奖项:1959 年第 1 届莫斯科国际电影节金奖

片名:《同一条江》(*Chung Mot Dong Song*, *Together on the Same River*, 1959)

导演:阮鸿仪(Nguyen Hong Nghi)、范孝氏(即范其南,Pham Ky Nam)

奖项:1973 年第 2 届越南电影节纪念越南革命电影 20 周年单元故事片金荷花奖

20 世纪 60 年代

片名:《青鸟》(*Con Chim Vanh Khuyen*, *The Fledgling*, 1962)

附 录

导演:阮云通(Nguyen Van Thong)、陈武(Tran Vu)

奖项:1962年捷克斯洛伐克卡罗维发利国际电影节(Karlovy Vary International Film Festival)评审团短片特别奖;1973年第2届越南电影节纪念越南革命电影20周年单元金荷花奖

片名:《两个战士》(*Hai Nguoi Linh*, *Two Soldiers*,1962)

导演:陈天青(Tran Thien Thanh)、武山(Vu Son)

奖项:1962年亚非拉国际电影节一等奖;1973年第2届越南电影节纪念越南革命电影20周年单元故事片金荷花奖

片名:《四厚姐》(*Chi Tu Hau*, *Sister Tu Hau*,1963)

导演:范其南(Pham Ky Nam)

奖项:1963年第3届莫斯科国际电影节银奖,评委会特别奖[女主角茶江(Tra Giang)];1973年第2届越南电影节纪念越南革命电影20周年单元金荷花奖、最佳摄影

片名:《年轻的战士》(*Nguoi Chien Si Tre*, *Young Warrior*,1964)

导演:海宁(Hai Ninh)、阮德馨(Nguyen Duc Hinh)

奖项:1970年第1届越南电影节故事片金荷花奖;1965年莫斯科国际电影节共青团青年联盟奖

片名:《小猫咪》(*Meo Con*, *Little Kitty*,1965)

导演:吴梦兰(Ngo Manh Lan)

奖项:1966年罗马尼亚马马亚(Mamaia)国际电影节银鹅奖

片名:《阮文追》(*Nguyen Van Troi*,1966)

历史与当下:越南电影的多维审视

导演:裴庭鹤(Bui Dinh Hac)、李泰保(Ly Thai Bao)

奖项:1970年第1届越南电影节故事片金荷花奖

片名:《起风》(*Noi Gio*,*Rising Storm*,1966)

导演:阮辉成(Nguyen Huy Tranh)

奖项:1970年第1届越南电影节故事片金荷花奖

片名:《风口浪尖》(*Dau Song Ngon Gio*,*Facing the Tempests /Chanllenging Wind and Waves*,1967)

导演:阮玉琼(Nguyen Ngoc Quynh)

奖项:1967年第5届莫斯科国际电影节金奖,1970年第1届越南电影节纪录片金荷花奖

片名:《古芝游击队》(*Du Kich Cu Chi*,*Guerrillas in Cu Chi*,1967)

导演:陈如(Tran Nhu)、李明文(Ly Minh Van)

奖项:1968年德国莱比锡国际电影节(Dok Leipzig Film Festival)银鸽奖

片名:《上前线》(*Duong Ra Phia Truoc*,*The Way to the Front*,1969)

导演:阮鸿仙(Nguyen Hong Sen)

奖项:1969年第6届莫斯科国际电影节金奖;1970年第1届越南电影节纪录片金荷花奖

片名:《山墙上的歌声》(*Bai Ca Tren Vach Nui*,*The Song on the Mountain Wall*,1967)

导演:张过(Truong Qua)

奖项:1968年罗马尼亚电影组织授予奖项

附 录

20 世纪 70 年代

片名:《炯——英雄的故事》(*Chuyen Ong Giong*, *Giong—A Hero's Story*, 1970)

导演: 吴梦兰(Ngo Manh Lan)

奖项: 1971 年德国莱比锡国际电影节金鸽奖

片名:《Dac Sao 山的猎人们》(*Nhung Nguoi San Thu Tren Nui Dac Sao*, *The Hunters of the Dac Sao*, 1971)

导演: 陈世丹(Tran The Dan)

奖项: 1973 年第 2 届越南电影节纪录片金荷花奖;1971 年第 7 届莫斯科国际电影节金奖

片名:《钢铁堡垒永灵》(*Luy Thep Vinh Linh*, *Vinh Linh Steel Rampart*, 1971)

导演: 阮玉琼(Nguyen Ngoc Quynh)

奖项: 1973 年第 2 届越南电影节纪录片金荷花奖;1971 年第 7 届莫斯科国际电影节金奖

片名:《街巷战》(*Tran Dia Mat Duong*, *Fighting on the Streets*, 1971)

导演: 不详

奖项: 德国莱比锡国际电影节金鸽奖(年份不详)

片名:《回故乡之路》(*Duong ve Que Me*, *The Return to One's Native*

历史与当下:越南电影的多维审视

Land,1971)

导演:裴庭鹤(Bui Dinh Hac)

奖项:1973年第2届越南电影节故事片金荷花奖;1972年捷克斯洛伐克卡罗维发利国际电影节获奖(奖项不详);1973年印度新德里电影节一等奖

片名:《17度线上的日日夜夜》(Vi Tuyen 17 Ngay va Dem,Parallel 17—Day And Night,1973)

导演:海宁(Hai Ninh)

奖项:1973年第8届莫斯科国际电影节最佳女演员(茶江)

片名:《河内来的女孩》/《河内宝贝》(Em Be Ha Noi,Little Girl of Hanoi/Girl from Hanoi,1974)

导演:海宁(Hai Ninh)

奖项:1975年第3届越南电影节故事片金荷花奖;1975年第9届莫斯科国际电影节评审团特别奖

片名:《践约》/《我们会重逢》(Den Hen Lai Len,We Will Meet Again,1974)

导演:陈武(Tran Vu)

奖项:1976年捷克斯洛伐克卡罗维发利国际电影节大奖;1975年第3届越南电影节故事片金荷花奖、最佳导演、最佳摄影、最佳美术设计、最佳女演员

片名:《拂晓的城市》(Thanh Pho Luc Rang Dong,City at Dawn,1975)

导演:海宁(Hai Ninh)

附　录

奖项：1975年德国莱比锡国际电影节金鸽奖

片名：《最漂亮的扫帚》(Cay Choi Dep Nhat，The Most Beautiful Broom，1976)
导演：不详
奖项：1977年第4届越南电影节动画片银荷花奖

片名：《特别的风筝》(Ong Trang Tha Dieu，The Expert's Kite，1977)
导演：不详
奖项：1980年第5届越南电影节动画片金荷花奖

片名：《急速风暴》/《巴士风暴》(Chuyen Xe Bao Tap，Hurricane Ride，1977)
导演：陈武(Tran Vu)
奖项：1977年第4届越南电影节故事片银荷花奖

片名：《初恋》(Moi Tinh Dau，First Love，1977)
导演：海宁(Hai Ninh)
奖项：1980年第5届越南电影节故事片银荷花奖、最佳导演；1978年捷克斯洛伐克卡罗维发利国际电影节联合国教科文组织奖；1981年意大利新现实主义国际电影节银奖

片名：《东北风季节》(Mua Gio Chuong，Season of Wind-Storm，1978)
导演：阮鸿仙(Nguyen Hong Sen)
奖项：1979年第11届莫斯科国际电影节评委会奖；1980年第5届越南电影节故事片银荷花奖

历史与当下:越南电影的多维审视

片名:《我所遇到的人们》(Nhung Nguoi Da Gap, The People I Have Met,1979)

导演:陈武(Tran Vu)

奖项:1980年第5届越南电影节故事片金荷花奖

片名:《钟和沙》(Chom va Sa, Chom and Sa,1978)

导演:范其南(Pham Ky Nam)

奖项:1978年印度孟买第1届国际儿童电影节银象奖

片名:《荒原》(Canh Dong Hoang, Wild Field/The Abandoned Field,1979)

导演:阮鸿仙(Nguyen Hong Sen)

奖项:1981年第12届莫斯科国际电影节金奖、费比西奖(国际影评人联盟奖);1980年第5届越南电影节故事片金荷花奖、最佳编剧、最佳导演、最佳摄影、最佳男主角

片名:《奋勇向前》(Only Ahead,1979)

导演:文龙(Van Long)

奖项:1979年第11届莫斯科国际电影节评委会特别奖

20世纪80年代

片名:《旋风地带》(Vung Gio Xoay, Whirlwind Zone/Swirly Wind Region,1980)

导演:阮鸿仙(Nguyen Hong Sen)

附 录

奖项：1983年第6届越南电影节故事片银荷花奖、最佳男主角；1982年捷克斯洛伐克卡罗维发利国际电影节FICC大奖

片名：《大河送电》(Duong Day Len Song Da, Electricity to Da River, 1980)
导演：黎孟释(Le Manh Thich)
奖项：1982年第24届德国莱比锡国际电影节金鸽奖；1983年第6届越南电影节纪录片金荷花奖

片名：《蟋蟀的日记》(De Men Phieu Luu Ky, The Diary of A Cricket, 1980)
导演：吴梦兰(Ngo Manh Lan)
奖项：1980年第5届越南电影节动画片金荷花奖

片名：《妈妈不在家》(Me Vang Nha, Mother Is not at Home, 1980)
导演：阮庆余(Nguyen Khanh Du)
奖项：1980年第5届越南电影节故事片金荷花奖；1980年捷克斯洛伐克卡罗维发利国际电影节水晶花瓶奖

片名：《回到干涸的土地》(Ve Noi Gio Cat, Return to Parched, 1982)
导演：阮辉成(Nguyen Huy Tranh)
奖项：1983年第6届越南电影节故事片金荷花奖

片名：《美的旋律》(Giai Dieu, The Melody, 1982)
导演：邓贤(Dang Hien)
奖项：1983年第6届越南电影节动画片金荷花奖

历史与当下:越南电影的多维审视

片名:《翻转的牌局》(Van Bai Lat Ngua, Card Game Upturned, 1982)
导演:黎黄华(Le Hoang Hoa)
奖项:1985 年第 7 届越南电影节故事片银荷花奖、最佳男主角

片名:《一个人眼中的河内》(Ha Noi Trong Mat Ai, Ha Noi in One's Eyes, 1982)
导演:陈文水(Tran Van Thuy)
奖项:1988 年第 8 届越南电影节纪录片金荷花奖、最佳编剧、最佳导演、最佳摄影师

片名:《小鸭的帽子》(Cai Mu Cua Vit Con, A Little Duck's Hat, 1983)
导演:不详
奖项:1983 年第 6 届越南电影节动画片金荷花奖

片名:《远与近》(Xa Va Gan, Far and Near, 1983)
导演:阮辉成(Nguyen Huy Tranh)
奖项:1985 年第 7 届越南电影节故事片金荷花奖、最佳导演、最佳女主角、最佳剧本

片名:《触得到的城市》/《小镇的黎明》(Thi Xa Trong Tam Tay, The Town within Reach, 1983)
导演:邓一明(Dang Nhat Minh)
奖项:1983 年第 6 届越南电影节最佳编剧

片名:《大桥建设》(Den Voi Nhung Nhip Cau, Coming to Build Bridges, 1983)

附 录

导演：黎孟释(Le Manh Thich)
奖项：1985年第7届越南电影节纪录片银荷花奖。

片名：《第十月来临时》/《何时到十月》(Bao Gio Gho Den Thang Muoi, When the Tenth Month Comes, 1984)
导演：邓一明(Dang Nhat Minh)
奖项：1985年第14届莫斯科国际电影节金奖提名；1985年第7届越南电影节金荷花奖、最佳导演、最佳男主角、最佳女主角、最佳摄影、最佳艺术设计

片名：《鸟群归来》(Dan Chim Tro Ve, The Birds Come Back, 1984)
导演：阮庆余(Nguyen Khanh Du)
奖项：1985年第7届越南电影节儿童片银荷花奖

片名：《善良的故事》/《如人活着》(Chuyen Tu Te, Story of Kindness/How to Behave, 1985)
导演：陈文水(Tran Van Thuy)
奖项：1988年德国莱比锡国际电影节银鸽奖、独立精神电影人

片名：《我和你》(Anh va Em, Brothers and Relations, 1986)
导演：陈武(Tran Vu)、阮有练(Nguyen Huu Luyen)
奖项：1988年第8届越南电影节故事片金荷花奖

片名：《大坝英雄》(Dung Si Dam Dong, Dam Hero, 1987)
导演：黎青(Le Thanh)
奖项：1988年第8届越南电影节动画片金荷花奖

历史与当下:越南电影的多维审视

片名:《梦里的灯光》(Ngon Den Trong Mo, The Lamp in the Dream, 1987)

导演:杜明俊(Do Minh Tuan)

奖项:1988年第8届越南电影节儿童片银荷花奖

片名:《香江上的姑娘》(Co Gai Tren Song, The Girl on the River, 1987)

导演:邓一明(Dang Nhat Minh)

奖项:1988年第8届越南电影节故事片银荷花奖、最佳女主角

片名:《一个17岁少女的童话故事》(Truyen Co Tich Cho Tuoi Muoi Bay, A Fairy Tale for 17-Year-Old, 1988)

导演:春山(Xuan Son)

奖项:1988年第8届越南电影节故事片金荷花奖

片名:《退休的将军》(Tuong ve Huu, The Retire General, 1988)

导演:阮克利(Nguyen Khac Loi)

奖项:1990年第9届越南电影节故事片银荷花奖、最佳女主角

片名:《巡回马戏团》(Ganh Xiec Rong, Travelling Circus, 1988)

导演:越灵(Viet Linh)

奖项:1990年第9届越南电影节故事片银荷花奖、最佳导演;1992年瑞士弗里堡(Fribourg)国际电影节大奖;1992年西班牙马德里国际妇女电影节一等奖;1992年德国柏林国际电影节儿童基金会奖;1992年瑞典乌普萨拉(Uppsala)国际电影节儿童观众奖;1992年第14届法国南特三大洲电影节(Tri-Continental Film Festival)观众奖

附 录

20 世纪 90 年代

片名:《胡志明——一个男人的肖像》(*Ho Chi Minh—Chan Dung Mot Co Nguio*, *Ho Chi Minh—Portrait of a Man*, 1990)

导演:裴庭鹤(Bui Dinh Hac)、黎孟释(Le Manh Thich)

奖项:1990 年第 9 届越南电影节纪录片金荷花奖

片名:《赌局》(*Canh Bac*, *The Gambling*, 1991)

导演:刘仲宁(Luu Trong Ninh)

奖项:1993 年第 10 届越南电影节故事片银荷花奖、最佳女主角

片名:《望夫石》(*Hon Vong Phu*, *Husband Waiting Rock*, 1991)

导演:陈英雄(Tran Anh Hung)

奖项:1992 年法国里尔国际短片与纪录片电影节(Lille International Short and Documentary Film Festival)评委会大奖

片名:《恶魔的印章》/《鬼之印》(*Dau An Cua Quy*, *Devil's Stamp*, 1992)

导演:越灵(Viet Linh)

奖项:1993 年越南电影协会奖;1993 年越南电影节故事片评审团大奖、最佳摄影、最佳艺术设计;1993 年亚太国际电影节(福冈)特别奖

片名:《青木瓜之味》(*Mui Du Du Xanh*, *The Scent of Green Papaya*, 1993)

导演:陈英雄(Tran Anh Hung)

历史与当下:越南电影的多维审视

奖项:1993年第46届法国戛纳国际电影节最佳处女作金摄影机奖;1993年法国青年电影奖;1994年英国电影学院萨瑟兰奖(British Film Institute Award Sutherland Trophy);1994年法国恺撒奖(Cesar Awards)最佳外语片;1994年美国第66届奥斯卡金像奖最佳外语片提名

片名:《无名的尤加利树》/《无名桉树》(Cay Bach Dan Vo Danh, The Unknown Eucalyptus Tree,1994)
导演:阮青云(Nguyen Thanh Van)
奖项:1996第11届越南电影节故事片银荷花奖

片名:《三轮车夫》(Xich Lo, Cyclo,1995)
导演:陈英雄(Tran Anh Hung)
奖项:1995年第52届意大利威尼斯国际电影节最佳影片金狮奖

片名:《不幸的结局》/《不幸的终点》(Giai Han, Misfortune's End,1996)
导演:武春雄(Vu Xuan Hung)
奖项:1996年第11届越南电影节故事片银荷花奖;1998年美国纽波特海宾国际电影节最受观众欢迎奖

片名:《漫长的旅程》(Ai Xuoi Van Ly, The Long Journey,1996)
导演:黎煌(Le Hoang)
奖项:1998年意大利以加莫(Bergamo)国际电影节铜奖;1999年第12届越南电影节故事片最佳男主角、最佳摄影;1997年第19届法国南特三大洲电影节银球奖

片名:《同禄三岔口》(Nga Ba Dong Loc, Dong Loc T-junction,1997)

附　录

导演:刘仲宁(Luu Trong Ninh)
奖项:1999年第12届越南电影节故事片金荷花奖

片名:《战争走过的地方》(*Noi Chien Tranh Da Di Qua*,*Where the War Has Passed*,1997)
导演:武黎美(Vu Le My)
奖项:1997年瑞士弗里堡国际电影节二等奖;1999年第12届越南电影节纪录片银荷花奖

片名:《回到玉水》(*Tro Lai Ngu Thuy*,*Return to Ngu Thuy*,1998)
导演:黎孟释(Le Manh Thich)
奖项:1998年第43届亚太国际电影节(台北)最佳短片

片名:《美莱城的小提琴曲》(*Tieng Vi Cam O My Lai*,*The Sound of a Violin in My Lai*,1998)
导演:陈文水(Tran Van Thuy)
奖项:1999年第44届亚太国际电影节(曼谷)最佳纪录片奖;2000年德国莱比锡国际电影节金鸽奖

片名:《锯木匠》/《伐木工人》(*Nhung Nguoi Tho Xe*,*The Sawyers*,1999)
导演:王德(Vuong Duc)
奖项:1999年第12届越南电影节故事片银荷花奖

片名:《恋恋三季》/《忘情季节》(*Ba Mua*,*Three Seasons*,1999)
导演:裴东尼(Bui Tony)
奖项:1999年美国圣丹斯国际电影节评审团大奖、最受观众欢迎剧情片大

奖;2000年美国独立精神奖最佳长片处女作;1999年瑞典斯德哥尔摩国际电影节最佳影片提名;1999年第49届德国柏林国际电影节金熊奖提名

片名:《共居》(Chung Cu, Apartment/Bulding, 1999)
导演:越灵(Viet Linh)
奖项:1999年第21届莫斯科国际电影节竞赛影片;2000年比利时那慕尔电影节导演奖

片名:《流沙岁月》/《沙子人生》/《沙之乡》(Doi Cat, Sand Life, 1999)
导演:阮青云(Nguyen Thanh Van)
奖项:2000年第45届亚太国际电影节(河内)最佳故事片、最佳女主角、最佳女配角;2000年法国阿米昂国际电影节特别奖;2001年第13届越南电影节故事片金荷花奖、最佳导演、最佳女主角、最佳剧本

21世纪

片名:《夜行车夫》(Cuoc Xe Dem, Night Driver, 2000)
导演:裴硕专(Bui Thac Chuyen)
奖项:2000年第53届法国戛纳国际电影节电影基石奖第三名

片名:《番石榴季节》(Mua Oi, Guava Season, 2000)
导演:邓一明(Dang Nhat Minh)
奖项:2001年新加坡国际电影节最佳亚洲女演员奖[阮兰香(Nguyen Lan Huong)];2001年第13届越南电影节故事片金荷花奖、最佳男主角、

附 录

最佳音乐、最佳编剧、最佳摄影

片名:《青龙》(*Rong Xanh*,*Green Dragon*,2001)
导演:裴东尼(Bui Tony)、裴蒂姆(Bui Timothy Linh)
奖项:2001年美国人道奖最佳影片

片名:《乡村》/《家园》(*Chon Que*,*The Countryside/The Homeland*,2001)
导演:阮士重(Nguyen Sy Chung)
奖项:2001年第46届亚太国际电影节(雅加达)最佳纪录片

片名:《酒吧姑娘》(*Gai Nhay*,*Bar Girls*,2003)
导演:黎煌(Le Hoang)
奖项:2003年越南电影协会故事片银风筝奖

片名:《梅草村的光辉岁月》(*Me Thao*,*Thoi Vang Bong*;*The Glorious Time in Me Thao Hamlet*,2002)
导演:越灵(Viet Linh)
奖项:2002年越南电影协会故事片鼓励奖;2003年法语国家电影节(The Francophone Film Festival)二等奖;2003年第21届意大利贝加莫国际电影节最高奖——金玫瑰奖

片名:《梦游的女人》(*Nguoi Dan Ba Mong Du*,*Sleepwalking Woman*,2002)
导演:阮青云(Nguyen Thanh Van)
奖项:2004年第49届亚太国际电影节(福冈)评审团特别奖;2004年第14届越南电影节故事片金荷花奖、最佳导演、最佳女主角、最佳配角;

历史与当下:越南电影的多维审视

2004 年越南电影协会故事片金风筝奖

片名:《天网》(*Luoi Troi*,*Skynet/The Heaven's Net*,2002)
导演:飞进山(Phi Tien Son)
奖项:2003 年越南电影协会故事片金风筝奖;2004 年第 14 届越南电影节故事片银荷花奖

片名:《得失之间》(*Cua Roi*,*Lost and Find*,2002)
导演:王德(Vuong Duc)
奖项:2002 年越南电影协会故事片银风筝奖;2004 年第 7 届上海国际电影节亚洲新人奖最佳影片提名

片名:《废墟里的国王》(*Vua Bai Rac*,*King of Debris/Dumpster King*,2002)
导演:杜明俊(Do Minh Tuan)
奖项:2003 年第 48 届亚太国际电影节(设拉子)最佳青年演员

片名:《河内的 12 个日日夜夜》(*Ha Noi 12 Ngad Dem*,*Ha Noi*:*12 Days and Nights*,2002)
导演:裴庭鹤(Bui Dinh Hac)
奖项:2004 年第 14 届越南电影节故事片银荷花奖、最佳摄影师;2002 年越南电影协会故事片鼓励奖

片名:《雷神的表演》/《天雷游戏》(*Tro Dua Cua Thien Loi*,*God of Thunder's Play*,2003)
导演:阮光(Nguyen Quang)

附 录

奖项：2004年越南电影协会故事片银风筝奖

片名：《阮爱国在香港》(*Nguyen Ai Quoc O Hong Kong*, *Nguyen Ai Qua in Hong Kong*, 2004)

导演：阮克利(Nguyen Khac Loi)、袁世纪(中国)

奖项：2004年越南电影协会故事片特别奖

片名：《纤弱的花朵》(*Nhung Canh Hoa Mong Manh*, *Fragile Flowers*, 2002)

导演：武明池(Vu Minh Tri)

奖项：2004年越南电影协会电视电影银风筝奖

片名：《海鸟》(*Hai Au*, *Seabird*, 2003)

导演：黎宝忠(Le Bao Trung)

奖项：2004年越南电影协会故事片金风筝奖

片名：《水牛男孩》/《牧童》(*Mua Len Trau*, *The Buffalo Boy*, 2004)

导演：阮武严明(Nguyen-Vo Nghiem Minh, 亦名"吴古叶")

奖项：2005年巴西亚马松纳(Amazonas)国际电影节特别奖；2004年第40届美国芝加哥国际电影节最佳新人导演雨果银奖；2004年瑞士洛迦诺国际电影节(Locarno International Film Festival)金豹奖(入围)；2004年法国阿米昂(Amien)国际电影节金麒麟奖；2005年第50届亚太国际电影节(吉隆坡)最佳摄影；2005日本亚洲海洋电影节(Asia Marine Film Festival)最高奖；2006年第78届美国奥斯卡金像奖参赛片；2007年第15届越南电影节最佳导演

历史与当下:越南电影的多维审视

片名:《变迁的年代》(*Thoi Xa Vang*,*A Time Far Past*,2005)
导演:胡光明(Ho Quang Minh)
奖项:2005年越南电影协会故事片银风筝奖;2005年第18届新加坡国际电影节最佳女主角;2005年第11届法国亚细亚国际电影节爱弥尔·居美(Emile Guimet)奖;2005第8届上海国际电影节最佳音乐

片名:《我是谁》(*Toi La Ai*,*Who Am I*,2005)
导演:黎青山(Le Thanh Son)
奖项:2005年越南电影协会短片银风筝奖、最佳摄影

片名:《沉默的新娘》(*Hat Mua Roi Bao Lau*,*Bride of Silence*,2005)
导演:段明芳(Doan Minh Phuong),段明青(Doan Minh Thanh)
奖项:2005年荷兰鹿特丹电影节(Intenational Film Festival Rotterdam,IFFR)金虎奖

片名:《活在惊恐中》(*Song Trong So Hai*,*Living in Fear/Upward*,2005)
导演:裴硕专(Bui Thac Chuyen)
奖项:2006年第51届亚太国际电影节(台北)评审团大奖;2006年第9届中国上海国际电影节最佳亚洲新人奖

片名:《穿白丝绸的女人》(*Ao Lua Ha Dong*,*The White Silk Dress*,2006)
导演:刘皇(Luu Huynh)
奖项:2006年第11届韩国釜山国际电影节观众票选最佳影片奖;2007年第15届中国电影金鸡奖最佳外语片

片名:《飘的故事》(*Chuyen Cua Pao*,*The Story of Pao*,2006)
导演:吴光海(Ngo Quang Hai)

附 录

奖项：2007 年第 79 届美国奥斯卡金像奖最佳外语片参赛影片；2006 年越南电影协会故事片金风筝奖

片名：《漂泊》/《欲如潮水》(*Choi Voi*，*Adrift*，2009)
导演：裴硕专(Bui Thac Chuyen)
奖项：2009 年第 66 届意大利威尼斯国际电影节费比西奖

片名：《猫头鹰与麻雀》(*Cu va Chim Se Se*，*Owl and the Sparrow*，2007)
导演：斯蒂芬·乔治(Stephane Gauger)
奖项：2007 年美国温馨电影展(HeartLand Film Festival)水晶之心奖；2007 年美国洛杉矶电影节观众最喜爱电影奖；2007 年美国圣地亚哥亚洲电影节评审团特别奖；2007 年美国夏威夷国际电影节振兴机构(Netpac Award)最佳剧情长片；2008 年美国独立精神奖(Independent Spirit Awards)约翰·卡萨维兹奖提名

片名：《毕,别害怕》/《红苹果的诱惑》(*Bi*，*Dung So*！；*Bi*，*Don't Be Afraid*，2010)
导演：潘党迪(Phan Dang-Di)
奖项：2010 年第 63 届法国戛纳国际电影节影评人周单元剧作家和作曲家协会奖

片名：《龙现江湖》(*Huyen Thoai Bat Tu*，*The Legend Is Alive*，2009)
导演：刘皇(Luu Huynh)
奖项：2010 年第 13 届中国上海国际电影节亚洲新人奖最佳影片提名

片名：《挪威的森林》(*Norwei No Mori*，*Norwegian Wood*，2010)
导演：陈英雄(Tran Anh Hung)

奖项：2011年第5届亚洲电影最佳摄影、最佳女演员、最佳造型；2010年第67届意大利威尼斯国际电影节金狮奖提名

片名：《迷失天堂》/《忘返天堂》/《你是天堂，爱是地狱》(*Hot Boy Noi Loan-va Cau Chuyen ve Thang Cuoi / Co Gai Diem Va Con Vit*, *Lost in Paradise*, 2011)

导演：武玉登(Vu Ngoc Dang)

奖项：2011年第17届越南电影节最佳导演提名、最佳男配角提名、最佳摄影提名

片名：《在无人处跳舞》(*Dap Canh Giua Khong Trung*, *Flapping in the Middle of Nowhere*, 2014)

导演：阮黄叶(Nguyen Hoang Diep)

奖项：2014年第71届意大利威尼斯国际电影节最佳处女作

片名：《大爸爸，小爸爸》/《父亲和儿子》/《夏恋之外的故事》(*Cha va Con va*; *Big Father, Small Father / Saigon Sunny Days*, 2015)

导演：潘党迪(Phan Dang Di)

奖项：2015年第39届中国香港国际电影节新秀电影竞赛火鸟大奖提名、国际影评人联盟奖；2015年第65届德国柏林国际电影节金熊奖提名

片名：《绿地黄花》(*Toi Thay Hoa Vang Tren Co Xanh*, *Yellow Flowers on the Green Grass*, 2015)

导演：武国越(Vu Victor)

奖项：2015年中国第2届丝绸之路国际电影节最佳故事片；2016年第4届越南河内国际电影节故事片特别提名奖；2015年第19届越南电影节故事片金荷花奖、最佳导演、最佳摄影

附 录

片名：《异都》(Mot Thanh Pho Khac, Another City, 2016)

导演：范玉麟(Pham Ngoc Lan)

奖项：2016 年第 66 届德国柏林国际电影节最佳短片金熊奖提名；2016 年越南河内国际电影节最佳青年导演

片名：《阿燕的人生》/《燕的生活》(Cuoc Doi Cua Yen/La Vie De Yen, A Yan's Life, 2016)

导演：丁俊武(Dinh Tuan Vu)

奖项：2016 年第 9 届菲律宾国际电影节最佳影片

片名：《侍女》/《女仆》(Co Hau Gai, The Housemaid, 2016)

导演：德里克·阮(Nguyen Derek)

奖项：2017 年美国洛杉矶电影节评委会特别奖(女主角)

片名：《寄居人之岛》/《移民者之岛》/《他乡人的小岛》(Dao Cua Dan Ngu Cu, The Way Station, 2017)

导演：红映(Hong Anh)

奖项：2017 年东盟国际电影节(马来西亚)最佳影片、最佳男主角、最佳摄影师

片名：《罗姆》(Rom, Rom, 2019)

导演：陈清辉(Tran Thanh Huy)

奖项：2019 年韩国釜山国际电影节新浪潮奖；2020 年第 24 届加拿大奇幻电影节最佳处女作

后记

本书是在"一带一路"视域下对亚洲电影的基础性研究。伴随着世界经济和文化发展重心的东迁,亚洲日渐成为世界经济文化的重要生长力量。尤其是东南亚国家在国内政治环境相对稳定后,经济迅速崛起。再加上作为世界人口的红利地带,东南亚已经成为世界经济新的引擎带和未来的潜力增长带。越南是东南亚国家中的重要代表。和许多国内的观众一样,最初笔者对于越南电影的印象也仅限于儿时的"飞机和大炮"。如果不是当初参加周安华教授的课题组,也许笔者也不会持续关注越南电影的发展。周教授对学术问题有敏锐的洞察力,在许多学术课题刚刚露出端倪时就能抓住关键问题,开辟出另一番别有洞天的研究天地。

越南电影虽然整体实力在国际甚至在亚洲不算靠前,但是在"一带一路"的关键区域——东南亚一带,还是很有竞争力的。20 世纪 90 年代,越南电影市场化、国际化转型后发展迅速。这个神秘而又陌生的东方场域追寻自己的民族之源,创造出一个又一个"感动":感动于西贡的粗粝与浪漫,感动于越南少女那湿漉漉的长发和曼妙的奥黛,感动于没有高科技包装的质朴镜头下释放出的那"不动声色"的美,感动于絮絮叨叨的日常生活中东方人坚守的生活哲学。

我们研究越南电影,是将越南电影作为亚洲影像的一员来看待的。在电影工业实力和文化传播的影响力上,目前任何一个单独的亚洲国家和地区都和西方国家有一定的差距。近年来亚洲国家电影的群体性崛起,使得亚洲影像作为世界影坛的"东方特例"具有不可取代的独特价值。同时,由于地缘和文化的亲

后 记

近性,亚洲国家影像的电影合作与交流频繁,加快了亚洲电影工业的发展与壮大。目前,亚洲电影的总票房已经可以和北美媲美,而且仍然以高速率大踏步前进。

在本书撰写过程中,码字本身还是相对容易的,最大的难度就是国内相关原始资料的缺乏。在一手资料的采集、整理、甄别、核实方面花费的精力远远超过了写作本身。幸运的是,尽管繁难琐细,互联网时代的技术支持使我们能在越南官方的英文网站以及国际学术网站上采集到宝贵而丰富的信息。本书极尽可能提供一切可以提供的相关信息,为业内相关学者进行后续研究提供可以参照的基本信息。有个别信息限于目前的手段实在找不到,本书也做了说明,也只能暂时接受这样的遗憾。没有这些确凿的一手资料,本书的学术水准、基础研究价值将大打折扣。本书也是笔者主持的国家社科基金艺术学项目"'一带一路'视阈下亚洲新电影共同体构建研究"(17BC04667)的前期研究成果之一。

笔者关注越南电影发展已有些年头,先期在《东南亚研究》《当代电影》等刊物上发表了一点成果。在专著《亚洲电影新势力》(北京大学出版社 2014 年版)中笔者也撰写了部分相关成果。此次聚焦越南电影撰写本书,为了展现对越南电影研究的体系,笔者也部分吸纳了这些前期研究成果。在此,对这些刊物和出版机构的支持表示感谢。

另,本书重点讨论了 21 世纪第一个十年之前的越南电影。21 世纪第二个十年及之后的越南电影,在选题、关注点、艺术选择方面,都发生了较大的变化。对于后者的研究,还需要时间去等待其发展充分,需要时间去持续观察,去审慎地分析评价。期待后续能和其他学者一起对越南电影的最新发展给予深度解读。

感谢东南大学出版社张仙荣老师的督促与鼓励,能够让笔者奉上这本耽搁多时的著作。